미래주의, 레제, 들로네가 그린 초기 근대 도시
아방가르드 회화의 도시 미학

미래주의, 레제, 들로네가 그린 초기 근대 도시

아방가르드 회화의 도시 미학

임석재 지음

Avant-garde paintings and the aesthetics of city
Early modern cities the Futurist, Léger and Delaunay painted

아방가르드 회화와 '도시-공간' 미학

1_ '도시 회화', 미술과 도시를 미학으로 묶다

이 책은 '미술'과 '도시' 두 분야에 동시에 속한다. 표면적으로는 미술책이다. 그러나 미술에 국한되지 않고 도시 공간을 함께 이야기한다. 다소 거리가 있어 보이는 두 분야를 융합해 각각에서 새로운 시각을 구축했다. 미술분야에서는 도시를 그리며 도시에서 창의성의 단서를 찾아낸 운동과 화가들의 작품을 도시와의 연관성 속에서 해석했다. 도시 분야에서는 공간을 읽고 경험하는 미학을 미술과의 연관 위에 제시했다.

미술과 도시는 언뜻 연관이 없어 보인다. 미술 하면 라파엘로 산치오의 섬세한 구상 화풍이나 피에트 몬드리안의 추상 분할이 떠오른다. 도시 하면 지역 지구와 간선도로 같은 단어가 떠오른다. 둘은 편차가 커 보인다. 그러나 실제는 그렇지 않다. 도시를 그린 화가들은 이미 중세부터 꾸준히 있어왔고, 아방가르드기에 들어와서는 하나의 흐름을 형성하며 증가했다. 도시 분야에서도 마찬가지다. 매우 복잡한 유기체인 도시를 해석하고 감상하

는 관점은 수도 없이 다양한데, 미술적 시각 즉 화가들의 감수성도 중요한 한 가지임이 틀림없다. 도시를 그리는 경향이 하나의 흐름을 형성한다는 사실 자체가 도시가 미술과 연관성이 높다는 것을 말해준다. 이 책은 이런 내용들을 하나로 융합해서 연구하고 소개한다.

두 분야의 연관성에 대해 조금만 더 생각해 보자. 미술 분야에서 도시는 중요한 주제이자 소재 가운데 하나다. 미술은 크게 보면 종교·신화·역사 등을 그리는 장르화, 실내 정물화, 초상화 등의 인물화, 자연과 도시를 그린 풍경화 등으로 나눌 수 있다. 도시는 이 가운데 자연과 풍경화를 이루는 요소다. 이뿐만 아니라 장르화나 인물화의 배경으로도 사용된다. 풍경화에는 도시 풍경만 그린 것도 있고, 자연 풍경을 섞어 그린 것도 있다. 이처럼 미술에서 보았을 때 도시는 결코 관련이 없는 주제가 아니다. 이미 중세부터 미술에 포함되어 온 전통적인 주제 가운데 하나였다.

표면적으로 도시에서 미술은 상대적으로 연관성이 적어 보인다. '도시 회화'에 상응하는 '회화 도시' 같은 명칭도 없다. 도시는 모든 국민의 생활환경을 토건 산업으로 건설하는 분야라서 미술이 끼어들 틈은 없어 보인다. 도시를 건설하는 데에까지는 이 말이 맞다. 그러나 이미 건설된 도시에서 살아가고, 도시를 경험하고 감상하는 문제로 넘어가면 얘기가 달라진다. 미술적 감성, 즉 화가가 도시를 바라보는 시각은 큰 도움이 된다. 도시미학은 건설과 감상 모두에 필요한데, 후자에서는 미술이 매우 유용하다. 여기서 끝이 아니다. 감상 쪽에서 미학이 성립되면 도시를 설계할 때에 유용한 가이드가 될 수 있다. 처음부터 미학적으로 감상할 수 있게끔 짓는 것이다. 이렇게 되면 도시 건설에도 미술적 감성이 연관성을 갖게 된다. 결론적으로 이래저래 미술과 화가의 시각은 도시미학과 연관성이 높으며, 도움을 준다.

이처럼 미술과 도시는 서로 멀지 않은 분야다. 인접 분야까지는 아니더라도 그 연관성은 결코 작지 않다. 미술에는 일찍부터 미술과 도시를 합한 '도

시 미술' 혹은 '도시 회화'라고 부를 수 있는 장르가 성립되어 있었다. '도시 풍경'을 포함해 도시를 그린 모든 종류의 그림을 지칭하는 말이다. 그러나 앞서 말한 연관성을 고려하면 도시 분야에서도 이 이름을 공유할 수 있다. 이름 속에 도시를 미술의 관점에서 이해한다는 뜻이 있으므로, 도시에서도 빠뜨릴 수 없는 분야인 것이다. 이 책이 속하는 분야를 한마디로 정의하면 '도시 회화'가 된다.

2_ 아방가르드 도시 회화에서 '도시-공간' 미학을 찾다

도시 회화의 최고봉은 이 책에서 다루는 1910년부터 1930년 사이를 일컫는 유럽의 아방가르드 시기이다. 미술과 도시 양 분야에서 그러했으며, 지금 우리가 사는 근대적 대도시를 기준으로 하면 더욱 그렇다. 우선 근대적 대도시의 기본 골격이 완성되면서 이전에 보지 못했던 스케일의 새로운 도시가 모습을 드러내기 시작했다. 근대적 대도시의 탄생이었다. 도시사에서 보면 이 시기의 도시와 지금 우리가 살아가는 2000년대의 도시는 차이가 크지만, 기본 골격은 차이가 없다. 유럽의 아방가르드 시기는 20세기 이후 현대 도시의 기본적인 공간 구성과 틀이 처음 형성된 때였다.

이것은 전통 도시와 비교했을 때 큰 변화였다. 산업혁명은 문명 차원에서의 혁명적 대변화였고, 이런 변화가 일상의 공간환경에서 나타난 것이 근대적 대도시의 등장이었다. 근대적 대도시는 그 자체가 혁명적 대변화였던 것이다. 넓은 가로가 등장했고 그 위와 땅속을 새로운 교통수단이 질주했다. 가로변에는 고층 건물이 들어섰다. 인구도 폭발적으로 늘었고, 공장과 사무실로 출근하는 노동자가 거리를 가득 채웠다. 가로등이 등장하여 야간 문화가 활성화되었다. 유럽에서 이런 변화가 본격적으로 나타나기 시작한 시기가

1910년경이다. 예술사에서 '아방가르드'라고 불리는 시기가 시작된 것이다.

실로 거대한 변화였다. 감수성이 예민한 화가들이 이를 놓칠 리 없었다. 아방가르드 화가들은 대부분 새로운 도시의 등장을 주목하고 관찰했다. 늘 창작의 원동력을 찾아 새로운 것에 섬세하게 반응하는 화가들이 인류 역사에 몇 번 없는 혁명적 대변화를 그냥 흘려보낼 리 없었다. 방식과 정도의 차이는 있었지만 어떤 식으로든 대도시의 새로운 공간 상황에서 전통을 벗어나려던 아방가르드의 원동력을 공급받은 것은 사실이었다.

그러나 다수의 화가들이 이런 시도를 '도시 회화'라고 부를 정도로 발전시키지는 않았다. 작업실 밖의 도시 공간에서 거대한 변화가 일어나고 있는 것은 당시 대도시에 사는 사람이라면 매일 직접 경험하는 거대하면서도 당연한 현실이었지만, 대부분의 화가는 이를 자신들의 핵심 주제로 삼는 데에까지는 가지 않았다. 개인적으로도 주요 화가 가운데 호안 미로나 앙리 마티스 같은 화가들은 도시를 거의 그리지 않았다. 이들은 도시라는 거대 주제보다 캔버스 내 화풍에 집중하려는 성향이 강했다. 실내 환경의 바깥에는 관심이 적은, 개인의 취향 탓도 있었을 것이다.

반면 일단의 화가들은 새로운 화풍을 구축해 실내를 박차고 도시로 뛰쳐나갔다. 많은 화가들이 어떤 식으로든지 도시가 중요한 주제라는 사실을 인식하고 있었다. 도시를 관찰했고, 그 속으로 들어가서 도시를 경험하고 실험했다. 도시를 직접 그리거나 도시에서 벌어지는 현상에서 영감을 얻는 등, 오랜 기간 도시를 열심히 탐구하고 많은 작품을 그렸다. 양과 내용 모두에서 '아방가르드 도시 회화'라고 부를 정도의 흐름을 형성하게 되었다. 이는 근대적 대도시의 새로운 변화를 파악하고 그것을 도시 공간의 특징으로 해석하고 그려낸 예술운동이었다. 그 내용을 모아서 잘 정리하면 '도시-공간 미학'이라고 부를 수 있는 중요한 이론이 탄생한다. 도시 회화가 도시미학으로 발전하게 되는 것이다. 이 책은 이런 내용을 모아 해석하고 한다.

인상주의 이후 1920년경까지 유럽 회화는 네 갈래 흐름으로 진행되었다. 첫째, 상징주의 계열로 구상을 유지하면서 주관주의와 낭만주의 특징을 강하게 보였다. 둘째, 큐비즘에서 몬드리안과 카지미르 말레비치로 이어지는 형태 재현과 추상 계열이다. 셋째, 미래주의 계열로, 화풍보다는 주제 중심으로 새로 등장한 도시 세계를 자유롭게 그렸다. 넷째, '점묘주의(분할주의) → 폴 세잔 → 로베르 들로네'로 이어지는 색채주의로, 색을 '선-형태-상징 가치'보다 우위에 두고 색만으로 예술 세계와 화면을 구성했다. 이 책은 이 중 미래주의와 여기에 속한 네 화가, 그리고 네 번째 갈래에 해당되는 로베르 들로네에 페르낭 레제를 더해 다뤘다. 레제와 들로네는 파리학파로 따로 묶인다. 이들 모두 도시를 새로운 예술운동의 핵심으로 삼았다는 공통점이 있었다.

미래주의는 도시를 풍경의 대상으로 보던 전통적인 도시 회화의 관점에서 벗어나 '도시 공간의 중심에서'라는 새로운 위치에서 도시를 그렸다. 도시 속으로 들어가 도시의 일부가 되어 직접 경험하고 본 것을 그렸다. 카를로 카라, 지노 세베리니, 움베르토 보초니, 자코모 발라 등이 대표적인데 이들의 작품에서 여러 가지 도시미학이 나왔다. 동시성과 역동성이라는 대표적인 두 가지를 비롯해 다중 감각, 스피드(속도감), 기계력의 에너지 등이 있다.

파리학파 자체는 도시에 대한 시각이 다양했다. 큐비즘을 이끌었던 파블로 피카소, 조르주 브라크, 후안 그리스의 세 화가는 전통적인 도시 풍경화를 유지했다. 이들은 면 분해라는 화풍으로 아방가르드를 대표했고 도시 주제에서는 과거에 머물렀다. 레제와 들로네는 큐비즘에 잠깐 속했다가 자신들만의 화풍을 창출하며 독자적인 활동을 했다. 두 화가는 개인 차원에서 근대적 대도시를 그린 아방가르드 도시 회화를 이끌었다. 두 사람은 모두 파리를 소재 겸 주제로 삼아 다양한 실험을 했다. 이들은 큰 방향을 공유했는데, 파리를 먼저 '분해' 혹은 '파괴'한 뒤 자신들만의 새로운 화풍으로 다시 '구축'하는 것이었다.

레제는 근대적 대도시로서의 파리의 정체성을 '모던 라이프의 종합적 장'으로 보았고, 이것을 대비, 동시성, 즉흥성, 기계주의, 일상성 등으로 구성했다. 화풍에서는 다층 원근법과 파편 등으로 대상을 분해한 뒤 튜브 형태와 고전 구도로 재구축했다. 들로네는 큐비즘의 면 분해 기법을 파편화로 더 발전시켜서 에펠탑을 비롯한 파리의 도시 공간을 '파괴'했다. 이후 색의 동시적 대비라는 색채 이론에 기반한 색채 추상으로 파리를 재구축했다. 파괴 과정에서는 복합원근법, 시선의 동시성, 복합 풍경 등의 새로운 도시미학을 창출했다. 구축을 이룬 색채 추상은 네 가지의 동시주의로 이루어지는데, 이 과정에서 즉물성, 역동적 희망, 이동성과 리듬, 공간의 동시성 등의 구체적인 도시미학을 창출했다.

이상은 여섯 화가의 대표적인 내용만 압축 요약한 것인데, 이미 도시미학의 여러 가지 개념어와 주제어가 등장했다. 이 책에서 다룬 아방가르드 도시 회화나 여섯 화가에 국한된 것이 아니다. 지면관계상 다루지 못한 바우하우스, 표현주의, 보티시즘, 그로스베너 스쿨 등 독일과 영국의 예들에도 대부분 해당된다. 또한 미술뿐 아니라 도시에도 똑같이 적용되는 것들이다. 이 책에 등장하는 밀라노나 파리는 물론이고, 더 확장하면 지금 이 시점에서 우리가 사는 서울, 부산, 광주, 대전 같은 대도시를 감상하고 해석하는 데에 적용될 수 있다. 이 책의 제목과 찾아보기는 이런 식의 도시미학 개념어와 주제어로 구성된다.

3_ 이 책의 편제와 구성

이 책은 총 10개의 장으로 구성된다. 미래주의와 파리학파의 두 사조에 속한 여섯 명의 화가를 살펴보았다. 레제와 들로네는 분량이 많아서 각각 두 장

으로 나눠 다루었다. 이 책에서 다루는 시대는 모더니즘 사조 가운데 아방가르드에 해당되는 1910~1930년 사이, 특히 1910년대를 중심으로 잡았다. 이 시기가 근대적 대도시에 관한 관심이 가장 컸고, 새로운 결과물도 가장 많이 창출되었기 때문이다.

미래주의와 파리학파의 두 사조는 각각 1장과 6장에서 소개했다. 이 책의 편제는 사조에 대한 개론적 설명과 함께 해당 사조에서 보는 대도시의 시각 혹은 도시와 연관된 다양한 내용을 정리했다. 정리는 개론적 경향과 세부 주제로 나누어 소개했다. 세부 주제는 다시 표로 정리했다. 표는 '대주제-중주제-대표 화가'의 세 단계로 구성된다.

사조 중심으로 보는 것은 거시적 관점인데, 나름대로 유용한 점이 있다. 이 서술 방법은 예술의 흐름을 크게 보면서 대표적인 내용을 유형화할 수 있는 것이 가장 큰 장점이다. 개별 화가의 단편적 내용은 자세하고 복잡할 수 있는데, 이를 모아서 유형화하면 정리가 일목요연해져 시대 상황에 따른 전개를 포괄적으로 파악하도록 해준다.

사조에 속하는 개별 화가를 이해하는 데에도 도움이 된다. 어떤 화가가 특정 사조에 속한다고 할 때, 그 화가는 사조의 유형화된 특징을 어느 정도 공유하고 있다. 이런 지식은 화가를 탐구하고 해석하는 데에 유용한 출발점이 된다. 큰 줄기를 살펴보고 화가 개인별로 들어가면 화가에 대한 이해도가 더욱 높아진다.

이 책의 1장과 6장도 마찬가지다. 특히 표로 정리한 내용은 두 사조에 속한 네 명과 두 명의 각 화가에게 어느 정도 공통적으로 해당된다. 표에 해당 화가의 이름이 들어가 있는 경우는 더욱 그렇다. 일차적으로 이 내용을 숙지하면, 사조 자체에 대한 정보와 각 사조에 속하는 개별 화가에 대한 기초 정보도 함께 얻을 수 있다.

개별 예술가 여섯 명을 다룬 여덟 개 장도 공통의 편제를 유지했다. 화가

의 전기, 즉 예술 경력을 적당한 분량으로 정리하면서 시작했다. 그 속에서 도시와의 연관성이 나타난 내용을 빠뜨리지 않고 소개했다. 각 화가가 도시에 대해서 가졌던 시각이 별도의 소제목으로 정리될 수 있는 경우는 독립된 항목으로 정리했다. 그리고 이들이 도시를 그린 구체적인 내용을 대표작과 미학 주제를 연계해서 해석하는 식으로 풀어나갔다.

각 장의 분량은 대체로 200자 원고지 800~1400매 사이를 유지했다. 이 정도면 개론과 각론의 중간 정도 분량으로 볼 수 있다. 레제와 들로네는 이 분량의 두 배를 할당했다. 미술책인 만큼 사진도 중요하므로, 각 사조나 화가가 그린 실제 도시 회화를 적정 범위 내에서 많이 수록했다. '적정 범위'란 지면이 허용하는 범위, 저작권료, 가독력 등을 종합적으로 고려했다는 뜻이다. 단 저작권료 부담 때문에 흑백으로 처리할 수밖에 없었다.

각 장의 소제목 단위는 '유닛' 개념으로 정리했다. 서론을 제외한 책 전체로 보면 모두 69개의 유닛으로 구성했다. 대체로 200자 원고지 10~20매 정도의 분량이다. 최근 몇 년 동안 출간된 나의 저서에서 꾸준히 사용하고 있는 단위 요소다. 큰 차례와 찾아보기의 중간 정도의 세분화된 분류로, 일종의 백과사전식 편제라 볼 수 있다. 전문 지식을 주제어나 개념어 중심으로 적당한 분량으로 끊어서 모은 편제다. 나름대로 유용한 점이 있다.

우선 책 전체를 읽을 때에 방향을 유지하면서 안내자 역할을 해준다. 개념어나 주제어를 소제목에 내세운 뒤 비슷한 분량으로 정리했기 때문에, 책 읽는 시간이 길어지더라도 전체의 흐름과 가고 있는 방향을 놓치지 않게 된다. 더 유용한 것은 책 전체를 읽지 않고 부분적으로 특정 지식만 필요할 경우다. 이럴 때 그 지식만 취하기에 좋은 편제다. 개념어나 주제어 중심으로 접근하면 필요한 지식 정보를 적당한 분량으로 취할 수 있다.

예를 들어 '동시성'에 관심이 있다면 차례만 한 번 훑어봄으로써 3장의 첫째와 둘째 소제목, 4장의 둘째와 넷째 소제목, 9장의 다섯째 소제목, 10장의

일곱째 소제목 등에서 찾을 수 있다. 이때 분량을 일정하게 유지했기 때문에 효율적으로 지식 정보를 취하고 활용할 수 있다. 또한 '동시성'처럼 두 곳 이상에서 나올 경우 동일한 개념어나 주제어 사이에 대한 비교도 가능해진다. 세베리니, 보초니, 들로네 등 세 명의 화가가 이 개념을 사용한 차이를 비교할 수 있는 것이다.

나아가 찾아보기를 함께 활용하면 더욱 자세하고 다양하게 필요한 지식 정보를 얻을 수 있다. 앞에 예를 든 '동시성'의 경우, 이처럼 차례를 중심으로 일단 크게 한 번 분류가 가능하다. 찾아보기로 가면 해당 단어가 등장한 면의 쪽수가 나열되어 있다. 이 가운데 상당수는 소제목으로 분류된 곳이지만 그렇지 않은 페이지도 있다. 이런 내용들은 소제목으로까지 분류되지는 않더라도 이 단어를 사용한 세분화된 곳들로, 서로 비교해 가면서 읽으면 책의 내용을 이해하는 데에 큰 도움이 될 뿐 아니라 사고를 복합적으로 확장하는 훈련도 겸하게 될 것이다.

마지막으로 이 책에서 사용한 용어에 대해 네 가지만 간단히 설명하겠다. 첫째, '도시'와 '근대적 대도시'는 엄밀하게 구별하지 않고 혼용했다. '근대적 대도시'는 특정 시기와 일정 크기 이상의 제한성을 갖는 데에 반해 '도시'는 더 포괄적인 단어다. 근대적 대도시는 도시의 한 가지 특정 예로서 하부 주제에 속한다. 이 책에서 다루는 사조들이 유행하던 시기에도 이 둘은 아직 완전히 분리되지 않았기 때문에 본문에서도 혼용했다.

둘째, '모더니즘', '근대', '현대'에 대해서는 예외적인 경우를 빼면 대체로 '근대'로 통일했다. 요즘은 '근대'라는 말을 사용하지 않는 편이긴 한데, 이 책의 내용을 볼 때에는 '근대'라는 단어가 가장 적합하다고 판단했다. '모더니즘'은 개인적인 경험에 의하면 일반인들은 어려워하기 때문에 일단 지양했다. '현대'는 제2차 세계대전 이후의 시기에 중점을 둔 단어라 이 책에서 다루는 시기와는 맞지 않는다. '근대'와 별도로 '아방가르드'가 알맞을 경우

에는 이 단어를 사용했다.

셋째, 작품 제목, 개념어나 주제어 등은 영어로 통일했다. 미래주의는 이탈리아어, 레제와 들로네는 프랑스어가 각각 원어인데 독자들의 이해를 돕기 위해 영문 표기로 고정한 것이다. 부분적으로 원어 표기가 필요한 경우 그 언어를 병기했다.

넷째, '미술'과 '회화' 가운데 주로 '회화'라는 단어를 사용했다. 미술은 자칫 조각 등 다른 분야도 포함하는 뜻이 될 수도 있어서 '그림'을 뜻할 때에는 '회화'라는 단어를 사용했다. 그러나 문맥에 따라 '미술'이 더 적절할 경우에는 이 단어도 섞어 썼다.

4_ 미술과 도시 이해에 새로운 확장을 기대하며

이 책은 미술과 도시 모두의 범위를 확장할 것으로 기대한다. 특히 지금의 한국 문화계 상황에서 더욱 그렇다. 미술을 먼저 보면, 우리나라는 서양미술에 대한 흥미는 전반적으로 높은 편이지만 몇몇 스타 화가 중심으로 편중이 심하다. 본산인 서양에서는 매우 다양한 화가들이 사랑을 받고 있고, 또 다양한 주제가 논의되어 책으로 출간되고 있다. 우리나라에서 이와 같은 내용은 거의 관심을 받지 못한다.

이 책에서 다루는 아방가르드 예술이나 도시 회화도 마찬가지다. 아방가르드 시기는 기계문명 시대에 예술적 상상력이 풍성하게 발휘되면서 논의해야 할 다양한 주제를 남긴 시기이며, 이런 주제를 이끌어간 흥미로운 화가들이 대거 등장한 시기였다. 하지만 이 시기에 대한 우리나라의 관심은 대부분 큐비즘과 피카소에 집중되었다. 이 책은 이런 한계를 뛰어 넘어 관심의 범위가 확장되기를 기대하며 썼다. 아방가르드기는 미술은 물론이고 도시

에 대한 논의가 뜨거웠던 시기이므로 도시 회화를 중심으로 살펴보아야 예술운동과 시대의 의미를 올바로 이해할 수 있는 것이다.

아방가르드 회화에서 도시의 역할과 중요성은 한마디로 '현장의 생생함'에 있었다. 1910년경까지 진행되던 유럽 미술의 여러 가지 전통 잔재, 즉 구상 재현, 병리적 낭만주의, 심미적 상징주의, 정적인 인상주의, 아르누보의 장식주의, 큐비즘의 순수 예술주의 등의 한계를 극복할 가능성이 살아 숨 쉬는 현실의 장이었다. 이는 풍부한 상상력의 보고였다. 도시는 전통적인 재현을 거부하고 새로운 예술을 모색하는 예술가들에게 중요한 주제이자 소재였다.

다음으로 도시를 보면, 미술에서의 이런 확장은 현재 한국의 상황에서 도시를 이해하고 경험하는 시각에 똑같이 적용될 수 있다. 최근 한국 사회도 도시에 대한 관심이 높다. 그럴 수밖에 없는 것이, 현대 문명의 도시 집중은 과거 그 어느 시대보다 심하다. 한국은 그 정도가 더욱 심해 세계 평균을 훌쩍 넘는다. 현대 문명은 가히 도시 문명이다. 자신이 살아가는 문명의 중심에 대해 관심이 높은 것은 당연하다.

이런 상황에서 도시를 다양하게 감상하게 하고 경험하게 하는 미학의 필요성이 크게 높아졌다. 여기에는 화가들의 감수성이 큰 도움이 된다. 화가들이 도시를 이해하고 그린 작품에는 도시를 감상하고 경험하는 데에 중요한 공간 미학이 들어 있다. 우리나라는 물론이고 세계적으로도 도시를 공간 미학 관점에서 미술 작품의 감수성으로 해석한 시도는 내가 알기로 아직 없었다. 하지만 이런 시각은 도시를 이해하고 경험하는 데에 많은 도움을 줄 뿐 아니라 시대의 흐름으로 볼 때 점점 필수적이 되어간다.

도시에 대한 사회적 관심이 높아지면서 도시를 설명하고 소개하는 활동도 활발해지고 있다. 여러 종류의 공청회와 강연회가 열리고, 미디어에서 다루는 횟수도 증가했다. 저서 출간도 증가하는 추세다. 그런데 그 내용은

사회적 요구에 많이 못 미친다. 양극단을 오가는 것 같다. 한쪽은 도시 분야에 종사하는 전문가들 사이에 오가는 정보 정도에 머문다. 주로 지역 지구, 인프라, 부동산 등의 계획 중심 정보다. 다른 한쪽은 그 내용이 너무 쉬워서 일반인들이 알고 있는 수준과 크게 다르지 않다.

이러한 분위기 속에 문화 교양 차원에서 도시 공간을 미학적으로 경험하도록 하는 연구서와 안내서가 요구되고 있다. 이에 부응하기 위해 필자는 이 책을 준비했다. 책에 소개한 아방가르드 화가들의 시각은 현재 우리가 살아가는 도시를 이해하고 감상하는 데에 적용될 수 있기 때문이다.

5_ 미술과 도시의 저술을 이어가며

미술과 도시는 나의 개인적인 관심 분야이기도 하다. 나의 전공은 건축인데, 그 학문 연구에서도 1차 인접 분야는 '미술-도시-인테리어-인문사회학'이다. 미술에 관해서는 이미 여러 방식으로 저서를 출간해 오고 있다. 『광야와 도시』는 미술과 도시의 연관성을 『성경』과 기독교에 근거해 해석한 책이다. 두 권으로 이루어진 『건축과 미술이 만나다』는 20세기의 40개 예술 운동을 건축과 미술을 연계해 해석한 책이다. 그 외에도 나의 건축 저서 대부분은 미술과 관련된 내용이 어떤 식으로든 들어가 있다. 그만큼 미술은 나의 전공 분야와 늘 밀접히 연관되어 영향을 주고받는다.

나의 미술 연구와 저술은 앞으로도 계속될 것이다. 특히 건축 전공자만이 볼 수 있는 독자적인 시각으로 미술 저술의 확장을 계획하고 있다. 도시 회화의 여러 가지 다른 버전도 준비 중이다. 혹은 건물의 실내를 그린 작품도 건축가의 시각으로 분석하기에 좋은 주제일 것이다. 이 외에도 미학사를 중심으로 건축과 미술이 통합되고 교차되는 다양한 주제에 대해 늘 생각하며

집필을 준비하고 있다.

도시도 마찬가지다. 건축 전공자들은 대부분 도시에 대해서 조금씩은 알고 있다. 도시를 이루는 가장 기본적인 단위가 건물이라서 건축과 도시의 경계선 자체가 모호하다. 나는 이런 기본적인 정도를 넘어서 도시를 중요한 연구 분야 가운데 하나로 잡았다. 지금까지는 주로 서울의 도시 상황이나 도시 건축을 연구하고 소개한 책을 썼다. 『서울, 골목길 풍경』, 『서울 건축의 도시를 걷다』 시리즈, 『시간의 힘』 등이 대표적이다.

앞으로는 도시 자체에 대한 연구로 파고들어 계속 독자를 만날 생각이다. 이 역시 도시 전공자 및 특화된 건축 전공자만의 독특한 시각으로 도시를 해석하고 감상하는 내용을 발굴할 것이다. 코로나 사태가 진정되는 대로 유럽 도시사와 도시미학 등이 독자를 만날 주제가 될 것이다. 나의 주요 전공 가운데 하나인 유럽 도시를 답사하고 그 역사를 추적하는 연구를 대중 강연 등을 통해 준비 중이다. 또한 도시를 읽고 해석하고 감상하는 이론을 종합한 도시미학이라는 큰 주제도 준비 중이다.

이 책은 내가 59번째로 출간 저서다. 언제부터인지 원하건 원치 않건 간에, 좋건 싫건 간에 다작이 나의 대명사처럼 되었다. 다작이 위험한 것일 수도 있지만 어쨌든 내가 살아온 길이고 앞으로도 살아갈 길이기 때문에 피할 생각은 없다. '건축계에서 책을 가장 많이 쓰는 사람'이나 심지어 '교수 중에 책을 가장 많이 쓰는 사람'이 나를 따라 다니는 수식어가 되었다. 이 말은 좋은 것일 수도 있고 그렇지 않은 것일 수도 있지만, 그냥 객관적인 사실로 받아들이기로 했다. 호기심 차원에서 아직도 "몇 권까지 책을 쓸 계획이냐"라는 질문을 가끔 받는다. "사람의 일을 어떻게 숫자로 계획하느냐"가 나의 답이다.

아직 은퇴까지 몇 년 더 남았지만 최근 2~3년 동안 은퇴 후의 생활에 대해서 많이 생각해 보았다. '송충이는 솔잎을'로 결론이 났다. 사람 일은 변하는

것이니까 이 결론 역시 절대불변이라고 말하지는 않겠다. 혹시라도 집필 이외에 다른 좋은 기회가 온다면 적극 도전할 생각도 있다. 다만 지금까지의 생각은 이렇다는 것이다. 남은 인생 후반부 역시 큰 반전이 없으면 은퇴와 상관없이 나의 연구 작업과 집필은 계속될 것이다. 아직 은퇴를 거론하기에는 이르지만 은퇴는 학자로서 나의 경로 중 거쳐 가야 할 많은 관문 중에 작은 것에 불과할 것이다.

요즘은 이런 계획을 잘 지키기 위한, 이른바 저술 활동에 필요한 시스템 구축에 공을 들여서 많은 결실을 맺었다. 주로 휴식, 정신적 안정, 식사, 운동, 공부와 집필 방식, 일상생활 등과 관련된 내용들이다. 젊었을 때에는 체력으로 밀어붙였지만 이제 '지속 가능한 집필 방식'으로 전환 중이다. 지금 나의 집필 활동은 은퇴 후 더 폭넓은 생활을 준비하는 것이기도 하다.

마지막으로 감사의 말로 끝맺고자 한다. 나이를 먹어가면서 사회 속에서 나의 위치와 책임을 생각하게 된다. 우선 연구와 저술 작업에 몰두할 수 있는 기회를 제공한 이 사회와 직장에 감사드린다. 또한 이 책을 출간해 주신 한울엠플러스(주) 김종수 대표님께 감사를 드린다. 언제나 그렇듯 나의 사랑하는 가족인 아내와 두 딸에게 사랑과 감사의 마음을 전한다.

2021년 5월

심재헌(心齋軒)에서

미래주의

도시에서 아방가르드를 찾다

1_ 미래주의 개요

미래주의는 1909년 이탈리아에서 시작된 아방가르드 예술운동으로서 문학가였던 필로포 마리네티Filippo Marinetti(1876~1944)가 이끌었는데, 문학과 회화를 중심으로 음악, 연극, 영화, 디자인, 판화 등 거의 모든 예술 장르에서 진행되었다. 마리네티는 1908년에 팸플릿 형태의「미래주의 창립 선언문 The Founding and Manifesto of Futurism」을 준비했으며, 이것을 1909년 2월 20일에 프랑스의 유력 일간지 ≪르피가로Le Figaro≫에 발표하면서 유럽 전체를 향해 새로운 예술의 시작을 선포했다.

미래주의는 여러 장르에서 진행되었다. 회화와 문학, 특히 회화가 가장 활발했다. 자코모 발라Giacomo Balla(1871~1958), 움베르토 보초니Umberto Boccioni (1882~1916), 카를로 카라Carlo Carra(1881~1966), 루이지 루솔로Luigi Russolo(1885~1947) 등이 대표 화가였다. 이들은 미래주의 미술을 탄생시키고 발전시켰으며, 제1세대 미래주의, 혹은 1차 미래주의로 부를 수 있다.

이 외에 포르투나토 데페로Fortunato Depero(1882~1960), 지노 세베리니Gino Severini(1883~1966), 크리스토퍼 네빈슨Christopher Nevinson(1889~1946) 등도 직간접으로 미래주의에 속해 있었다. 이들은 연령만 보면 제1세대에 속했으나 핵심 역할을 한 것은 아니어서 2차 미래주의 정도로 부를 수 있다. 이들의 역할은 주로 외국과의 연계였다. 데페로는 미국과 이탈리아를 오가며 아르데코Art Deco 운동과 연계해서 활동했다. 세베리니는 큐비즘을 비롯한 프랑스 아방가르드 운동과의 가교 역할을 했다. 네빈슨은 영국인으로 미래주의에서 유일한 외국인이라 볼 수 있는데, 영국의 보티시즘vorticism과 연계해서 활동했다.

마리네티는 미래주의 문학운동을 펼쳐나가는 한편 앞의 화가들을 독려하며 예술운동도 활발하게 이끌었다. 화가들과 함께 1910년 2월 11일에 미래주의 회화의 창립을 선언하는 「미래주의 화가 선언문Manifesto of the Futurist Painters」을 발표했다. 두 달도 채 안 된 4월 11일에 회화에서의 2차 선언문에 해당되는 「미래주의 회화: 기술 선언문Futurist Painting: Technical Manifesto」을 발표했다. 1909년의 창립 선언문이 총론 차원에서 과거와의 총체적 단절을 주장했다면 1910년의 두 차례 선언문은 이것을 구체화하는 새로운 회화운동을 선언한 것이었다. 미래주의 화가들은 이로써 새로운 회화적 인식이 도래했음을 주장하면서 사실주의로 대표되는 전통 회화와의 단절을 선언했다.

화가들은 곧바로 새로운 방향에 따라 창작에 돌입했고 연차적으로 발전을 이루어갔다. 대표 화가들은 1910년부터 미래주의 회화의 결과물을 내놓기 시작했다. 순수회화 운동에 더해 이브닝 퍼포먼스도 활발하게 전개했다. 미래주의 회화는 순수한 화풍 운동이기보다는 실천을 겸한 행동 운동이었다. 이들은 퍼포먼스에서 자신들의 선언문과 함께 미래주의 문학작품 등을 낭독했다. 낭독은 매우 열정적이었다. 관중을 자극해서 과일이나 다른 물건 등을 던지게 만들었는데, 이런 행동은 과거의 낡은 관습을 던져버린다는 상

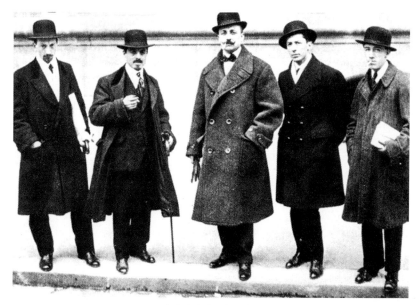

그림 1-1 1912년 파리 전시회에 모인 미래주의 화가들
왼쪽부터 루솔로, 카라, 마리네티, 보초니, 세베리니이다.

징성이 있다. 이들의 활동은 점차 효과를 발휘하기 시작해 밀라노를 중심으로 인근 도시인 토리노와 멀리 남부 도시인 나폴리 등에서 처음으로 미래주의 영향이 나타나기 시작했다.

1911년은 미래주의 회화가 완성된 해로 볼 수 있다. 미래주의 화가들은 이해 4월에 밀라노의 '자유 예술 전시Exhibition of Liberal Art/Mostra d'arte libera'라는 큰 전시의 일부로 참여했다. 대표 화가들은 각자의 예술 세계를 어느 정도 완성시켜 세상에 선보였고 미래주의는 일정한 성공을 거두었다. 마리네티는 이를 바탕으로 이해 말부터 미래주의를 국제적으로 알리는 일에 뛰어들었다. 1912~1913년은 국제화에서 중요한 발전이 있었다. 1912년 2월 파리 전시회를 필두로 1913년까지 베를린, 런던, 브뤼셀 등 유럽의 주요 수도에서 전시회를 잇달아 개최했으며 이어 러시아에도 영향을 끼치기 시작했다(〈그림 1-1〉).

런던은 마리네티가 특히 공을 들인 도시여서 1912년과 1913년에 각각 전

시회를 열었다. 전시회는 찬반 논쟁을 일으키면서 영국 아방가르드 운동에 일정한 영향을 끼쳤다. 특히 보티시즘은 유럽 아방가르드 회화 전체에서 미래주의의 영향을 가장 많이 받은 운동이었다. 이를 바탕으로 영국의 아방가르드까지 대표하며 이끌었다. 1914년에는 마리네티와 네빈슨이 함께 두 번의 선언문을 발표했다.

1913년부터는 이탈리아 내부의 활동도 강화했다. 1913년에 드디어 유럽 예술의 아버지 로마에서 전시회를 열었다. 피렌체에서는 ≪라체르바Lacerba≫라는 잡지와 연대하면서 빠른 주기로 선언문을 쏟아냈다. 공식적인 발표를 기준으로 1913년에만 12개, 1914년에는 7개의 선언문을 각각 발표했다. 1914년에는 건축가 안토니오 산텔리아Antonio Sant'Elia(1888~1916)가 참여하면서 미래주의 건축 선언문을 발표했다. 이해에 미래주의 화가들은 ≪라체르바≫와 짧은 연합을 마치고 결별하기도 했지만 회화운동으로서의 미래주의는 단독으로 계속 발전했다. 멤버도 늘어나서 제2세대 미래주의 화가들이 탄생했고 전시 횟수도 늘어났다.

제1차 세계대전은 미래주의에 중요한 전환점이었다. 영향은 양면적이었으나 부정적인 측면이 컸다. 미래주의 자체가 위기를 맞으며 활동을 종료하는 시발점이 된 것이다. 전쟁 발발 당시 20대 초반이었던 미래주의 화가들은 대거 참전했다. 이들의 예술 철학은 정밀한 순수 화풍을 추구하기보다는 기계문명을 찬양하면서 행동 실천을 중요하게 여기는 것이었다. 이들은 전쟁을 이런 철학을 실천하는 장으로 보고 자진해서 입대했다. 현실은 달랐다. 젊은 혈기에 예술적 동기까지 더해져 전쟁을 낭만적으로 봤지만 막상 전쟁터는 참혹했다. 이들은 그 격류를 이기지 못했다. 보초니와 산텔리아가 전사했다. 특히 미래주의 화풍을 이끌던 보초니의 공백이 컸다. 도시미학을 바탕으로 탄생한 사조여서 건축가 산텔리아의 사망도 큰 타격이었다. 발라가 그 역할을 이어받았지만 한계가 있었다.

긍정적인 측면도 없지는 않았다. 새로운 화풍의 발전을 촉진한 것이었다. 제1차 세계대전은 최초의 기계화된 전쟁으로서 산업기술의 위력을 어떤 식으로든지 가장 대규모로, 그리고 가장 철저하게 확인해 준 전쟁이었다. 기계문명을 찬양하던 미래주의의 주장은 탄력을 받게 되었다. 그러나 이는 원론적인 해석이다. 전쟁과 함께 미래주의 운동 자체가 소멸되었을 뿐 아니라, 기계문명의 위력을 대량살상이라는 부정적 방향으로 확인하게 된 것은 인류 문명 전체를 볼 때 결코 바람직하지 않은 것이기 때문이다. 그래서인지 미래주의 대표 화가들의 종전 후 활동은 크게 위축되었다.

전쟁에서 살아남은 제1세대 화가들은 개인 성향에 따라 분화를 시작했다. 미래주의에서 벗어난 화풍으로 옮겨 가거나 음악, 연극, 영화 등 다른 장르에서 활동을 늘렸다. 미국과 프랑스 등 외국에서의 활동도 늘어났다. 제2세대가 전면에 나섰지만 이들은 나이로 보아 골수 미래주의자들은 아니어서 1916~1917년 이후 유럽 미술의 여러 사조를 함께 구사했다. 이런 현상에 대해서는 다양한 해석이 가능하다. 보통은 미래주의의 소멸로 보지만 이들의 활동에 대해 후기 미래주의라는 명칭을 붙이기도 한다. 미래주의 회화의 소멸 시점은 한 가지로 정해져 있지 않다. 가장 엄격한 기준을 적용한다면, 본류는 빠르면 1914년에도 소멸한 것으로 볼 수 있다. 늦게 잡아도 1916년경이면 사실상 막을 내렸다. 단, 선언문은 1918년까지도 발표했다.

2_ 미래주의의 한계

미래주의의 특징 및 미래주의가 아방가르드 회화에서 차지하는 위치는 양면적이다. 무엇보다 회화의 가장 기본이라 할 수 있는 순수 화풍을 기준으로 보면 부족한 것으로 보는 평가가 많다. 자신들이 전통예술을 공격했던

강도에 비해 실제 화풍은 과거 양식에서 탈피하지 못한 면이 있었다. 새로운 화풍 창출을 시도하지 않은 것은 아니었다. 「미래주의 화가 선언문」에서 구상 재현으로부터의 탈피를 선언하고 새로운 색채 이론도 주장했다.

화풍도 나름대로 개성이 있었다. 개인적으로 이들의 격정적이고 역동적인 소용돌이 화풍을 선호하는 애호가도 있다. 그러나 통일된 새로운 화풍을 창출하지 못한 면이 있는 것도 사실이었다. 다른 화가들에게 끼친 영향도 큰 흐름을 형성할 정도는 아니었다. 이 때문에 미술사 책에는 보통 동시대 큐비즘에 비해서 적은 분량을 할당한다. 미래주의가 이런 한계를 보인 배경을 세 가지로 정리할 수 있다.

첫째, 과거의 여러 화풍에 의존하고 있었다. 이런 현상은 미래주의가 한참 진행 중인 1910년을 넘어서도 계속되었다. 이들이 단절했던 것은 이미 용도폐기 된 사실주의라는 먼 과거의 화풍이었다. 반면 19세기 말~20세기 초 근과거의 화풍에서는 자유롭지 못했다. 상징주의, 표현주의, 후기 인상주의, 점묘주의, 분할주의, 폴 세잔Paul Cezanne(1839~1906), 야수파 등 여러 화풍에 의존했다. 보초니, 발라, 카라 등 핵심 화가 세 명 모두 1905~1908년경의 초기 작품을 인상주의, 분할주의, 점묘주의 등이 혼합된 화풍으로 시작했다. 보초니의 〈베니스의 그랜드 캐널Grand Canal in Venice〉(1907)이라는 작품이 좋은 예다(〈그림 1-2〉). 미래주의 화풍을 이끈 보초니도 처음 출발은 이처럼 인상주의와 분할주의를 혼합한 화풍으로 시작한 것이다. 이뿐만 아니라 미래주의 시기의 작품에 가서도 이 흔적을 유지했다.

이런 현상은 다른 화가들도 마찬가지였다. 초창기 경력을 동시대 유행 화풍으로 시작하는 것은 보편적인 현상이지만, 창의적 화가로 독립하기 위해서는 이것에서 벗어나 자신만의 화풍을 창출해야 하는데 여기까지 가지 못한 것으로 볼 수 있다. 「미래주의 회화: 기술 선언문」에서도 "오늘날 회화는 분할주의 없이는 존재하지 못한다"라며 스스로 분할주의divisionism의 필요성

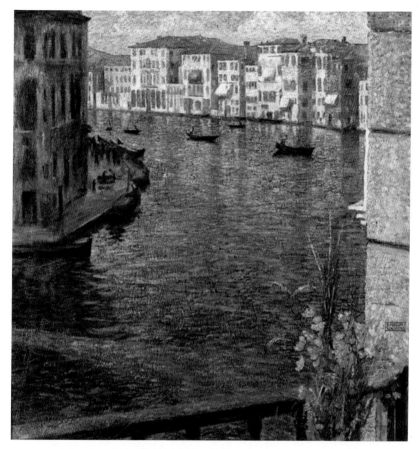

그림 1-2 보초니,〈베니스의 그랜드 캐널(Grand Canal in Venice)〉(1907)

을 주장했다.

　둘째, 지속 기간이 짧았다. 새로운 화풍은 '창출-정착-확산'을 거쳐야 탄생하는데, 이를 위해서는 최소한 10여 년의 기간이 필요하다. 하지만 앞에서 보았듯이 미래주의가 지속된 기간은 이보다 짧았다. 물론 큐비즘도 지속 기간은 미래주의와 비슷했다. 그러나 이 기간 동안 추종자를 형성해서 많은 영향을 끼치며 20세기를 대표하는 사조로 자리 잡았다. 미래주의는 이런 것이 부족했다.

미래주의에 대한 다양한 평가 가운데 '전통에 대한 공격, 파괴의 주지육림, 짧고 격렬한 지진Assault on Tradition, Orgy of Destruction, The Brief Violent Earthquake'이라는 문구가 이런 짧은 지속 기간을 압축적으로 보여준다. 미래주의에 대해 조금이라도 관심이 있는 사람이라면 이런 단어들이 미래주의의 특징을 잘 표현한다는 사실을 알 수 있을 것이다. '공격', '파괴', '격렬' 같은 단어들이 말해주듯이, 미래주의는 확실히 정밀한 화풍 운동보다는 상징적 선언에 가까운 운동이었다.

특히 '주지육림orgy'라는 단어가 그랬다. 사전적 의미는 '진탕 먹고 마시며 난잡하게 노는 잔치'인데, 치밀한 계산이나 예술적 전략이 없는 미래주의의 한계를 이 단어로 비유한 것이다. 그 끝이 전통의 파괴를 향한 점은 아방가르드의 전투력을 보여주는 것이긴 했다. 이들은 박물관과 베네치아 등 전통을 이루던 요소들부터 구상 재현 중심의 전통 화풍 모두를 공격해서 파괴하자고 주장했다. 이런 주장에 기초해서 미래주의는 초기 아방가르드로 분류된다. 하지만 단순한 혈기에만 휩싸여서인지 그 결과는 말 그대로 '짧고 과격한 지진'으로 끝났다. 지진은 땅 위에 구축되어 있던 기존의 안정적 질서를 일거에 붕괴시키는 큰 충격을 주기는 하지만, 그 자체로는 새로운 대안적 건설을 이루지 못하는 한계를 갖는 것이다.

셋째, 회화운동을 화가들이 자발적으로 시작하지 못하고 문학가 마리네티의 선언문에서 감동을 받거나 그의 손에 이끌려 참여함으로써 태생적 한계를 가지고 있었다. 선언문을 먼저 써놓고 그 내용에 맞춰 그림을 그린 측면도 있었다. 마리네티의 관심은 새로운 화풍보다는 주제와 소재였다. 화가들은 마리네티와 비슷한 생각을 가지고 있어서 참여했겠지만, 예술운동 전체를 자신들만의 의지로 진행시키지 못한 것도 사실이었다. 마리네티가 글로 주장한 내용을 그림으로 옮긴 것으로 볼 수 있는 측면이 많았다. 그 결과 이들의 관심도 마리네티의 관심과 마찬가지로 새 화풍보다는 주제와 소

재 중심으로 전개되었다. 이상의 이유를 들어 미래주의를 정식 미술 사조라기보다는 이데올로기에 가까운 것으로 단정하는 미술사가도 있을 정도다.

3_ 미래주의의 가능성

반면 이런 한계에도 불구하고 미래주의는 아방가르드 예술운동에 적지 않은 기여를 한 것으로 평가될 수 있다. 그 내용은 다섯 가지로 요약된다.

첫째, 여러 번의 선언문을 통해 아방가르드의 핵심 개념인 '과거와의 단절'을 명확히 정의한 점이 가장 큰 기여였다. 선언문은 과격하고 분명한 태도로 이런 개념을 주장한 선언적 이데올로그ideologues였다. 이 시기 예술은 전통과 아방가르드의 양 진영 사이에 전쟁을 치른다고 할 정도로 경쟁이 치열했기 때문에 선언적 이데올로기를 주도하는 일은 매우 중요했다. 미래주의는 아방가르드 진영에서 그 역할을 담당했다.

특히 선언문을 많이 발표하면서 글을 통해 아방가르드의 개념과 세부 전략을 세상에 알렸다. 미래주의는 유난히 선언문이 많았던 사조였다. 좁게 보면 문학가 마리네티가 이끌었기 때문이었다. 넓혀 보면 그림으로 표현하지 못하는 생각과 주장이 그만큼 많았다는 뜻이기도 했다. 공식적 기록을 기준으로 하면 1909년의 「미래주의 창립 선언문」과 1910년의 「미래주의 화가 선언문」을 시작으로 1918년의 「미래주의 세계The Futurist Universe」까지 총 34번의 선언문이 있었다. 이 외에 1914년 영국에서 두 번의 발표가 있었으며 1918년 이후의 이른바 후기 미래주의 운동에서도 여러 번의 발표가 있었다.

둘째, 극복해야 할 전통의 대상과 방향을 구체적이면서도 포괄적으로 제시했다. 이런 내용은 첫 번째 선언문부터 잘 나타나 있다. "박물관을 파괴하라!Destroy the museums!"라는 문구가 대표적이다. 당시 아방가르드 운동이나

화가 가운데 자신들의 예술 전략을 이런 식으로 표현한 경우는 없었다. 대부분 전통예술의 문제점을 지적하거나 새로운 과학적 발견을 차용하는 등 회화의 범위 내에 머물렀다. 미래주의는 이것을 넘어서서 사회, 문화, 도시, 역사 등으로 확장해서 전방위로 전통을 거부한 운동이었다. 대표적인 예로 전통의 상징성이 강한 박물관을 꼽아서 전복 대상으로 선언했다. '박물관'은 두 가지 의미로 해석할 수 있다.

하나는 포괄적인 의미에서 낡은 전통을 대표한다. 미래주의는 "광신적이고 무의식적이며 속물적인 과거라는 종교fanatical, unconscious, snobbish religion of the past에 극렬히 맞서 싸울 것"을 주문했는데, 박물관을 아카데미나 도서관과 함께 그 중심지로 지목한 것이다. 다른 하나는 회화로 좁혀서 죽은 그림을 상징한다. 박물관은 전통화를 모아놓은 수장고이기 때문이다. 특정 사조를 반대하기보다 전통화를 박물관으로 상징화해 통째로 반대한 것이다. 미래주의 화가들은 전통화에서는 예술 세계(혹은 예술가)와 세상 현실 사이에 불일치가 있다고 보았다. 예술 세계는 늘 세상 현실보다 우위에 있고 완벽한 것으로 가정되었다. 전통화는 세상 현실을 반영하지 못하고 개념 놀이에 빠져 있어서 '죽은 그림'이라고 했다. 이런 불일치에도 불구하고 전통 시대에는 예술 작품을 무조건 칭송하는 관습이 지배했다.

미래주의는 이런 관습에 맞서 싸우자고 했다. 오래된 캔버스, 오래된 조각상, 오래된 공예품 등을 오래되었다는 이유만으로 무기력하게 추종하는 관습을 거부했다. 미래주의가 추구했던 것은 이와 반대되는 '살아 있는 그림'이었다. 자신이 살아가는 동시대의 세상 현실과 일치한다는 뜻이었다. 이를 위해 세상 속으로 들어가 일반 시민과 똑같이 느끼고 살아가되 예술가 특유의 날카로운 감각으로 새로운 시대상을 잡아내 새로운 화풍으로 표현하려 했고, 자신들의 새로운 시도를 '생명의 맥박이 뛰는 젊고 새로운 예술'이라고 했다. 당시 관료화된 이탈리아 미술계는 이런 시도를 경멸했다. 미

래주의는 이런 경멸을 부당함을 넘어 '범죄'라 부르면서 강력하게 맞섰다.

셋째, 다른 사조에 끼친 영향도 적지 않았다. 미래주의는 큐비즘과 종종 비교되는데 중요한 기준 가운데 하나가 다른 화가나 사조에 끼친 영향이다. 보통 미래주의가 끼친 영향이 적은 것으로 얘기된다. 그러나 이는 큐비즘과 비교했을 때이고, 미래주의 자체만 보면 일정한 영향을 끼친 것이 사실이다. 가장 대표적인 사례가 영국의 보티시즘과 그로스베너 스쿨Grosvenor School로 미래주의에서 직접적인 영향을 받았다. 두 운동을 이끈 네빈슨은 넓은 의미에서 미래주의자였다. 러시아도 영향을 많이 받았다. 제1차 세계대전 직전에는 큐보퓨처리즘Cubo-Futurism에, 1913년 이후에는 구축주의 Constructivism에 각각 영향을 끼쳤다.

제1차 세계대전 동안에는 스위스의 다다이즘Dadaism에도 영향을 끼쳤다. 미래주의와 다다이즘은 기계문명과 근대적 대도시에 대해 각각 찬성과 반대를 대표하며 맞은편에 선 운동이었다. 그러나 마리네티가 제시했던 여러 가지 새로운 예술 가운데에는 그 자체로 다다이즘에 영향을 끼친 것도 많았다. 가장 대표적인 것이 도시의 특징을 '패키징packaging'으로 본 마리네티의 시각이었다. '패키징'은 '다양한 요소를 한 곳에 모아서 포장한 큰 공간 상자'라는 뜻이다. 이 요소들은 동시에 발생해 끊임없이 서로 영향을 끼치며, 동시적으로 작동하면서 함께 상승작용을 일으켜 예측할 수 없는 신세계를 만들어낸다. 예술가는 이런 도시의 동시적 다양성을 모으는 '팸플릿 제작자 pamphleteer'이다. 마리네티의 이런 생각과 글은 특히 1920년대에 프랜시스 피카비아Francis Picabia(1879~1953)와 존 하트필드John Heartfield(1891~1968) 같은 다다주의자에게 영향을 끼쳤다. 다다주의자는 아니었지만 게오르게 그로츠 George Grosz(1893~1959)와 블라디미르 타틀린Vladimir Tatlin(1885~1953)등도 같은 영향을 받았다.

4_ '미래'의 다섯 가지 의미

이상이 미래주의의 다양한 배경이었다. 미래주의는 '한계와 가능성'의 이 분법과는 별개로 개성이 강한 사조였으며 나름대로 확고한 철학과 방향을 가지고 있었다. 그 내용은 크게 두 가지로 정리할 수 있다. 하나는 '미래'의 개 념을 정리해서 제시한 것이고 다른 하나는 '근대적 대도시'를 중요한 예술 주 제와 소재로 삼은 점이다. 두 가지는 영향 관계와는 별도로 아방가르드 예술 에 미래주의만이 기여한 내용이었다. 차례대로 살펴보자. 먼저 '미래'다.

미래주의는 이름에서도 알 수 있듯이 '미래'를 자신들 예술의 기본 정신으 로 삼은 운동이었다. 모더니즘 아방가르드에는 많은 예술운동이 있었지만 정작 '미래'의 개념을 정의한 운동은 미래주의가 거의 유일했다. 다른 아방 가르드 운동은 대부분 '새로운'까지는 주장했지만 이것을 '미래'로 확장하지 는 못했다. 아방가르드가 과거와의 단절을 생명으로 삼고 있으며, '과거와 의 단절'은 곧 '미래'와 동의어기 때문에 미래주의의 이런 방향은 어떤 면에 서 아방가르드의 본질을 꿰뚫은 것으로 볼 수 있다.

미래주의는 20세기 초의 시대 상황에서 '미래'라는 단어가 갖고 있던 복 합적 의미를 찾아내어 아방가르드 회화운동으로 집중시켰다. '미래'라는 단 어를 직접 사용한 곳은 많지 않지만 여러 주장 속에 그 의미를 녹여 포진시 켰다. 그 내용은 간단하지 않아서 다양한 의미가 있다. '미래'는 일상에서도 자주 사용하는 단어인데, 미래주의가 발표될 당시인 20세기 초에는 복합적 인 시대성을 담고 있었다. 미래주의의 선언문과 당시 상황으로부터 그 의미 를 다섯 가지로 정리할 수 있다.

첫째, 지난 세기말 사상 개념 가운데 하나인 '과거를 떨치고 새 시대를 여 는 에너지'이다. 어떤 면에서는 상식적이고 사전적 의미일 수 있지만 지난 세기말에는 두 갈래의 사상적 뿌리까지 가진 심각한 개념이었다. 하나는 철

학에서 정의한 '미래'의 개념적 가치로, 프리드리히 니체Friedrich Nietzsche (1844~1900)와 앙리 베르그송Henri Bergson(1859~1941)이 주장한 '역동성dynamism' 과 '끊임없는 변화flux'를 대표적인 예로 들 수 있다. 전통 시대의 정적 안정성에 대비되는 개념들이다. 미래주의가 근대적 대도시에서 관찰한 새로운 에너지도 이런 것들이었는데 그 배경에 두 철학자의 정의가 있었던 것이다.

다른 하나는 조르주 소렐Goerges Sorel(1847~1922)의 '정치적 폭력political violence'이라는 개념이다. 소렐은 프랑스의 사회사상가로 의회의 위선과 부패를 강력하게 비난하며 이를 극복할 방법으로 동맹파업 같은 폭력이 수반된 투쟁을 제시했다. 또한 반(反)의회주의를 이끌며 폭력적 저항을 정당화했다. 미래주의는 도시 공간을 이런 정치적 폭력이 발생하는 장으로 규정하고 새로운 예술의 중요한 소재로 사용했다. 소요 사태의 직접적 모습에서부터, 여기에서 발생하는 역동적 에너지에 이르기까지 다양한 방식으로 변형해 사용했다. 미래주의가 선언문에서 과거를 극복하는 방법으로 '파괴'를 주장한 것도 같은 맥락에서 나온 것이다. 미래주의 화가들은 마리네티를 만나기 전후에 함께 모여서 공부를 많이 했는데, 이들이 읽고 토의한 사상가들에 위 세 명이 들어 있었다.

둘째, '기계화mechanization'다. 산업혁명 이후 19세기를 거치며 유럽에 구축된 기계문명은 20세기 초에 들어오면서 곧 미래와 동의어로 여겨질 정도가 사회 전반을 장악해 가고 있었다. 이런 기계화는 아방가르드 운동의 중요한 원동력이었다. 아방가르드를 한마디로 정의하면 '기계화된 세상에 나타난 새로운 시대상을 표현하려는 운동'이다. 기계화를 표현하는 구체적인 내용은 사조마다 차이가 있었는데 기계문명이 가져온 '새로움의 충격'과 '새로운 사회의 모습'은 공통적인 주제였다. 미래주의도 그중 하나였다. 기계를 직접 차용하거나 그리지 않은 대신 기계화가 가져온 일상생활과 도시 공간의 변화 모습을 그렸다.

그림 1-3 슈말치가우크, 〈플로리안 카페(Café Florian)〉(1914)

벨기에의 미래주의 화가인 쥘 슈말치가우크Jules Schmalzigaug(1882~1917)의 〈플로리안 카페Cafe Florian〉(1914)가 좋은 예다(〈그림 1-3〉). 이 회화는 베네치아의 산마르코 광장에 있는 카페를 배경으로 활기에 찬 도시 모습을 그리고 있다. 자잘하게 잘린 형태를 세잔, 점묘주의, 판화, 추상화, 큐비즘 등여러 화풍을 섞어서 급한 리듬으로 표현했다. 이런 리듬이 근대적 대도시의 활력을 상징하고 있음을 쉽게 알 수 있다. 베네치아는 미래주의가 가장심하게 비판한 죽은 도시의 대명사인데, 이런 곳조차 근대적 대도시의 활력이 지배하게 된 상황을 상징적으로 표현하고 있는 것이다. 화풍보다는단연 주제가 돋보이는 작품인데, 이 점이 기계화의 의미를 순수 화풍에 국한시키면서 회화적으로 해석했던 큐비즘과 차별되는 미래주의만의 특징

이자 강점이었다.

셋째, 이것의 연장선에서 '미래'를 진보와 발전의 대명사로 정의했다. 일상생활에서의 구체적 변화가 중요했다. 20세기 초는 산업혁명이 낳은 기술문명의 구체적인 열매를 가장 확실하게 맛본 시기였다. 신문명의 위력을 가장 많은 다수의 시민이 가장 충격적으로 일상에서 경험했다. 일상생활은 인류 역사상 가장 많이 새로워졌다. 이 시기 발전과 진보에 대한 확신은 종교적 믿음을 능가하는 절대적인 것이었다. 집안에 들어온 전기와 전등, 새로운 일상용품, 상하수도, 중앙난방, 전화, 모던 퍼니처, 넓은 유리창 등은 과거의 모든 것을 뒤집어 놓았다.

도시 가로도 마찬가지였다. 대로가 뚫리고 자동차가 다니기 시작했으며 가로등이 밤을 밝히게 되었다. 고층 건물이 들어섰고 공장이 세워졌다. 지하철이 개통되면서 수많은 인파가 파도처럼 도시 속을 채우며 오갔다. 미래주의는 주로 도시 공간에서의 새로운 변화를 그렸다. 미래주의는 아방가르드 예술 가운데 배경 공간을 이런 새로운 도시의 모습으로 처리한 대표적인 운동이었다. 이탈리아의 제2세대 미래주의 화가 제라르도 도토리Gerardo Dottori (1884~1977)의 〈스피드, (세 번), 출발Speed, (three times), Start〉(1925)이 좋은 예다. 자연으로 확장되는 도시의 모습을 리드미컬한 화풍으로 표현했다. 사선, 곡선, 수직선 등 역동적 어휘를 이용해서 뻗어나가는 도시의 모습을 그렸다. 이런 장면은 지금의 도시 모습과 크게 다르지 않을 정도다.

넷째, 한 번 더 연장해서 희망과 젊음을 상징했다. '희망'과 '젊음'은 미래주의라는 이름의 직접적인 출처였다. 마리네티는 1908년에 자신이 계획하고 주도할 새로운 예술운동의 이름을 무엇으로 정할지를 고민하고 있었다. 처음에는 '일렉트리시즘Electricism'이라는 다소 생소한 이름을 생각했다. 직역하면 '전기주의'쯤 될 텐데 당시 새로 발명된 전기가 가져온 충격을 나타내기 위해서였을 것이다. 그러나 너무 제한적이어서 곧 포기하고 좀 더 보

편적인 '역동주의Dynamism'를 생각했다. 이번에는 너무 보편적인 것이 한계였다. 당시 대부분의 아방가르드 운동이 역동성을 새로운 예술의 생명으로 내걸고 있었기 때문이다.

마지막으로 결정한 것이 '미래주의'였다. 마리네티는 이 이름을 1908년에 ≪포에시아Poesia≫이라는 잡지에서 처음 사용했다. 시학에서의 아방가르드 개념에 적합한 예술운동 이름으로 미래주의를 선택한 것인데, 그 이유를 이 이름이 '희망에 찬 젊은이'의 마음을 가장 흔들어 놓을 것으로 판단했기 때문이라고 했다. 이때 젊은이는 예술가이건 일반 시민이건 상관없이 새로운 문명과 예술의 탄생을 희망하며 기다리는 모든 젊은이를 뜻했다. 이로써 '미래'가 '희망'과 '젊음'을 대표하고 상징한다는 기본 뜻이 정의되었다.

다섯째, 급기야 기독교를 대체하는 종교적 상징성까지 확보했다. 미래주의 1차 선언문이 발표되던 1909년 이전까지 '미래'라는 개념을 가장 많이 사용한 분야는 기독교일 것이다. 성경에서는 주로 '예언', '선지', '메시아' 등의 단어가 이를 대신했는데, 이를 모아서 '성경적 미래주의' 혹은 '기독교적 미래주의'로 부를 수 있다. 기독교에서 '미래'는 구원에 대한 선지자들의 예언이 실현될 희망을 상징하는 개념으로 정의된다. 심지어 성경의 마지막 책인 요한계시록에 나오는 예수의 재림까지도 포함하는 넓은 개념으로, 오랜 기간 유럽의 정신세계를 지배해 왔다.

이제 그런 '미래주의'가 인간이 발명한 기계와 이것이 이룬 신문명을 신봉하는 예술 사조의 이름으로 바뀌었다. 이 말을 처음 사용한 마리네티가 기독교의 믿음을 대체한다는 인식을 가졌는지는 확인할 수 없다. 그러나 문화사의 흐름을 볼 때 앞과 같은 해석은 충분히 가능하다. 산업혁명이 가져다준 물질 풍요를 가장 먼저 경험하기 시작한 19세기 영국에서부터 '물신(物神)'이 '기독교 신'을 밀어내고 사회를 지배하기 시작했다. 물신은 발전과 진보에 대한 믿음으로 보편화되어 유럽 전역으로 퍼져나갔다. '인간 자신-

그림 1-4 글레이즈, 〈항구(The Port)〉(1912)

기계-물질'에 대한 세 겹의 믿음이 기독교의 믿음을 밀어내고 그 자리를 차
지했다. 미래주의는 이것을 원동력으로 삼아서 탄생한 현대판 종교예술
이었다.

　이들의 그림은 이를테면 '미래교 성화'였다. 프랑스의 미래주의 화가 알
베르 글레이즈Albert Gleizes(1881~1953)의 〈항구The Port〉(1912)라는 작품을 보자
(〈그림 1-4〉). 언뜻 보면 무언가 엄숙하면서도 장중한 분위기를 풍기면서 티
치아노 베첼리오Tiziano Vecellio(1490~1576)나 얀 반스코렐Jan van Scorel(1495~1562)
등의 중세-르네상스 성화와 비슷해 보인다. 자세히 보면 전통 성화에서 광
야와 성인과 십자가가 있는 자리를 근대적 항구 도시의 여러 모습이 대신하
고 있다. 항구는 20세기 초에 역동적 도시의 대명사로 많은 화가들이 관심
을 기울인 주제였다. 미래주의도 빠지지 않아서 자신들의 '미래교' 개념이

집약된 곳으로 그려내고 있다.

5_ 근대적 대도시와 모던 라이프

　도시, 특히 근대적 대도시는 이런 '미래'의 시대성이 집약된 별천지였다. 20세기로 넘어오면서 도시 공간은 급변했다. 대도시의 등장에 속도가 붙으면서 구체적인 모습이 속속 등장하기 시작했다. 예민한 예술가들은 이것을 놓치지 않았다. 20세기 전반부에 진행된 대부분의 중요한 아방가르드 운동에서 새로운 도시 모습은 어떤 식으로든지 중요한 소재였다. 그러나 미래주의를 제외하고는 분명한 한계가 있었다. 미래주의와 동시대 사조로 보통 야수파, 큐비즘, 표현주의 등을 든다. 이들은 각기 자신들만의 예술적 전략이 있었다. 도시도 이 속에 들어 있었지만 차지하는 비중이 작고 미약했다.

　미래주의는 '도시'라는 주제에서 아방가르드를 대표하는 운동이었고, 근대적 대도시를 아방가르드의 산실로 잡은 첫째 사조인 동시에 가장 중요한 사조였다. 이것을 단발성으로 끝내지 않고 큰 주제로 발전시키면서 많은 작품을 생산해 냈다. 이들에게 새롭게 나타나기 시작한 대도시의 역동적 모습은 예술적 모태 같은 것이었다. 다른 사조의 화가들이 아직도 도시와 관련해서만은 전통적인 풍경화 개념에 머물렀던 데에 반해 미래주의 화가들은 근대적 대도시의 속으로 들어가서 역동성에 집중했다. 이런 점에서 근대적 대도시는 앞서 봤던 미래주의의 '한계와 가능성'의 양면성 가운데 '가능성'이라는 긍정적 측면을 잉태하는 핵심 역할을 했다.

　미래주의는 근대적 대도시라는 주제를 새로운 화풍과 연계시킨 점에서도 중요한 기여를 했다. 미래주의는 앞에서 보았듯이 순수 화풍에서는 한계가 있는 사조였지만, 근대적 대도시라는 주제와 함께 보면 반대로 새로운 기

그림 1-5 루솔로, 〈반란(The Revolt)〉(1911)

여를 했다. 논리 단계는 이렇다. 예술가는 자신이 사는 시기의 시대상을 그려야 한다. 1910년대에 살고 있는 화가는 '모던 라이프modern life'를 그려야 한다. 모던 라이프가 집약된 장소는 도시 공간이며 구체적인 내용은 새로운 가로의 모습, 그 속을 채운 대중이 뿜어내는 활력, 새로운 교통수단인 자동차와 기차의 동력과 스피드 등이었다. 이런 현상을 그리려면 과거의 예술 어휘로는 안 되며 이에 맞는 새로운 화풍을 창출해야 했다. 미래주의 화풍을 이루는 소용돌이, 비정형 기하, 빛, 색, 선형 등은 이런 배경에서 나온 것이었다.

루솔로의 〈반란The Revlot〉(1911)이라는 작품을 보자(〈그림 1-5〉). 근대적 대도시의 공간 구도를 급박하게 반복되는 사선으로 짠 뒤 그 속을 고층 건물, 대로, 군중 등으로 채웠다. 강렬한 붉은색을 기본색으로 삼아 같은 난색 계열인 노란색과 한색인 푸른색을 섞어서 결과적으로 삼원색을 사용한 것이 되었다. 붓 터치가 주는 색감은 다소 거칠어서 화면 가득 불안정한 활성 에

그림 1-6 닐슨, 〈출발!(Departure!)〉(1918)

너지로 차 있다. 구상과 추상의 중간 상태를 유지하면서 전통화에서는 찾아
볼 수 없는 농축된 폭발력을 감추고 있다.

근대적 대도시와 관련된 미래주의의 이런 기여는 큐비즘과 좋은 비교가
된다. 두 사조는 비슷한 시기에 진행이 되면서 초기 아방가르드를 이끈 양

대 축이었다. 영향 관계에서는 큐비즘이 미래주의에 일정한 영향을 끼친 것이 정설로 되어 있다. 큐비즘은 여기에 머물지 않고 20세기 전반부 모더니즘 미술 전체를 대표하는 사조로 우뚝 섰다. 그러나 이런 큐비즘도 미래주의에 미치지 못한 점이 세 가지 있었다. 첫째, 소재에서 인물, 풍경, 정물 등 전통의 범위에 머물렀다. 둘째, 화풍에서 재현과 관계된 순수 화풍에 머물렀다. 셋째, 앞의 둘이 합해진 결과로 그림이 정적인 상태에 머물렀다.

미래주의는 셋 모두에서 큐비즘을 앞서갔다. 근대적 대도시라는 새로운 소재를 도입했으며 이것을 순수 화풍보다는 주제 중심으로 확장해서 그렸다. 그 결과 그림이 동적이게 되었다. 역동성은 미래주의 화풍의 대표적인 특징인데, 이것이 근대적 대도시와 하나로 연결되어 있는 것이다. 도시는 미래주의가 화풍에서의 한계를 주제로 극복해 낼 수 있게 해준 핵심 요소였다. 당시 막 등장하기 시작한 근대적 대도시는 모더니즘 문명이 다양한 경로로 구현되는 통로이자 장이었다. 미래주의는 근대적 대도시를 순수 화풍이라는 미술의 한계 내에 묶어두지 않고 그 밖으로 끄집어내 새로운 주제로 확장한 아방가르드 운동이었다.

덴마크의 미래주의 화가 얀 닐슨Jan Nielsen(1885~1961)의 작품 〈출발! Departure!〉(1918)을 보자(〈그림 1-6〉). 제목이 말해주듯 여행의 흥분을 그린 것인데, 보기에 따라서는 출근길의 활기를 그린 것으로 해석될 수도 있다. 세 개나 그린 시계 역시 이런 양면적 해석을 돕는다. 도시는 흥겨운 발걸음의 힘찬 속도에 밀려 옆으로 휙휙 지나가는 모습으로 그렸다. 화풍은 카지미르 말레비치Kazimir Malevitch(1879~1935)나 바실리 칸딘스키Wassily Kandinsky(1866~1944) 같은 러시아 아방가르드 느낌에 큐비즘과 추상 등을 섞었다. 화풍에서 독창성을 포기한 대신 대도시의 활기라는 새로운 주제에서 독창성을 찾았다. 보고만 있어도 즐겁고 흥이 돋는다.

6_ 마리네티와 미래주의 문학이 노래한 근대적 대도시

근대적 대도시에 대한 이런 인식은 마리네티가 먼저 시도했으며 미래주의 문학이 이것을 받아 발전시켰다. 마리네티는 많은 글과 문학작품을 발표했는데 여기에는 도시에 대한 얘기가 꾸준히 나온다. 마리네티의 도시 개념은 크게 두 가지로 정리할 수 있다.

하나는 일반론적인 차원에서 근대적 대도시의 흥분 상태를 찬양하는 내용이다. 『다양성의 극장The Variety Theatre』(1913)이라는 작품이 좋은 예다. 마리네티는 문법에 충실한 구문 중심의 문학 전통에 도전해서 단어만 나열하는 문법 파괴를 감행했는데, 이 작품도 이런 파격으로 쓰였다. 의역을 인용해 보자. "향수병 같은 그림자가 도시를 에워싸고 있다. 가로는 밝게 살아나서 일하러 가는 시민 무리를 안개 속으로 빨아들인다. 20미터 높이의 말 두 마리(기계를 비유한 것)가 '지오콘다 퍼거티브 워터스GIOCONDA PURGATIVE WATERS'라고 찍힌 말발굽을 이용해서 황금빛 공을 굴리자 '트르르르륵'하는 굉음이 십자로에 울려 퍼진다. 굉음은 머리 위에서 트롬본이 앰뷸런스 사이렌을 흉내 내는 것처럼 울려 퍼진다. 불자동차는 도로를 복도처럼 만들어서 군중을 공포 속으로 몰아넣는다. '폴리베르제르 엠파이어 크림이클립스 FOLIES-BERGERE EMPIRE CREME-ECLIPSE'라는 극장 간판 위로 소동이 한판 일고 웃음이 퍼진다. 하늘에는 붉은 수성이 빛나고 극장 지붕에는 푸른빛의 큰 글씨가 황금빛을 띤 자주색 다이아몬드와 어울려 반짝거린다. 불꽃같은 미래주의 연극이 공연되면서 슬픈 밤을 몰아낸다." 다소 혼란에 가까운 근대적 대도시의 역동적 장면을 약간의 염세적 감성으로 미화시키고 있다.

다른 하나는 '미래주의자의 생활Futurist Life'이라는 구체적인 개념이다. 마리네티는 '미래'라는 개념을 예술에 국한시키지 않고 일상생활 전반으로 확장했다. 지금 이 시점에서 살아가는 모든 모습과 일어나는 모든 현상 가운

데 전통과 결별한 새로운 것은 모두 '미래'의 개념에 포함될 수 있다고 보았다. 미래주의 예술은 생활 속에서 일어나는 이런 새로운 것을 소재와 주제로 삼아야 한다고 했다.

여기에서 '미래주의자'에 대한 정의를 도출했다. '미래주의자'는 별도의 특별한 개념이 있는 것이 아니며 반드시 예술가일 필요도 없다. 이렇게 새로운 삶을 사는 동시대인은 모두 미래주의자가 될 수 있다. 이를 위해 '미래주의자는 어떻게 자는가'나 '미래주의자의 산책 모습' 등과 같은 상징적인 문구를 만들어서 미래주의자의 생활이 지금까지의 관습적인 것과 달라야 함을 역설했다.

마리네티는 근대적 대도시 속에 등장한 새로운 걸음걸이로 중립주의자, 간섭주의자, 미래주의자 등 세 종류를 들었다. 중립주의자는 도시 공간 속에서 일어나는 일에 대해서 중립적 무관심을 유지하는 사람들로 이들의 걸음걸이는 앞만 보며 무덤덤하면서 빨리 걷는 특징을 보인다. 간섭주의자는 이와 반대로 정치적 시위 등에 대해 일일이 간섭하는 사람들이며 이들의 걸음걸이는 이른바 '갈지자之' 모습을 보인다. 미래주의자는 근대적 대도시의 새로운 발전을 앞장서서 주도하는 적극적인 시민으로, 이들의 걸음걸이는 당당하면서도 에너지가 넘치는 역동적인 모습을 보인다. 마리네티는 이런 세 종류의 새로운 행태가 모두 미래주의 예술의 소재가 될 수 있다고 했다.

도시에 대한 마리네티의 관심은 미래주의 문학에도 반영되었는데, 시인 루치아노 폴고레Luciano Folgore(1888~1966)가 좋은 예다. 폴고레는 이른바 '황혼파Crepuscolari, Twilight Poets' 시인이기도 했는데, 이 시파는 전통적인 수사법이나 작시법에서 벗어나 자유로운 형식으로 시를 쓴 사조였다. 근대적 대도시라는 주제도 이런 새로운 시도를 촉발한 중요한 원동력이었다. 도시에서 새로 벌어지는 '모던 라이프'를 시로 표현하는 데에는 이제 더 이상 전통적인 수사법이나 작시법은 부적합했기 때문이다.

폴고레의 「땅거미 지는 거리 모퉁이Street corner at Dusk」라는 시에 나오는 구절을 인용해 보자. "건물 윤곽은 부드럽게 무너져 내려 그림자 속으로 가라앉네. 나는 만남의 장소가 되어 즐거움이 오는 것을 알아차리고 욕망을 장착하네." 이 시는 도시 속에 위치한 '나'를 통해 도시 경험의 다면성을 노래하고 있다. '나'는 도시에서 발생하는 여러 요소들이 중첩되면서 교차하는 '만남의 장소'가 된다. 건물 윤곽, 그림자, 즐거움, 욕망 등이 중첩된다. 땅거미에서 밤으로 넘어가면서 시간이 중첩된다. 물성(건물)과 탈물성(건물이 그림자로 사라짐)이 중첩되고 사물(건물)과 비사물(욕망)이 중첩된다. 중첩 자체가 여러 켜로 복합적이게 된다.

폴고레의 또 다른 시 「불타는Burning」에서는 도시 공간의 역동성을 남유럽 석양의 열기와 연계해서 노래한다. "내 주변의 집들은 열기에 녹아 액체처럼 도로 속으로 가라앉네. 술 취한 듯 붉은색을 띤 기둥을 피해 걷네. 내 가슴은 뜨거운 태양의 반원 속으로 폭발해 버리네. 벌레 한 마리가 잠들어 있는 거미집의 그늘이 그립네." 이 시는 도시 역동성을 탈물성으로 잡고 있다. 탈물성은 세 겹의 대비를 통해 제시된다. 집의 물성과 태양의 열기, 기둥의 물성과 술 취한 붉은색, 가슴의 물성과 태양 속으로 폭발 등이다. 역동성은 존재의 물성을 녹이고 취하게 하며 폭발시킨다. 서북 유럽의 합리적 이성과 형식에 대비되는 남유럽의 열정과 에너지를 상징한다. 폴고레조차도 이런 역동성에 지쳤는지 거미집에 걸려 죽어 있는 벌레의 휴식을 부러워한다. 이들이 집어낸 도시의 역동성은 죽어야 끝날 정도로 격렬한 것이었을까.

미래주의 화가와 시인을 겸했던 아르뎅고 소피치Ardengo Soffici(1879~1964)의 「교차로Crossroads」라는 시는 도시를 인간의 다중 감각이 교차하는 공간으로 묘사한다. 말소리가 갑자기 튀어 나오고, 공공 게시물이 눈길을 끌고, 불빛이 정신을 빼앗아 가는 곳이라 했다. 교차로는 도시 내에서 말 그대로 이런 교차성이 절정에 이르는 곳이다. 한편 교차로에서 벌어지는 다중 감각은 동

시성을 낳는다. 동시
성은 미래주의가 도시
역동성에서 찾아낸 가
장 중요한 개념이었
다. 미래주의는 도시
공간의 동시성을 열린
인식으로 대하며 경험
한 내용을 예술 어휘로
기록하는 운동이었다.
　스코틀랜드의 미래

그림 1-7 커시터, 〈도로를 가로지르는 느낌
(The Sensation of Crossing the Street)〉(1913)

주의 화가 스탠리 커시터Stanley Cursiter(1887~1976)의 〈도로를 가로지르는 느낌
The Sensation of Crossing the Street〉(1913)이라는 작품을 보자(〈그림 1-7〉). 스코틀랜
드 제1도시인 에든버러Edinburgh의 교차로 풍경을 밝고 화려한 화풍으로 그
린 그림이다. 장식기 큐비즘Decorative Cubism이라고 불러도 좋을 정도로 화면
을 잘게 쪼갰다. 기하 조각은 마치 봄날 하늘에서 복사꽃잎이 흩날리며 떨
어지듯 화사하다 못해 몽환적 분위기까지 자아낸다.

7_ 이탈리아의 도시 전통에 반대하다

　이상과 같이 미래주의는 근대적 대도시를 예술적 원동력으로 삼아 탄생
한 아방가르드 운동이었다. 미래주의 운동은 과격한 면이 있었는데, 여기에
는 이탈리아만의 역사 배경, 특히 도시 전통과 관계된 배경이 중요한 동기로
작용했다. 일반적인 역사 배경과 도시 전통으로 나누어 살펴보자.
　먼저 일반적인 역사 배경이다. 이탈리아는 유럽 고전 예술의 본고장으로

서 전통의 무게가 유난히 큰 나라였다. 이 때문에 근대 문명이 본격적으로 태동하기 시작하는 계몽주의 때부터, 그전까지 유럽 예술에서 누려오던 아버지 나라로서의 절대적 위치를 상실하기 시작했다. 이런 현상은 19세기까지 계속되었다. 새로운 예술운동을 이끈 나라 목록에 이탈리아는 들지 못했다. 20세기 초에 일단의 젊은 예술가들이 자신들 조국의 이런 지각 현상에 공격적으로 대응하고 나선 것이 미래주의였다. 유독 선언문을 많이 발표했으며, 그 글 속에서 전통은 단순한 극복대상을 넘어 파괴하고 싸워 없애버려야 할 증오의 대상으로 공격당했다. 선언문 여러 곳에서 '반란(revolt)'이라는 단어가 단골로 등장했다. 미래주의 멤버 전체의 행동과 삶을 보면 이런 선언에 못 미치는 보수적이고 미지근한 면이 있는 것도 사실이다. 그러나 일부 멤버들은 단순한 예술가를 넘어 혁명가에 가까운 삶을 산 것 또한 사실이었다.

이탈리아 상황은 1909년의 「미래주의 창립 선언문」에도 잘 나타나 있다. 11번까지 번호를 붙인 주장에 뒤이어 나오는 부분이다. 미래주의라는 새로운 예술운동을 이탈리아에서 시작함을 선언하면서 자신의 조국 이탈리아를 "교수, 고고학자, 관광 안내원, 골동품 전문가들이 모인 냄새나는 괴저의 나라"라며 과격하게 공격했다. 이는 이탈리아의 전통 옹호 분위기를 강하게 비판한 것으로 미래주의의 과격한 아방가르드가 이런 국가 분위기에 대한 반작용이라는 점을 추측케 해준다. 특히 앞에서 살펴본 것과 같이 전통미술의 중심지로서의 박물관을 강하게 비판했다. 박물관은 이들에게 "영원히 거짓말을 한다. 화가와 조각가라는 어리석은 도살자들이 모여 있다. 이들은 색과 선으로 서로를 타격하며 격렬하게 싸운다. 이렇게 싸워서 빼앗은 벽의 길이(자신의 작품이 걸려 있는 벽의 면적)를 놓고 경쟁한다"라는, 무의미한 각축의 장소였다.

이런 인식은 자연스럽게 다음 주제인 도시 전통으로 연결된다. 1910년의

「미래주의 회화 선언문Futurist Painting Manifesto」에서는 당시 이탈리아 여러 도시에서 불고 있던 모더니즘 운동의 피상성과 따분함을 비판하며 여기에 속지 말자고 주장했다. 각 도시의 가짜 모더니즘 운동을 개인의 심리상태와 연계해서 인신공격성 비판도 서슴지 않고 있다. 이탈리아는 도시 국가 전통이 강해서 도시마다 각자의 예술 전통이 있다. 과거 전통에 대한 반대가 도시를 대상으로 모아질 수밖에 없다.

로마에서는 과거의 애처로운 고전주의가 병적으로 부활하고 있다고 했다. 열렬히 추앙받는 피렌체의 과거 전통은 자웅동체의 고문체(古文體)일 뿐인데 이것을 신경쇠약중 환자처럼 개발하고 있다. 밀라노에서는 술 취한 사람이 그린 것 같은 작품이 팔리고 있었다. 토리노에서는 명예퇴직 당한 공무원의 작품이 토리노의 세계를 그린 것으로 칭찬받는다. 베네치아에서는 화석이 된 연금술사 집단이 그린 쓰레기를 모아놓고 찬양하고 있었다. 과거 전통을 조건반사처럼, 즉 무조건적으로 싫어함을 알 수 있다. 미래주의는 과거에 얽매인 여러 도시의 작품들이 모더니즘을 표방하며 새로운 예술운동으로 행세한다며 강하게 비판했다.

8_ 근대화의 상징, 밀라노와 토리노

이탈리아 도시 배경이 미래주의의 중요한 원동력이었음을 보여주는 또 다른 좋은 증거로 세 도시가 이루는 대비 구도를 들 수 있다. '밀라노 + 토리노'가 연합을 이루어 베네치아를 공격하는 구도다. 당시 이탈리아에서는 밀라노와 토리노가 근대화된 산업도시를, 베네치아는 전통예술의 도시를 각각 대표했는데 미래주의는 이를 대비 구도로 삼아 자신들의 예술적 주장을 전개했다.

우선 밀라노는 미래주의가 탄생하고 전개된 중심 도시였다. 미래주의를 대표하는 화가들의 고향과 사망 장소에는 공통점이 없었으며 밀라노와 직접적 연관도 없었다. 그러나 미래주의 운동을 시작해서 활발히 활동할 때에는 모두 밀라노에 살았다. 밀라노는 토리노와 함께 이탈리아에서 산업화를 이끈 북부지방의 중심도시였다. 1870년대에 이탈리아에서도 산업혁명이 시작된 이래로, 20세기 초에 이르면 밀라노는 이탈리아에서 근대화가 가장 많이 진척된 도시였다. 1881~1914년의 33년 사이에 인구는 30여 만 명에서 64만 명으로 두 배 증가했다. 인구가 이렇게 늘었다는 것은 이 도시가 공업도시로서 많은 노동 인력이 필요하다는 뜻이었다.

밀라노의 이런 도시 분위기는 미래주의가 탄생하는 데에 직접적인 동기가 되었다. 「미래주의 창립 선언문」에서부터 박물관, 도서관, 아카데미를 파괴하고 그 자리를 병기창, 조선소, 기차역, 공장, 다리, 기선, 기관차 등으로 채우자고 주장했다. 이런 새로운 건물의 종류는 그냥 나온 것이 아니었고 당시 밀라노에 활발하게 지어지던 것들이었다. 새롭게 변모해 가는 밀라노의 도시 풍경은 마리네티를 자극했다. 마리네티의 열정은 다시 자국의 고리타분한 예술 전통에 환멸을 느끼고 있던 젊은 화가들의 가슴에 불을 댕겼던 것이다.

미래주의 건축가 산텔리아가 그린 그림은 이런 내용을 잘 보여준다. 고층 건물과 함께 댐, 공장, 기차역 등 여러 종류의 산업화된 시설이 주를 이루었다. 산텔리아가 그린 건물의 모습은 지금 보아도 매우 사실적인데, 이는 당시 밀라노 일대에 실제로 지어지고 있던 건물들을 직접 보고 그렸기 때문이다. 발전소도 그중 하나로서 여러 버전으로 그렸는데, 특히 〈발전소Power Station〉(1914)라는 작품은 사진을 찍은 것 같은 높은 사실성을 보여준다(〈그림 1-8〉). 베네치아 태생의 레오나르도 두드레빌레Leonardo Dudreville(1885~1975)의 〈안토니오 산텔리아의 리듬Rhythms from Antonio Sant'Elia〉(1913)이라는 작품은 이런 산텔리아의 장면에서 근대적 역동성 개념의 리듬을 뽑아서 비정형

그림 1-8 산텔리아, 〈발전소(Power House)〉(1914)

추상으로 그린 것이다.

보초니도 비슷했다. 그는 새로운 공장으로 가득 채워져 있던 밀라노 외곽 지대를 자주 나갔다. 특히 포르타 로마나Porta Romana 일대에 공장이 많이 지어졌는데, 이곳을 그린 그림도 남겼다. 〈포르타 로마나의 공장들Workshops

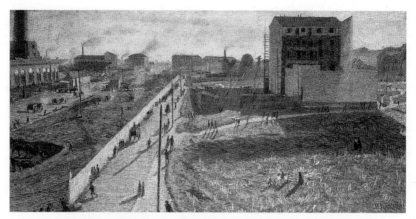

그림 1-9 보초니, 〈포르타 로마나의 공장들(Workshops at the Porta Romana)〉(1908)

at the Porta Romana〉(1908)이란 제목의 그림이었다(〈그림 1-9〉). 1907년에 쓴 글에서는 이런 새로운 건물을 "표현력이 풍부하고 어마어마한" 등의 형용사를 동원해서 찬양했다. 반면 오래된 성과 궁전에 대해서는 "역겹고 욕이 나온다"라며 공격했다.

밀라노는 물리적 환경만 근대화된 것이 아니었고 도시 분위기도 가장 급진적인 근대화를 상징했다. 특히 근대화 초기의 '불안한 급진성'을 대표했다. 20세기를 거친 지금 시점에서 급진적 근대화는 대도시의 공공성을 기반으로 한 안정된 운영 체계일 것이다. 20세기 초는 달랐다. 과거의 전통 체제를 붕괴시키는 불안정한 활성 에너지가 급진적 근대화를 대표했다. 밀라노가 그런 도시였다. 밀라노에서 증가한 노동인구의 상당수는 외지, 심지어외국에서 들어온 사람들이었다. 도시는 '뿌리 없음', 익명성, 비인간성 등이 지배했다.

정치, 경제, 인권 등 사회적으로는 논쟁의 대상이었겠으나 미래주의 화가들의 눈에는 이와 반대로 자유를 향해 나아가는 흥분을 상징했다. 과거 전통이 붕괴되는 과정에서 나타나는 현상이라는 점에서 근대성을 대표하는

그림 1-10 보초니, 〈밀라노의 미래주의 이브닝 행사(A Futurist Evening in Milan)〉(1911)

것으로 평가했다. 이런 변화는 미래주의에게는 핵심적인 예술 소재이자 주제였다. 공장, 새로운 교통수단, 고층 건물 등이 도시 공간을 채워가면서 나타나는 물리적 환경의 변화뿐 아니라 도시 가로를 오가며 매일을 살아가는 시민들의 생활상도 중요한 예술적 소재이자 주제였던 것이다. 미래주의 예술가들은 밀라노의 자유로운 분위기를 십분 활용했다. 이들은 유흥업소나 서커스 공연 같은 분위기 속에서 새로운 예술의 탄생을 공연하듯 선언하는 행사를 종종 개최했다(〈그림 1-10〉).

밀라노에서 멀지 않은 곳에 토리노라는 또 다른 근대 도시가 있었다. 토리노는 이탈리아 제조 산업을 대표하는 자동차 회사 피아트Fiat의 본거지였다. 20세기 초만 해도 자동차 자체가 신기한 발명품이었는데, 이것을 생산하는 공장은 더 말할 필요도 없었다. 이것이 전부가 아니었다. 이탈리아에서는 자동차 산업을 바탕으로 이미 1887년부터 자동차 경주가 시작되었는데, 그 개

최지가 토리노였다. 이런 상징성 때문에 이들은 「미래주의 창립 선언문」이 발표된 지 한 달이 조금 안된 3월 18일에, 토리노의 키아렐라 극장Chiarella Theatre에서 3000명의 관객이 모인 가운데 이것을 낭독했다. 선언문을 최초로 발표한 것은 옆 나라 프랑스였고 형식도 신문광고였다. 이것을 자신들의 고국으로 가져와 낭독 형식을 빌려 최초로 발표한 곳이 토리노였던 것이다.

토리노는 마리네티와 개인적인 연관도 있는 도시였다. 토리노가 포함된 피에몬테주는 마리네티 어머니의 고향이었다. 마리네티가 고국에서의 첫째 선언문 낭독을 토리노로 잡은 것은 이런 개인적 인연 탓이 컸다. 단순히 산업화 도시의 대표성으로 보면 밀라노가 더 적합했을 것이다. 마리네티는 토리노에서의 선언문 낭독을 '토리노 전투'라 부르며 미래주의 운동의 발전에서 중요한 사건으로 기록하고 있다. 마리네티는 이렇게 미래주의를 출범시킨 뒤 밀라노에 정착해서 가정을 꾸렸다.

9_ 베네치아, 낡은 도시의 대명사

미래주의는 밀라노와 토리노의 이런 상징성에 베네치아를 대비시켰다. 앞에 나왔던 「미래주의 창립 선언문」에 등장하는 "박물관을 파괴하라"는 말 옆에는 "베네치아 운하의 물을 모두 빼라"라는 말이 등장한다. 박물관이 죽은 그림의 대명사라면, 베네치아를 이와 짝을 이루는 전통 도시의 대명사로 본 것이다. 베네치아의 생명은 단연 운하에 있었다. 베네치아에서 운하의 물을 빼라는 말은 곧 전통 도시 베네치아를 죽이고 운하의 자리에 도로를 깔아 자동차를 달리게 하고, 철로를 깔아 기차를 달리게 하라는 말로 해석할 수 있다.

회화 전통의 관점에서도 베네치아의 종언을 고했다. 베네치아는 로마, 토스카나 등과 함께 이탈리아의 회화 전통에서 중요한 한 축을 담당하던 대표

적인 예술 도시였다. 도시 자체도 도시 풍경화의 역사에서 로마와 함께 가장 많이 그려지던 도시였다. 그러나 「미래주의 회화 선언문」에서는 이런 전통에 대해 "베네치아가 숭배하는 화석화된 연금술사들은 딱딱한 외피로 덮인 쓰레기더미"라며 격하게 공격했다.

그래서일까. 이들은 미래주의의 가장 성대한 전시를 베네치아에서 열었다. 단순한 그림 전시가 아니었고 퍼포먼스 성격의 선전선동 같은 것이었다. 1910년 7월 8일, 산마르코 광장이 내려다보이는 캄파닐레Campanile에 마리네티가 미래주의 화가들을 대동하고 등장했다. 캄파닐레는 베네치아를 대표하는 상징적 장소이자 전략적 요충지 같은 건물이었다. 이들은 「베네치아의 보수파에 반대하며Contro Venezia Passatista」라는 선언문을 무려 8만 장이나 복사해서 들고 나타났다. 그리고 이들을 보고 놀란 군중들 위로 복사물을 뿌렸다. 캄파닐레의 군중은 이제 막 지중해 리도Lido에서 도착하는 유람선에서 내려 광장을 가로지르며 저녁을 먹으러 귀가하던 시민들이었다.

선언문은 베네치아를 "범세계적 매춘부들을 위한 보석 박힌 뒷물통이자 거대한 전통주의의 하수도"라고 공격하는 문구로 시작했다. 선언문은 이어진다. "낡은 궁전들을 썩은 냄새가 진동하는 작은 운하 속에 처박아버리자. 이 궁전들은 이제 흔들거리는 돌무더기일 뿐이다. 곤돌라와 흔들의자를 태워버리고 철교의 위엄 있는 기하학적 자태를 하늘 높이 올리자. 공장에서 왕관처럼 뿜어 나오는 연기는 오래된 건물들의 축 처진 곡선을 지워버린다."

마리네티는 베네치아에 대한 모독성 공격을 계속했다. 같은 해 어느 일요일, 마리네티는 다시 캄파닐레에 올랐다. 한 손에 메가폰을 들고 트럼펫을 울리며 캄파닐레의 꼭대기에 나타났다. 산마르코 성당에서 미사를 드리고 나오는 가톨릭 신자들을 향해 베네치아를 공격하고 성직자를 모독하는 욕을 속사포처럼 쏘아 부었다. 내용은 앞과 비슷했다. 한 번으로 부족하다고 느껴서 같은 내용을 반복한 것이었다.

오늘날 베네치아가 갖는 관광도시로서의 위상과 전 세계인으로부터 받는 사랑과 관심에 비추어보면 미래주의자들의 행동은 분명 도가 지나친 것이었다. 그러나 당시 이들은 그만큼 절실하게 근대적 대도시의 중요성을 알리고 싶었을 것이고, 베네치아는 이를 위한 전략적 희생양 같은 것이었다. 세계 최고의 예술 도시 가운데 한 곳인 베네치아도 아방가르드 시기에는 이처럼 모욕을 당하던 때도 있었다.

이제 시간이 흘러 1986년, 피아트사는 같은 해에 본사를 베네치아의 팔라초 그라시Palazzo Grassi로 옮기면서 '미래주의와 미래주의들Futurismo e Futurismi'이라는 전시회를 개최했다. 제목에서부터 강한 역사성이 담겨 있음을 알 수 있다. 복수형을 쓴 것은 1910년대에 진행되었던 고유명사로서의 미래주의가 그것으로 끝나지 않고 여러 개의 미래주의를 잉태했다는 뜻을 담고 있다. 산업 기계문명인 20세기는 늘 미래를 향해 나아가고 있다는 '미래'의 항시성을 뜻하는 것으로 해석할 수도 있다. 어쨌든 피아트사가 개최한 이 전시는 70여 년 전에 미래주의가 기계문명 전반과, 특히 자신들이 생산하던 경주용 차를 찬양했던 데에 대한 보답이었다. 전시장에는 1908~1910년 사이에 생산되었던 피아트 모델 I 자동차와 1910~1923년 사이에 생산되었던 부가티 13Bugatti 13을 전시했다. 앞 차는 마리네티도 소유하고 있던 것이었다.

10_ 미래주의와 근대적 대도시의 여러 주제

이상 살펴본 바와 같이 미래주의는 최초로 근대적 대도시라는 주제를 중요한 예술 기반으로 삼은 아방가르드 운동이었다. 미술사에서 미래주의는 보통 역동성, 스피드, 슈퍼휴먼 에너지, 동시성 등의 주제어를 대변한다. 이 주제는 그대로 근대적 대도시와 연관된 것이다. 미래주의가 이런 주제들을

표 1-1 미래주의 회화에 나타난 근대적 대도시의 미학 주제어

대주제	중주제	화가(가나다순)
1. 대도시의 모습	1-1. 고층 건물	레온 흐비스테크, 베네데타 카파, 이보 판나지, 크리스토퍼 네빈슨, 툴리오 크랄리, 포트루나토 데페로, 프레데릭 에첼스
	1-2. 군중, 혁명, 시위	루이지 루솔로, 움베르토 보초니, 카를로 카라
	1-3. 가로 풍경	움베르토 보초니, 지노 세베리니, 카를로 카라, 크리스토퍼 네빈슨, 타토, 포트루나토 데페로
	1-4. 제단	니콜라이 듈게로프, 알렉산드라 엑스테르, 제라르도 도토리
2. 역동성 (dynamism)	2-1. 에너지, 탄성	루이지 루솔로, 움베르토 보초니, 자코모 발라, 제라르도 도토리, 카를로 카라, 타토, 맥스 웨버, 툴리오 크랄리, 파블로 피카소, 포트루나토 데페로
	2-2. 소용돌이, 나선형	알베르 글레이즈, 움베르토 보초니, 자코모 발라, 지노 세베리니, 카를로 카라, 포트루나토 데페로
	2-3. 사선과 삼각형	루이지 루솔로, 맥스 웨버, 오토네 로사이, 움베르토 보초니, 자코모 발라, 제라르도 도토리, 지노 세베리니, 카를로 카라, 크리스토퍼 네빈슨, 펠릭스 드마를르, 포트루나토 데페로, 프란시스 피카비아
	2-4. 이동(movement)	맥스 웨버, 움베르토 보초니, 자코모 발라, 카를로 카라, 포트루나토 데페로
	2-5. 흥겨움, 리듬	알베르 글레이즈, 엔리코 프람폴리니, 지노 세베리니, 포투루나토 데페로
	2-6. 반(反)형식, 분해	맥스 웨버, 오토네 로사이, 카를로 카라, 프란티섹 쿠프카
3. 기계	3-1. 합리성	조르주 멜리에스, 이보 판나지, 포트루나토 데페로,
	3-2. 공장, 댐, 산업	라울 리엘, 아르만도 피지나토, 알바 데라카날, 움베르토 보초니, 지그문트 라드니치키
	3-3. 노동	자코모 발라, 크리스토퍼 네빈슨
4. 스피드와 폭력	4-1. 새로운 교통수단	빌레마르, 알베르 글레이즈, 움베르토 보초니, 자코모 발라, 제라르도 도토리, 지노 세베리니, 카를로 카라, 크리스토퍼 네빈슨, 펠릭스 드마를르
	4-2. 비행과 조감도	알렉산더 로드첸코, 타토, 툴리오 크랄리
	4-3. 전쟁	자코모 발라, 지노 세베리니, 타토, 툴리오 크랄리
	4-4. 폭력	움베르토 보초니, 지노 세베리니
	4-5. 공포	루이지 루솔로, 카를로 카라, 프란티섹 쿠프카
5. 상대성	5-1. 비정형, 물질, 몸	앙리 르포코니에, 움베르토 보초니, 자코모 발라, 포트루나토 데페로, 프란시스 피카비아
	5-2. 얼굴, 몸, 동시성, 다면성,	맥스 웨버, 보후밀 쿠비슈타, 아드렌도 소피치, 알베르 글레이즈, 움베르토 보초니, 지노 세베리니, 포트루나토 데페로, 프란시스 피카비아
	5-3. 상대주의 공간	얀 흐린코프스키, 제시카 디스모어, 포트루나토 데페로
	5-4. 사선과 추상	보후밀 쿠비슈타, 아드렌도 소피치, 알렉산드라 엑스테르, 알베르 글레이즈, 움베르토 보초니, 포트루나토 데페로, 프란시스 피카비아, 프란티섹 쿠프카, 프레데렉 에첼스

작품으로 그려낸 세부 주제들을 정리하면 〈표 1-1〉과 같다. 대주제와 중주제로 분류했으며, 오른쪽에는 해당 화가를 기록했다. 이 표에 등장하는 여러 주제들은 이하 본문에 나오는 다른 아방가르드 운동의 도시 주제와 대체로 동일하다. 그만큼 도시 주제에서만큼은 미래주의가 아방가르드 운동에서 첫 번째 문을 연 것으로 평가할 수 있는 것이다.

이 모든 주제들이 미래주의에게는 도시를 경험하고 해석하며 표현하는 중요한 통로였다. 대주제 다섯 가지를 간단히 살펴보자. 첫째, '대도시의 모습'은 주로 마리네티가 글로 주장한 내용을 내레이션 기능에 맞춰 그림으로 옮겨 표현한 것으로 소재와 장면이 중심을 이루는 주제다. 둘째, '역동성'은 탄성elasticity, 소용돌이vortex, 사선, 삼각형 등의 미래주의 어휘 및 이것을 경험할 때 느끼는 이동, 흥겨움, 리듬 등의 중주제로 이루어진다. 셋째, '기계'는 이 시대의 거의 모든 문화 예술운동이 집중하던 주제였다. 미래주의는 이 주제를 적극적으로 사용하지는 않았으며 합리성, 공장과 댐, 노동 등을 표현했다.

넷째, 스피드와 폭력은 기계문명이 구체화된 결과로서 미래주의가 특히 공을 들인 주제였다. 유발 요인으로는 새로운 교통수단과 전쟁이 양대 축을 이루었고, 심지어 공포조차 찬양했다. 다섯째, 상대성은 순수 화풍에서는 큐비즘과 연계된 주제이며 확장하면 20세기를 대표하는 공간개념이다. 미래주의는 근대적 대도시가 이런 상대성의 보고라고 보면서 여기에서 동시성이라는 대표 개념을 찾아냈다. 이를 중심으로 비정형, 다면성, 상대주의 공간, 사선과 추상 등의 중주제가 파생된다.

이상을 모두 살펴보면 좋겠지만 지면 관계상 근대적 대도시를 대표하는 내용을 선별해서 살펴보기로 하겠다. 카라, 세베리니, 보초니, 발라 등 네 명의 대표 화가를 중심으로 핵심적인 도시 주제를 대응시키는 방법을 선택했다. 한 명씩 차례대로 살펴보자.

카를로 카라

도시 공간의 중심에서

1_ 도시 속으로 들어가다

미래주의가 가장 먼저 관심을 둔 도시 주제는 '공간'이었다. 둘을 합하면 '도시 공간'이 된다. 도시 공간은 서양의 문화예술사에서 비교적 늦게 형성된 개념인데, 미래주의는 이것의 탄생과 발전을 이끈 것으로 볼 수 있다. 미래주의가 했던 역할은 세 방향이었다. 첫째, '도시 공간의 중심에서'라는 새로운 위치를 제시했다. 화가의 공간 위치라는 개념으로써 도시의 중심으로 들어가 도시 장면을 그리겠다는 생각이다. 가장 미래주의다운 생각으로 미래주의만의 새로운 화풍을 탄생시키는 가교 역할을 했다. 둘째, 여기에서 파생된 새로운 화풍에 대한 구체적인 내용으로서의 '동시성'과 '역동성'이다. 셋째, 새로운 도시 공간의 구체적인 모습으로, '가로 풍경' 정도로 이름 붙일 수 있다.

이 세 가지는 미래주의 회화 전반에서 중요하게 다룬 주제로 대부분의 미래주의 화가들에서 공통적으로 나타난다. 화가별로 집중도에서 차이도

있다. 첫째인 '도시 공간의 중심에서'라는 주제는 주로 카라가 주도했다. 세베리니는 둘째와 셋째를 하나로 합해서 활기찬 도시 풍경을 그렸다. 보초니와 발라는 이 세 주제를 바탕으로 자신들만의 주제를 창출했다. 2장에서는 '도시 공간의 중심'에서라는 개념을 먼저 살펴본 뒤 이를 이끌어간 카라의 작품을 살펴보자.

'도시 공간의 중심에서'라는 말 자체는 쉽다. '화가의 공간 위치'로 바꿔도 마찬가지다. 둘을 합하면, 화가가 그림을 그릴 때에는 사물 대상을 바라보는 위치를 정해야 하는데 도시의 경우에는 그 위치가 도시 속의 중심 공간이어야 된다는 뜻이다. 정물과 인물은 어쩔 수 없이 일정한 거리를 두고서 그려야 한다. 사람을 포함하는 공간을 가지고 있지 않기 때문이다. 잘해야 시선의 방향을 바꾸는 정도로, 보통은 정면을 바라보고 그린다. 인물화에서 측면을 그리면 '프로필'이라 부른다.

도시 공간에서는 선택권이 생긴다. 전통적인 위치는 이른바 '풍경화'의 시각이다. 한발 떨어져서 혹은 먼발치에서 도시를 풍경 감상하듯 그리는 것이다. 거리에 따라 '원경'이나 '근경' 등의 차이가 생긴다. 인상주의까지도 이런 위치를 유지했다. 인상주의 화가들도 도시를 많이 그렸는데 대부분 전형적인 풍경화 시각이었다.

근대적 대도시에 오면서 도시 내 상황이 바뀌었다. 인구가 늘면서 사람들 사이의 임계거리가 짧아졌다. 반면 건물이 높이 올라가고 도로가 넓어지면서 환경 스케일은 증가했다. 이때 도로가 충분히 넓어지지 못하면 사람들이 실제 느끼는 공간 스케일은 반대로 타이트해진다. 새로운 교통수단이 들어오고 산업자본주의가 운용되면서 시간 단위는 촘촘해졌다. 이런 여러 상황은 기존의 풍경화 시각과 맞지 않는다. 근대적 대도시는 자연 풍경을 음미하거나 전통 도시를 관조하는 것과는 다른 시각과 공간 위치를 요구하게 되었다.

이런 변화를 가장 먼저 알아차린 것이 미래주의였다. 여기에 맞춰 화가의 공간 위치를 새롭게 설정했다. 도시를 그릴 때에는 그 공간의 중심으로 들어가서 대상을 관찰하고 그려야 한다고 생각했다. 기존의 '한발 떨어져서, 혹은 먼발치'에서 '도시 공간의 중심'으로 옮긴 것이다. 이는 도시를 바라보는 화가의 관점에서의 변화를 의미하는 것이기도 했다. 기존의 풍경화 시각이 '도시의 전체적인 외관'을 그린 것이었다면 미래주의는 '도시에서 일어나는 일'을 그 속으로 들어가서 관찰하고 그리겠다는 것이다. 이런 변화가 지닌 예술사적 의미는 컸는데 두 가지로 볼 수 있다.

하나는 거시적 의미로, '화가의 공간 위치'라는 주제에서 모더니즘 회화가 완성되는 중요성을 갖는다. 전통화의 마지막 단계였던 아카데미즘 academism까지 공간 위치는 실내 스튜디오였다. 인상주의는 이것을 거짓이라고 비판하면서 실내를 박차고 뛰쳐나와 자연광 아래에서 보이는 장면을 그렸다. 이것은 실내가 실외로 교체되는 변화였다. 이들의 과감한 시도는 수천 년의 긴 전통을 깨는 과감한 혁명이었다.

그러나 화가와 사물 대상 사이의 거리와 관계라는 기준에서는 여전히 이원화된 분리를 유지했다. 이전의 아카데미즘과 같은 위치를 고수한 것이다. 이는 구상 잔재와 함께 인상주의의 혁명이 미완성으로 머문 중요한 원인으로 작용했다. 미래주의는 '도시 공간의 중심'으로 위치를 한 번 더 옮겨서 '화가의 공간 위치'라는 주제에서 아방가르드를 완성하는 두 번째 혁명을 이루었다.

다른 하나는 미시적 의미로, 미래주의만의 독자적 화풍을 창출하는 중요한 배경을 제공했다. 미래주의는 아방가르드의 문을 열었지만 화풍에서는 당시 파리를 중심으로 진행되던 보편적인 흐름과 다소 거리가 있었다. 인상주의에서 큐비즘으로 이어지는 파리의 아방가르드는 사물 존재 상태의 보편성을 탐구했던 데에 반해, 미래주의는 분출하는 열정과 에너지를 직설적

으로 표출하는 화풍을 유지했다. 화가들의 개인 편차도 컸으며 다른 화가들이 쫓아 하기도 어려웠다. 보편성보다는 개별성과 즉흥성을 추구했다. 급하고 분산적이며 열정적이었다. 이런 화풍은 도시 공간의 중심에서, 즉 사물 대상의 속으로 들어가 그 한복판에서 주변이 숨 가쁘게 변하고 돌아가는 모습을 그린 것이다.

2_ 선언문에서 밝힌 '도시 공간의 중심에서'의 의미

이처럼 중요성이 큰 주제였기 때문에 미래주의는 이 주장을 최소한 세 곳의 선언문에서 밝히고 있다. 자신들 사조의 출발점인 1910년의 「미래주의 회화 선언문」과 「미래주의 회화: 기술 선언문」, 1912년의 「대중을 향한 전시자들The Exhibitors to the Public」 등이다. 이 선언문들은 정밀하게 짠 학술논문이나 이론서가 아니고 말 그대로 자신들의 주장을 선언한 연설문 성격의 글이다. 문투는 싸우는 것같이 강경하며 격앙되었다. 주장 내용을 일목요연하게 정리하지 않고 생각나는 대로 쓴 것 같은 느낌이 강하다. 일부 내용은 앞뒤가 맞지 않으며 몇 가지 주제가 섞여 있다. 회화 선언문의 내용이 「미래주의 회화: 기술 선언문」에서 반복되기도 한다. 그럼에도 도시 공간 속에서 화가의 위치라는 이들만의 새로운 시각을 파악할 수 있다. 세 선언문을 종합해서 그 내용과 의미를 정리하면 다음과 같다.

우선 1910년의 두 선언문에서는 '중심'이라는 말을 직접적으로 하지 않은 대신 '주위surrounding'라는 말을 사용했다. '주위'는 '도시 속에서 사건이 일어나는 주변'이라는 뜻으로, 그리려는 대상에 한발 가깝게 다가간 뜻이 담겨 있다. 아직 한복판까지 들어가지는 않았지만 이 정도면 사건 현장의 숨소리를 들을 수 있고 그림 대상을 손으로 만질 수 있는 거리까지 좁힌 것

이 된다. 시각을 넘어서 청각, 후각, 촉각 등의 감각으로 느끼는 거리로 좁혀졌다는 뜻이다.

그런데 두 선언문을 보면 '주위' 뒤에 각각 '환경environment'과 '분위기 atmosphere'라는 단어를 더해서 함께 사용했다. 「미래주의 화가 선언문」에서는 "살아 있는 예술은 생활 모습을 주위 환경으로부터 보고 그린다"라고 했다. 「미래주의 회화: 기술 선언문」에서는 "사람 모습을 그리기 위해서는 사람만 그려서는 안 되고 그 주변 분위기 전체를 자세히 묘사해야 한다"라고 했다. 이것이 가능하기 위해서는 화가가 그리려는 대상, 즉 그림의 중간에 들어가야 한다. 두 선언문의 다른 곳에서는 "관찰자로 하여금 그림의 속에 들어가서 그림을 그리게 한다"라는 다른 말로 이 개념을 표현했다.

1912년의 「대중을 향한 전시자들」에서는 '중앙'이라는 단어를 직접 사용했다. "관찰자를 그림의 중앙에 살게 하기 위해서"라는 부분과 "미학적 감정을 강화하기 위해서는 그림 화면과 관찰자의 영혼을 하나로 섞어야 한다. 이때 관찰자는 그림의 중앙에 위치해야 한다"라는 부분이다. 이런 일련의 내용을 도시에 적용시키면 '도시 공간의 중심'이 된다. 도시에서 '그림picture'을 포괄하는 말이 '도시 공간'이기 때문이다.

이런 선언은 과거 전통과 대비되는 새로운 정신으로 제시된다. 1910년의 두 선언문에서 앞의 두 구절이 나오는 부분의 앞뒤에는 대체로 과거 전통을 비판하고 새 시대의 도래를 선언한 내용이 나온다. 이렇게 보았을 때 두 구절은 미래주의자들이 새로운 시도의 핵심으로 생각하고 있었음을 알 수 있다. 도시라는 주제가 새로운 예술을 이끈 원동력이라는 뜻이며 미래주의의 아방가르드가 도시를 배경으로 시도되었다는 뜻이다. 비판 대상인 과거 전통이 구상 재현인 점이 이를 뒷받침해 준다.

비판은 두 단계로 이루어진다. 우선 전통 문명 전체에 대해서 포괄적으로 다양한 말을 써서 거부한다. "광신적이고 무분별하며 속물적인 과거라는 종

교", "과거 전통에 길들여진 노예", "예술가들은 멍청하고 게을러서 16세기 이래로 끊임없이 과거 로마의 영광만 우려먹었다", "죽은 자들의 땅, 거대한 폼페이" 등이 대표적인 문구다. 이어 전통 화풍으로 좁혀서 역시 다양한 말을 사용해 비판한다. "모방, 얻어 쓰기, 악화, 모든 종류의 아카데미, 학술적 형식주의, 조화, 고상한 취향, 렘브란트, 고야, 로댕" 등이 여기에 동원된 단어들이다.

뒤이어 이를 대신하는 기계문명의 도래를 선언하면서 이에 맞는 "새로운 예술적 영감의 비행"을 창출해야 한다고 주장한다. 예술가들이 찬양해야 할 대상도 과거 전통에서 "창조성, 광기, 매일 매일의 세상, 일상성, 과학의 승리" 등으로 바뀌어야 한다고 했다. 이를 위해 새로운 대안을 여러 방향으로 모색해야 하는데 '도시 공간의 중심에서'도 그중 하나인 것이다. 사물 대상을 나와 분리시켜 거리를 두고 밖에서 관찰하는 전통을 거부하며 새로운 대안을 제시한 것이다. 단순히 거리와 위치의 문제를 넘어서서 대상에 대한 회화적 시각과도 연계된 문제다. 지금까지 화가들은 자신들 앞에 서 있는 사물과 사람에 대한 정밀 모사만을 해왔다. 새로운 예술은 그림 속으로 들어가서 대상을 직접 느끼고 대상과 하나가 되어야 한다.

마지막으로 이렇게 도시 내에서 공간 위치를 옮긴 화가들이 실제 경험한 내용이 나온다. "공간은 더 이상 존재하지 않는다. 포장도로는 가로등 불빛 아래로 떨어지는 빗물에 젖는 것만으로도 어마어마하게 깊어지면서 지구 중심을 향해 입을 떡 벌린다. 우리는 태양에서 수천 마일 떨어져 있지만 우리 앞에 서 있는 집은 태양면solar disk에 딱 들어맞는다." 비유적 표현이라 해설이 필요하다. 비에 젖은 포장도로라는 도시 공간으로 들어가서 그 위에 서 있다 보면 그 검은색 표면에 가로등 불빛이 떨어지는 것만으로도 지구 속 심연으로 빨려 들어가는 것 같은 경험을 한다는 뜻이다. 집이 포함된 주위 환경 속으로 들어가서 보면 집을 보면 집은 태양면을 가릴 정도로

크게 보인다는 뜻이다. 멀리 떨어져서 풍경으로 볼 경우 일어날 수 없는 장면이다.

이 문단에서 다시 두 문단 띄고 세 번째 문단은 새로운 교통수단인 버스속으로 들어가서 경험한 것을 말한다. "롤링 모터 버스에 타고 있는 당신 주위에 16명의 승객이 있다. 이들은 한 명만 남고 다 내렸다가 다시 열 명, 네명, 세 명 등으로 차례로 바뀐다. 그들은 가만히 앉아서 장소를 옮겨 다닌다. 사람들이 오간다. 버스에서 내린 승객들을 태양이 갑자기 삼켜버린다. 다시 사람들이 버스를 타서 당신 앞에 앉는다. 마치 우주의 진동을 영원히 상징하는 것 같다. …… 우리는 우리의 몸은 버스 좌석 속으로 파고들고 좌석은 거꾸로 당신 몸속으로 파고든다. 버스는 달려들 듯 집을 지나쳐 달린다. 집들은 버스를 향해 몸을 던진다. 버스와 몸은 하나로 합해진다." 요즘 우리가 대도시의 시내버스나 지하철에서 느끼는 것과 똑같은 경험을 이미 100여 년 전에 기술하고 있는 것이다. 주요 정차역에서 사람들이 우르르 타고 내리는 장면은 그 자체로 신기하고 흥분되는 경험인 것이다.

3_ 카라의 예술 인생

카를로 카라Carlo Carra(1881~1966)는 미래주의 화가들 가운데 비교적 정식 미술 교육을 받은 편에 속한다. 독학과 여행 등을 통해 화가의 꿈을 키우던 중 1906년 밀라노에서 브레라 미술 아카데미the Accademia di Belle Arti di Brera에 등록해서 그림을 배웠다. 초창기에는 대체로 분할주의 화풍을 유지했다. 1908년에 보초니, 루솔로, 마리네티 등을 만나서 미래주의에 합류했다. 1912년 파리 전시회에 참여해서 큐비즘을 접한 뒤 1915년경까지 그의 작품은 큐비즘과의 관계를 설정하는 데에 모아졌다. 이 시기 카라의 회화에는

큐비즘의 영향과 큐비즘에서 벗어나려는 노력이 공존했다.

큐비즘과 구별되는 카라만의 특징적 화풍은 공간감을 가지면서 동적 리듬과 정적 안정의 양면성을 보이는 점이었다. 대표작으로 〈밀라노 갈레리아The Galleria in Milan〉(1912)와 〈창가의 여인: 동시성Woman at a Windo: Simultaneity〉(1912)을 들 수 있다(〈그림 2-1〉). 반대로 큐비즘과 미래주의를 합하려는 노력도 있었다. 〈말과 기수 혹은 붉은 기수Horse and Rider or The Red Rider〉(1913)로 대표되는 1913~1914년에 그린 몇 편의 말달리는 그림은 '이동과 스피드'라는 미래주의 주제를 큐비즘으로 탐구한 작품이다

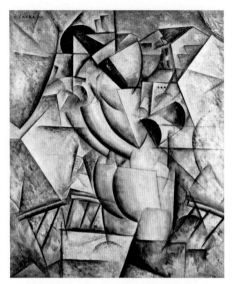

그림 2-1 카라, 〈창가의 여인: 동시성
(Woman at a Window~Simultaneity〉〉(1912)

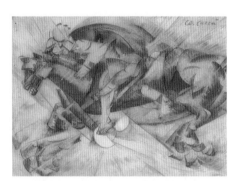

그림 2-2 카라, 〈말과 기수 혹은 붉은 기수
(Horse and Rider or The Red Rider)〉(1913)

(〈그림 2-2〉). 제1차 세계대전 기간에 이탈리아 중세 화가인 조토 디본도네Giotto di Bondone(1267년경~1337)의 작품을 접한 뒤 이를 바탕으로 1919년 이후에는 이탈리아 초현실주의로 변신했다.

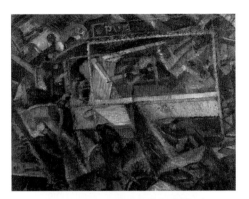

그림 2-3 카라, 〈전차가 나에게 말해준 것
(What the Tram Told Me)〉(1911)

도시와 관련된 주제에서는 주로 '가로 풍경'의 모습을 그렸다. 앞에 나왔던 미래주의의 다섯 가지 도시 주제 가운데 첫째인 '대도시의 모습'에 집중되어 있으며 야경을 그린 것도 그만의 특징이었다. 나머지 네 가지 주제도 조금씩 다루었으나 아무래도 주된 관심사는 첫째 주제였다. 〈전차가 나에게 말해준 것What the Tram Told Me〉(1910~1911)이 좋은 예인데, 가로 풍경의 주제를 교통수단과 연계시킨 작품이다(〈그림 2-3〉). 앞에서 살펴본 롤링 모터 버스의 경험을 그림으로 표현한 것으로 볼 수 있다. 〈창가의 여인: 동시성〉에서 주 제목 뒤에 '동시성'을 붙인 것도 도시에 대한 그의 관심을 보여주는 예다.

카라의 미래주의 경력은 다소 모호한 점이 있다. 전 생애에 걸쳐 여러 사조를 오갔으며 미래주의 작품은 그다지 많이 남기지 않았다. 미래주의 경력 동안 보초니와 불편한 관계를 이어갔다. 갈등의 원인으로는 미래주의의 본질에 관한 회화적인 이견이 컸으며, 개인적인 경쟁 관계도 있었다. 카라는 미래주의가 끝난 첫 번째 시점인 1914년경부터 일찍 미래주의를 포기한 것으로 볼 수 있다. 그럼에도 미래주의에서 빠질 수 없는 대표작 하나를 남겼다. '도시 공간의 중심에서'라는 주제를 대표하는 〈무정부주의자 갈리의 장례식Funeral of the Anarchist Galli〉(1910)이었다(〈그림 2-4〉, 〈그림 2-5〉). 카라는 이 제목의 그림을 두 번 그렸다. 1910년에 처음 그렸으며 다음 해에 한 번 더 그렸다. 이 그림은 미래주의 회화 전체에서 1910년을 대표하는 작품 가운데 하나다.

이해는 미래주의 회화가 양
식 운동의 시작을 알린 해
였다. 두 번의 선언문을 발
표하고 본격적인 전시에 나
섰다. 이 그림은 카라의 또
다른 작품 〈수영하는 사람
들Swimmers〉(1910), 보초니의
〈역광Controluce〉(1910), 루솔
로의 〈향수Perfume〉(1910) 등
과 함께 미래주의 회화의
시작을 알린 작품이다.
1910년의 미래주의 회화는
아직 마리네티가 글로 남긴
내용을 그림으로 옮기는 단
계에 머무른 것으로 볼 수
있었다.

그림 2-4 카라, 〈무정부주의자 갈리의 장례식
(Funeral of the Anarchist Galli)〉(1910)

그림 2-5 카라, 〈무정부주의자 갈리의 장례식
(Funeral of the Anarchist Galli)〉(1911)

하지만 다른 한편 자신
들만의 사조를 모색하기
시작했다. 도시는 이런 한계를 극복하고 새로운 사조를 만들 수 있게 해준
중요한 동기이자 배경이었는데 〈무정부주의자 갈리의 장례식〉은 이를 대
표하는 작품이었다. 이런 점에서 미래주의의 문을 연 것으로 평가될 수 있
다. 카라는 이 같은 사실에 자부심이 강했다. 반면 이후 미래주의가 발전하
는 과정은 보초니가 주도하게 되는데, 여기에서 두 사람 사이의 경쟁 관계가
생긴 것으로 볼 수 있다.

4_ 도심 광장의 한복판으로 들어가다

〈무정부주의자 갈리의 장례식〉처럼 같은 제목의 그림을 시차를 두고 그릴 경우는 보통 먼저 그린 그림이 나중에 그린 그림을 위한 습작이나 초본이기 쉬운데 이 그림은 달랐다. 미래주의의 완성도라는 점에서는 1911년 그림이 완성도가 높은 것이 사실이다. 그러나 두 그림은 색채, 형태, 구도 등 모든 면에서 많이 달라서 먼저 그림이 반드시 습작이나 초본이라고 단정 짓기 어려워 보인다.

두 그림의 공통점은 '도시 공간의 중심에서'라는 주제를 적용해서 구체적으로 그려낸 최초의 작품이라는 점이다. 이 주제는 앞에서 보았듯이 1910년에 발표한 두 번의 선언문에 비교적 자세하게 제시되어 있다. 이는 이 주제가 당시 미래주의 화가들의 중요한 관심사였다는 것을 말해준다. 글로 개념을 정의했다면 그다음은 그 내용을 그림으로 그려내는 것이다. 카라의 두 그림은 이것을 최초로 해낸 작품이었다.

두 그림 모두 화가가 사건 현장의 중심에 서 있다는 것을 잘 보여준다. 내용도 화가가 1904년에 직접 본 소요 사태였다. 그만큼 사실 위주로 생생하게 그렸다는 뜻이다. 안젤로 갈리Angelo Galli(1883~1906)는 무정부주의자였는데 1904년 밀라노 총파업 때 살해되었고, 그의 장례식 때 분노한 노동자와 군중이 폭도로 변해 소요 사태가 일어났다. 소렐의 '정치적 폭력'에서 보았듯이 '폭력'은 미래주의가 신봉하던 에너지 원천이기도 해서 '도시 공간의 중심에서'라는 주제와 잘 맞았다.

차이점은 우선 색채와 형태에서 두드러진다. 1910년 작품은 선이 강하게 드러나는데 이는 상징주의나 후기 인상주의 특징이 남아 있는 현상으로 볼 수 있다. 반면 1911년 작품에서 선은 많이 약화되었다. 소용돌이와 사선이 주도하는 비정형 구도로 짜이면서 미래주의에 정착한 것으로 평가할 수 있다.

'도시 공간의 중심에서'라는 주제를 기준으로 보면 또 다른 중요한 차이가 있다. 두 번째 그림이 화가와 대상 사이의 거리가 훨씬 짧다는 점이다. 1910년 그림에서는 아직 둘 사이의 거리가 남아 있다. 현장에서 한발 정도 떨어져서 관찰자의 위치를 유지하고 있다. 사진기자가 사건 현장을 찍은 것에 가깝다. 1910년 두 번의 선언문에서 글로 제시한 내용을 그래도 옮긴 내레이션 기능에 충실하다. 다만 프랑스대혁명 이후 현대를 상징하는 장면 가운데 하나가 된 군중 소요나 군중 혁명을 스산한 화풍으로 그린 점은 분명 도시 공간을 바라보는 새로운 시각임이 틀림없었다. 사건 대상과의 거리도 풍경화나 도시 장면을 많이 그린 인상주의 계열에 비하면 많이 짧아진 것 또한 사실이다. 전통적인 풍경화의 위치를 완전히 벗어나서 도시 공간 속으로 들어갔음을 알 수 있다. 이런 점에서 '도시 공간의 중심에서'라는 위치가 적용된 예로 볼 수 있다.

1911년 그림으로 가면 이 위치는 더욱 명확해진다. 더 이상 기자의 위치가 아니라 시위에 참여한 군중의 위치에서, 즉 직접 시위자가 되어 옆 동료에게 소리치는 위치에서 그리고 있다. 군중 속으로 들어가 한복판에서 본 것을 있는 그대로 그리고 있다. 요즘 유행하는 '가상현실virtual reality'에 비유할 만하다. 이런 차이를 '도시 공간의 중심에서'라는 관점에서 해석하면 1911년 그림이 완성도가 높아진 것으로 볼 수 있다.

카라는 '도시 공간의 중심에서'라는 주제를 이미 미래주의 전부터 선보이고 있었다. 〈극장을 떠나며Leaving the Theatre〉(1909)라는 작품이 대표적인 예다(〈그림 2-6〉). 1909년은 카라에게 전환기였다. 카라는 1908년에 '예술가 가족The Famiglia Artistica'이라는 전시 그룹의 전시에 출품작을 준비하고 있었다. 이때에 보초니와 루솔로를 만났고 이들과 함께 다시 마리네티를 만났다. 그리고 1910년에 발표된 「미래주의 회화 선언문」을 같이 썼다. 1909년은 이 중간에 해당되는 해로 「미래주의 창립 선언문」이 발표된 해이기도 했다.

그림 2-6 카라, 〈극장을 떠나며
(Leaving the Theatre)〉(1909)

카라 개인으로 보면 아직 점묘주의와 상징주의를 혼합한 화풍을 유지하는 한편, 보초니와 루솔로 등과 함께 새로운 예술을 모색하고 있던 전환기였다. 〈극장을 떠나며〉도 그런 특징을 잘 보여준다.

무수히 작은 점은 점묘주의에, 기괴한 환상세계는 상징주의에 각각 해당된다. 이런 화풍을 중심으로 보면 아직 새로운 예술에 접어들지 못한 것으로 볼 수 있다. 반면 화가와 대상 사이의 거리를 기준으로 보면 '도시 공간의 중심에서'라는 새로운 시각이 반영되기 시작했다. 사람과 극장 모두에서 그렇다. 등장인물이 내 옆을 스치듯 가깝게 지나가고 있다. 이름을 모르면 어떤 종류의 건물인지 알기 어려울 정도로 극장 출입구에 근접해 있다. 화가의 위치를 '도시 공간의 중심'으로 잡은 것이다.

미래주의 회화 작품들은 보통 1910년의 「미래주의 회화 선언문」 발표 이후부터 나온 것으로 보기 때문에 이 작품은 아직 미래주의 회화로 보기 어렵다. 그러나 이 그림은 카라가 마리네티를 만난 뒤에 그린 것이다. 마리네티는 1908년에 이미 창립 선언문을 준비 중이었고, 카라는 이것을 보았을 것이다. 물론 창립 선언문에는 '도시 공간의 중심에서'라는 개념이 아직 명확하게 등장하지 않는다. 이 개념은 1910년의 「미래주의 회화 선언문」과 「미래주의 회화: 기술 선언문」에 구체화되어 등장한다. 그럼에도 1908년에 마리네티를 만났을 때 미래주의가 근대적 대도시의 역동성을 새로운 예술 정

신의 배경으로 삼는다는 것을 들었을 것이고, 이것이 그다음 해에 그린 〈극장을 떠나며〉에 반영되었을 것으로 추측해 볼 수 있다.

카라가 이 작품에 대해서 직접 밝힌 글을 포함해 그가 쓴 여러 글을 종합하면 '도시 공간의 중심'이라는 위치 문제가 이 그림에서 중요하게 다루어졌음을 알 수 있다. 먼저 그는 이 그림에 나타난 진동하는 것 같은 불명확한 형태의 윤곽이 움직임과 빛 때문이라고 했다. 극장 건물과 사람 모두 이런 형태인 것으로 보아 화가가 움직이는 상태에서 본 주변 장면을 그리고 있음을 알 수 있다. 야경이라 빛은 밝지 않지만, 형태 분해에 일정한 역할을 하고 있다. 전체적으로 어두운 색감, 그림자가 진 모습, 세부 묘사 없는 몸의 윤곽 등은 밤의 불빛을 그림에 적용한 결과다.

움직임과 빛 가운데 '도시 공간의 중심'이라는 주제와 연관이 큰 것은 먼저 '움직임'이다. 이 그림에서는 풍경화의 전통적인 구도인 '고정된 시각과 원근법'이 파괴되면서 화가 위치가 불안정해 보인다. 앞에서 설명한 '좁혀진 거리'와 함께 보면 화가가 풍경 대상의 속으로 접근하면서 그렸음을 알 수 있다. 야경의 빛은 이런 움직임의 구도를 강화하기 위한 장치로 보인다. 이 같은 해석은 카라가 또 다른 곳에서 〈극장을 떠나며〉를 그릴 때 새로운 위치를 드러내기 위해서 고민했음을 밝힌 대목에 의해 뒷받침될 수 있다. 카라가 고민했던 것은 화가를 둘러싼 공간환경을 역동적이고 리드미컬하게 그릴 수 있는 위치를 찾는 것이었다.

5_ 큐비즘과 차별화한 회화적 독창성

다시 〈무정부주의자 갈리의 장례식〉으로 돌아가 보자. 두 작품의 대표작은 아무래도 1911년 그림일 것이다. 카라가 이해에 파리에 머물면서 큐비즘

을 접하고 난 뒤 그린 것이다. 1910년 그림과 완전히 달라진 것도 이 때문이다. 이런 배경으로 인해 회화사에는 보통 1911년 그림이 큐비즘에서 영향을 받은 것으로 서술되어 있다. 그러나 큐비즘 화풍은 그다지 강하지 않아 보인다.

그림 2-7 피카소, 〈마니아
(The Aficionado)〉(1912)

큐비즘 화풍으로 보이는 부분은 그림 위쪽 하늘에 나타난 삼각형의 면 분해 쪽이며, 아래쪽 시위 현장에도 약하게 나타나고 있다. '분해 후 재조합'이라는 큐비즘의 다면성 원리는 찾기 어렵다. 큐비즘에서 면을 분해한 목적은 다면성에 의한 재현 보편성의 확보였다. 파블로 피카소Pablo Picasso(1881~1973)의 〈마니아The Aficionado〉(1912)라는 작품과 비교해 보자(〈그림 2-7〉). 사물 대상을 다면으로 분해한 목적은 이것을 재조합해서 사람과 악기 등의 존재 상태를 좀 더 객관적으로 표현하기 위한 것임을 알 수 있다.

반면 카라의 그림에 나타난 분해는 이것과 거리가 있다. 그림 대부분을 차지하는 사건 현장 부분은 더욱 그렇다. 이 부분의 핵심은 사건 현장 한복판에서 접하는 급박함을 생생하게 표현하려는 목적이 강하다. 이는 결국 군중이 뿜어내는 열기와 에너지를 통해 '도시 공간의 중심에서'라는 주제를 말하는 것이다. 이 주제를 돋보이게 하는 회화적 처리도 적절하다. 이런 급박함을 충돌clash로 표현했는데, 이는 적절한 선택이었을 뿐 아니라 충돌 장면

자체도 회화적으로 잘 풀어냈다. 형태, 빛, 형태 + 빛, 색 등 네 관점에서 분석할 수 있다.

첫째, 형태다. 가장 두드러진 특징은 긴장감 넘치는 비정형을 사용한 점이다. 군중과 경찰이 충돌하고 있는데, 사람을 윤곽으로만 그려서 군중과 경찰이 구별되지 않는다. 그 윤곽도 팔다리와 머리 등의 돌출 부분을 많이 생략해서 비정형 덩어리에 가까워져 있다. 중앙의 주동자로 보이는 사람의 파란색 눈만이 몸을 그린 유일한 세부 요소다. 몸을 그린 비정형 덩어리는 기하보다는 선으로 표현된다. 선 자체도 매끄럽지 못하고 불규칙한 데다 곡선과 사선을 두서없이 섞어서 긴박감을 높였다.

이처럼 선이 만들어낸 긴장감은 몸싸움이라는 사건을 표현하기에 적절한 회화적 장치다. 피아 구별 없이 뒤얽혀 벌이는 몸싸움의 긴박함을 표현하는 데에 적절하다. 요즘의 방송 중계로 치면 이 장면을 찍던 사진기자의 카메라 장비가 충돌에 휩쓸려 넘어지는 것 같은 급박한 현장감이 느껴진다. 중앙의 사각형이 붉은 천을 두른 갈리의 관인데 거의 땅바닥에 떨어질 것 같다.

각 개인의 몸을 모호하게 처리한 대신 사건의 특징을 강조한 이런 처리는 마리네티가 제시한 미래주의 미학을 따른 것이다. 마리네티는 "배우를 보지 말고 연기에 치중하라"라고 했다. "무한대의 동사를 한 개인에 국한시키면 안 된다"라는 것이 그의 미래주의 미학 가운데 하나였다. 이 그림에서도 개개인이 누구인지 자세히 묘사하지 않은 대신, 그들의 행동을 자세하면서도 과장되게 그리고 있다. 이것을 실행하는 것은 이번에도 '선'이다. 사람은 보이지 않고 선만 반복된다. 그 선은 분노하고 흥분한 몸짓일 수도 있고 폭력을 휘두르는 팔일 수도 있다. 모두 행동을 강조하고 있다.

둘째, 빛이다. 빛은 섬광으로 처리되었는데, 이는 여러 가지 역할을 한다. 우선 공간을 복합적으로 만들어준다. 그림 위쪽에서는 하늘을 묘사함으로써 도시 공간의 배경을 확인시켜 준다. 그 빛은 아직 섬뜩한 섬광보다는 부

드러운 무지개에 가깝다. 그러나 완전히 평온하지는 않다. 무언가 격랑과 맞닿아 있는 분위기다. 태풍 전이나 후의 고요 같은 것이다. 움직임이나 불안감 등도 묘사하고 있다. 아래쪽 도시 공간에서 벌어지는 충돌을 암시한다.

시위 장면에서 빛은 폭발하는 것 같은 섬뜩한 분위기를 만들어서 '충돌'이라는 주제를 강화한다. 비정형 윤곽에 강한 명암 차이를 더해서 긴장감을 극대화한다. 섬광은 칼로 찌르는 것처럼 날카로우며 내부에서 터져 밖으로 뿜어 나오는 것으로 느껴진다. 이는 충돌이라는 사건과 일치한다. 위쪽 빛과 합쳐져 충돌의 흥분을 강조한다.

셋째, 형태 + 빛의 협동 작용을 보자. 우선 형태가 빛에 간섭한다. 빛은 온전하게 그려지지 못한 채 몸싸움을 벌이고 있는 급박한 사람 형태에 의해 차단되거나 잘리고 있다. 빛은 에너지로 전환된다. 원래 빛은 초점을 향해 일직선으로 집중되어야 하는데 이 그림에서는 에너지로 전환되어 사방으로 분산된다. 그 결과 역으로 빛이 형태를 분해한다. 빛의 역공이 시작된 것이다. 형태와 빛은 치고받으며 분해를 촉발한다. 화면에는 면적으로 환산되는 면이 남아 있지 않다. 형태는 자잘한 이미지로 분해된다. 형태 + 빛의 협동 작용은 '분해'를 낳는다.

이런 '분해' 때문에 큐비즘과의 연관성이 얘기된다. 하지만 이 그림에서 일어나는 '분해'는 정적인 보편성을 추구하는 큐비즘과는 다른 동적인 파괴다. 분해가 일어나는 동기와 과정을 봐도 큐비즘은 화가가 인위적으로 벌인 것이지만, 이 그림은 시위 현장이라는 현실 세계에서 발생한 실제 장면을 옮겨 그린 쪽에 가깝다. 선과 색의 충돌을 강렬하게 표현해서 사람 사이의 몸싸움이라는 사건을 회화적으로 극화했다.

실내 정물화 중심의 큐비즘과는 분명히 다르다. 큐비즘에서는 빛의 역할이 크지 않을뿐더러 이 그림처럼 형태와 치고받는 식의 상호작용을 하지 않는다. 반면 이 그림에서는 빛이 현장의 생생함을 돋보이게 한다. 형태와 빛

이 협동해서 관찰자를 그림 속 사건의 한복판으로 빨아들인다. '도시 공간의 중심에서'라는 주제다. 관찰자는 시위대가 되어 사건 속으로 뛰어든다. "배우를 보지 말고 연기에 치중하라"라는 마리네티의 주장을 더 발전시킨 단계다. 시위대를 나와 분리된 다른 사람, 즉 '배우'로 받아들이는 데에서 벗어나 '연기'에 직접 동화된다. 연기에 직접 동화되는 것은 "연기에 치중"하는 것보다 한 걸음 더 발전한 것으로, 이 단계에서는 배우와 연기가 하나가 되고 관찰자와 배우도 하나가 되며 궁극적으로 '관찰자-배우-연기' 모두가 하나가 된다. '도시 공간의 중심'에 들어가면 일어나는 일이다.

넷째, 색상이다. 전체적으로는 분할주의 기조를 유지한다. 조르주 쇠라 Georges Seurat(1859~1891)의 그림에서처럼 분명하지는 않지만, 하늘 쪽을 중심으로 분할된 색을 확인할 수 있다. 시위 장면에서도 바닥의 짙은 청색과 빛의 붉은색을 분할주의로 처리했다. 그러나 분할된 색은 통상적인 분할주의와 달리 혼합 색으로 통합되지 않고 알갱이 각각이 독립적으로 읽힌다. 이런 처리는 시위 현장에서 벌어지는 충돌과 폭력을 강화한다. 작은 알갱이들마저 혼합 색으로 합해져 녹아들지 못하고 서로 갈등한다. 붉은색과 푸른색의 보색 구도도 이런 갈등을 위한 것이다. 색채는 전체적으로 사건 속 싸움 분위기를 돋우고 있다.

이상을 종합해서 보면 이 그림은 보편성을 지향하면서 정적인 분위기가 지배하는 큐비즘과는 차이가 있다. 분한 군중이 급박하게 움직이므로 신체 윤곽과 얼굴은 얼굴을 온전한 형태로 표현하지 않았다. 이는 보편성과는 거리가 있다. 이런 점에서 1911년에 그린 〈무정부주의자 갈리의 장례식〉은 '도시 공간의 중심에서'라는 미래주의만의 새로운 시각을 탄생시킨 대표작으로 볼 수 있다. 카라는 이 그림에서 머릿속 상상력을 버리고 온몸의 신경으로 쏟아지는 자극을 그대로 그렸다. 그 자신이 근대적 대도시의 군중이 되어 도심 광장을 활보하며 소리 지르고 분노를 토해 낸다. 이런 생생한 경

험이 미래주의의 생명인 것이다. 카라는 이렇게 「미래주의 회화 선언문」에서 밝힌 "모든 것은 움직이고 달음박질친다. 모든 것은 급박하게 진화한다"라는 주장을 '도시 공간의 중심에서'라는 주제로 풀어냈다.

지노 세베리니

동시성과 역동성

1_ '분해'와 '동시성'에서 큐비즘과 미래주의의 차이

'도시 공간의 중심에서'의 파생된 주제로 '동시성'과 '다면성'을 들 수 있다. 도시가 미래주의의 핵심 주제였던 것만큼 여기에서 파생된 이 두 주제 역시 미래주의에서 가장 중요한 주제였다. '도시 공간의 중심에서'가 위치 주제였다면 동시성과 다면성은 회화 주제로 볼 수 있다. 유럽 아방가르드 회화를 이끌던 큐비즘의 화풍인 '형태의 분해'와 연관이 깊다. 완결된 구상 형태를 똑같이 재현하던 전통 화풍을 붕괴시키는 새로운 경향이었다. 미래주의와 큐비즘의 두 사조는 거의 비슷한 시기에 진행되면서 '분해' 경향을 이끌었다.

보통은 미래주의가 큐비즘에서 영향을 받은 것으로 여겨진다. 그러나 '다면성'이라는 주제에서 공통점과 차이점을 동시에 보였다. 공통점은 '분해'와 함께 '동시성'이었다. '분해'를 공유하는 과정에서 이를 구현하는 회화적 개념인 '동시성'도 공유한 것인데, 여기에는 당연한 측면이 있었다. 1910년대

그림 3-1 피카소, 〈기타를 든 사람
(Man with a Guitar)〉(1911~1913)

그림 3-2 세베리니, 〈무용수의 역동성
(Dvnamism of a Dancer)〉(1912)

유럽 아방가르드 회화에서 분해 경향의 목적은 현대의 해체주의처럼 극단적인 비정형주의에 있지 않았고, 사물의 다양한 존재 상태를 동시에 보여주는 데에 있었기 때문이다. 이런 목적은 자연스럽게 동시성으로 귀결되었다.

차이도 있었다. 두 사조가 공유하던 '동시성'의 결과, 즉 동시성을 표현한 구체적 화풍에서 달랐다. 피카소의 〈기타를 든 사람Man with a Guitar〉(1911~1913)과 세베리니의 〈무용수의 역동성Dynamism of a Dancer〉(1912)을 비교해 보자(〈그림 3-1〉, 〈그림 3-2〉). 피카소의 그림에서 보이듯이 큐비즘의 동시성은 다면성과 연계되었다. 위계에서는 다면성에서 파생된 2차 개념이었으며 약하게 나타나서 파악하기 어려운 경우도 있었다. 분해된 여러 개의 면 요소를 동시에 보여준다는 뜻이다. 다면성을 구현하는 회화적 기법도 콜라주를 사용했는데, 이는 분해된 요소를 재결합하는 데에 중점을 두었다는 뜻이다. 즉 이것은 곧 분해와 동시성의 목적이 외관

형태의 보편성을 새롭게 정의하는 데에 있었음을 의미한다. 그 결과 화풍은 정적인 상태에 머물렀다.

반면 미래주의의 동시성은 세베리니의 그림에서 볼 수 있듯이 역동성과 연계되었다. 사람이라는 동일한 주제를 그렸는데 제목에도 '역동성'이라는 말이 들어갔다. 동시성은 미래주의 사조에서 가장 중요한 1차 개념이었으며 역동성이라는 2차 개념을 파생시켰다. 큐비즘에서 동시성이 다면성에서 파생된 2차 개념이었던 것과 중요한 차이였다. 미래주의에서는 분해된 요소를 재결합하지 않고 그대로 놔두었는데, 이는 분해의 목적이 사물 존재의 활성화된 상태를 표현하는 데에 것이었기 때문이다. 동시성의 목적인 '동시에 보여주는' 사물 대상 또한 외관의 여러 면이 아니고 사건의 여러 상황이었다. 그 결과 화풍은 동적이었다. 미래주의의 동시성은 역동성을 추구했다.

다면성의 출처, 혹은 다면성을 추구한 대상에서도 두 사조는 차이가 있었다. 큐비즘에서 다면성의 대상은 주류나 비주류냐에 따라 둘로 갈렸다. 피카소와 조르주 브라크Georges Braque(1882~1963) 등 큐비즘의 주류에서는 주로 인체, 사물, 풍경 등이 전통적인 소재였고, 도시 주제는 드물었다. 이런 현상은 큐비즘의 동시성 개념과 연관이 있다. 큐비즘에서는 사물 대상에 대해 화가가 임의로 동시성을 만들었다. 사람 얼굴을 그린 피카소 작품을 예로 들면, 여러 각도에서 본 한 사람의 얼굴 모습을 파편 조각처럼 분해한 뒤 콜라주로 재조합한 것이다. 현실에서는 사람을 이렇게 파악할 수는 없는데, 화가가 가정을 하고 상황을 연출해서 그린 것이다. 이런 화풍에는 도시보다는 인체, 사물, 풍경 등 정적인 대상이 적합했다.

주류와 달리 비주류인 페르낭 레제Fernand Leger(1881~1955)와 로베르 들로네Robert Delaunay(1885~1941) 등은 도시 주제를 중요하게 다루었다. 그런데 두 화가가 큐비즘에 전적으로 속한 것은 아니었다. 실제로 두 화가가 추구했던 동시성의 출처와 내용 등을 봐도 일반적인 큐비즘의 다면성보다는 다른 내용

들이 많았다. 이 내용에 대해서는 레제와 들로네를 다루는 장에서 자세히 살펴볼 것이다. 이상의 주류와 비주류 모두를 그림 대상과 연계해서 보면 큐비즘에서 도시는 중요한 주제가 아니었다고 할 수 있다.

반면 미래주의는 동시성의 중요한 출처로 도시를 활용했다. 이는 '분해'에 대한 미래주의의 특징과 연계된다. 미래주의에서 분해는 큐비즘과 반대로 재결합보다는 '분해' 자체에 중점을 두었다. 동시성은 말 그대로 여러 가지 일이 동시에 일어나고, 관찰자도 이것을 동시에 파악하는 상황을 말한다. 미래주의는 실제로 일어나는 동시적인 일을 동시적으로 보고 느낀 대로 그렸다. 대상이 존재하는 상태도 동시적이어야 하고 이것을 화가가 경험하는 상태도 동시적이어야 했다. 따라서 여러 가지 일이 동시에 일어나는 상황이 실제로 존재해야 하는데, 근대적 대도시가 바로 그런 곳이었다.

근대적 대도시를 주요 대상으로 삼으면서 '동시성-역동성'의 짝이 나왔다. 근대적 대도시의 특징을 역동성으로 파악한 것은 1910년대~1920년대 유럽 아방가르드 회화 전반에서 공통적인 흐름이었다. 차이는 도시 역동성에 얼마나 우선순위에 두느냐와 이것을 구체적으로 표현하는 회화 전략에서 갈렸다. 미래주의의 역동성은 동시성에서 파생되며, 이에 따라 동시성과 짝을 이루어 미래주의의 대표적인 특징이 되었다. 도시, 특히 근대적 대도시에서 벌어지는 새로운 상황을 소재로 사용해서 동시성과 역동성을 표현했다. 미래주의에서 정의하고 표현한 이 두 개념을 차례로 살펴보자.

2_ 미래주의의 동시성 개념

미래주의의 동시성 개념은 1912년의 「대중을 향한 전시자들」이라는 선언문에 잘 드러난다. 1910년에 발표한 두 번의 회화 선언문에서 아방가르드

정신과 '도시 공간의 중심에서' 등과 같은 거시적 차원에서 방향을 제시했다면, 이 선언문에서는 미시적 차원에서 세부 사항을 정리했다. 동시성도 그중 하나로, 세부 사항은 크게 일곱 가지로 정리할 수 있다.

첫째, '동시성' 개념의 출처에 관한 일종의 두괄식 선언으로, 이 개념이 앞에서 살펴보았던 '도시 공간의 중심에서'라는 주제에서 나온 것임을 밝히고 있다. 근거는 "관찰자를 그림의 중심에서 살 수 있게 하기 위해서"라는 문구다. 이어서 동시성의 구체적 내용이 나오는 것으로 보아 이 문장은 동시성이 '도시 공간의 중심에서'라는 주제를 구체적으로 표현하는 회화적 방법임을 선언한 것으로 볼 수도 있다.

둘째, 공간 차원에서 여러 위치를 동시에 그려야 한다. 근거는 "화가는 눈에 보이지 않는 것을 자세히 묘사해야 한다. 눈을 가로막는 방해물 뒤에서 살아 움직이며 우리의 감각을 자극하는 것들을 말이다. 이런 것들은 우리의 좌우와 뒤쪽 등에 위치한다"라는 문장이다. '좌우'와 '뒤쪽' 등이 여러 위치를 의미하며, "살아 움직이며", "감각을 자극" 등이 공간의 주제임을 의미한다.

셋째, 시간 차원에서 과거에 본 것의 기억과 지금 보는 것의 통합이다. 근거는 "그림은 기억하는 것과 보는 것의 통합이다"라는 문구다. 추가 설명이 필요하지 않을 정도로 직역을 하면 그대로 시간의 주제가 된다.

넷째, 마음 차원에서 여러 상태의 통합이다. 근거는 "예술 작품에 여러 마음 상태의 동시성을 표현하는 것이야말로 우리의 예술이 중독되어야 할 목표다"라는 문장이다. 이 내용 역시 추가 설명이 필요하지 않을 정도로, 직역을 하면 마음의 주제가 된다.

다섯째, 화풍 차원에서 '개별 요소의 분해'의 배경이 된다. 근거는 "사물의 전위轉位와 절단, 디테일의 분산과 혼합 등은 관습화된 논리에서 해방되어 서로에게 의존하지 않게 된 상태다"라는 문장이다. '분해'는 개개 화가나 예술 사조에 따라 다양한 용어로 정의되는데, 이 책에서는 전위dislocation,

절단dismemberment, 분산scattering, 혼합fusion 등 네 단어로 정의했다. 네 단어는 주로 개별 요소의 분해를 말한다. 탈구성decomposition이나 탈구조destruction 등 화면구도 전체의 분해를 말하는 단어들과 차별화된다. 탈구성이나 탈구조는 주로 큐비즘 계열에서 사용하는데, 여기에서 다시 한번 미래주의의 분해와 큐비즘의 분해가 다른 것임을 알 수 있다.

여섯째, 역동적인 감각dynamic sensation이다. 근거는 "화가가 정밀하게 묘사해야 하는 것은 역동적인 감각이다. 모든 사물이 갖고 있는 특정한 리듬, 성향, 움직임 등으로, 더 정확히 말하면 사물의 내적인 힘이다"라는 문장이다. 동시성이 역동성을 파생시키는 과정을 말한다. 앞에 얘기한 '동시성-역동성'의 짝을 정의한 문장이다.

역동적인 감각은 보초니가 단독으로 쓴 1913년 「미래주의의 역동주의와 프랑스 회화Futurist Dynamism and French Painting」라는 선언문에서 반복된다. 우선 큐비즘으로 대표되는 동시대 프랑스 아방가르드의 역동성을 '보편적 역동성universal dynamism'이자 '고정된 순간fixed moment'이라고 정의했다. 이는 앞에서 살펴본 큐비즘의 정적인 화풍과, 이것의 배경인 재현 중심의 보편성에 대해 역동성을 기준으로 다른 말로써 표현한 것이다. 이어서 이것과 구별되는 미래주의만의 역동성으로 '역동적인 감각'을 제시했다. 그 개념은 아직 정밀하게 정의되지 않았는데 주로 '이동'을 주요 내용으로 들었다.

일곱째, 종합 감각 혹은 다중 감각이다. 이는 미래주의만의 동시성 개념의 최종적인 정의인데 근거는 두 가지다. 하나는 앞서 말한 '역동적인 감각'이라는 개념이다. 인간의 감각이 가장 역동적이 되는 경우는 오감이 종합적으로 혹은 다중적으로 작동할 때다. 이렇게 보면 '역동적인 감각'이라는 개념은 역동성을 파생시킨 데에 머물지 않고 이곳 일곱째에 와서 종합 감각을 정의하는 데에 바탕이 된다.

다른 하나는 1913년에 카라가 단독으로 쓴 「소리, 소음, 냄새의 회화The

Painting of Sounds, Noises and Smells」라는 선언문이다. 여기에서는 종합 감각이라는 개념을 명확하고 구체적으로 정의해 준다. 제목에서 알 수 있듯이 도시에서 느낄 수 있는 청각과 후각의 종합 감각을 '역동적 감각'으로 정의한 것이다. 내용을 요약하면, 우선 타파해야 할 전통적인 감각으로 고정된 원근법, 조화로운 색채 조합, 관념적 주제, 재현 디테일 등을 들었다. 뒤이어 이를 번호를 붙여 일곱 가지로 세분화했는데 수평-수직, 사각형, 직각, 시간과 공간의 통합 등을 대표적인 내용으로 제시했다.

이어서 새로운 예술은 이것을 버리고 음, 소음, 냄새를 표현해야 한다고 주장했다. 그 방법으로 다양한 형태, 진동의 강화, 아라베스크 형태와 색채 등을 든 뒤, 종합 감각과 마찬가지로 18번까지 번호를 붙여 세분화했다. 이 가운데 보색을 중심으로 한 강렬한 색, 사선과 각종 비정형 도형들, 안정적 구도를 깬 대신 각종 대비와 중첩이 난무하는 역동적 원근법 등을 대표적인 내용으로 제시했다.

3_ 미래주의의 역동성 개념

역동성 자체는 조형예술에서는 보편적인 주제다. 조형론에서 독립 주제로 다룰 정도의 크기와 중요성을 갖는다. 산업혁명 이후에는 기계문명의 조형적 특성을 대표하는 개념이 되었다. 아방가르드 예술도 이것을 놓치지 않았다. 아방가르드의 여러 사조에서 역동성은 공통의 관심사였다. 이 가운데 미래주의가 가장 빨리, 그리고 가장 큰 관심을 보였다. 관심의 정도도 상당히 큰 편이었다. 여러 선언문, 주요 화가들이 남긴 글, 작품 제목 등에 '역동성'이라는 단어는 자주 등장한다. 미래주의와 같은 시기의 아방가르드는 보통 야수파와 큐비즘을 드는데 이 두 사조에서 역동성은 큰 관심사는 아니었다.

미래주의 화가들은 1910년의 「미래주의 회화 선언문」에서부터 도시의 역동성이 자신들 창작의 원천임을 밝히고 있다. 그 역동성은 도시의 물리적 환경이라기보다 그 속에서 살아가는, 특히 야간 유흥문화의 들뜬 흥분 같은 것이다. 선언문은 전한다. "우리가 어찌 우리 시대의 이 위대한 도시들에서 정신없이 돌아가는 일상에 무감각할 수 있겠는가. 우리를 흥분시키는 밤 문화의 새로운 심리적 자극에도 무감각할 수는 없을 것이다. 우리는 신나는 일상을 살아가면서 흥분에 들뜬 존재다. 방탕하게 마시고 매춘부와 놀아난다. 갱과 어울리며 독한 압생트를 마신다."

역동성은 미래주의가 가장 표현하고 싶었던 것일 수 있다. 거꾸로 보면 미래주의 개념을 정립하는 기본 주제였다. 미래주의는 모더니즘 시기의 새로운 생활 모습이 그림 속에서 살아 숨 쉬게 하려던 운동이었다. 이것을 가능하게 해주는 것이 역동적인 감각이라고 보았다. '역동적인 감각'이 핵심어인데, 이 말은 「미래주의 회화: 기술 선언문」에 등장한다. "우리가 캔버스에 재현해 내는 동작은 더 이상 한 지점에 고정된 것이 아니다. 이런 고정된 움직임은 보편성을 지향할 뿐이다. 우리가 지향하는 동작은 '역동적인 감각' 그 자체다. 그렇다. 모든 사물은 움직이고 달음박질친다. 모든 사물은 급박하게 변한다."

선언문을 통한 역동성의 정의와 주장은 계속된다. 로마에서 발표한 「전 세계를 미래주의가 재건하다Futurist Reconstruction of the Universe」(1915)라는 선언문에서는 스스로를 '미래주의 추상 예술가'라고 부르며 추상에 대한 고민을 내비쳤다. 그러나 이들은 완전 추상으로 가지는 않았다. 그림도 그럴 뿐 아니라 이 선언문에서 주장한 내용을 봐도 이들의 주요 관심사와 회화적 목적은 추상보다는 역동성과 복합성이었다. 선언문은 전한다. "우리는 즐거움이 가득 찬 세계를 노래한다. 밝은색을 띠면서 빛으로 가득 찬 세계를 말이다." 미래주의 화가들이 생각했던 추상은 단순히 구상을 단순화한 기하 형태가

아닌, 색과 빛으로 대체되고 표현되는 세계였던 것이다.

밝은색과 빛으로 가득 찬 세계는 관찰자를 회화적으로 흥분시키므로 역동적으로 만든다. 그리고 이런 작용 속에는 회화 차원의 복합성 개념이 들어 있다. 관찰자를 흥분시키고 역동적으로 만들기 위해서는 색과 빛이 복합적으로 작용해야 하기 때문이다. 실제로 미래주의 그림을 보면 빛과 색채는 물론이고 비정형, 곡선, 사선 등 다양한 회화 요소를 복합적으로 구사하고 있다. 그 결과 화면 세계 또한 조형적 복합성으로 넘쳐난다. 이것이 이들이 생각했던 추상 개념이었다. 큐비즘의 정적인 다면성, 말레비치의 기하 추상, 피에트 몬드리안Piet Mondrian(1872~1944)의 분할 추상 등과 구별되는 미래주의만의 생명이었다.

〈표 1-1〉에서 보았듯이 역동성은 미래주의 주제 가운데 가장 많은 화가들이 가장 많은 작품을 남긴 주제였다. 에너지, 탄성, 소용돌이, 나선형, 사선, 삼각형, 이동, 흥거움, 리듬, 반反형식, 분해 등 다양한 주제로 표현했다. 제목에 이 단어가 들어간 작품을 일일이 나열하기 불가능할 정도로 무척 많다. 미래주의를 이끌었던 보초니는 1913년경부터 '역동성'이 담긴 작품을 여러 편 남기기까지 했다.

미래주의는 동시성과 역동성을 구별하지 않고 사실상 하나로 보았다. 화풍에서도 둘을 엄밀히 구별하는 것은 쉽지 않을뿐더러 적절하지도 않다. 근대적 대도시에서는 더욱 그렇다. 동시성과 역동성은 서로 다르거나 분리된 것이 아니고 함께 작동한다. 공간 밀도가 과밀해지고 임계거리가 짧아졌으며 새로운 교통수단이 등장하면서 번잡해졌다. 여러 장면이 동시에 일어나고 다양한 소리가 만들어졌다. 이런 현상은 그대로 역동적 상황이 된다.

소피치의 「교차로Crossroads」라는 시가 좋은 예다. 그는 이 시를 통해 도시 공간에서 경험하는 다중 감각을 노래한다. 의역을 해서 보자. "대화 소리를 잡아채고 공공 게시판을 읽는다. 가로등은 눈을 자극한다. 도시의 복합적인

현실 공간 속에서 감각을 모두 열어 받아들이고 경험하는 것을 기록한다.”
이 시는 동시성과 역동성이 실제로는 하나로 작동함을 잘 보여준다. 다중
감각으로 동시성을 노래한다. 청각과 시각 요소들이 우리의 감각을 동시에
자극한다. 이것이 도시 공간의 복합성을 형성한다. 다중 감각은 복합 감각
이 된다. 시는 역동성을 띤다. 감각을 깨우고 도시 생활을 연상시킨다. 요즘
은 기피의 대상이 된 복잡한 사거리 교차로가 당시 미래주의자에게는 이전
에 경험하지 못했던 새로운 흥분을 자아내는 복합적 도시 현실로 받아들여
졌다.

4_ 세베리니의 예술 인생

동시성과 역동성은 미래주의 회화의 핵심 개념이었기 때문에 정도의 차이
만 있을 뿐 대부분의 미래주의 화가들 작품에 반영되었다. 작품 제목만 보면 ‘
동시성’은 카라의 작품 한 편과 보초니의 작품 두 편에 들어가 있다. 2세대 화
가로는 〈분위기의 동시성Simultaneity of Ambiences〉(1917)을 그린 프리모 콘티
Primo Conti(1900~1988)가 좋은 예다. ‘역동성’은 세베리니를 비롯해서 발라, 보초
니, 루솔로 등 대부분의 1차 화가들이 작품 제목에 사용했으며, 그 외에도
여러 명의 2세대 화가들이 사용했다.

더 중요한 것은 이 두 단어를 반드시 작품 제목에 사용하지 않더라도 그
개념을 어떤 식으로든지 작품 내용에 반영했다는 점이다. 미래주의 회화에
서 동시성과 역동성은 다양하게 구사되고 표현되었다. 아마도 가장 많은 수
의 작품이 이 두 주제로 분류될 수 있을 것이다. 동시성이나 역동성을 개별
적으로 표현한 작품도 있고 둘을 함께 시도한 작품도 있다. 화가마다 두 개
념을 표현한 각자만의 회화적 전략과 화풍이 있었다. 예를 들어 보초니는 4

차원 개념으로 해석해서 표현했으며, 발라와 카라는 스피드를 적용해 표현했다. 또한 대부분의 미래주의 화가들이 두 개념을 도시라는 배경과 연계해서 사용했다. 이런 가운데, 두 개념을 근대적 대도시의 상황과 가장 많이 연계해 표현한 대표적인 화가로 세베리니를 들 수 있다.

지노 세베리니Gino Severini(1883~1966)는 다양한 이력의 소유자였다. 15살에 심한 장난으로 학교에서 퇴학당한 뒤 파이프 공장과 무역회사 등에서 일하다가 예술에 대한 열정 하나로 '리 인쿠라빌리Gli incurabili 불치병자들이라는 뜻'라는 학교의 저녁 드로잉 코스에 등록하며 본격적으로 미술 공부를 시작했다. 1901년에 보초니를 만나 그의 친구들과 함께 아르투어 쇼펜하우어Arthur Schopenhauer, 니체, 러시아 소설가, 피에르조제프 프루동Pierre-Joseph Proudhon, 마르크스주의 서적 등을 읽고 공부했으며 발라도 만나 그에게 분할주의를 배웠다. 이후 본격적인 화가의 길을 걷기 시작했다. 세베리니의 예술 인생은 크게 다섯 단계로 나눌 수 있다.

첫째는 파리 체류 시기다. 화가 생활을 로마와 피렌체에서 시작했지만 여전히 전통 회화가 주류를 점하고 있는 분위기에 곧 한계를 느끼고 1906년에 파리로 갔다. 이때는 아직 큐비즘이 형성되기 전이라 주로 인상주의 전시 등을 보며 감명을 받았다. 파리에 계속 머물며 막 모습을 드러내기 시작한 큐비즘을 비롯해서 새로운 예술운동을 접했다. 이때의 영향에 대해 세베리니는 주로 '리듬, 볼륨, 3차원' 등 공간 요소가 새로운 것이었다고 말했다. 또한 색채가 구상 형태의 종속에서 벗어나 회화적으로 독립성을 갖게 되는 과정도 새로운 시도라고 했다.

둘째는 1910~1911년경까지로, 초기 미래주의 시기다. 파리에 머물고 있을 때 마리네티에게 미래주의에 동참해 달라는 편지를 받고서 1910년 2월의 회화 선언문에 서명하고 참여했다. 이때 미래주의의 새로운 세계를 접했다. 그의 앞에 파리 큐비즘과 이탈리아 미래주의, 이 두 가지 예술 세계가

놓이게 되었다. 당시 '파리-큐비즘'의 조합이 아방가르드 회화를 대표하며 유럽 예술의 중심으로 떠오르고 있었다. 그러나 큐비즘은 앞에서 여러 번 보았듯이 화풍을 중심으로 한 순수회화의 범주에 머문다는 한계가 있었다.

반면 미래주의는 스피드와 역동성이라는 새로운 시대 현상, 특히 근대적 대도시 상황에 집중하며 주제 중심의 새로운 예술 세계를 준비하고 있었다. 세베리니는 미래주의에 감명을 받아 핵심 멤버로 참여해서 활동하기 시작했다. 그렇지만 큐비즘의 영향에서 완전히 벗어난 것은 아니었다. 큐비즘, 넓게는 파리와의 가교 역할은 유지하면서 이를 자신만의 전문성으로 키워 나갔다. 그러나 이전까지와는 다르게 일방적으로 영향을 받던 데에서 벗어나 큐비즘과의 관계를 새롭게 설정해 나갔다. 아직은 큐비즘 화풍을 유지하면서 미래주의의 도시 주제를 접목시키는 쪽으로 방향을 잡았다. 큐비즘 화풍으로 미래주의의 도시 주제를 표현한 것으로 볼 수 있다.

큐비즘 화풍에서는 다면성과 분해라는 기본을 따랐다. 분해된 형태 단위에 색을 대응시킨 뒤 이미지를 구축하는 기법이었다. 화면 전체는 자잘한 색채 요소들로 분할되었다. 이런 요소들을 조합한 최종 결과에는 양면성이 나타났다. 한편으로는 조화와 균형의 구도를 유지함으로써 큐비즘의 정적인 화풍에서 벗어나지 않은 것으로 볼 수 있다. 이 경우 크게 보아 큐비즘의 통합화 시기synthetic period와 비슷한 것으로 평가할 수 있다.

반면 큐비즘 화풍과 미묘한 차이도 나타나기 시작했다. 큐비즘이 종합화기를 거쳐 장식기decorative period로 넘어가면서 분해의 정도와 모습이 '파편' 같은 분위기로 변해간 데에 비해 세베리니의 분해는 비잔틴의 모자이크에 가깝게 느껴진다. 혹은 만화경(요지경) 속을 들여다보는 것에 비유할 수도 있는데, 의도적이었건 아니었건 상관없이 어느새 역동성이 조금씩 베어나기 시작하고 있었다.

이런 내용을 보여주는 대표적인 작품으로 〈모니코의 팡팡 댄스Pan-Pan Dance at

the Monico〉(1910)를 들 수 있다
(〈그림 3-3〉). 런던의 유명한
모니코 카페에서 열린 사교
댄스 장면을 그린 것이다. 일
부 자료에서는 이 그림을 아
예 '모자이크'라고 부를 정도
로 앞에 설명한 것과 같은 특
징을 교과서적으로 보여준
다. 우선 조각난 단위들이 상
당히 많은 편이다. 분해된 형
태 조각은 그대로 색채 조각
이 된다. 각 조각들은 개별적
독립성을 가짐과 동시에 함
께 어울려 전체 그림을 이룬
다. 개별적 독립성을 갖는 현
상이 모자이크라는 특징으
로 나타난 것으로 큐비즘과
의 차이를 보여준다. 큐비즘
에서는 조각 단위들이 전체
조합에 종속된 것과 중요한
차이다. 후안 그리스Juan Gris
(1887~1927)의 〈서레의 주택들
Houese in Ceret〉(1913)이 큐비

그림 3-3 세베리니, 〈모니코의 팡팡 댄스
(Pan-Pan Dance at the Monico)〉(1910)

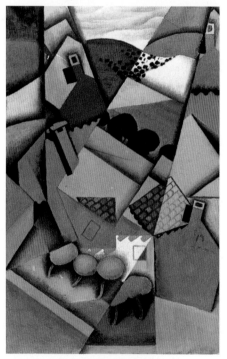

그림 3-4 그리스, 〈서레의 주택들
(Houese in Ceret)〉(1913)

즘의 이런 특징을 보여주는 좋은 예다(〈그림 3-4〉).

세베리니의 이런 화풍은 모자이크에 대한 그의 개인적 관심사와도 연

그림 3-5
〈세베리니, 머릿속에서 떠나지 않는 무희
(The obsessional female-dancer)〉(1911)

관이 깊다. 그는 회화 이외의 다양한 장르에서도 꾸준히 작품을 남겼는데 프레스코와 함께 모자이크도 그중 하나였다. 초기 미래주의 시기의 다른 작품인 〈머릿속에서 떠나지 않는 무희The obsessional female-dancer〉(1911)는 모자이크 화풍을 더 분명하게 보여준다(〈그림 3-5〉). 언뜻 쇠라의 점묘주의와 피카소의 큐비즘을 합한 것처럼 보이는데, 자세히 보면 점의 크기가 점묘주의 범위를 넘어 상당히 커서 비잔틴의 모자이크에 가깝다. 이로써 이 그림은 쇠라와도 다르고 피카소와도 다른 세베리니만의 화풍을 보여준다.

셋째는 미래주의 전성기로 1911~1913년의 시기다. 단순한 다면성에서 벗어나 동시성에 대해 인식하기 시작했다. 큐비즘에 대해서는 유사성과 차이를 동시에 보이면서 관계 설정에서 지속적으로 고민했다. 그러나 시간이 지나면서 조금씩 추상 쪽으로 기울어갔다. 나아가 역동성의 특징도 본격적으로 나타났다. 큐비즘에서 벗어난 자신만의 밝고 경쾌한 화풍을 창출했다. 이런 화풍의 배경에는 앞에서 살펴본 '동시성-역동성'의 짝 개념이 있었다. 이 개념을 그린 대부분의 대표작은 이 시기에서 나왔다. 여기에 대해서는 뒤에서 별도로 살펴볼 것이다.

넷째는 제1차 세계대전 기간이다. 세베리니도 전쟁을 피해갈 수 없었다. 그는 여러 곳으로 피해 다니며 힘든 시기를 보냈다. 다만 징집되거나 직접

전쟁에 참여한 것은 아니었기에, 한발 떨어진 위치에서 전쟁을 관찰하고 회화적으로 표현할 수 있었다. 전쟁 관련 그림은 1915년에 집중적으로 그렸다. 전쟁의 충격을 상징하는 무기로 중무장한 기차나 대포 등을 그렸는데 화풍은 다양했

그림 3-6 세베리니, 〈작동 중인 대포
(Cannon in Action)〉(1915)

다. 전체적으로 구상을 유지했는데 완전히 공포스럽게만 그리지는 않았다. 사실적인 작품도 있었고, 구상주의적 화풍을 오히려 밝은 분위기로 그린 작품도 있었다. 〈작동 중인 대포Cannon in Action〉(1915)가 좋은 예다(〈그림 3-6〉).

마지막 다섯째는 제1차 세계대전 이후의 변화다. 미래주의의 아방가르드 운동이 종결되면서 이탈리아 예술은 다원화의 길로 접어들었다. 세베리니도 다다이즘과 아르데코 등 여러 사조를 넘나들며 참여했다. 그러나 곧 유럽 강대국들 사이에 경쟁이 시작되면서 민족주의가 사회 전반을 지배하게 되었고, 이탈리아 예술은 복고주의로 회귀했다. 세베리니는 고전주의를 순수 형태로 단순화하는 경향을 모색하는 가운데 1920~1930년대 전반에 걸쳐 초현실주의를 기반으로 파시즘 미술에도 참여했다. 이때는 주로 벽화나 모자이크 작품을 남겼다.

5_ 종합 감각으로 그린 도시의 활기

이상의 세베리니 예술 단계에서 가장 중요한 것은 셋 번째인 미래주의 전

성기다. 그 기간에는 3장의 주제인 '동시성-역동성'의 짝 개념을 정의했으며, 이것을 그림으로 표현했다. 이런 그의 경향은 '종합 감각으로 그린 도시의 활기'로 요약할 수 있다. 세베리니 개인과 미래주의 전체 모두에게 중요한 업적이었다. 개인적으로는 그만의 밝고 경쾌한 화풍을 창출하면서 회화적 창의성을 인정받아 중요한 화가의 반열에 올랐다.

미래주의 전체로 보면 카라가 한 번 완성한 '도시 공간의 중심에서'라는 주제를 '동시성-역동성'의 짝 개념으로 발전시켰다. 카라는 이것을 위치 문제에 국한하는 한계를 보였는데, 세베리니는 동시성과 역동성이라는 보편적 회화 주제와 연계시켜 새로운 화풍으로 완성해 낸 것이었다. 이로써 미래주의는 근대적 대도시를 기반으로 한 아방가르드 운동이라는 자신만의 특징을 확보하며 하나의 완성된 사조로 탄생할 수 있었다.

〈불바드 The Boulevard〉(1911)는 이런 변화의 시작을 알리는 대표적인 작품이다(〈그림 3-7〉). 이 그림에서는 다중 감각을 동시에 느낄 수 있는데, 주로 시각과 청각의 두 가지 감각이다. 두 가지밖에 안 되어서 '다중'이라는 기준에 부족할 수 있겠으나, 이는 그림이라는 매체의 특성을 감안해서 봐야 한다. 그림에 청각, 후각, 촉각, 미각 등을 담기는 사실상 불가능하다. 그림은 전적으로 시각 한 가지에 의존하는 매체다. 그나마 청각이라는 감각 한 가지를 비유적으로 추가한 것만으로도 '다중'의 기준에서 새로운 지평을 열었다고 할 수 있다.

이 그림에서 시각은 형태와 색이라는 전통적인 회화 요소를 사용

그림 3-7 세베리니, 〈불바드(The Boulevard)〉(1911)

했다. 그러나 구체적인 기법에서는 새로운 시도가 있었다. 형태는 자극이 강한 비정형으로 처리했고, 색은 밝은 원색을 사용했다. 형태 요소 하나에 한 가지 색을 대응시켰다. 〈그림 3-4〉와 〈그림 3-5〉의 두 그림에 나왔던 모자이크 화풍은 더욱 강화되어서 마치 대리석으로 장식한 로비 바닥의 패턴이나 테라초terrazzo 바닥을 보는 것 같다. 그러나 바닥 패턴의 일반적인 안정감과는 달리 비정형 구도가 주도하면서 강한 리듬이 느껴진다.

'비정형-리듬'은 청각을 유발하는 장치다. 청각의 감각 대상인 '소리'를 비유적으로 표현한다. 사람들이 즐겁게 대화하는 소리나 자동차 소리 같은 도시의 소음이 들리는 듯하다. 동시성은 역동성을 지향한다. 도시의 활기라는 역동성이다. 등장인물들의 밝은 표정은 도시의 소음을 활기로 치환해 준다. 이를 위해 사람 사이의 관계를 친밀하게 설정했다. 재잘거리는 소음과 함께 힘찬 발걸음의 파동이 느껴진다. 화면을 휘게 처리한 새로운 원근법은 볼록 렌즈처럼 초점을 향해 소음을 모은다.

마지막으로 '불바드'라는 제목이 돕는다. 로마 시대의 쭉 뻗은 일직선 대로에서 유래한 말인데, 19세기 조르주외젠 오스만Georges-Eugene Haussmann의 파리 개조 사업 이후 등장한 근대적 대로를 뜻한다. 이후 미국 맨해튼으로 건너가서 근대적 대도시의 바둑판 가로를 상징하는 말이 되었다. 이런 대로는 다중 감각으로서의 동시성과 근대적 대도시의 역동성이 넘쳐난다. 〈불바드〉는 '도시 공간의 중심에서' 이것을 그린 것이다.

앞의 두 그림과 비교해 보자. 〈머릿속에서 떠나지 않는 무희〉에서는 아직 다중 감각이 시도되지 않고 있어서 차이점이 분명히 드러난다. '동시성'이라는 주제를 기준으로 볼 때 〈불바드〉에서의 발전상을 확실하게 알 수 있게 해준다. 〈모니코의 팡팡 댄스〉는 강렬한 시각 요소를 통해 청각을 느끼게 해준다는 점에서 〈불바드〉와 비슷하다. 음악 소리도 들리는 것 같고 춤을 추며 사람들이 내는 흥겨운 소리도 들리는 것 같다.

중요한 차이점도 있다. 〈모니코의 팡팡 댄스〉에서 조각 단위는 아직 기하 형태를 띠기 전이다. 따라서 전체적인 분위기는 분산적이다. 보기에 따라서는 혼란스럽게 느껴지기까지 한다. 반면 〈불바드〉에서는 조각 단위가 삼각형이 중심이 된 기하 형태를 갖추고 있다. 부분적으로 비정형이 들어 있어서 온전한 기하 형태는 아니지만, 일정한 면적을 갖는 형태 윤곽은 갖추었다.

삼각형과 윤곽을 갖춘 비정형의 조합은 역동성을 만들어낸다. 〈모니코의 팡팡 댄스〉에서는 분산적 화풍을 띠면서 역동성을 만들지 못했다. '분해'의 목적이 역동성보다는 '파편화' 쪽에 가깝다. 역동성은 일정한 구도를 갖추어야 가능하다. 그 구도가 너무 안정적이면 안 되는 것일 뿐, 구도 자체가 없으면 역동성도 만들어지기 어렵다. 역동성도 하나의 구도이기 때문이다. 십자축 질서를 깨며 분출하는 힘과 움직임의 구도일 뿐이다. 역동성이 만들어지기 위해서는 분해 후 재조합이 있어야 한다. 재조합이 큐비즘처럼 재현의 보편성을 지향하는 다면성이면 정적 구도에 갇혀서 역동성이 나오지 않는다. 반대로 〈모니코의 팡팡 댄스〉처럼 재조합 자체가 없어도 역동성은 나오지 않는다. 그저 파편이 난무하는 혼란에 머문다.

〈불바드〉에서는 기하 형태가 일정한 구도를 짜면서 역동성을 만들어낸다. 그 구도는 도시 공간이고 이 속에서 만들어지는 역동성은 리듬이다. 역동성은 공간적 운율 같은 리듬으로 표현된다. 리듬은 청각을 유발한다. 일차적으로는 도시의 소음이다. 궁극적으로는 이것을 넘어 재즈를 연주하는 것으로까지 느껴진다. 보색의 색채 조합이 기하 형태와 어울려 스타카토를 연주한다. '도시 공간의 중심에서'라는 주제를 다중 감각으로서의 동시성과 이것이 유발하는 역동성으로 표현한다. 동시성이 음악의 박자나 리듬처럼 튀면서 화면 전체가 마치 돋을새김처럼 역동성을 띤다. 도시 속을 걷는 것 같은 생생함을 음악 소리로 옮겨 표현하며, 종합 감각으로 도시의 활기를 그린 것이다.

6_ 도시의 역동성과 상대성으로 큐비즘에서 완전히 벗어나다

이처럼 세베리니는 동시성을 역동성으로 연결하는 경향을 이끌었다. 여기에서 큐비즘의 정적인 화풍과 구별되는 미래주의 특유의 역동적인 화풍이 탄생되었다. 큐비즘의 '동시성-다면성' 짝과는 다른 미래주의의 '동시성-역동성' 짝이었다. 이런 차이는 세베리니 스스로 명확하게 인식했으며 글을 통해 밝혔다. 1912년 2월에 파리에서 개최된 미래주의 전시 도록 서문에서 큐비즘과의 결별을 선언한 것이다. 이 부분은 큐비즘에 대해 잘 알고 있던 세베리니가 썼을 것으로 추정되는데, 결별의 이유에 대해 큐비즘이 분석적 시각에서 정적 표현성을 유지하기 때문이라고 밝혔다. 반면 자신들의 예술은 움직임의 양식, 즉 역동성을 찾는다고 선언했다. 그리고 역동성의 근원을 동시성으로 정의했다. "기억된 것과 눈에 보이는 것의 통합"이 그것이었다.

이 내용은 또 다른 글에서 반복했다. 1913년에 세베리니가 단독으로 발표한 「역동성의 조형적 비유: 미래주의 선언문The Plastic Analogies of Dynamism: Futurist Manifesto」에서였다. 오늘날을 '역동성과 동시성의 시대'로 정의한 뒤 모든 사건과 사물은 기억, 조형적 선호나 혐오 등에서 분리될 수 없다고 했다. 이 말을 해석하면 세상에서 일어나는 일이나 세상에 존재하는 사물에는 여러 가지 요소와 평가 등이 동시적으로 발생한다는 뜻이다. 세베리니는 이런 동시성을 유발하는 직접적인 동기를 '팽창적인 행동expansive action'이라고 했다. 이어서 말한다. "팽창적인 행동은 우리 마음을 동시적으로 자극한다. 이렇게 자극을 받은 우리 마음은 실제 현실이 작동하는 종합적 행동과 동일하다."

이 문장은 다중 감각으로서의 동시성의 근거를 설명하는 것으로 해석할 수 있다. 현실 속에서 발생하는 사건과 그것을 이루는 사물은 동시적으로 작동한다. 그런데 사람의 인식과 감각 또한 동시적으로 발생해서 작동한다. 외부환경과 수용자 모두 동시적으로 발생하고 받아들인다는 것이다. 이것

이 우리가 도시환경을 인식하고 감각하는 방식이다. 세베리니는 1914년 파리에서 같은 제목 아래(「역동성의 조형적 비유」) 프랑스어 선언문을 한 번 더 발표했다.

'동시성-역동성'을 통해 큐비즘에서 완전히 벗어난 상태를 보여주는 세베리니의 대표작으로 〈발 타바린의 역동적 상형문자Dynamic Hieroglyphic of the Bal Tabarin〉(1912)를 들 수 있다(〈그림 3-8〉). 발 타바린은 파리의 유명한 카바레인데 이곳의 춤추는 장면을 그린 것이다. 〈모니코의 팡팡 댄스〉에 이어 이번에도 춤동작을 그렸다. 차이도 있는데, 〈모니코의 팡팡 댄스〉가 일반인의 사교댄스라면 〈발 타바린의 역동적 상형문자〉에는 전문 발레리나의 발레 장면도 포함되었다. 춤동작을 통한 역동성을 강화하려는 의도로 보인다. 여기에 더해 〈불바드〉와 비교해서도 중요한 차이 두 가지가 있다.

하나는 곡선이 전면에 등장하면서 기하 형태가 사라진 것이다. 〈불바드〉가 직선에 기초한 삼각형과 비정형 기하 형태로 구성되었다면 〈발 타바린의 역동적 상형문자〉에서는 곡선이 주를 이룬다. 전체적인 화풍은 〈모니코의 팡팡 댄스〉에 가까워진 것 같지만 자세히 보면 여전히 차이가 있다. 〈모니코의 팡팡 댄스〉처럼 분산적이거나 혼란스럽지 않은 대신 강한 리듬이 느껴진다. 세 그림의 선형 어휘를 순서대로 나열하면 '분산적 곡선 → 기하학적 직선 → 리드미컬한 곡선'이 되는 것이다. 이런 리듬감은 사람의 몸동작을 표현한 곡선에서 파생된다.

그림 3-8 세베리니, 〈발 타바린의 역동적 상형문자
(Dynamic Hieroglyphic of the Bal
Tabarin)〉(1912)

곡선은 춤추는 장면에 대한 사실성을 높여서 관찰자의 동참을 이끌어낸다. 그림을 보고 있는 내가 춤을 추는 것처럼 느끼게 된다. 춤에는 음악이 있어야 하므로 배경음악을 듣는 환상으로 이끌린다. 빛과 색을 이용한 회화 처리도 이를 돕는다. 빛과 색을 폭발하는 것처럼 처리했는데, 폭탄 같은 살상 목적이 아니고 춤의 흥을 돋우려는 비트 같은 것이다.

이상의 여러 가지 처리가 합해지면서 역동성이 강조된다. 역동성의 출처는 눈앞에서 직접 춤추는 장면을 보는 것 같은 몸동작의 생생함이다. 여기서 다시 촉각의 비유가 발생하면서 다중 감각의 '다중'을 한 켜 높여준다. 몸이 움직이면서 발생하는 공기의 파장을 촉각으로 느끼는 것이다. 시각과 청각에 촉각이 더해지면서 다중 감각은 더 확실해지고 이는 동시성의 강조로 이어진다. 원색 단위를 소용돌이치는 불꽃이나 물결 모양으로 처리한 부분이 특히 그렇다. 이런 형태를 보통 '소용돌이vortex'라고 부르는데, 미래주의에서 즐겨 사용하던 곡선이다. 보초니와 발라가 특히 좋아했고, 영국에는 이 단어에서 유래한 '보티시즘'이라는 독립 사조가 탄생할 정도였다. 곡선을 이용한 리듬의 표현은 다중 감각을 인간의 자연 본능과 연계시킨다. 관찰자는 소용돌이 곡선의 파장에 싸여 그림 속 춤추는 사람들과 하나가 되어 몸이 휩쓸려 다니는 것 같은 착각에 빠진다.

다른 하나는 글자를 사용한 점이다. 춤과 놀이 이름을 적은 세 단어가 눈에 띈다. '폴카polka'는 19세기에 유행했던 빠른 춤이다. '왈츠valse'는 두 사람이 손을 잡고 빙글빙글 돌면서 추는 춤이다. '불링bouling'은 금속 공을 굴리는 프랑스의 놀이 이름이다. 세 단어는 연상작용으로 기능한다. 앞에서 말한 '내가 직접 춤을 추는 것 같은 착각'을 돕는 일체화의 기능이다. 주체와 대상이 하나가 되는 것인데 공감, 몰입, 동참, 감정이입 등 다양한 말로 부른다.

이상이 세베리니가 도시의 역동성을 통해 큐비즘과의 차별화를 이루어가는 과정이었다. 미래주의 내에서 프랑스 전문가로서 큐비즘을 잘 알고 있던

그렸기 때문에 이런 차별화는 미래주의의 정체성에서 핵심 내용을 차지한다. 차별화는 대체로 1912년경에 완성되었으며 이때부터 세베리니가 도시를 대하는 회화적 태도에 또 다른 중요한 변화가

그림 3-9 세베리니, 〈북쪽-남쪽(North-South)〉(1912)

나타났다. 크게 주제와 화풍으로 나누어볼 수 있다.

주제에서는 도시 풍경 쪽으로 변화했다. 〈북쪽-남쪽North-South〉(1912)이 좋은 예다(〈그림 3-9〉). 지하철역을 중심으로 한 도시 풍경을 담담하게 그렸다. 위쪽 배경에는 도시 풍경을 원경으로 깔았고, 그 사이에 도시 간판을 배치했다. 아래쪽 중심부에는 1등석에 앉아 있는 여행객을 그렸다. 나머지 요소들은 변형과 추상이 많이 진행되어서 무엇을 그린 것인지 언뜻 파악이 안 되는데 앞의 요소들과 함께 보았을 때 도시 풍경을 이루는 장면임을 알 수 있다.

화풍에서는 단순화 경향이 대표적인 변화다. 풍경의 사실성을 확보하기 위해서 대상을 큰 덩어리로 놔뒀다. 앞의 작품들에서 봤던 분해 경향이 사라진 것이다. 소재와 구도 모두에서 그렇다. 소재에서는 큰 덩어리 중심으로 추상 경향이 나타났다. 구도는 십자 축을 중심으로 안정성을 확보했다. 그러나 큐비즘의 재현 보편성과는 완전히 달라졌다. 형태는 잡지를 오려 붙인 콜라주풍으로 바뀌었고, 색은 파스텔 톤으로 옅어졌다. 빛은 한곳으로 모이지 않고 화면 전체에 균등하게 퍼지고 있다. 음영도 교과서적인 처리에서 벗어나 검은 색채 요소로 사용되었다. 추상 콜라주와 구상 풍경화의 중간 상태를 모호하게 유지하고 있다.

전통적인 회화 규칙을 파괴하는 이런 처리는 도시 공간의 상대성을 말한다. 세베리니의 도시 회화가 지향하는 종착점이다. 주요 매개는 '빛'이다. 도시 속에서 빛은 전통화의 화면 속처럼 규칙적으로 작동하지 않는다. 이곳에 잠시, 저곳에 잠시 순간적으로, 우연히 그리고 돌발적으로 나타난다. 전통화에서 빛은 사물 대상의 재현을 돕기 위해서 조작되었다. 도시 공간에서는 이것이 통하지 않는다. 너무 넓은 곳에서 너무 많은 곳으로 튀고 퍼지기 때문이다. 이를 상대성으로 요약할 수 있는데 동시성과 역동성이 최종적으로 정착한 곳이 바로 상대성이었다.

움베르토 보초니

도시 공간을 4차원으로 풀다

1_ 보초니의 짧고도 굵은 '진정성'의 예술 인생

움베르토 보초니Umberto Boccioni(1882~1916)의 예술 인생은 다소 특이했다. 예술 인생의 시작부터 정식으로 미술 교육을 받지 않았다. 문학 활동을 하면서 독학으로 그림을 공부하다가 발라를 만나며 분할주의에 대해서 배웠다. 그러나 곧 한계를 느끼고 표현주의 등 여러 화풍을 시도하던 중, 1909년 말~1910년 초에 마리네티를 만나 「미래주의 회화 선언문」에 서명하고 참여했다. 이어 1910년부터 본격적으로 미래주의 그림을 그리기 시작했고, 개인전과 그룹전 등을 열며 열정적인 창작 시기를 보냈다. 1911년 가을에는 프랑스 여행을 하면서 큐비즘에 영향을 받았다. 이런 이를 바탕으로 1912~1915년 짧은 전성기를 맞았다. 제1차 세계대전이 발발하자 1916년 7월에 징집되어 훈련을 받던 도중 말에서 떨어져 사망했다.

보초니는 나이도 어리고 34살에 요절했기 때문에 그의 예술 인생은 사실 앞의 문단 하나로 요약될 수 있다. 하지만 내용적으로는 결코 간단한 인물

이 아니었다. 무엇보다 미래주의 회화를 실질적으로 이끈 핵심 화가였다. 마리네티가 미래주의 예술운동 전체의 리더였고, 발라가 연장자로서 회화운동의 리더였다면, 보초니는 단연 그림으로 미래주의 회화를 대표했다. 미래주의로 분류될 수 있는 그림의 숫자도 가장 많았을 뿐 아니라 '미래주의' 하면 가장 먼저 떠오르는 대표작도 대부분 그의 그림이다.

보초니의 그림은 마리네티가 글로 제시했던 미래주의의 기본 개념을 가장 충실하게 그림으로 표현한 것으로 평가할 수 있다. 아방가르드에 대한 열정과 실천으로 새로운 예술운동을 이끌었다. 정밀한 화풍보다는 새로운 현상을 격정적으로, 그리고 솔직하면서도 직설적으로 표현했다. 특히 2차원 회화의 주제를 3차원 조각으로 확장·접목한 점은 그만의 예술성이자 미래주의에 남긴 또 다른 중요한 업적이었다. 그래서인지 그의 사망은 미래주의 종말의 직접적인 원인이 되었다. 이는 미래주의에 대한 그의 영향력이 얼마나 큰지 보여주는 상징적인 사건이기도 했다.

그는 짧고도 굵은 예술 인생을 살았다. 미래주의의 방향이나 화풍을 놓고 카라와 갈등을 빚기도 했지만, 작품의 숫자와 내용으로 볼 때 미래주의의 중심이 보초니였던 것은 확실하다. 카라가 좀 더 순수한 회화적 차원의 통일된 화풍을 원한 데에 반해, 보초니는 화풍 중심에서 벗어나는 것 자체를 아방가르드의 생명으로 보았다. 보초니의 예술 방향은 유럽 미술계나 대중 사이에 인기 있는 사조를 탄생시키는 것보다는, 예술가 스스로 얼마나 아방가르드 정신에 투철한 예술 인생을 살았느냐에 있었다.

이런 그의 예술 정신은 보통 '진정성truthfulness'이라는 미학 주제에 속한다. 널리 알려진 주제는 아니지만 아방가르드나 작품성을 중시하는 예술가를 평가하는 데에 중요한 기준 가운데 하나다. 작품의 개혁성과 창의성이 본인의 주장과 일치하는지를 보는 것이다. 구체적으로는 자신이 주장하는 만큼 과거 전통이나 다른 작품의 차용과 모방에서 완전히 자유로운지를 보는 것

이다. 여기에 머물지 않고 더욱 확장되어, 흔히 말하는 '행동' 혹은 '실천'과도 연계될 수 있다. '언행일치'쯤 되는 기준이다. 한 예술가를 둘러싼 사회적 상황에 대한 시각과 가치관, 그리고 그 사회 속에서 살아가는 예술가의 모습 같은 것이 그가 주장했던 진보적 주장과 얼마나 일치하는지를 보는 것이다.

미래주의가 진행되던 1910~1915년은 사회적 격변기였던 만큼, 이런 기준이 특히 중요하던 때라고 할 수 있다. 보초니는 전쟁을 찬양했던 자신의 말을 실천이라도 하려는 듯 제1차 세계대전에 망설임 없이 참전했다. 소속 병과는 의장대로서 다소 의외였는데, 이는 예술가의 쇼맨십이 작동한 것이 아닐까 추측된다. 사람을 직접 죽이는 전선에 파병되는 것보다는 전쟁을 예술적으로 극화하는 병과를 택했던 것 같다. 직접 총과 대포를 쏘면서 전방에서 살육으로 전쟁을 찬양하는 길만은 피했다. 죽음도 그만큼 허무했다. 낙마 사고였다.

도시와 관련해서도 가로 풍경, 새로운 건축물, 에너지, 탄성, 소용돌이, 사선, 삼각형, 큐비즘과 연계된 형태 분해 등 대부분의 주제에서 주요 작품을 남기며 핵심 역할을 담당했다. 그는 1906년에 처음 방문한 파리의 근대적 도시에서 가장 큰 영향을 받아 미래주의에 참가할 정도로 도시에 관심이 많았다. 특히 화풍과 연관성이 높은 역동성 계열을 이끈 점에서 다시 한번 그가 미래주의에서 갖는 무게를 알 수 있다. 보초니의 도시 주제는 크게 두 방향으로 요약할 수 있다.

하나는 '도시 공간의 중심에서'라는 주제를 다룬 작품이다. 이 주제의 출발은 앞에서 보았듯이 카라였고, 첫 번째로 완성시킨 것은 세베리니였다. 보초니도 이것을 받아 글과 작품에서 동시성과 역동성을 표현했다. 아홉 편의 선언문 여러 곳에서 글로 개념을 정리했으며 이것을 실제 그림으로 구체화하는 데에서 가장 큰 공헌을 했다.

특히 역동성에 대한 관심이 컸다. 그의 가장 큰 관심사라 할 수 있었다. 수

직선, 사선, 곡선, 소용돌이, 분해 등 다양한 어휘를 사용해 역동성을 표현했다. 미술사 책에서 그를 소개하는 대표 문장이 회화에서는 '형태의 역동성'이고, 조각에서는 '뭉쳐진 덩어리의 분해'라는 사실이 이를 말해준다. 1911년 이후의 작품에서는 이런 역동성을 기반 삼아 공간에 대한 인식을 확장하는 발전을 보였다. 색과 형태를 파편화하는 방식으로 공간의 깊이를 모색한 것이다. 이때 도시 공간을 주요 배경으로 삼으면서 동시성과 역동성의 통합이 일어났다. 도시 공간에서는 다중 감각이 작동하는데, 이것을 역동적으로 표현함으로써 둘을 통합해 낸 것이다. 〈도시가 일어서다City Rises〉(1910~1911)가 이 경향을 대표하는 작품이다.

다른 하나는 도시 공간 속에서 일어날 수 있는 다양한 주제로 확장시킨 것으로서 4차원 개념이 대표적이었다. 보초니는 역동성을 동시성과 통합하는 과정에서 그만의 4차원 개념을 정의했다. 「미래주의 회화: 기술 선언문」에서는 '공간과 시간의 연속성'이라는 정의를 제시했는데, 이는 알베르트 아인슈타인Albert Einstein(1879~1955)의 상대성 개념의 영향을 받은 것이었다. 1912년 파리 전시회 카탈로그 서문에서는 상대성 개념의 구체적 내용을 세 가지 '통합' 개념으로 설명, 제시했다. 앞에 나왔던 "그림은 기억하는 것과 보는 것의 통합이다"라는 문구에 "실체의 안에 사는 것과 밖으로 움직이는 것 사이의 통합"과 "우리를 왼쪽과 오른쪽에서 에워싸는 것의 통합" 등을 더했다.

세 가지의 통합에서 '보는 것-실체의 안-왼쪽과 오른쪽'은 공간 요소이고, '기억-밖으로 움직이는-에워싸는'은 시간 요소인데, 이처럼 세 가지의 통합을 제시한 것이다. 4차원은 보초니의 예술 세계를 대표하는 개념이어서 그런지 대표작이 많다. 〈거리가 집으로 들어오다〉, 〈동시적 시선〉, 〈마음의 상태〉 연작 여섯 작품이 대표작이며, 조각으로도 이를 구현했다.

이상과 같이 보초니의 예술 인생은 도시 주제를 기준으로 '동시성-역동성'의 짝과 4차원 개념의 두 단계로 나눌 수 있다. 그리고 각 단계에는 대표작

이 있었다. 두 단계를 차례대로 살펴보자.

2_ 다중 감각으로 그린 동시성과 역동성

먼저 '동시성-역동성'의 짝을 그린 세 작품을 보자. 첫 번째는 〈도시가 일어서다〉이다(〈그림 4-1〉). 이 작품은 1910년에 여러 버전으로 그린 뒤, 1911년에 지금 우리가 알고 있는 대표작으로 완성되었다. 처음에는 다소 정적인 구도로 시작했지만 그럼에도 '도시 공간의 중심에서'라는 위치 개념은 명확히 잡았다. 이후 그림은 점차 역동적이 되면서 이런 새로운 위치의 효과인 동시성과 역동성을 명확히 드러냈다.

그림의 내용은 실제 밀라노 근교의 장면이었다. 보초니는 1907년 3월 밀라노 여행에서 이 도시의 근대적 모습에 매료되었다. 이후 1907년 후반 밀

그림 4-1 보초니. 〈도시가 일어서다(City Rises)〉(1910~1911)

라노 근교의 포르타 로마나Porta Romana 지역으로 이사를 왔다. 이 성벽 주변은 근대적 건물과 공장과 창고가 세워지던 구역이었다. 이곳은 보초니가 즐겨 찾는 나들이 코스가 되었다. 보초니는 이처럼 근대적 건물이 세워지고, 공장 굴뚝에서 연기가 솟아오르는 장면을 보면서 생활했다. 이런 장면은 그에게 중요한 소재가 되었을 것이고, 이것을 실제로 그린 것이 이 그림이었다.

그림의 내용을 볼 때 제목에 들어간 '일어서다'의 주체와 의미는 두 가지로 해석할 수 있다. 하나는 고층 건물과 공장 굴뚝의 연기다. 고층 건물이 올라가고, 굴뚝에서 연기가 올라가는 장면을 그렸다. 이것의 의미는 근대적 대도시의 탄생이다. 근대적 대도시를 상징하는 전형적인 장면이다. 이런 고층 건물과 공장 주변으로 개미처럼 작은 사람들이 출근한다.

다른 하나는 말이다. 말이 일어서고 있다. 이는 에너지의 분출을 의미한다. 사람에 비해 말을 크게 그렸으며, 이런 말의 역동적인 동작을 통해 새 시대의 에너지를 표현했다.

새 시대의 에너지를 기계력이 아닌 전통적인 마력으로 표현한 것에 대해서는 양면적 해석이 가능하다. 부정적인 해석은 이것을 시기의 한계로 보는 것이다. 1910년은 유럽 아방가르드의 초기 단계였을 뿐 아니라, 산업혁명이 늦게 시작된 이탈리아에서는 아직 기계문명의 구체적인 결과가 사회 전반으로 확산되기에 이른 시기였다. 보초니 개인으로 봐도 이 그림이 미래주의의 첫 번째 작품이었다. 이런 상황에서 새 시대의 에너지를 표현하는 데에 전통적인 마력을 사용하는 것이 안전했을 수 있다.

반대로 긍정적인 해석도 가능하다. '말'이 갖는 역동성의 상징성이다. 말은 시대를 초월해서 21세기인 지금도 스피드와 역동성을 상징한다. 말은 매끈한 근육의 대명사이며 말이 달리는 모습은 언제 봐도 가슴을 뛰게 만든다. 큰 키와 늘씬한 몸매를 뽐내면서 갈기를 휘날리며 달리는 모습은 역동성을 상징하기에 부족함이 전혀 없다. 단순한 역동성을 뛰어넘어 아름답기까지

하며, 가히 생명력까지도 상징한다고 할 만하다.

1910년경이면 이탈리아에도 기차가 다니고 있었고, 미래주의 화가들은 자동차 경주 장면을 그리고 있었다. 말을 대체할 기계력의 엔진이 있었다는 뜻이다. 그러나 이런 근대적 교통수단은 모두 생명이 없는 기계일 뿐이다. 에너지의 최고봉은 스스로 움직이는 생명체의 동작일 것이다. 보초니는 에너지를 단순히 숫자의 크기로 보지 않았다는 뜻이다. 그래서인지 미래주의 화가들은 대부분 자동차 등 새로운 교통수단과 함께 말이나 사냥개 등 빨리 달리는 동물의 역동적 장면을 무척 즐겨 그렸다. 카라 역시 앞에서 보았듯이 말을 탄 기수의 그림을 역동적으로 그렸다. 보초니의 이 그림에 등장한 말도 이것의 연장선에서 이해될 수 있다.

'일어서다'의 이런 두 가지 의미를 잘 표현하기 위해서 순색을 대비시키는 기법을 사용했다. 전체적으로 적색과 청색을 대비시켰다. 가운데 큰 말의 몸통과 날개에 넓은 면적을 대비시켜서 화면의 초점으로 삼았으며, 나머지 부분에서도 분산적으로 같은 계열의 색채 대비를 유지했다. 순색의 대비 구도는 인간 개개인의 무력함을 표현한다. 인간은 힘에 부쳐서 말을 통제하지 못한다. 자연인으로서의 인간을 뛰어넘는 새로운 동력의 시대가 왔음을 강렬한 화풍으로 웅변하듯 선언하고 있다. 중앙의 말에 푸른색 날개를 붙여서 그리스 신화에 나오는 페가수스Pegasus처럼 보이게 그린 것과 그 뒤로 올라가고 있는 근대적 건물은 이런 선언을 뒷받침하는 상징적인 장치다. 사람이 손으로 짓던 전통 시대 건축 방식이 지나갔음을 선언하는 것이다. 다시 그 뒤편에서는 근대적 대도시의 또 다른 상징물인 공장 굴뚝이 열심히 연기를 뿜어낸다.

화풍에서는 형태와 선 모두 아직 상징주의와 구상이 남아 있다. 양식 사조의 연도를 기준으로 하면 시대에 뒤떨어진 것일지도 모른다. 그러나 역동적인 도시 주제를 표현하는 데에는 상징주의의 강한 화풍이 적합할 수 있

다. 형태에서도 구상의 직접적인 전달력이 더 효율적일 수 있다. 보초니도 이것을 알았을 것이다. 앞에서 말한 대로 보초니 자신이 화풍보다는 주제에 더 초점을 맞춘 것도 이런 해석을 뒷받침해 준다. 그리고 상징주의 구상 형태 위에 강한 색감을 더해서 강렬한 감성을 표현했다. 다소 기괴한 분위기를 비현실적으로 강조한 화풍을 통해 이때까지 한 번도 본 적이 없는 근대적 대도시의 역동적 모습을 그려낸 것이다.

마지막으로 이런 여러 설정을 생생한 현실로 만들어주는 장치로 '도시 공간의 중심에서'라는 위치 주제를 적용했다. 도시의 소음과 굴뚝 연기의 매캐한 냄새에 더해 말과 말을 부리는 사람이 내뿜는 에너지와 거친 숨소리가 바로 옆에서 들리는 것 같다. 나아가 내가 직접 말을 끄는 것 같이 근육이 긴장되고 힘이 들어간다. 말과 사람의 동작에서 퍼져 나오는 파장을 피부의 촉각으로 느낄 수 있다. 나는 사건의 한복판에 들어가 있다. 사건의 관찰자가 아닌 당사자로 동참해 있다. 다중 감각이 총동원되어서 '동시성'을 '역동성'으로 끌어올렸다.

보초니는 포르타 로마나 일대의 새로운 대도시 모습을 본 느낌과 인상을 다음과 같이 일기에 적었다. "나는 새로운 것을 그리고 싶다. 이 도시는 우리 산업 시대의 결실이다. 나는 오래된 성벽과 궁전들에 진절머리가 났다. 나는 새롭고 표현력이 풍부하고 어마어마한 것을 바랐다"라고 적고 있다. 이 가운데 '어마어마한 것the formidable'이 이 그림에 딱 맞는 형용사다. 푸른 날개를 단 붉은 말과 이에 대응되는 근대적 건물과 공장 굴뚝 등이 이를 표현한 것이다. 그 앞에서 힘을 쓰고 있는 사람들은 말에 비해서 몸집은 비록 작지만 온몸을 뒤틀며 역동적 몸짓을 통해 강력한 에너지를 뿜어내고 있다.

이 그림에서는 또 한 가지 중요한 어휘가 등장했다. '소용돌이'라는 뜻의 'vortex'다. 앞에서 세베리니의 〈발 타바린의 역동적 상형문자〉에 나왔던 어휘다. 차이도 있다. 연도를 보면 세베리니의 이 작품이 1912년인 데 반해 보

초니의 〈도시가 일어서다〉는 1910~1911년으로 보초니가 앞선다. 어휘의 완성도도 보초니가 더 높다. 세베리니의 소용돌이는 전통적인 식물 문양의 덩어리 윤곽이 남아 있다. 역동성이 없는 것은 아니지만 장식 요소로 읽힐 수도 있다. 장소도 그림 위쪽에 한정해서 한두 개 정도 사용했다. 세베리니의 작품 전체를 보아도 이 작품 이외에 소용돌이는 거의 나타나지 않는다. 반면 보초니의 소용돌이는 회오리의 역동성이 살아 있다. 말과 말을 끄는 사람 모두의 동작에 진동과 전율이 넘쳐나며 요동친다. 화면 전체가 살아서 꿈틀거린다. 붓의 터치를 사선 방향으로 강하게 남겨서 이런 의도를 잘 표현했다.

3_ 공간과 시간의 통합으로 표현한 4차원

다음으로 공간과 시간의 통합을 통한 4차원 개념으로 넘어가자. 이 주제의 대표작은 〈거리가 집으로 들어오다Street Enters into the House〉(1911)로 볼 수 있다(〈그림 4-2〉). 〈거리의 소음이 집을 침범하다Street Noises Invade the House〉라는 다른 제목으로 불리기도 한다. 이 그림도 '도시 공간의 중심에서'라는 주제의 범주에 드는데, 이것을 지금까지 살펴본 다중 감각으로서의 동시성이나 역동성이 아닌 다른 세 가지 새로운 방향에서 시도하고 있다.

첫째, '실내 창가에서'라는 주제다. 줄여서 '창'의 주제라고 부를 수 있다. 이 주제 역시 근대적 대도시의 하부 주제인데 유럽 미술에서는 다른 주제들보다 이른 시기인 19세기부터 나타나기 시작했다. 이후 20세기에 들어오면서 아방가르드에서 애용하는 주제가 되었다. 보초니의 이 그림을 비롯해 뒤에 서술할 레제와 들로네도 즐겨 그리던 주제였다. 여러 화가가 그린 만큼 이 주제를 세부적으로 표현하는 기법과 내용도 다양했다. 그 모습은 크게

그림 4-2 보초니, 〈거리가 집으로 들어오다(Street enters into the house)〉(1911)

두 방향으로 정리할 수 있다. 창밖 도시를 그린 '실내에서 바라본 도시 풍경화' 개념이거나 실내와 도시 외부 공간을 하나로 연결하려는 시도였다.

　보초니의 이 그림은 후자에 속한다고 볼 수 있는데, 더 구체적으로는 도시 공간과 실내 사이의 거리를 좁히려는 것이었다. 그 방법은 제목 그대로 도시 거리가 방 안으로 들어오는 쪽을 택했다. 여기에서 도시와 연관된 '실내와 실외의 통합'이라는 새로운 주제가 발생했다. '실내 창가'라는 위치를 여전히 '풍경을 감상하는 지점'으로 접근하던 다른 경향들과 차별화된 보초니

만의 창의적인 시도였다. 18세기까지 꽁꽁 닫혀 있던 실내 장면이 19세기부터 열리기 시작했다는 것은 도시 밖에 새로운 장면이 등장했기 때문이다. 시대 상황에 대한 예술적 대응은 단순한 풍경 감상보다는 실내와 실외를 하나로 통합하는 편이 더 적절한 것이었다.

둘째, 도시 속에서 공간과 시간이 벌이는 협동 작업이다. 실내와 실외의 공간 통합이 공간과 시간 통합으로 이어진 것이다. 이 과정은 다음의 여러 단계를 거친다. 우선 큐비즘 화풍으로 출발한다. 큐비즘의 분해 기법은 확실히 공간과 시간의 통합의 출발점으로서 유용하다. 공간부터 작게 나누기 때문이다. 집 밖 도시 공간은 집보다 커서 그대로는 방 안으로 들어올 수 없다. 작은 기하 단위로 분해하면 가능하다. 도시 거리가 분해된 모습으로 코 앞까지 성큼 다가와서 사람 얼굴을 대면하는 것 같다. 마치 말을 걸 듯하다. 화면 전체에 분해가 일어나고는 있지만, 특별히 겹치는 부분은 없어 보인다. 여자 주인공, 발코니 위치, 도시 건물들, 광장에서 일어나는 일 등 모든 내용을 명확하게 파악할 수 있다. 동시성이 아닌 다른 방향을 택했음을 알 수 있다.

이런 분해는 전통적인 공간 개념을 해체하는 것이다. 우선 일소점 원근법을 해체해서 소용돌이치는 이미지 하나 속에 여러 요소를 통합했다. 도시 가로와 광장의 집들은 원심력과 구심력의 양방향으로 요동치듯 움직이면서 활성 에너지를 내뿜는다. 그 한가운데의 광장은 소용돌이치며 중앙의 초점으로 빨려든다. 다음으로 건물 사이의 간격과 위치 등은 정상적인 거리를 해체했다. 떨어져 있어야 할 집들이 머리를 맞대듯이 모여 있다. 여러 장의 장면으로 나누어 표현해야 할 복수의 상황을 한 장의 그림 속에 하나의 이미지로 합해서 표현했다. 이것은 곧 시간이 공간에 통합되었다는 뜻이다.

셋째, 4차원 개념의 표현이다. 공간과 시간의 통합은 아인슈타인의 상대성 이론과 4차원의 기본 개념이다. 우리가 사는 자연 물질계는 3차원이기

때문에 여기에 4차원을 구현할 수는 없다. 4차원은 3차원에 시간의 차원 하나를 더한 것으로 정의될 수 있다. 공간만으로는 구현이 되지 않아 시간 축을 더해 해결한 것이다. 〈거리가 집으로 들어오다〉가 표현하는 공간과 시간의 통합이 이것을 말하고 있다. 도시를 해석하는 보초니만의 창의적인 시각이었다. 보초니는 도시 공간 속에서는 공간과 시간이 하나로 통합되어 작동한다는 사실을 알아챈 것이다.

1912년의 「대중을 향한 전시자들」 선언문에서 이 장면에 대해 "방 안에서 발코니에 서 있는 사람을 그릴 때 발코니 창의 사각형 틀에 갇혀서 눈에 보이는 것만 보지 않는다. 발코니에 선 관찰자가 느끼는 시각 작용의 총합을 그린다. 거리에 있는 햇볕에 그을린 군중, 좌우로 뻗어나가는 두 줄의 집들, 꽃으로 단장한 발코니들 등등이다"라고 밝혔다. 뒤이어 이것을 표현하는 회화적 기법으로서 앞에 나왔던 '분해' 얘기가 나온다. "사물의 전위(轉位)와 절단, 디테일의 분산과 혼합 등은 관습화된 논리에서 해방되어 서로에게 의존하지 않게 된 상태."

4_ '동시성'에서 4차원으로

이렇게 표현된 4차원 개념에서 도시의 대표 주제인 '동시성'이 파생된다. 발코니에 대한 앞의 설명 부분 가운데 '시각 작용의 총합'은 공간환경의 동시성을 의미한다. '시각' 하나에 한정했기 때문에 다중 감각으로 보기는 어렵지만 복합적 시각 작용을 하나로 통합한다는 뜻으로 보아 동시성의 한 가지라 할 수 있다. 〈도시가 일어서다〉에서 표현했던 동시성을 이 그림에서도 반복하고 있다. 다만 그것을 4차원 개념의 하부 요소로 사용한 점에서 세베리니의 다중 감각과 차이가 있다. 보초니는 동시성을 여러 장면의 통합으로

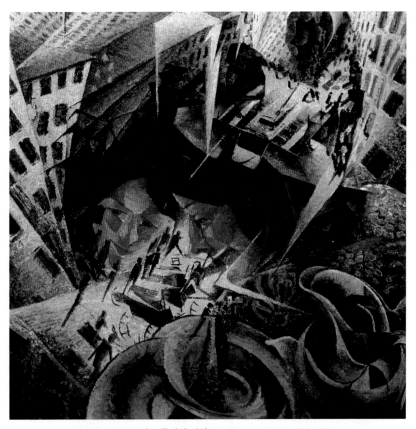

그림 4-3 보초니, 〈동시적 시선(Simultaneous Visions)〉(1911)

본 것인데, 이것은 공간과 시간 통합의 한 가지에 해당된다. 보초니가 둘의 통합으로 4차원을 정의했기 때문에 이것은 동시성을 4차원의 현상 가운데 하나로 봤다는 뜻이 된다.

　동시성을 4차원으로 표현한 또 다른 대표작으로 〈동시적 시선Simultaneous Visions〉(1911)이 있다(〈그림 4-3〉). 제목에 '동시적'이라는 단어가 들어간 것부터 이 그림이 '동시성'을 그리고 있다는 것을 알 수 있다. 언뜻 〈거리가 집으로 들어오다〉와 비슷해 보여서 혼동하기 쉽다. 또한 〈거리가 집으로 들어오다〉

와 같은 얘기를 하고 있음을 알 수 있는데, 그것이 바로 '4차원으로 표현한 동시성'이라는 주제인 것이다.

〈동시적 시선〉은 도시 가로와 광장 주변의 모습을 하늘에서 내려다보는 시선으로 그렸다. 6~7층 높이의 건물이 도로 양옆에 늘어서 있고, 그 도로 끝인 오른쪽 윗부분에는 나무가 심어져 있는 광장이 위치한다. 소수의 시민들은 한가롭게 도시 생활을 즐기는 모습이며, 위쪽의 광장 주변으로만 출근하는 것으로 보이는 다수의 사람들이 바삐 걸어가고 있다. 하지만 사람의 모습은 이런 추측을 가능하게 할 정도로만 작게 그려졌다. 위쪽의 사람들은 거의 점에 가까울 정도로 작아져 있다.

두 명의 얼굴이 동시에 도시 풍경을 내려다보는 장면 또한 '동시적 시선'이라는 제목을 직설적으로 설명해 준다. 여기에서 낮은 단계의 4차원 개념이 발생한다. 두 사람의 얼굴과 머리를 자세히 보면 같은 사람임을 알 수 있다. 그렇다면 '동시적'이라는 말의 뜻은 두 가지로 해석된다. 하나는 같은 사람이 말 그대로 같은 시각에 두 지점에서 존재한다는 뜻이다. 다른 하나는 한 사람이 시차를 두고 옮겨 간 것을 한 장 안에 같이 그린 것이다.

두 해석 모두 4차원 개념으로 볼 수 있다. 전자의 해석에서 '시각'은 '시간'이고 '지점'은 '공간'이니, 이는 시간과 공간이 함께 작동하면서 3차원에서는 불가능한 '두 지점의 동시 점유'를 표현한 것이 된다. 이것이 과학적으로는 4차원 현상이 아닐 수 있으나, 회화에서는 이처럼 '3차원에서 불가능한 일'을 포괄적인 의미로 4차원 현상이라 정의할 수 있다. 후자의 해석은 좀 더 명확하게 4차원 개념에 해당된다. 시간이 공간에 개입해서 둘이 함께 작동하는 것이 상대성으로서 4차원의 기본 개념이기 때문이다. 이렇게 보았을 때 이 그림은 동시성을 표현하는 데에 머물지 않고 4차원을 표현하는 쪽으로 한 단계 발전한 내용을 말하고 있다.

이상이 도시 공간의 본질을 4차원으로 정의한 보초니의 생각이었다. 이

런 도시 속에서 살아가는 사람들은 어떤 식으로 4차원을 경험할까, 보초니는 여러 방향으로 이것을 표현했다. 〈동시적 시선〉에서는 전차 속에 타고 이동하며 본 도시 풍경을 그리는 방식을 택했다. 승객은 새로운 도시를 경험한다. 전차가 진행함에 따라 거리의 집들은 휘어지기도 하고 변형되기도 한다. 화면 전체를 기하 형태가 굴러다니는 모습으로 처리했다. 일부 해석에서는 전차의 위치조차도 옆면이 들려진 상태라고 한다. 관찰자의 위치와 보이는 장면 모두에서 전통적인 도시 공간의 경험을 거부한다. 보초니는 이를 '기억하고 있는 것과 본 것의 통합'이라고 말하는데, 이 속에 4차원 개념이 들어 있다. '기억'은 시간 차이를 의미하고 '본 것'은 지금 점유하고 있는 공간에서 일어나는 일이다.

'기억'과 '본 것'의 통합은 곧 시간과 공간의 통합이 되어 상대성 개념으로서의 4차원이 된다. 이 그림에서는 둘의 통합을 큐비즘의 분해 기법에 비정형을 합한 구도로 표현함으로써 전통적인 도시 공간의 해체를 상징한다. 시간과 통합되며 해체된 도시 공간 속에서 이동은 어느 방향으로나 가능하다. 이는 유클리드공간의 해체로 4차원의 또 다른 정의 가운데 하나다. 같은 사람의 얼굴을 두 개 그린 것은 시간과 통합된 이런 4차원적 위치 관계를 그림으로 표현한 것이다. 이렇게 볼 때 동시적 시선은 동시성을 다중 감각이 아닌 시간과 공간의 통합 개념으로 해석해서 4차원을 표현한 것이다.

5_ '도시 공간의 중심'과 '소음'

이런 경험은 '도시 공간의 중심에서'라는 위치에서 나온 것이다. 그림이 나를 향해 코앞까지 다가온 것처럼 느끼는 것은 이 같은 위치 선정 때문이다. 나를 향하는 이동의 방향성, 즉 화면의 앞뒤로 형성되는 이런 방향성이

도시 공간의 중심에서 그린 효과로 볼 수 있다. 한발 떨어져서 그리면 이동의 방향은 앞뒤가 아닌 좌우로 일어난다. 원경은 보통 좌에서 우로, 혹은 우에서 좌로 스캔하듯 감상하기 때문이다. 원경을 '파노라마'라고 부르는 것도 이런 뜻이 담겨 있다. 파노라마는 관찰자의 위치가 대상과 다른 공간 속에 있는 것으로 설정된다.

반면 대상과 같은 공간 안에 있게 되면, 즉 '도시 공간의 중심'에 서게 되면 〈동시적 시선〉과 같은 효과가 나타난다. 이와 같은 위치에서 파악되는 도시 공간은 들어가서 살고 싶은 생각을 없애준다. 아름답게 그려진 원경 파노라마가 그 안에서 살고 싶은 생각을 유발하는 것과 대비된다. 이런 생각을 없애준다는 것은 도시 공간을 상상이 아닌 현장에서의 즉각적인 경험으로 받아들인다는 뜻이다. 이것은 사전 지식이 필요 없다는 말과 같은 것이다. 이 그림처럼 급박하게 움직이면서 변하는 환경을 파악하는 데에는 지식이 필요 없고, 즉각적인 경험만이 유효할 뿐이다. '지식 중심의 전통화를 거부한다'는 미래주의의 선언문 내용을 실천한 것이다.

〈동시적 시선〉은 〈거리가 집으로 들어오다〉와 좋은 비교 대상이다. 동시성을 기반으로 이를 발전시켜 4차원을 표현하는 것은 같지만, 그 세부 전략과 기법에서는 차이가 있다. 〈동시적 시선〉은 감각을 시각 하나에 한정하면서 동시적 점유로 '동시성'을 정의했으며, '동시적 점유'라는 말 속에는 4차원 개념이 들어 있다. 〈거리의 소음이 집을 침범하다〉는 제목에 '소음'이라는 단어가 들어간 데에서 알 수 있듯이 동시성을 시각과 청각의 다중 감각으로 정의했다. 동시성을 발전시킨 4차원 개념도 앞에서 보았듯이 공간과 시간의 통합이었다.

'소음'은 미래주의 회화의 도시 주제에서 중요한 요소였다. 일단은 청각 요소로서 동시성의 기본 개념인 다중 감각의 핵심을 이룬다. 시각은 그림의 기본 요소로서 당연히 존재한다. 그다음으로 표현하기 좋은 감각은 주제 대

상에 따라 다르다. 음식을 그렸다면 당연히 후각과 미각이 될 것이다. 근대적 대도시에서는 청각이다. 근대적 대도시는 한마디로 시끄럽기 때문인데, 여기에서 청각 요소로서의 '소음'이라는 주제가 파생된다.

〈거리가 집으로 들어오다〉는 이를 잘 표현한 작품이다. 이 그림을 보고 있으면 와자지껄하고 시끄러운 도시의 소음이 들리는 것 같다. 이런 소음을 도시의 활성으로 느낄 수 있다면, 이는 또 다른 4차원 개념이 될 수 있다. 이번에도 과학적 4차원이 아닌 회화적 4차원이다. 도시의 소음은 묘한 양면성이 있다. 차단해야 할 도시의 위해 요소로 여겨지는 동시에 일정 시간 듣지 못하면 그리워지는 활력 요소이기도 하다.

미래주의는 이 가운데 후자를 중요한 아방가르드 주제로 사용했다. 일상이 무료하거나 답답하게 느껴질 때 자리를 박차고 밖으로 나가서 도시의 소음을 듣는 순간 온몸에 활기가 돈다. 젊은 날의 기억을 되살리고 도시 이곳저곳으로 이동하는 상상력을 발동시킨다. 기억은 시간 여행이고, 이동은 공간 여행이다. 둘의 협동 작업은 그 자체로 4차원의 기본 개념이 된다. 이를 통해 일어나는 삶의 활력은 3차원 도시 공간 속에서 4차원을 경험하는 좋은 예다. 소음은 단순한 청각을 넘어 도시의 활성 에너지를 경험하게 해주는 4차원 요소다.

그래서인지 미래주의는 여러 선언문에서 '소음'을 근대적 대도시를 상징하는 새로운 활력으로 칭송했다. 지금까지 살펴본 보초니의 세 그림은 이런 내용을 잘 표현했다. 〈도시가 일어서다〉에서는 화면을 가득 채운 말의 거친 숨소리와 울음소리가 울려 퍼지고 있고, 그 뒤로 공사장 사다리를 오르내리며 소리치는 노동자의 목소리가 들리는 것 같다. 〈거리가 집으로 들어오다〉에서는 집 앞 광장에서 일하는 사람들의 시끌벅적한 목소리가 들리는 듯하다. 〈동시적 시선〉에서는 내 몸을 싣고 달리는 전차의 소음이 들리는 것 같다. 세 그림에서 표현된 다양한 소음은 기피 대상이 아닌 도시의 활력이다.

짜증을 유발하는 불쾌한 잡음이 아니고 도시의 에너지를 상징하는 활기찬 자극이다. 모두 '도시 공간의 중심'에 섰을 때 가능한 경험이다. 관찰자는 도시 공간의 중심에서 소음 에너지를 흠뻑 맞는다.

6_ 스피드와 무드

이처럼 보초니는 도시 속에서 실제로 4차원 공간을 경험하는 사례로 이동하는 전차 속과 소음 등을 그렸다. 4차원을 이론적으로 정의하는 데에 머물지 않고 이것이 일상생활에서 실제로 작동하면서 경험되는 구체적인 사례를 제시한 것이다. 한발 더 나아가 이번에는 4차원 공간을 심리상태와 연결시킨 뒤 '스피드'와 '무드'라는 두 가지 주제로 제시했다. 이 내용을 그린 작품이 '마음의 상태States of Mind'라는 제목의 트립틱triptych(세 폭 그림)이다. '마음의 상태'는 원래 베르그송이 했던 말인데, 보초니가 받아들여서 자신의 도시 아방가르드 예술을 집대성하는 작품의 주제로 사용한 것이다.

그런 만큼 이 말은 어떤 면에서 보초니를 넘어 미래주의 전체의 경향을 압축하는 것일 수 있다. 이미 1911년에 파리 예술가들이 미래주의에 대해서 언급한 글에 이 단어가 나온다. 당시 프랑스 아방가르드 문학을 이끌면서 큐비즘의 대변인 역할을 하고 있던 시인 기욤 아폴리네르Guillaume Apollinaire (1880~1918)는 피카소 스튜디오를 방문한 세베리니와 보초니를 만난 감상을 적은 글에 다음과 같은 구절을 남겼다. "나는 아직 미래주의 그림을 한 번도 보지 못했다. 내가 알고 있는 한 이 이탈리아 운동은 무엇보다도 감정, 아마도 '마음의 상태'를 표현하는 데에 관심을 집중하고 있다." 보초니는 아폴리네르에게 미래주의에 대해서 상당히 긴 시간을 설명했는데 아폴리네르는 그 내용을 잘 이해하지 못해서 당황했다고 적고 있다. 이런 상황에서 아폴

리네르가 포착한 미래주의의 대표적인 인상 하나가 이들이 '마음의 상태'를 표현하고 싶어 한다는 것이었다.

어쨌든 보초니는 '마음의 상태'라는 심리 주제를 세 가지 사건으로 세분화한 뒤 트립틱으로 그렸다. 기차역이라는 한 가지 배경 공간에서 벌어지는 세 사건에 각각 '이별The Farewells', '떠나는 자Those Who Go', '남는 자Those Who Stay' 등의 제목을 붙여서 세 폭에 하나씩 대응시킨 것이다. 트립틱은 중세와 르네상스 종교화에서 많이 사용하던 그림 배치 형식이다. 세 사건을 겪는 사람의 심리적·생리적 감성을 강렬한 비정형 화풍으로 그려냈다.

이 작품에는 두 가지 버전, 즉 두 세트가 있다. 프랑스를 방문하기 전에 그린 것과 방문 뒤에 큐비즘의 영향을 받아 그린 것이다. 그림별로 보면 큐비즘에서 받은 영향에도 정도의 차이가 있다. 반대로 말하면 보초니의 독창적 화풍이 전개된 정도에 차이가 있다는 뜻이 된다. 전체적으로 격정적 곡선이 주요 어휘인데, 이것과 큐비즘의 직선 어휘 사이의 비율과 관계가 이 그림을 해석하는 주요 관점이 된다. 이렇게 〈마음의 상태〉에서 여섯 작품이 나왔다. 트립틱의 각 주제별로 첫 번째 연작과 두 번째 연작의 그림을 비교하면서 보자.

'떠나는 자'와 '남는 자'는 이별과 관련해서 짝을 이룬다. 떠나는 자는 스피드라는 주제로, 남는 자는 무드라는 주제로 각각 표현했다. 이런 대응은 일단 상식적이다. 떠나가는 사람은 나에게서 빠른 속도로 멀어져 간다. 또한 뒤에 남는 사람은 슬픈 감정에 빠지는데, 이것을 표현하는 데에는 무드라는 주제가 적합하다. 스피드와 무드의 두 주제는 서로 연관이 없어 보이지만 근대적 대도시 공간 안에서는 함께 어울릴 수 있다. 둘 모두 도시인이 자주 겪는 감성에 속한다. 도시 안에서는 슬픔과 즐거움 등 수많은 감성이 교차한다. 근대적 대도시의 일상으로 오면서 생활 속도가 빨라지고 자극 강도가 세지면서 감정의 분출 주기는 빨라진다. 이런 여러 가지 감정 상태를 이별

그림 4-4 보초니, 〈마음의 상태, 떠나는 자, 1차(States of Mind, Those Who Go, 1st)〉(1911)

하는 한 쌍이 겪는 심리적 상태로 표현한 것이다.

〈마음의 상태, 떠나는 자States of Mind, Those Who Go〉(1911, 이하 〈떠나는 자〉)
는 1차 그림부터 스피드 주제를 강렬하게 표현했다(〈그림 4-4〉). 짧게 반복되
는 수없이 많은 선은 태풍의 속도를 연상시킨다. 곡선이 가늘어졌고 직선에
가깝게 퍼져 있다. 그런 선 사이로 기차 안에서 보는 도시 풍경을 파편처럼
그렸다. 전통 도시의 안정적인 3차원 공간을 채우고 있던 완성된 형태의 집
과 자잘한 디테일을 한 방에 흩날려 버린다. 마치 한 동네를 태풍이 훑고 지
나는 것 같은 느낌이다. 마지막으로 '적색-녹색'과 '주황-청색'의 보색 짝을
더해 떠나는 자의 심리적 갈등을 격정으로 표현했다.

여기에서 '근대적 대도시의 역동적 경험'으로 해석될 수 있는 4차원 개념
이 나온다. 스피드가 시간을 작동시키며 3차원 공간을 분해한 장면이다. 시각

그림 4-5 보초니, 〈마음의 상태, 떠나는 자, 2차(States of Mind, Those Who Go, 2nd)〉(1911)

과 청각을 더한 다중 감각도 시도했다. 시각은 사람의 얼굴에 또렷하게 그린 눈으로 표현했다. 중위도보다 약간 위쪽에 왼쪽부터 차례대로 노란색의 얼굴 세 개를 그렸는데 모두 눈이 가장 또렷하다. 세 얼굴은 같은 사람은 아니지만 〈동시적 시선〉에서 제시했던 시선의 동시성을 반복하는 것으로 볼 수 있다. 청각은 급하게 반복되는 선에서 느껴지는 기차 소음으로 표현했다. 보초니 만의 개성이 담긴 선인데, 달리는 기차에서 나는 딸깍거리는 소리로 해석될 수도 있다. 이상과 같은 다중 감각의 동시성은 4차원 개념을 강화한다.

〈떠나는 자〉의 2차 그림은 1차 그림과 많이 닮지는 않았으나 주제와 화풍 모두 같은 계열로 볼 수 있다(〈그림 4-5〉). 사선 방향으로 급하게 반복되는 굵 고 짧은 선 사이로 사람 얼굴과 집이 보인다. 차이도 있다. 2차 그림에서는 곡선이 사라지고 직선이 주를 이루며 추상이 많이 진행되면서 큐비즘의 분

그림 4-6 보초니, 〈마음의 상태, 남는 자, 1차(States of Mind, Those Who Stay, 1st)〉(1911)

해 기법을 사용했다. 보색은 '주황-청색'의 한 종류만 사용했고, 얼굴이 화면의 중심을 이룬다. 선의 경우 개수는 줄었지만 더 굵고 짧아지면서 달리는 철마를 총알 같은 스피드로 표현했다. 사선 방향의 강렬한 붓 터치로 이런 느낌을 강조했다. 기차 칸막이 객실에 앉은 여행객의 얼굴, 스쳐 지나가는 도시 풍경, 빛 등을 그린 부분은 직선을 사용해서 면을 분해했다.

이는 큐비즘에서 영향을 받은 것이다. 특히 선형 격자를 기본 구도로 삼아 분해된 면을 정형적으로 재조합하는 분석기 화풍에 가깝다. 그러나 이번에도 큐비즘의 정적인 분위기와는 많이 다른 역동성이 지배한다. 큐비즘에서는 많이 다루지 않았던 '스피드'라는 주제를 표현하고 있기 때문이다.

〈마음의 상태, 남는 자States of Mind, Those Who Stay〉(1911, 이하 〈남는 자〉)의 1차 그림은 무드가 지배한다(〈그림 4-6〉). 이번에는 수직선을 주요 어휘로 사

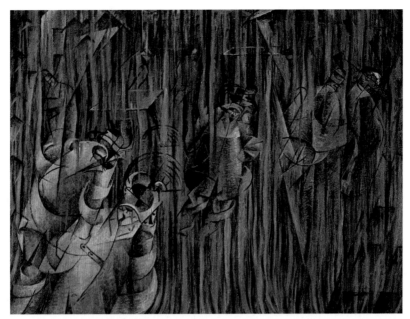

그림 4-7 보초니, 〈마음의 상태, 남는 자, 2차(States of Mind, Those Who Stay, 2nd)〉(1911)

용했다. 수직선은 보통 하늘을 향해 오르는 앙천성仰天性의 힘을 상징하는데, 여기에서는 그런 힘을 느끼기 어렵다. 윗부분을 밝은색으로 처리해서, 오히려 증발해 버리는 느낌에 가깝다. 혹은 반대로 땅으로 가라앉는 것 같은 침울한 분위기도 느껴진다. 하늘거리는 수직선을 가지런히 배열했고, 그 사이를 사람으로 추정되는 물체가 유령처럼 다닌다.

수직선은 보통 질서와 형식화 기능을 갖는데, 여기에서는 반대로 물체 유형을 흐트러뜨리는 역할을 한다. 이는 남겨진 자가 떠나는 자와 점점 멀어지는 거리감으로 읽힌다. 누군가(아마도 사랑하는 사람)를 떠나보내고 역에 혼자 남은 사람의 슬픈 감정을 표현하기에 적절한 화풍이다. 수직선은 급기야 커튼으로까지 해석된다. 커튼 사이를 사랑하는 사람이 천천히 걸어가고 있다. 커튼은 이별을 주관한다. 커튼을 열면 사랑하는 사람이 보이지만 닫으

면 사랑하는 사람을 볼 수 없기 때문에 이별이 된다. 커튼은 이별 앞에서 아무것도 할 수 없는 남겨진 자의 슬픈 무드를 상징한다.

〈남는 자〉 2차 그림의 전체 구도는 1차 그림과 같이 수직선 사이로 사람을 그렸다(〈그림 4-7〉). 수직선의 굵기와 형태도 비슷하다. 그러나 사람의 형태와 색채는 많이 다른데 이별의 슬픈 무드를 강조하는 쪽으로 처리했다. 색채는 어두운 회색이 주도하면서 땅이 꺼질 것 같은 깜깜한 절망을 느끼게 한다. 사람은 구상 윤곽을 띠면서 1차 그림보다 좀 더 사실적이 되긴 했으나 뒷모습을 그렸다. 1차 그림의 사람이 서성이는 모습이라면, 2차 그림에서는 등을 보이며 점점 멀어지는 모습을, 다섯 사람을 연달아 그려서 표현했다.

7_ 기차와 기차역으로 표현한 기계력의 에너지

셋째 주제인 〈마음의 상태, 이별States of Mind, The Farewells〉(1911, 이하 〈이별〉)이라는 작품은 트립틱의 중간 그림인데, 1차 그림과 2차 그림이 완전히 다르다(〈그림 4-8〉, 〈그림 4-9〉). 이런 점에서 두 짝이 비슷했던 〈떠나는 자〉와 〈남는 자〉는 차이를 보인다. 〈이별〉의 두 그림은 다룬 주제도 다르다. 1차 그림에서는 이별하면서 일어나는 슬픈 감정에 집중했다. 구상 형태가 거의 남아 있지 않고 여러 색으로 그린 굵은 곡선만 교차하고 있다. 연기가 피어오르는 것 같은 굵은 곡선을 격정적으로 사용했다. 마치 동시대의 야수파나 앵포르멜(Informel) 계열의 현대미술 작품을 보는 것 같다.

이런 선들 사이로 이별의 몸짓을 보이는 사람을 집어넣었다. 중앙에는 이별의 포옹을 하는 커플이 보인다. 오른쪽 위에도 비슷한 자세의 커플처럼 보이는 형태 요소가 있는데, 이별의 포옹을 하는 커플인지는 확실치 않아 보인다. 왼쪽 하단부와 왼쪽 위 모퉁이에는 떠나가는 사람을 향해 가지 말라며

그림 4-8 보초니, 〈마음의 상태, 이별, 1차(States of Mind, The Farewells, 1st)〉(1911)

애타게 손짓하는 것처럼 보이는 사람의 모습을 검은 윤곽으로만 표현했다. 이별의 슬픔을 절절하게 표현했는데, 유럽 문학에서 슬픈 이별을 상징하는 파올로와 프란체스카 커플을 보는 것 같다. 두 사람은 13세기에 살았던 귀족이자 비운의 커플로서, 이미 중세부터 유럽 비극 문학에서 애용하는 주제였다. 가문의 문제가 얽혀서 슬픈 이별로 끝나는 러브 스토리 비극의 전형이다. 유명한 조각가 오귀스트 로댕Auguste Rodin(1840~1917)의 〈입맞춤The Kiss〉이라는 작품의 모티브가 되기도 했다.

〈이별〉의 2차 그림은 트립틱 연작 여섯 작품 중 대표작으로 평가된다. 주제와 화풍 모두에서 여러 해석을 낳으면서 미래주의 논의를 풍성하게 해준다. 주제는 기차역에서 이별하는 연인으로, 떠나는 사람은 기차를 타야 하고 남은 사람은 쓸쓸히 집으로 돌아가야 하는 상황을 그렸다. 여기에서 기

그림 4-9 보초니, 〈마음의 상태, 이별, 2차(States of Mind, The Farewells, 2nd)〉(1911)

차와 기차역이 핵심 주제로 등장했다. 〈떠나는 자〉에서는 기차 안에 앉은 사람이 느끼는 스피드를 표현했다면 〈이별〉에서는 좀 더 직접적으로 기차의 모습을 그렸다. 이는 스피드의 주인공이 모습을 드러낸 것으로 볼 수 있다. 여기에 더해 '기차가 머무는 집'인 기차역이라는 주제도 함께 다루었다.

기차와 기차역은 근대적 대도시의 총아다. 유럽의 근대문명은 철도문명 railroad civilization에 기반하고 있다. 기차는 일단 그 자체로 이전에는 상상도 할 수 없는 힘과 스피드를 자랑한다. 크기, 모습, 재료 등에서 근대성을 상징한다. 나아가 기차역은 도시 구조를 바꿔놓았다. 19세기에 기차역은 이전까지 성당이 누리던 도시의 중심 자리를 차지했다. 근대적 대도시는 기차역을 초점으로 삼아 새로 뚫린 대로를 중심으로 재편되었다. 이런 상징성 때문에 기차와 기차역은 세베리니 등 다른 미래주의 화가는 물론이고 1910~1920년

대 유럽 아방가르드의 많은 화가가 즐겨 그리던 주제였다. 미국 아르데코에서는 기차의 모습에서 '유선형 양식'이라는 새로운 화풍이 탄생할 정도였다. 이런 시대 흐름에 맞게 〈이별〉도 기차와 기차역을 주제로 삼았다. 이 그림만의 특징은 크게 다섯 가지로 정리할 수 있다.

첫째, 구상과 추상의 중간에 머물렀다. 일단 기차와 기차역의 두 소재를 직설적으로 그리지 않았다. 전체를 드러내지 않았으며 단순화된 기하 형태로 부분적으로만 그렸다. 구상 요소는 쉽게 파악되지 않고 내용을 알고 자세히 대조하면서 봐야 이해가 된다. 구상을 벗어났다고 할 수 있는데, 그렇다고 완전 추상이라고 보기도 어렵다. '구상-추상'의 이분법을 기준으로 하면 비구상으로 분류하는 것이 적절해 보인다.

둘째, 기관차 모습을 큐비즘의 동시성으로 표현했다. 이 그림에서 큐비즘의 영향은 상대적으로 줄었지만, 다면성을 이용한 동시성을 표현하는 데에 아직 남아 있다. 주로 동시성과 관련된 큐비즘의 기본 법칙인 시선 관점에 충실했다. 정면과 측면에서 동시에 보는 장면을 합해서 그렸다. 그러나 차이도 있어서 최종 결과는 큐비즘의 정적 화풍과는 달리 복잡하고 혼돈스럽게 나타났다. 이는 이별하는 사람의 복잡한 마음을 표현하는 것이다.

셋째, 연상작용으로 기차와 기차역을 표현했다. 선과 형태 요소는 절묘하게 기차, 기차역, 도시 풍경, 얼굴 등을 연상시킨다. 직선은 기관차의 윤곽을, 왼쪽의 흰 연기로 보이는 부분은 기차역의 플랫폼을 채운 증기를 각각 연상시킨다. 기차역 주변의 도시 풍경도 있다. 급하게 반복되는 사선 요소 두 개는 근대적 대도시에 막 등장하기 시작한 송전탑을 연상시킨다. 기차역에서 이별하는 커플과 기차역을 오가는 사람의 얼굴도 있다. 화면 왼쪽을 가득 채운 녹색의 소용돌이 곡선은 이별의 포옹을 하는 커플을 연상시킨다. 화면 여러 곳에 사람의 코, 눈, 머리 등을 연상시키는 모호한 형태 요소를 배치했다.

넷째, 선형 어휘의 구사가 뛰어나다. 곡선, 직선, 소용돌이 등에 색을 대

응시켜 적절히 구사했다. 화면을 사선 방향으로 흐르는 난색 계열의 완만한 곡선은 이별하는 슬픔 감정을 표현한다. 이는 〈이별〉 1차에 사용했던 곡선을 가져온 것으로 볼 수 있다. 따뜻한 색의 완만한 곡선이지만 결코 부드럽거나 안정적으로 느껴지지 않는다. 색감을 야수파풍으로 처리함으로써 불안과 슬픔이 느껴지게 했다. 녹색 계열의 소용돌이 곡선은 주로 사람, 특히 얼굴을 표현한다. 이별하는 커플의 포옹하는 몸짓과 기차역을 오가는 승객의 발걸음 모두 안정적일 수 없는데, 이를 소용돌이로 표현했다. 마지막으로 짙은 녹회색의 직선은 기차를 표현한다. 기차는 큰 몸집을 드러내며 사람과 상관없이 말없이 서 있다. 여기에는 직선과 짙은 녹회색이 제격인 것이다.

다섯째, 최종적으로 기계력의 에너지가 지배하는 도시 현실을 표현했다. 이는 근대적 대도시의 중요한 특징으로서, 이것을 앞과 같은 기차와 기차역을 통해 표현한 것이다. 단순히 기계주의를 벗어나기만 한 것이 아니라, 보초니만의 창의력이 돋보인다. 감성이 없는 기계를 근대의 상징으로 잡고 복잡하게 요동치는 인간 마음과 대비시킴으로써 인간 마음 하나에만 치중한 전통 화풍에서 벗어난다는 선언적 상징성을 갖는다. 최종적으로 탈인간적인 기계력이 지배하는 근대적 대도시의 현실을 그렸다.

이런 근대 기계로 기차를 잡았고, 여기에 대비되며 결국 이것에 의해 지배되는 인간의 감성으로 이별의 슬픔을 잡았다. 증기기관차는 산업혁명을 촉발한 당사자였다. 19세기 빅토리아 시대는 이것을 이어받아 근대 기계문명 전체의 총아이자 영웅으로 발전시켰다. 미래주의는 다시 이것을 받아 마리네티의 선언문에서 경주용 자동차, 증기선, 비행기, 다리 등과 함께 근대적 기계력을 상징하는 주체로 자리매김하게 만들었다. 〈마음의 상태, 이별, 2차〉에서는 이 같은 기차가 직선으로 상징화되면서 화면 전체를 지배한다. 노란색으로 뚜렷하게 박힌 기관차 숫자는 다소 혼란스럽게 분해된 화풍 한

가운데에서 단번에 눈길을 사로잡는다. 이런 글씨체로 쓴 글씨 자체가 기관차에서만 볼 수 있는 것으로서 글씨 하나로도 근대성을 상징하고 있다.

기차는 기차역과 떼려야 뗄 수 없다. 기차역은 근대적 대도시의 산물이다. 거꾸로 근대적 대도시에 역동성을 불러일으키는 주역이다. 여기에서는 화면 전체가 곧 기차역의 공간이다. 앞에서 살펴본 기차와 이별 장면을 포괄하면서, 이것이 담기는 총체적인 공간의 장으로 정의된다. 곡선, 직선, 소용돌이의 세 가지 선형 어휘의 집합체다. 송전탑을 그린 사선 트러스 구조는 이런 기차역이 대도시 안에 위치한다는 사실을 일깨워 준다.

이 그림에서는 기차역이라는 공간 안에서 기계 이미지와 사람의 심리 상태를 중첩시켰다. 소용돌이와 분해된 사각형이 혼재하는 초록색 부분이 대표적이다. 앞에서 보았듯이 이러한 묘사는 이별하는 커플을 상징하지만 증기기관차라는 새로운 기계 덩어리의 탈인간적인 힘을 상징하기도 한다. 감성이 배제된 순수 에너지다. 순수 에너지는 중첩에 머물지 않고 기계력이 인간을 지배하는 근대적 대도시의 비정한 현실을 상징한다. 거대한 기계 덩어리인 기차와, 이것이 여러 량 정차되어 있는 기차역이라는 비인간적인 요소 사이에서 인간의 감성은 무기력하게 지배당한다. 마치 이들의 이별을 강요하는 것이 기차와 같은 비인간적인 기계인 것 같다. 이는 근대적 대도시의 본질을 비인간적인 기계력으로 정의하는 것이다. 근대적 대도시는 기계라는 물질 요소와 감정이라는 비물질 요소가 공존하는 공간이다. 두 요소는 하나의 이미지로 얽히고 합해져 도시를 이루고 도시가 돌아간다. 이 그림에 등장하는 여러 형태는 기계력의 지배를 받아 결코 안정과 휴식에 들지 못하는, 영원한 이동과 역동의 상태에 있는 것 같다. 이런 장면은 근대적 대도시의 비인간성을 말하고 있다.

자코모 발라

연속 사진으로 운동과 스피드를 표현하다

1_ 빛에 대한 관심으로 시작한 발라의 예술 인생

발라는 다양한 경향을 넘나든 화가였다. 독학으로 미술을 공부했으며 초창기에는 인상주의, 후기 낭만주의, 분할주의, 점묘주의 등 여러 화풍으로 도시와 자연 풍경을 주로 그렸다. 아방가르드 경향에도 관심이 많았는데, 특히 광학, 색채 이론, 시각이론 등 최신 과학 이론과 사진에서의 발전을 회화에 적용시키는 실험을 했다. 그 결과 '빛'과 '이동movement'이라는 주제를 찾아내어 자신만의 예술 세계로 발전시켰다.

미래주의와의 관계는 양면적이었다. 1871년생으로서 가장 연장자였으며 심지어 마리네티보다도 5살이나 많았다. 미래주의가 창립되기 10여 년 전부터 보초니와 세베리니를 만나 새로운 예술 경향을 전수했으며, 이 때문에 두 사람의 스승으로까지 이야기되기도 한다. 1910년 회화 선언문에도 참여해 서명했다. 이후 1918년까지 중요한 선언문에 대부분 직간접적으로 참여했으며 이 중 다수는 직접 쓰기도 했다.

그러나 정작 화풍에서는 미래주의와 거리를 뒀으며 심지어 회의를 느끼기까지 했다. 화가들 쪽에서 자발적으로 통일된 화풍을 창출하지 못하면서 문학에서 글로 제시한 내용을 회화로 옮기는 데에 한계를 느낀 것으로 보인다. 1912년에 열린 '파리-런던-베를린' 순회 전시에도 출품하지 않았다. 그의 예술 경력에서 미래주의로 분류될 수 있는 시기도 1912~1914년으로 짧았다.

그러나 '빛'과 '이동'이라는 주제를 자동차의 스피드와 연관시켜 새로운 화풍으로 개발한 점에서 미래주의의 범위 안에 들어올 수 있다. 특히 이 내용을 도시 공간에 적용한 점에서 더 그렇다. 일부 미술사 책에서는 이런 관심사를 미래주의의 핵심 주제인 동시성과 역동성과 다른 발라만의 특징으로 보기도 한다. 그러나 이것을 표현한 조형 어휘는 전형적인 '역동성'이었기 때문에 미래주의와 어느 정도 미래주의와 보조를 함께한 것으로 볼 수 있다.

어쨌든 빛과 이동에 대한 그의 관심은 상당했다. 두 주제를 접목해 수십 장의 작품을 그렸는데, 주로 1912~1914년의 미래주의기에 집중되었다. 처음에는 '빛'에 대한 관심으로 시작했으며 '이동'이 더해져 '역동성'으로 나타났다. 이렇게 보았을 때 발라의 핵심 주제는 '빛'과 '이동과 역동성', 이 둘로 나눌 수 있다. 차례대로 살펴보자.

발라는 빛을 "형태의 해설자elucidator of form"로 정의했다. 이 말은 빛을 통해 형태가 결정되고, 나아가 그 의미가 설명될 수 있다는 뜻이다. '빛'은 1900년경의 초창기 때부터 발라의 중요한 관심사였다. 발라는 미래주의 합류 전까지 대표적인 복합 경향 화가였는데, 이 각각에서 빛은 계속 중심 요소로 남았다. 여기에 '형태의 해설자'라는 정의를 적용하면 '다양한 양식의 사조를 거치면서 나타나는 각기 다른 형태를 결정해 주고 그 의미를 정의해 주는 역할'을 했다는 뜻이 된다. 이후 미래주의기에 와서 중요성이 더 커지면서 역동성을 표현하는 핵심 요소가 되었다. 조금 다른 각도에서 보면 빛

그림 5-1 발라, 〈가로등(Street Lamp)〉(1909~1910)

에 대한 그의 관심은 회화에서 '명암법chiaroscuro'으로 얘기되는 일반적인 차원의 빛이 아니라 시각 작용과 광학 등 과학적 연구에 대한 관심이었다. 이런 내용을 보여주는 첫 번째 작품으로 〈가로등Street Lamp〉(1909~1910)을 들 수 있다(〈그림 5-1〉). 이전부터 자신이 그려오던 분할주의에 빛을 더해 자신

만의 독특한 화풍을 만들어냈다. 이 작품은 두 가지 면에서 새 시대의 도래를 상징한다.

하나는 '빛의 발산diffusion of light'이라는 당시의 최신 광학 연구 결과를 회화에 적용한 점이다. 우리가 보는 빛은 발광체에서 입자나 파장이 퍼져 나오는 것을 시신경이 파악한 것이라는 이론을 그림으로 극화한 것이다. 여기서는 작은 갈매기 형태를 기본 요소로 잡았는데, 이는 입자와 파장을 합한 중간 상태로 볼 수 있다. 화가에게 중요한 것은 입자와 파장 가운데 어느 것이 맞는가가 아니며, 기본 요소가 발산한다는 사실 자체라고 주장하는 것으로 해석된다. 이런 기본 요소가 방사선과 동심원 양방향으로 수없이 반복되면서 빛의 분산을 회화적으로 표현했다. 노랑, 주황, 초록, 연보라 등 네 가지 색으로서 형형색색의 분위기를 만들어 분산효과를 극화했다. 〈가로등〉은 분명히 동시대 다른 그림에서 볼 수 없는 독창성이 돋보이는데, 이는 새로 발견한 과학적 사실을 차용했기 때문이다.

다른 하나는 '가로등'이라는 제목이다. 이 말에는 '전기'와 '도시'가 함의되어 있다. 전기가 도시 가로로 들어오면서 도시의 밤은 별천지가 되었다. 그 전까지 칠흑같이 어둡던 도시의 밤을 환하게 밝힌 가로등은 근대적 대도시의 상징이 되었다. 이 그림에서는 초승달을 가로등에 종속시키는 배치로 새 시대의 도래를 강조했다. 달은 전통 시대에 도시의 밤을 비추던 유일한 빛이었는데, 가로등이 뿜어내는 강력한 인공광을 이기지 못하고 그 빛 속에 흡수되어 버린다. 그림의 가장자리에 배치된 검푸른 곡선 부분은 거친 자연을 상징한다. 빛을 받지 못해서 원시와 야생 상태로 남아 있다.

이런 내용들을 합하면 자연에 대한 인공의 승리를 뜻한다. 새 시대의 상징을 '자연에 대한 빛의 정복'으로 잡은 것이다. 근대적 대도시는 이런 승리가 집약된 공간이다. 그 속에는 당시 신문명을 이끌던 실증주의positivism에 대한 긍정과 확신과 믿음이 들어 있다. 발라가 청년기에 했던 다양한 공부에

실증주의도 있었다. 실증주의는 전통 시대에 갇혀 있던 인간이 물질, 도구 기술, 자연 등과의 관계 속에서 나타나는 종속성, 불안감, 피지배성 등을 극복하는 데에 길잡이 역할을 했다. 이 그림은 이런 가능성을 화려한 회화적 기법으로 선언한 작품이다.

여기에 우울한 어둠으로 상징되는 과거를 대비시켰다. 어둠은 전기가 발명되기 이전의 부족한 조도일 수도 있고 문명 전체일 수도 있다. 회화에서는 부정확한 감성을 표현하던 낭만주의일 수도 있다. 발라는 가로등 하나만으로 실증주의가 이 모든 것을 한 번에 대체해 버리는 기적 같은 새 시대를 그려내고 있다. 근대적 대도시는 이런 실증주의가 실체를 드러내는 공간이었다. 전기라는 새로운 기술은 어두운 과거를 한 번에 밀쳐내고 한밤중에도 낮처럼 환한 별천지를 만들어냈다.

2_ 무지갯빛의 다양한 연상작용

발라는 1912년경부터 확연히 비구상으로 넘어가는 변화를 보였다. 이전까지 구상을 유지하다가 1912년에 구상과 비구상이 혼재하기 시작했고, 곧이어 비구상으로 넘어갔다. 1912년은 완전 구상과 완전 추상의 양극단이 공존하며 중첩되는 해로, 발라의 예술 인생에서 급격한 변화를 겪은 시기였다. 1913년부터 구상은 거의 사라지고 추상으로 정착했다. '빛'을 주제로 그린 작품도 마찬가지였다. 1912년부터 〈가로등〉과 전혀 다른 기하 추상을 선보이기 시작했다. '빛'을 '색'으로 환원한 뒤 기하 단위에 대응시켰다. 기하 단위는 규칙적으로 분할되면서 완전 추상을 구축했다.

발라는 이런 그림의 주제로 '무지갯빛Iridescent'을 잡은 뒤 자신의 미래주의 기간인 1912~1914년에 연작으로 그렸다. '무지갯빛'을 주 제목으로 삼아 그

림에 따라 '구성Composition'이나 '상호침투Compenetrations' 가운데 하나를 뒤에 붙여 전체 제목으로 달았다. 대부분의 작품은 연작끼리 구별하기 위해 뒤에 번호를 붙였다. 번호는 11번까지 갔는데, 번호 순서와 연도 순서는 일치하지 않았다. 번호를 붙인 정식 작품 외에 스터디 작품도 10점 남겼다.

일부 작품에는 전체 제목 앞에 형용사를 붙이거나 뒤에 부제를 붙이기도 했다. 〈방사형 무지갯빛의 상호침투Radial Iridescent Compenetration〉는 전체 제목 앞에 'Radial(방사형)'이라는 형용사를 붙인 사례다. 이 제목에 부제를 더한 예로는 〈방사형 무지갯빛의 상호침투: 수정체의 진동Prismatic Vibrations〉과 〈무지갯빛의 상호침투 5번: 유칼립투스Eucalyptus식물의 한 종류〉를 들 수 있다.

발라는 이 연작을 통해 기하 추상을 이끈 동시대 대표 화가들과 다른 자신만의 독창성을 유지했다. 말레비치의 미니멀리즘minimalism이나 몬드리안의 구성 분할과 달리, 발라는 작은 삼각형 단위를 급하게 반복시킨 뒤 각 단위에 색을 하나씩 배정했다. 연작 전체를 모아놓고 보면 자못 다양한 연상작용이 일어났다. 〈무지갯빛의 상호침투 10번〉(1912)에서는 단순 분할을 실험하는 것 같은 초기 단계의 조심스러움이 느껴지는 가운데 도시를 오가는 사람들의 밝고 경쾌한 분위기도 연상된다(〈그림 5-2〉). 꼭짓점을 맞춰 가지런히 배열한 삼각형 구도는 시민들이 손을 잡고 즐거운 도시 일상을 보내는 모습을 연상시킨다. 〈무지갯빛의 상호침투 7번〉(1912)에서는 닫혀 있던 커튼이 열리면서 빛이 들어오는 실내 장면이 연상된다(〈그림 5-3〉). 〈무지갯빛의 상호침투 11번〉(1912)에서는 하늘로 솟아 올라가는 고층 건물을 아래에서 올려다보는 장면이 연상된다(〈그림 5-4〉). 〈방사형 무지갯빛의 상호침투: 수정체의 진동〉(1913~1914)에서는 지면에 폭탄이 떨어져서 폭발하는 섬광이 연상된다(〈그림 5-5〉).

이런 독창적인 구성은 도시와도 연관성이 있다. 앞에서 말한 〈가로등〉이라는 주제를 이어받아 좀 더 정밀한 색채 기법으로 다듬어 발전시킨 것이

그림 5-2 발라, 〈무지갯빛의 상호침투 10번(Iridescent Compenetration, No. 10)〉(1912)

다. 화풍에 국한해서 보면 〈가로등〉에서 자잘한 입자 개념으로 표현했던
'빛의 발산'이라는 현상을 기하 단위로 키웠다. 주제를 기준으로 보면 전기
가 도시 가로에 처음 들어왔을 때의 신기한 체험을 계속 그리고 있다. 앞의
다양한 연상은 도시의 가로등에서 파생되는 확장적 주제로 볼 수 있다.

그림 5-3 발라, 〈**무지갯빛의 상호침투 7번**(Iridescent Compenetration, No. 7)〉(1912)

　예를 들어 〈무지갯빛의 상호침투 7번〉의 커튼 주제는 가로등 주제를 실내로 가지고 들어와 '창window'이나 '실내 창가에서at the window'라는 주제로 표현한 것이다. 〈무지갯빛의 상호침투 11번〉의 고층 건물 이미지는 좀 더 직설적으로 근대적 대도시라는 주제로 확장된 것이다. 〈무지갯빛의 상호침투 5번: 유칼립투스〉에서 자잘하게 반복되는 형태는 도심을 가득 매운 인파가 내뿜는 에너지나 도시 생활의 역동적 즐거움을 보는 것 같다. 이를테면 이런 내용을 그린 세베리니의 〈모니코의 팡팡 댄스〉, 〈불바드〉, 〈발 타바린

그림 5-4 발라, 〈무지갯빛의 상호침투 11번(Iridescent Compenetration, No. 11)〉(1912)

의 역동적 상형문자〉 등의 작품(〈그림 3-3〉, 〈그림 3-7〉, 〈그림 3-8〉)을 직선의
삼각형으로 표현한 것이라고 볼 수 있다.

 이것을 표현하는 색채 기법에서도 중요한 발전이 있었다. 보색대비를 몇
단계로 나누어 다원화했다. 우선 '녹-적'과 '청-주황'의 두 가지 보색을 대비

그림 5-5 발라, 〈방사형 무지갯빛의 상호침투, 수정체의 진동
(Radial Iridescent Compenetration, Prismatic Vibration)〉(1913~1914)

시켰다. 여기에서 네 가지 색이 나왔다. 네 색 전체에 대해서는 순색이 아닌 파스텔 톤으로 순화했다. 마지막으로 그림에 따라 4개 색 가운데 2~3개를 골라 두 가지 색조로 다원화했으며 남은 색은 원색으로 놔뒀다. 보색의 짝을 두 종류로 늘린 뒤 개별 색도 다원화한 것으로, 색채 이론을 기준으로 보면 섬세하게 고려한 배치였다. 이런 배치는 양면적 효과를 냈다. 보색의 강한 색감과 긴장감을 유지하는 한편 무지개를 보는 것 같은 다채로운 색도 함께 표현했다.

연작 전체 제목이 '무지갯빛'인 데에서 알 수 있듯이 발라는 이 연작에서 색을 빛과 같다고 보는 시각을 견지했다. 빛을 회화 매개로 표현한 것이 색이라고 본 것이다. 이럴 경우 빛을 정의한 "형태의 해설자"라는 역할이 색에도 똑같이 적용된다. 〈무지갯빛〉 연작은 이 내용을 잘 보여준다. 이는 연작 전체에

그림 5-6 발라, 〈무지갯빛의 상호침투 5번: 유칼립투스
(Iridescent Compenetration, No. 5: Eucalyptus〉(1914)

도 적용 가능한데, 〈무지갯빛의 상호침투 5번: 유칼립투스Iridescent Compenetration, No.5: Eucalyptus〉(1914)를 예로 살펴보자(〈그림 5-6〉). 수직 비례의 삼각형과 마름모꼴을 교차시키면서 교대로 반복했다. 아주 작은 삼각형 단위가 수도 없이 자잘하게 반복된다. 여기에 세 개 정도의 단위에 같은 색을 배당했다. 색을 기준으로 보면 세 개의 단위가 개별적으로 읽히기도 하고, 집단으로 모여 큰 한 덩어리로 읽히기도 한다. 크기에 따라 두 종류의 형태가 공존하는 것으로 읽히기도 한다. 이처럼 형태의 크기와 종류를 결정하는 것이 색 혹은 색으로 환원된 빛인 것이다. 같은 계열의 색을 병렬하느냐 군집하느냐에 따라 형태를 결정하는 것이다.

3_ 연속사진 기법으로 그린 '불바드 라이프'

다음으로 발라의 두 번째 주요 관심사였던 '이동과 역동성'에 대해서 살펴보자. 이 주제는 발라의 예술 인생 전체에서 가장 큰 부분을 차지한다. 미래주의 회화 전체에서도 중요한 역할을 했다. 발라 자신은 물론이고 미래주의에서도 동시대 다른 아방가르드와 구별되는 독창성의 중요한 근거가 되는 주제였다. 발라는 세베리니와 함께 서명한 1915년의 「전 세계적 미래주의 재건 선언문Futurist Reconstruction of the universe」에서 글로도 역동성을 주장했다. 핵심은 "눈에 안 보이는 것, 만질 수 없는 것, 헤아릴 수 없는 것, 느낄 수 없는 것invisible, impalpable, imponderable, imperceptible"을 형태로 구체화하는 데에 있다고 했다. 이것이 전통 회화에서 벗어난 새로운 예술의 핵심이라고 보았다. 이를 통해 역동적인 조형 복합성을 창조하는 것이 가능하다고 했으며, 이것의 궁극적인 목적은 세상에 활기를 불어넣는 것이라고 했다. 이상의 배경 아래 발라가 '이동과 역동성'을 표현한 경향은 신체 동작, 자동차의 스피드, 형태의 통합 등 세 단계로 정리할 수 있다. 차례대로 살펴보자.

첫째, 신체 동작action의 단계다. 당시 최신 사진에서 발명된 새로운 촬영 기법에서 받은 영향을 바탕으로 사람과 동물의 움직이는 신체 동작을 이동이라는 주제와 연관시켰다. 새로운 사진 기법에 관심을 가진 화가는 발라만이 아니었다. 사진의 발전은 아방가르드 회화 발전 전체에 영향을 끼쳤다. 대표적인 예가 1895년에 발명된 엑스레이로서 '투명성' 개념을 통해 큐비즘 탄생에 영향을 끼친 것으로 알려져 있다. 불투명한 신체를 꿰뚫고 그 속을 들여다볼 수 있게 된 것인데, 화가들은 이런 사진 장면을 보고 새로운 상상력을 발휘하기 시작했다. 이렇게 찍은 몸속 사진을 투명한 판처럼 겹쳐 보이게 할 생각을 한 것이다. 이는 큐비즘으로 대표되는 아방가르드의 투명성 개념에 중요한 선례가 되었다.

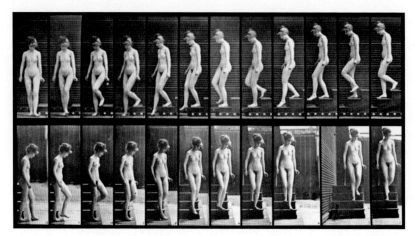

그림 5-7 머이브리지, 〈계단을 걸어 내려오는 여인(Woman walking downstairs)〉(1887)

이보다 먼저 있었던 것이 '연속촬영' 혹은 '연속 사진'이라는 뜻의 '크로노 포토그래피chronophotography'였다. 말 그대로 여러 장면을 연속으로 촬영해서 한 장의 사진 안에 연속동작으로 모아놓은 것이다(〈그림 5-7〉). 가장 대표적인 것이 사람과 동물의 이동 장면을 연속으로 촬영하는 것이었다. 이 기술은 1880년대에 발명되었는데, 영국의 에드워드 머이브리지Edward Mubridge (1830~1904)와 프랑스의 에티엔쥘 마레Etienne-Jules Marey(1830~1904)가 경쟁적으로 실험했다. 이탈리아에서는 발라의 친구였던 안톤 브라갈리아Anton Bragaglia (1890~1960)가 이것을 받아 실험했다. 요즘은 쉽게 찍을 수 있는 사진 기법이지만, 처음 발명되었을 때에는 충격이 컸다. 특히 화가들이 이 기법을 중요한 발명으로 받아들였다. 그 의미는 두 가지로 정리할 수 있다.

하나는 공간에 시간을 집어넣은 것, 즉 시간과 공간을 하나로 합한 것이다. 이 기법에서는 '시간에 따른 동작의 이동'이 기본을 이룬다. 이런 사실은 명칭에 '연대기'라는 뜻의 '크로노chrono'를 넣은 데에서도 잘 알 수 있다. 시간을 기록하는 장치인 크로노그래프chronograph를 사진에 적용한 것인데, 사진이라는

공간 속에 시간을 집어넣어 작동시킨 것으로 요약할 수 있다.

다른 하나는 시각what is seen과 기억what is remembered을 하나로 합한 것이다. 1912년의 「대중을 향한 전시자들」 선언문에서 동시성의 개념 가운데 하나로 정의했던 '과거에 본 것의 기억과 지금 보는 것의 통합'과 같은 개념이다. 연속을 이루는 각 동작은 눈으로 보는 시각 요소이지만, 이것을 연속으로 모아놓은 전체는 시각만으로는 파악할 수 없고, 머릿속으로 기억해야 한다. 이처럼 이 기법은 시각과 기억을 하나로 통합한 것이다.

이상의 내용을 보여주는 발라의 대표적인 작품으로 〈줄에 매인 개의 역동성Dynamism of a Dog on a Leash〉(1912), 〈바이올리니스트의 손Hand of the Violinist〉(1912), 〈발코니에서 뛰고 있는 소녀Girl Running on a Balcony〉(1912) 등이 있다(〈그림 5-8〉, 〈그림 5-9〉). 발라 이외에도 앞에서 보았듯이 카라는 같은 주제를 달리는 말의 동작으로 표현했다(〈그림 2-2〉). 〈줄에 매인 개의 역동성〉을 보자. 빨리 움직이는 개의 다리와 꼬리를 연속동작으로 표현했다. 일부는 중첩되고 일부는 앞뒤로 늘어선 연속 요소로 그렸다. 제목에 '역동성'이라는 단어가 들어간 데에서 이 그림의 목적을 알 수 있다. 육안으로는 파악할 수 없는 개의 발동작을 그림을 이용해서 설득력 있게 표현한 것이다.

이 그림은 의외로 도시와 연관된다. 도시와의 연관성에서 아직 구상에 머무르고 있기는 하지만 근대성을 느낄 수 있다. 발라가 파리에 머무는 동안 봤던 '불바드 라이프' 가운데 하나인 부르주아의 산책 장면을 그린 것이다. 개를 데리고 산책하는 일은 새로 생긴 불바드 공간 속에서 부르주아들이 즐기던 새로운 도시 생활 가운데 하나였다. 앞에서 세베리니의 〈불바드〉라는 작품에서도 보았듯이 파리에 새로 뚫린 '불바드'는 파리 부르주아들이 근대적 대도시의 삶을 즐기는 동맥 같은 곳이었다.

불바드의 이런 장면은 19세기 인상파 때부터 파리를 그리던 화가들이 애용하던 주제였고 발라는 목줄을 맨 개를 데리고 산책하는 장면을 육체의 역

그림 5-8 **발라, 〈줄에 매인 개의 역동성**(Dynamism of a Dog on a Leash)〉(1912)

동성이라는 색다른 주제로 그린 것이다. '닥스훈트dachshund'라는 견종도 흥미롭다. 소형 사냥개 품종인데 짧고 튼튼한 다리가 대표적인 특징이다. 이런 다리로 민첩하게 움직여 사냥감을 쫓는 등 사냥에 특화된 전문성을 발휘한다. '민첩함'을 기준으로 보면 '애완견계의 스포츠카'라 할 수 있다. 쉴 새 없이 움직이는 발이 그 생명인데, 이것을 연속촬영과 연계한 뒤 역동성의 개념으로 풀어서 표현했다.

개의 이동을 상징화한 발과 꼬리의 연속동작을 스포츠카와 연계할 수 있다면, 이는 기계문명을 대표하는 아이콘 가운데 하나인 자동차의 스피드를 표현하고 나아가 찬양한 것으로 읽을 수 있다. 그런데 근대적 대도시는 기계력의 교통수단이 만들어내는 스피드가 지배하는 공간이다. 이와 동시에

그림 5-9 발라, 〈바이올리니스트의 손(Hand of the Violinist)〉(1912)

이 그림을 그릴 당시의 파리는 닥스훈트도 만날 수 있는 공간이었다. 이처럼 연속동작이 표현하는 '스피드'를 매개로 닥스훈트는 근대적 대도시를 긍정적으로 정의하는 상징성을 갖게 된다. 근대적 대도시의 도로 위를 질주하는 자동차의 이미지를 애완견 버전으로 표현한 것이다.

닥스훈트는 원래 전통 시대에 시골 초원에서나 볼 수 있었던 사냥개였다. 이를 애완견으로 길들여 도시 공간에서 산책에 데리고 다니는 장면은 분명 근대 문명이 낳은 새로운 일상성이 되었다. '스피드'의 이미지를 공유하면서 이를 애완견과의 산책을 통한 즐거움, 흥겨움, 경쾌함 등의 도시 주제로 치환해냈다. 닥스훈트를 파리 시내에서 만날 수 있고, 특유의 빠른 발동작을 볼 수 있다는 사실 자체가 근대적 대도시가 가져다준 여유와 새로운 생활상인 것이다. 발라는 소재와 공간을 절묘하게 결합해 그만의 독특한 도시 주제를 창출했다.

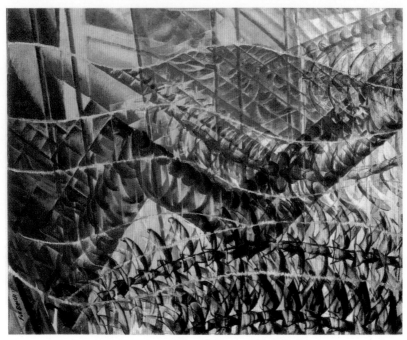

그림 5-10 발라, 〈속도: 운동의 진로 + 역동적 연속성
(Swifts: Paths of Movement + Dynamic Sequences)〉(1913)

이 작품이 구상에 머물렀다면, 〈속도: 운동의 진로 + 역동적 연속성(Swifts: Paths of Movement + Dynamic Sequences)〉(1913)은 같은 주제를 추상으로 옮겼다(〈그림 5-10〉). 〈속도의 비행Flight of Swifts〉(1913)과 함께 1913년에 이동과 속도를 주제로 그린 연작 가운데 하나다. 화면의 왼쪽 위로 이 그림의 배경을 말해주는 창틀이 조금 보인다. 전차 속이라면 내가 스스로 속도감을 느낄 것이고, 집 안이라면 창밖 도시 가로에서 벌어지는 스피드 장면을 그린 것이 된다.

이런 배경 위로 근대적 대도시에서 경험하게 되는 스피드를 강렬한 곡선 비정형 추상으로 표현했다. 부드러우면서도 급하게 흘러가는 곡선으로 여섯 개의 파도 윤곽을 잡은 뒤 위아래로 배치했다. 그 속을 작은 비늘 형태 같은 것으로 분할했다. 비늘의 종류를 정확히 세기는 어려운데, 어림잡아 예

닐곱 가지로 보인다. 비늘은 다양한 대상을 표현한다. 파도에 스피드를 실어내기 위한 단순 기하 요소도 있지만, 어떤 것은 빠르게 이동하면서 스쳐가는 가로와 사람의 모습이기도 하다. 비늘의 분할은 파도의 윤곽과 정밀하게 맞아떨어지지 않고 부분적으로 중첩되고 어긋나기도 하면서 스피드의 느낌을 강화해 준다.

리듬이라는 요소도 새로 등장했다. 이 작품에서 리듬은 순수하게 회화적인 것일 수도 있지만, 미래주의의 관심사와 함께 보면 근대적 대도시의 흥분과 흥겨움을 상징하는 것으로 해석할 수도 있다. 리듬까지 가세하면서 비정형 추상은 스피드를 넘어 역동적 느낌을 극대화해 준다. 이동의 흥분과 짜릿함을 극적으로 표현하고 있다. 이상의 내용을 종합하면 이 그림은 '이동과 역동성'을 근대적 대도시의 리듬감으로 표현한 셈이다.

3_ 급박한 소용돌이로 표현한 자동차의 스피드

둘째, 자동차의 스피드를 표현한 단계다. 이는 앞의 첫 번째 단계를 문명의 진행에 맞춰 발전시킨 것으로 볼 수 있다. 신체 동작이 전통 시대의 동력인 마력 체계를 그린 것이었다면 자동차의 스피드는 기계력을 그린 것이기 때문이다. 이와 같은 두 번째 단계는 발라의 예술 인생에서 그만의 화풍이 완성에 이르는 중요성을 갖는다. 이는 나아가 미래주의 회화 전체를 대표하는 한 축이 완성되는 것이기도 했다.

발라는 이 주제 역시 연작으로 남겼다. 〈속도위반하는 자동차Speeding Car〉(1912)를 시작으로 1913년에는 이 주제로 20여 장의 다작을 남겼다. 제목을 보면 대체로 '자동차', '속도', '속도위반' 등을 유지하면서 그림에 따라 빛, 소음, 리듬, 역동성, 추상 등 여러 단어를 추가했는데 각기 나름의 의미가 있었

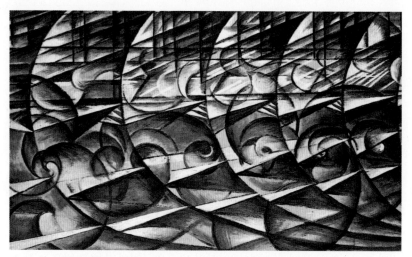

그림 5-11 발라, 〈역동적 확산 + 스피드(Dynamic Expansion + Speed)〉(1913)

다. 주 제목을 먼저 보면, 자동차와 속도는 지금까지 여러 번 설명이 나온 상식적인 단어다. '속도위반'은 그림 제목으로는 일단 말 자체가 재미있다. 담긴 뜻도 제법 심오하다. 세상의 한계를 뛰어넘는 기계의 폭력성을 찬양했던 미래주의에게 '그냥 빠른 속도'는 의미가 없고 법을 위반하는 '속도위반' 정도가 되어야 만족스러웠을 것이다.

다음으로 추가 제목을 보면, '빛'은 발라가 예술 인생 초창기부터 가졌던 관심이 이어지는 것인데, 이 연작에서는 자동차의 헤드라이트나 달리는 차 속에서 보는 도시의 불빛을 말한다. '소음'과 '리듬'은 자동차의 스피드에서 파생되는 추가 효과다. '역동성'은 이 주제의 목적을 포괄적으로 말해준다. '추상'은 주로 화풍을 설명한다.

연작은 대부분 비슷한 화풍을 보인다. 곡선이 주요 어휘인데 직선을 함께 사용한 비율이 중요한 분류 기준이 될 수 있다. 대표작을 중심으로 살펴보자. 〈역동적 확산 + 스피드Dynamic Expansion + Speed〉(1913)는 이 연작의 전형적인 화풍을 보여준다(〈그림 5-11〉). 화면을 큰 원호 형태가 좌에서 우로 분할하

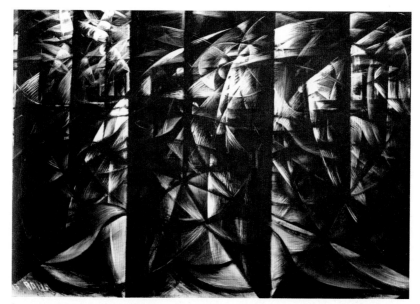

그림 5-12 발라, 〈속도위반하는 자동차 + 빛 + 소음(Speeding Car + Light + Noise)〉(1913)

고 있고 그 속에서 소용돌이나 나선형이 급하게 반복되고 있다. 전체적으로 곡선이 지배하는 구도다. 곡선을 구사하는 방향은 여럿인데 여기에서는 원에서 파생된 원호 조각, 나선형, 소용돌이 등으로 구사했다.

그만큼 급박한 분위기가 지배하고 있다. 정밀하고 세련된 형식주의와 거리가 먼 다소 거친 화풍이 두드러진다. 이것은 과거의 구상 재현을 거부하는 미래주의의 특징을 반영한 것이다. 곡선 어휘는 빠른 스피드로 움직일 때 눈이 주변 환경을 받아들이는 장면을 표현한 것이다. 직선은 주로 화면을 가로 방향으로 나누는 정도이며 부분적으로 사선도 사용했다. 직선은 스피드를 직설적으로 표현한다. 곡선은 일직선으로 뻗지 못해서 질주하는 느낌이 약한데, 이것을 보강해 준다.

〈속도위반하는 자동차 + 빛 + 소음Speeding Car + Light + Noise〉(1913)에서는 직선이 훨씬 강화되었다(〈그림 5-12〉). 여섯 개의 수직선이 화면을 강하게 분할

한다. 각 화면의 장면은 완전히 다르지는 않고, 비슷한 화풍은 유지하지만 연속성이 끊겨서 따로 노는 것은 확실해 보인다. 수직선과 함께 사선도 보강되면서 소용돌이와 나선형은 거의 사라졌다. 곡선은 짧은 토막으로 유지되면서 화면 전체적으로 곡선과 직선의 비중을 반반 정도로 볼 수 있다.

곡선과 직선은 각자의 역할이 있다. 곡선은 빛을 표현한 밝은 부분에 집중적으로 사용되면서 빛이 난반사하는 것처럼 보이게 한다. 상식적인 속도를 넘어 거의 빛의 속도로 달리며 도시의 밝은 빛을 보는 것처럼 빛은 불규칙하게 흐트러진다. 더 과장하면 요즘 공상과학 영화에서 미래의 비행선이 광속을 통과할 때 주변 장면을 그린 것 같기도 하다. 직선은 달리는 자동차 안에서 내다보는 도시 가로의 모습이 책장을 넘기듯 휙휙 변하는 것처럼 보이게 한다. 수직선을 제외한 나머지 직선은 토막으로 잘려 곡선과 함께 방향성을 잃고 분산한다. 분산하는 곡선과 직선은 제목에 들어간 대로 '소음'을 발산하는 것처럼 느껴진다.

〈속도위반하는 자동차Speeding Car〉(1913)에서는 직선이 중심 역할을 하고 있다(〈그림 5-13〉). 기본 특징은 지금까지 설명한 내용과 같다. 곡선이 돌돌 말리면서 소용돌이치듯 급박한 리듬감을 분출한다. 이전 작품들에 비해 소용돌이 개수가 늘었는데, 이것들이 십자 축을 따라 좁은 간격으로 반복하면서 배치되었다. 화면 위쪽에는 불완전한 형태의 사각형 박스 윤곽이 동심원 방향으로 여러 개 겹쳐졌다. 달리는 자동차 안에서 내다본 도심의 건물 모습을 표현한 것으로 보인다. 온전한 건물 모습으로 인식되지 못하고 불완전 사각형 윤곽이 중첩된 정도로 표현된 것으로 보아 자동차가 얼마나 빨리 달리는지 알 수 있다. 사선은 이런 속도감을 강조한다. 가장 안쪽의 사각형 한가운데를 초점으로 삼아 사선이 방사형으로 20여 개 뻗어 나간다. 사선은 소용돌이가 깔린 바닥 쪽에도 여러 방향으로 난무한다.

〈리듬 + 소음 + 속도위반하는 자동차Rhythm + Noise + Speeding Car〉(1913)에서

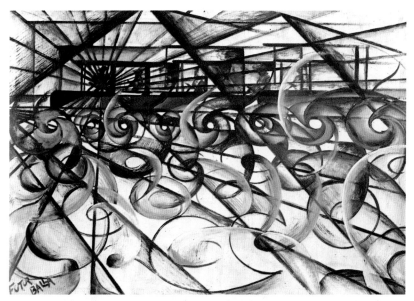

그림 5-13 발라, 〈속도위반하는 자동차(Speeding Car)〉(1913)

는 곡선과 직선의 구별이 모호해진 가운데 톱니 모양으로 급하게 꺾이는 직선 모티브가 새로 나타났다(〈그림 5-14〉). 소용돌이가 사라졌고 곡선도 완만하게 꺾이면서 앞의 작품들과 같은 긴장감은 사라졌다. 그러나 곡선과 직선이 섞인 사선이 난무하면서 혼돈의 상태로 빠져들고 있다. 십자 축 방향의 선은 거의 사라졌고 수많은 선이 각자의 방향으로 찌르듯 뻗어 나간다. 그 사이를 톱니 모양으로 토막 난 파편 요소가 뿌려지듯 배치되었다.

이 그림은 연작 내에서도 독특한 개성을 보이는데, 이는 속도가 거의 극점에 달했을 때 눈에 보이는 주변 상황을 표현하는 것이다. 복잡계complexity에 들어간 것 같은 혼돈의 상태로 표현했다. 자동차와 그 속에 타고 있는 사람의 시선은 방향을 상실한 채 전방위로 퍼져나간다. 발라는 이런 무서운 속도를 '리듬'으로 즐기는 듯 스타카토 같은 단절과 비트로 표현했다. 새로 등장한 톱니 모양의 파편 요소도 중요하다. 똑바로 서 있지 못하고 넘어져 나뒹구는

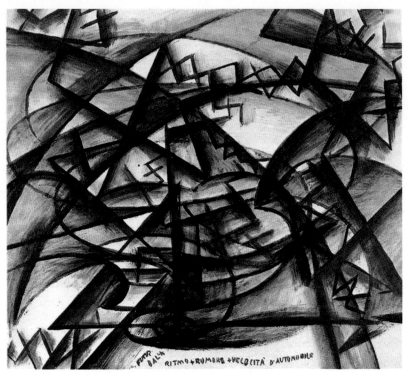

그림 5-14 발라, 〈리듬 + 소음 + 속도위반하는 자동차
(Rhythm + Noise + Speeding Car)〉(1913)

건물을 표현하는 것처럼 보인다.

이상과 같은 발라의 화풍은 미래주의 내에서뿐만 아니라 당시 유럽 아방가르드 회화 전체를 통틀어 매우 독창적인 것으로 중요한 회화사적 의미가 있다. 이 시기 직전의 분할주의나 신인상주의는 형태의 외관을 분해하는 데에 머물렀으며 구상도 남아 있었다. 반면 발라의 이 연작에서는 물질이라는 가시적이며 고형적인 요소가 이동하는 높은 스피드를 리듬과 진동이라는 무형의 에너지로 재구성했다. 이는 역동성을 '눈에 안 보이는 것, 만질 수 없는 것, 헤아릴 수 없는 것, 느낄 수 없는 것'으로 정의한 내용을 그림으로 옮긴 것

으로 해석될 수 있다.

소용돌이나 나선형으로 표현된 빛의 역할이 중요하다. 우선 두 어휘가 갖는 강한 시각 자극 효과는 여러 이미지를 연상시킨다. 한 번에 먼 거리를 훌쩍 이동하는 토네이도나 태풍, 혹은 빠른 스피드로 이동하는 물질이 충돌하면서 발생하는 힘과 에너지 등을 연상시킨다. 이는 공간 속에서 물질의 빠른 이동을 상징적으로 표현한 것이다. 이것은 다시 공간에 시간 요소를 설정한 것으로 '공간과 시간의 통합'이라는 보초니의 4차원 개념과 상통한다.

빛은 발라가 처음부터 가장 중요한 회화 요소로 잡고 지속적으로 탐구해 오고 있었다. 이 연작에서는 도시 속을 질주하는 자동차의 헤드라이트를 표현하면서 배경 공간이 도시임을 말해준다. 실제로 발라가 이 연작을 그리기 시작한 시점이 뒤셀도르프를 잠시 방문한 직후였다. 뒤셀도르프는 독일을 대표하는 산업 도시로 당시 유럽에서 자동차가 가장 많은 도시 가운데 하나였다. 따라서 이 그림은 발라가 순전히 상상만으로 그린 것이 아니고, 뒤셀도르프 도심에서 실제 본 것을 바탕으로 그린 것일 수 있다. 어쨌든 결과는 기계력의 스피드가 만들어내는 엄청난 물리적 힘을 찬양하는 현대의 제식으로 나타났다.

5_ 형태의 통합

셋째, '형태의 통합synthesis of form'을 이룬 단계다. 이것은 앞에서 보았던 '형태의 해설자'가 발전한 개념이다. 형태의 종류와 개수를 결정하는 해설자의 역할을 넘어서 서로 반대되는 형태 요소들을 통합함으로써 화면 전체에 통일성을 만들어내는 것이다. 앞의 두 번째 경향에 더해 발라만의 또 다른 대표적인 특징을 이룬다.

〈속도위반하는 자동차〉 연작은 이 주제와의 관계에서 양면성을 보인다. 이 연작의 특징을 형태의 관점에서 보면 일단 분해와 분산이 대표적이다. 형태를 분해하고 분산시켜서 역동성을 표현함으로써 직설적이고 열정적이며 분산적인 분위기를 표현한다. 선은 형태를 파고들어 상호 관통한다. 이를 통해 과속하는 자동차가 내뿜는 망치를 두드리는 것 같은 소음을 연상시킨다.

이것만 있었던 것은 아니고 의외로 형태의 '통일성'도 나타나기 시작했다. 빛을 표현한 소용돌이에 잘 드러난다. 급한 곡선 사이에서 빈 여백으로 보이는 부분이 빛을 표현한 것인데, 이 과정에서 형태의 통합이 일어난 것이다. 투명하게 처리된 형태 단위를 여러 개 반복하면서 하나의 큰 통일성을 이룬다. 여백을 투명하게 본다면 큐비즘의 투명성과 같은 것이 된다. 그러나 단순히 투명한 것을 넘어 스피드가 만들어내는 타는 듯한 긴장감을 극화한 것이다. 소용돌이를 불꽃과 같은 형태로 처리한 것도 이처럼 '타는 듯한' 느낌을 표현하기 위한 것으로 볼 수 있다. 이때 형태의 통일성을 유지함으로써 소용돌이가 지나친 혼란으로 흐르는 것을 막아주며 화면 전체가 하나로 통합된 느낌을 준다. 이런 점에서 큐비즘과 구별되는 발라만의 화풍을 이룬다.

이상과 같은 '속도위반하는 자동차' 연작에 이어 1914년 말경에 중요한 변화가 나타났다. 형태와 색에서 복합적인 조화를 추구하는 경향이다. 여기에서 '복합적인'은 서로 반대되는 요소를 포함한 다양성을 뜻하는데, 이것들 사이에 '조화'를 이룬 것이다. 이런 경향을 '통합'으로 볼 수 있는데 특히 형태가 중심이 된 점에서 '형태의 통합'이라 부를 수 있다.

〈태양 앞을 통과하는 수성, 작은 망원경으로 본 장면Mercury Passing before the Sun, Seen through a Spyglass〉(1914, 이하 〈태양 앞을 통과하는 수성〉)이라는 긴 이름의 작품은 이런 변화가 본격적으로 나타난 작품이다(〈그림 5-15〉). 직선과 곡선, 삼각형과 나선형 등 두 쌍의 대립적인 형태 요소들로 구성되며 여기에

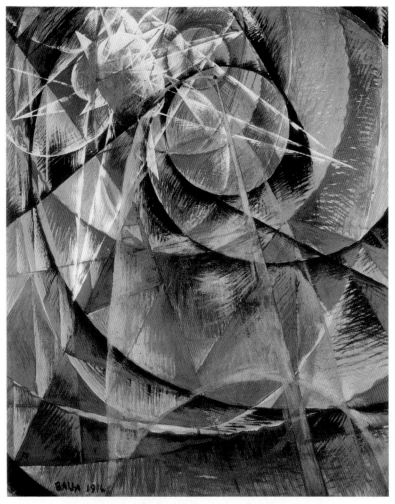

그림 5-15 발라, 〈태양 앞을 통과하는 수성, 작은 망원경으로 본 장면
(Mercury Passing before the Sun, Seen through a Spyglass)〉(1914)

주황색 계열과 청색 계열의 보색을 더했다. 이때 형태 처리에서 통일성을
넘어 통합 단계에 이르고 있다. 중앙의 큰 소용돌이가 대립적인 형태 요소
들을 하나로 포괄하면서 통합을 주도한다.

〈속도위반하는 자동차〉연작의 양면성 가운데 '분해' 경향에 치중해서 보면 〈태양 앞을 통과하는 수성〉에 나타난 '통합'의 의미가 더 잘 드러난다. 이 연작에서는 작은 소용돌이가 여러 개 난무하면서 화면의 분위기를 분해로 몰고 갔다. 반면 〈태양 앞을 통과하는 수성〉에서는 큰 소용돌이 하나가 화면 중앙에 마치 태극 문양처럼 자리 잡고 있다. 큰 소용돌이는 원심력으로 읽히기도 하고 구심력으로 읽히기도 한다. 중요한 것은 대립되는 형태가 충돌이나 긴장으로 흐르지 않고 더 큰 구도 안으로 포함되면서 화면 전체에 통일성이 나타난다는 점이다.

그렇다고 정적인 평형으로까지 간 것은 아니다. 통합은 보통 안정을 지향하는데, 발라는 여전히 이동의 역동성을 표현하고 있다. 그 비밀은 사선에 있다. 사선은 통합의 대상이 된 대립 요소 가운데 직선과 삼각형을 이루는 부분이다. 이것이 나선형과 함께 작동하면서 역동성을 표현한다. 여기서 핵심은 '통합'이다. 나선형과 사선 모두 역동적인 어휘이면서 서로 대립적 관계에 있다. 두 어휘를 대립적으로 사용했으면 역동성이 커지긴 했을 것이나 그 정도가 너무 심해 불편했을 것이다. 이것은 회화적 가치가 떨어진다. 발라는 통합을 추구함으로써 원하는 역동성을 표현함과 동시에 회화적 가치도 지켰다.

여기서 미래주의와 구별되는 발라만의 정체성이 형성되었다. 앞에서 말한 두 번째 경향까지는 마리네티가 글로 주장한 내용을 그림으로 옮기는 데에 충실했다. 미래주의 회화의 대체적인 경향인 직설적 파괴와 맥을 같이했다. 발라는 1914년경부터 이런 미래주의 방향에 회의를 품기 시작했다. 발라의 성향은 아마도 이보다는 좀 더 안정적이고 통합적이었을 것이다. 이에 따라 1914년을 기점으로 이런 변화가 생긴 것이다. 그런 가운데에서도 미래주의의 핵심 강령이자 발라 자신의 주요 관심사였던 역동성은 계속 유지했다. 통합을 통해서도 역동성을 유지할 수 있음을 보여준 것이다. 아방가르

드 정신은 끝까지 지키고 싶었을 것이다.

끝까지 지킨 이런 역동성을 '통합적 역동성' 정도로 부를 수 있는데, 여기서도 도시와의 연관성이 다시 한번 나타난다. 이 그림을 주도하는 큰 소용돌이는 보통 고층 건물로 이루어진 도심을 걸을 때 느끼는 현기증을 표현하는 어휘기도 하다. 실제로 여러 채의 고층 건물에 둘러싸여 하늘을 올려다보면 고층 건물의 꼭대기 부분을 꼭짓점으로 삼아 빙빙 소용돌이가 이는 것 같은 느낌을 받는다. 〈태양 앞을 통과하는 수성〉에서는 고층 건물의 모습을 생략한 대신 〈속도위반하는 자동차〉 연작에서 지속적으로 사용했던 도시의 불빛 모티브가 유지되고 있다. 따라서 이 그림은 제목에 비록 '수성'이라는 행성 이름이 들어가 있지만, 궁극적으로는 근대적 대도시에서 경험하는 새로운 역동성을 그린 것이다. 발라는 마지막 대표작까지 도시와의 연관성을 유지했다.

파리학파

파리의 근대성을 그리다

1_ 파리학파의 다섯 가지 의미

미래주의가 불을 댕긴 근대적 대도시의 주제는 확대, 발전했다. 다음 주자는 파리학파Ecole de Paris, School of Paris였다. 파리학파에 속한 화가들 가운데 일부도 도시를 창작의 중요한 원천으로 삼았다. 파리학파는 구체적인 예술 사조라기보다는 파리를 근거로 1920~1950년대에 활동한 화가 혹은 이 시기에 진행된 사조를 통칭하는 말이다. 이 말은 여러 단계로 정의되며 포함하는 뜻도 여러 가지인데 다음의 다섯 가지로 정리할 수 있다.

첫째, 처음에는 1920년대 초에 외국인으로 파리에 정착해서 활동하는 화가를 가리키는 말로 시작했다. 이들은 주로 몽마르트르Montmartre와 몽파르나스Montparnasse에 몰려 살았다. 스페인에서 온 피카소와 호안 미로Joan Miro (1893~1983), 이탈리아에서 온 아메데오 모딜리아니Amedeo Modigliani(1884~1920), 러시아에서 온 마르크 샤갈Marc Chagall(1887~1985), 루마니아에서 온 콘스탄틴 브란쿠시Constantin Brancusi(1876~1957) 등이 대표적이다.

둘째, 처음 형성된 명칭의 뉘앙스에는 외국인과 유대인이 점령해 버린 파리 예술계를 지키기 위해 외국 화가들을 구별해서 위한 민족주의와 반유대주의적 성격을 띠고 있었다. 또한 이들이 대부분 구상을 유지했기 때문에, 양차 대전 사이에 추상으로 넘어가지 않은 구상 화가들을 지칭하기도 했다.

　셋째, 제2차 세계대전 이후에는 20세기 전반부에 파리에서 활동했던 미술가들과 파리를 중심으로 진행된 여러 미술 사조를 통칭하는 말로 바뀌었다. 앞서 열거한 이름에서 알 수 있듯이 이들은 비록 외국인이었지만 프랑스의 20세기 전반부 예술을 대표하고 주도했으므로, 이들을 빼고 프랑스 예술을 얘기할 수 없기 때문이다. 또한 현대로 들어와 예술에서만큼은 국제주의가 대세가 되면서 국적의 중요성이 줄어든 탓도 있었다. 예를 들어 피카소의 큐비즘이 프랑스 미술을 대표하는 것으로 평가되면 그만이지, 피카소의 국적인 스페인이 중요한 것은 아니었다. 심지어 그를 프랑스 인으로 알고 있는 이들도 많았다.

　이와 같은 분위기 속에, 현재는 개인 화가들보다는 야수파, 큐비즘, 초현실주의로 불리는 세 사조는 파리라는 도시에 초점을 맞춰 부르는 말로 통용된다. 필요에 따라서는 여기에 속하지 않으면서 파리에서 활동했던 개인 화가들을 포함하기도 한다. 앞의 화가들이 일차적으로 이에 속하며, 네덜란드에서 온 몬드리안, 프랑스 국적의 레제와 들로네 등도 포함된다.

　넷째, 파리와 프랑스에 중점을 둔 지역적 의미, 특히 파리의 상징성을 중심으로 형성된 명칭이다. 한마디로 20세기에 들어와서 로마로부터 서양 예술의 수도 자리를 물려받은 파리에서 활동한 주요 화가들, 혹은 거꾸로 20세기 전반부의 파리 예술에 중요한 기여를 한 모든 화가들을 통칭한다.

　다섯째, 여기에 유럽 내에서의 지역주의 구도를 대입하면 주로 독일 예술과 자신들의 민족 정체성을 정의하기 위해 대비적으로 묶는 개념이다. 이 속에는 프랑스 예술을 정밀한 형식주의로 보려는 독일 미술의 시각이 담겨 있다.

이상이 파리학파에 담긴 다섯 가지 의미다. 파리학파는 도시라는 주제에서도 중요한 역할을 했다. 파리학파에 속했던 여러 사조 가운데 이 주제를 긍정적으로 그린 것은 큐비즘이 대표적이다. 화가로는 피카소를 비롯해 넓은 의미에서 큐비즘으로 분류되는 레제와 들로네가 대표적이었다. 물론 레제와 들로네를 큐비스트cubist로 봐야 하는지에 대해서는 이론이 있는 것이 사실이다. 여러 미술사가들이 두 사람을 큐비즘으로 분류하기는 하지만, 정작 당사자들은 큐비즘과 일정한 거리를 뒀다. 보통은 2차 큐비스트로 부르기도 한다. 이 책에서는 '넓은 의미'라는 말을 썼다.

큐비즘은 양면적인 사조였다. 대중 사이에 가장 인기가 좋을 뿐 아니라 보통 모더니즘 회화를 대표하는 사조로 평가된다. 나아가 20세기 전체를 대표하는 사조로까지 얘기된다. 그러나 정작 지속된 시기는 얼마 되지 않았으며, 엄밀한 의미의 큐비즘 화가는 피카소, 브라크, 그리스 3인밖에 없다. 이런 양면성을 아울러 보면 큐비즘은 양식 사조로는 그다지 큰 규모는 아니었지만 끼친 영향이 컸음을 알 수 있다. 분해, 동시성, 다면성, 상대주의, 공간 등으로 대표되는 새로운 회화적 시각이 대표적인 내용이었다. 이런 내용들은 큐비즘에서 종합적으로 정리된 뒤 1910년대~1920년대의 유럽 아방가르드 회화 전반을 이끌었으며, 많은 예술가들이 그 영향권 내에서 활동했다.

이렇게 보았을 때 피카소, 레제, 들로네 세 명을 묶는 가장 안전한 공통의 끈은 파리학파일 것이다. 세 명은 파리학파의 의미 가운데 네 번째에 속하기 때문이다. 이들을 중심으로 파리학파에서 그린 도시 주제를 요약하면 〈표 6-1〉과 같다. 또한 살펴보기에 앞서, 이 책에서 중요시하는 것은 레제나 들로네가 큐비즘에 속하는지보다는 이들이 도시를 그린 내용이라는 것을 밝힌다.

표 6-1 피카소, 레제, 들로네가 그린 근대적 대도시의 주제

대주제	중주제	대표 화가 (괄호는 약하게 나타난 경우)
다면성과 추상	1-1. 추상: 격자, 콜라주, 모자이크	로베르 들로네, 페르낭 레제, 파블로 피카소
	1-2. 다면성: 격자, 콜라주	로베르 들로네, 파블로 피카소
	1-3. 다면성: 정물, 인물	파블로 피카소
	1-4. 다면성: 공간, 중첩, 콜라주	페르낭 레제
	1-5. 파편	(로베르 들로네), 페르낭 레제
역동성 (dynamism)	2-1. 수직선, 다면성	로베르 들로네
	2-2. 나선형, 동심원, 리듬	로베르 들로네, (페르낭 레제)
	2-3. 활동성(movement)	(로베르 들로네), (페르낭 레제)
	2-4. 대비(contrast)	페르낭 레제
도시 모습	3-1. 밝은 분위기	로베르 들로네, 페르낭 레제
	3-2. 도시 생활	페르낭 레제, 파블로 피카소
	3-3. 가로 풍경	페르낭 레제, 파블로 피카소
	3-4. 리듬, 즐거움(pleasure), 사선	페르낭 레제
	3-5. 도시 풍경화	파블로 피카소
고층 건물, 수직선	4-1. 고층 건물-수직선	로베르 들로네, 페르낭 레제
	4-2. 고층 건물-공사 장면, 노동	페르낭 레제
	4-3. 기계주의(mechanism), 접합	페르낭 레제
교통, 공장, 기계	5-1. 교통, 항구, 기차역	로베르 들로네, 페르낭 레제
	5-2. 공장(밝은 분위기)	(로베르 들로네), (페르낭 레제), (파블로 피카소)
	5-3. 공장(비인간적 분위기)	(파블로 피카소)
실제 도시 장면	6-1. 파리	로베르 들로네, 페르낭 레제
	6-2. 기타 유럽 도시	로베르 들로네, 페르낭 레제, 파블로 피카소

2_ 피카소, 레제, 들로네가 그린 도시 주제

피카소, 레제, 들로네 세 명이 그린 도시에서는 우선 큐비즘을 중심 사조로 삼았기 때문에 다면성과 추상이 가장 중요한 주제였다. 구체적인 어휘에

서는 격자, 콜라주, 모자이크 등이 대표적이며, 세 명 모두 이 어휘를 구사했다. 들로네와 레제는 여기에 더해 파편까지 사용함으로써 큐비즘의 통상적인 분해 경향을 넘어 자신들만의 새로운 회화 세계를 모색했다. 소재 대상에서는 피카소가 정물과 인물에 치중한 반면 레제는 공간 주제로 확장해 나감으로써 도시와의 연관성을 높였다.

역동성을 중요시한다는 점에서 미래주의와 공통점이 있다. 역동성을 표현한 구체적인 어휘에서도 나선형, 리듬, 활동성 등은 미래주의가 애용하던 것들이었다. 앞의 다면성 또한 미래주의가 큐비즘에서 영향을 받은 내용이었다. 색 사용에서도 미래주의가 보색을 사용하곤 했는데, 파리학파에서도 레제의 '대비' 기법을 비롯해 들로네 또한 보색을 중요하게 여겼다. 이렇게 보면 다면성과 역동성까지는 미래주의와의 공통점에 해당된다고 볼 수 있다. 도시 모습에서도 밝은 분위기의 도시 생활을, 그리고 리듬과 즐거움 등을 표현한 점은 특히 세베리니와 유사성을 보여준다.

차이점도 있다. 구체적인 도시의 모습을 많이 그린 점이 파리학파만의 특징이었다. 가로 풍경을 비롯해 고층 건물, 교통, 공장 등을 직접 그렸다. 고층 건물에서는 수직선과 공사 장면 등을 그렸고, 교통과 관련해서는 새로운 교통 시설, 기차역, 항구 등을 그렸다. 공장에 대해서는 세 명 모두 밝은 분위기로 표현했지만 피카소는 초현실주의 등의 비판적 시각을 공유하는 작품도 남겼다. 기계문명에 대해서는 이를 역동성으로 번안해서 표현한 미래주의와 달리, 레제는 기계주의mechanism라는 주제로 비교적 직접적으로 표현했다. 파리학파여서 그런지 파리의 도시 풍경을 직접 그린 작품이 많이 나온 점도 파리학파만의 특징이었다. 같은 맥락에서 세 명 모두 유럽의 여러 도시를 직접 그린 작품도 남겼다.

3_ 레제와 들로네가 이끈 근대적 대도시 주제

화가가 세 명밖에 되지 않아 도시 주제 항목을 분류한 박스는 미래주의보다 단순한 편이다. 주제에 따른 세 화가의 차이도 비교적 쉽게 파악할 수 있다. 〈표 6-1〉을 보면 세 명의 이름 사이에 법칙이 관찰된다. 세 명의 이름이 모두 들어가거나 피카소와 '레제-들로네'로 갈리는 경우가 대부분이다. 간혹 피카소와 짝을 이룬 인물은 주로 레제였다.

피카소는 도시 주제와 관련해 주로 도시 생활, 가로 풍경, 도시 풍경화 등에서 강세를 보였으며, 이를 그리는 화풍과 관련해서는 큐비즘을 대표하는 화가답게 다면성과 추상 경향을 이끌었다. 그러나 도시를 바라보는 기본 시각은 전통적인 풍경화의 범위에 머무른 것으로 볼 수 있다. 근대적 대도시의 새로운 현상을 다루지는 않았으며, 도시 풍경화를 다면성과 분해 기법으로 옮겨 표현하는 데에 머물렀다. 이는 앞에서 여러 번 언급되었던 큐비즘의 정적인 화풍과 같은 맥락으로 이해할 수 있다. 전통적인 풍경화를 벗어나는 완전한 파격으로까지 나아가지는 못했다.

'레제-들로네'는 피카소와 큐비즘의 영향을 어느 정도는 받았기 때문에 피카소와는 추상과 다면성의 경향을 공유했다. 그 외에는 앞에서 정리했듯이 피카소가 주로 다루었던 주제를 뺀 나머지 주제들에서 강세를 보였다. 이 가운데에는 역동성, 고층 건물, 수직선, 기계주의, 리듬, 사선 등 근대적 대도시와 연관된 주제가 주를 이루었다.

이상을 종합해 볼 때 파리학파에서 근대적 대도시라는 주제는 피카소보다는 레제와 들로네가 주로 이끌었다. 6장의 제목을 큐비즘이 아닌 파리학파로 잡은 것도 피카소보다 레제와 들로네에 무게를 두었기 때문이다. 피카소는 근대적 대도시를 중요하게 인식하지 않았다. 그 대신 상대성 개념을 화면에 순수 화풍으로 표현함으로써 아방가르드 운동에 크게 기여를 했다.

반면 레제와 들로네는 개인적 성향과 예술 경력 모두에서 근대적 대도시에 대한 관심을 이어갔다. 이들은 근대적 대도시라는 주제에서는 파리학파를 넘어 모더니즘 회화 전체에서 가장 활발하게 작품 활동을 한 화가다. 파리를 중심으로 근대적 대도시의 역동성을 아방가르드의 바탕으로 삼았다는 것이 중요한 공통점이다. 두 사람 모두 파리를 그렸고 파리에서 예술적 기반을 찾았다. 이를 테면 큐비즘을 들고 파리의 거리로 나간 화가였다. 이런 점에서 '파리의 화가들'로 부를 수 있다. '파리학파'라는 명칭에 어울리는 별명인 셈인데, 이를테면 '파리학파'에서의 '파리'를 눈에 보이는 실제적 도시 풍경으로 삼아 그렸을 뿐 아니라 자신들만의 새로운 예술 세계를 창출하는 소재와 기반으로 삼았다는 뜻이다.

두 화가가 도시를 바라보는 기본 시각에는 물론 차이점이 많지만, 공통점도 적지 않았다. 무엇보다 '도시The City'라는 같은 제목의 작품을 남길 정도로 기본 성향에서 도시에 대한 관심이 컸다. 이것의 출발점으로서 건축에 대한 관심이 큰 것도 비슷했다. 두 화가 모두 건축가들과 교류했으며, 이를 바탕으로 예술 경력 후반부에 건물 벽화에서 중요한 작품을 남겼다. 관심 주제에서는 '동시성'과 '대비' 등 도시와 연관된 것을 공유했다. 개별 작품에서도 비슷한 내용이 관찰된다. 레제의 〈흡연자The Smoker 혹은 Smokers〉(1911)는 들로네의 〈에펠탑〉 연작과 공통점이 있다. 반대로 들로네의 〈에펠탑, 카를스루에〉에서는 배경에 인형의 집이 등장하는데, 이는 레제의 빌보드 건축과 비슷한 개념이었다.

이처럼 두 사람은 도시에 대한 관심을 공유하며 이 주제를 이끌었고, 그 이외에 일반적인 회화 경향에서도 비슷한 점이 많았다. 무엇보다 큐비즘에서 영향을 받은 프랑스 화가 그룹을 두 사람이 함께 대표했다. 몬드리안, 레제, 들로네, 마르셀 뒤샹Marcel Duchamp(1887~1968) 등 네 명은 1911~1917년경에 큐비즘의 영향을 받은 가장 창의력 있는 젊은 화가로 거론되는데, 여기에

나란히 들어갔다. 실제로 두 사람은 초창기, 특히 1913년경까지 비슷한 화풍을 보였다.

함께 활동한 적도 있다. 레제가 몽마르트르에 살던 아방가르드 예술가들과 교류하기 시작했을 때 들로네는 이미 이 그룹에서 활동하고 있었다. 이런 관계는 더 발전해 1910년에는 퓌토Puteaux에 있던 자크 비용Jacques Villon의 스튜디오에서 열린 미팅에도 참석했다. 이 미팅은 들로네를 비롯해 알베르 글레이즈Albert Gleizes(1881~1953), 장 메친제Jean Metzinger(1883~1956), 앙리 르포코니에Henri Le Fauconnier(1881~1946) 등이 주축이었다.

이곳에서 황금분할파Section d'Or가 창립되었는데 여기에도 참여해서 활동했다. 비용의 스튜디오 이름을 따서 퓌토 그룹Puteaux Group이라고도 하며 프랑스 원어를 따라 '섹숑도르Section d'Or'라고도 부른다. 앞에 소개한 화가들 이외에도 마르셀 뒤샹, 프랜시스 피카비아, 후안 그리스, 아폴리네르 등 아방가르드의 대표적인 화가들과 문인도 핵심 멤버였다. 이들은 1912~1914년에 활동했고, 큐비즘 원리를 연구하되 피카소의 이른바 정통 큐비즘에는 반대하는 태도를 견지했다. 그보다는 큐비즘의 다면성과 분해 기법을 황금비율에 기초한 기하학적 원리와 색채 이론으로 재구축하는 실험을 했다. 이런 실험은 레제와 들로네의 예술 전반을 비롯해서 도시 해석에 중요한 영향을 끼쳤다.

두 사람의 연관성을 보여주는 또 다른 예술운동으로 오르피즘orphism이 있다. 아폴리네르는 여러 곳에서 오르피즘을 정의했다. 1913년 들로네의 독일 전시에서 했던 '모던 페인팅'이라는 제목의 강연도 그중 하나였다. 이 강연에서 큐비즘과 오르피즘을 구별하면서 들로네와 레제를 뒤샹, 피카비아 등과 함께 오르피즘으로 분류했다. 들로네와 레제의 예술 경향을 같은 것으로 본 것이다. 오르피즘은 미래주의의 역동성과 야수파의 강렬한 정감을 더한 화풍을 색과 빛의 풍부한 응용으로 다듬은 예술운동이다. 이런 경향은

도시와의 연관성을 내포하고 있는데, 레제와 들로네가 이를 이끈 화가였다.

지금까지 설명을 배경으로 7장부터는 피카소를 제외한 레제와 들로네가 다루었던 근대적 대도시라는 주제를 살펴보겠다. 두 화가의 예술 인생과 작품 세계 전반을 살피되 도시 주제에 초점을 맞췄다. 두 사람은 각자의 독특한 화풍을 개척했는데 여기에 도시가 어떤 영향을 끼쳤는지 추적했다. 거꾸로 두 사람이 각각의 화풍으로 그린 도시 장면의 특징 등에 대해서도 설명했다.

페르낭 레제

파리를 빛과 색으로 대비시키다

1_ 레제의 예술 인생

페르낭 레제Fernand Léger(1881~1955)는 다양한 장르에서 활동하면서 자신만의 독특한 화풍과 예술 세계를 개척하고 창출한 예술가였다. 작품뿐 아니라 많은 글과 강연 등을 더해 20세기 전반에 파리 예술을 이끌었다. 특정 사조의 창시자나 리더 역할을 하지는 못했지만 동시대 다른 사조나 예술가들과 보조를 맞추며 당시 아방가르드 예술에서 탐구하던 다양한 주제를 종합적으로 탐색하는 데 크게 기여했다. 그의 화풍은 다른 동료들을 불러 모으면서 하나의 사조로 발전하기에는 다소 탐구적이었으며 너무 다양했다.

1920년대에 아방가르드 회화를 이끈 많은 화가들이 그러하듯 레제도 수학기에는 인상파, 신인상파, 야수파, 세잔 등에서 영향을 받았다. 여기에서 벗어나며 시작한 초창기도 아직은 미래주의 주제를 분석적 큐비즘 화풍으로 그리는 단계에 머물렀다. 이 단계는 제1차 세계대전이 끝나는 1917년경까지 계속되었다. 이런 초창기 시절 그는 들로네, 뒤샹, 몬드리안 등과 함께

큐비즘의 영향을 받은 가장 창의력 있고 유망한 젊은 화가 네 명으로 뽑히기도 했다. 또한 1913년에는 들로네, 피카비아, 뒤샹 등과 함께 오르피즘을 대표하는 화가로 선정되기도 했다.

그러나 큐비즘이나 오르피즘에 묶이지 않고 자신만의 새로운 주제, 색채 이론, 형태 이론 등을 꾸준히 탐구했다. 들로네와는 달리 레제는 본인 스스로도 큐비즘이나 오르피즘으로 분류되는 데에 반대했다. 특정 사조의 이름을 거부하는 편이었으며 자신만의 창의적 예술을 했던 화가로 평가받고 기록되기를 원했다. 이런 주장은 타당성이 있는 것이어서, 레제의 예술 세계는 미술사에서 통상적으로 사용하는 특정 사조로 분류하기 힘든 것이 사실이다.

레제의 회화 이력은 제1차 세계대전을 기준으로 앞뒤로 나눌 수 있다. 전쟁 전에는 앞에서 말한 황금분할파를 창립하던 1910년쯤부터 자신만의 화풍으로 그리기 시작했다. 〈결혼The Wedding〉(1910)이 보통 이런 시작을 알린 작품으로 평가된다. 양식 사조를 기준으로 하면 큐비즘으로 분류된다. 이후 1914년 전쟁 발발 전까지 큐비즘을 바탕으로 다양한 소재를 그렸는데 파리의 도시 장면이 주를 이루었다. 파리의 지붕과 굴뚝 연기가 주요 소재였으며 〈흡연자〉라는 작품이 이 시기를 대표하는 작품이었다. 큐비즘과 다른 자신만의 화풍도 창출했다. 통통한 형태, 색채 탐구, 대비 등이었다. 이런 활동을 통해 아방가르드 그룹에서 안정적 지위를 확보해 갔다.

제1차 세계대전에 참전한 레제는 전선 참호 속에서 생활하며 평생으로 이어지는 중요한 소재 두 가지를 발견했다. 하나는 참호 속에서 전우로 만난 다양한 인간 군상이었다. 레제는 이들을 다양한 말로 불렀다. '사람 혹은 군중people', '평범한 사람common man 혹은 ordinary man', '대중적 군중 혹은 평범한 군중ordinary people' 등이었다. 이 책에서는 '평범한 사람'으로 통일하겠다. 레제는 스스로 이런 평범한 사람들을 만났다고 생각하면서 자신 작품의 주인공으로

삼았다. 그럼으로써 이런 사람들이 자신의 작품을 쉽게 이해할 수 있게 되기를 바랐다.

다른 하나는 무기를 통해 경험하게 된 기계의 위력이었다. 전쟁 자체는 물론 혹독했지만 레제는 진정한 화가였다. 호기심을 발동시켜 평화의 시기에는 경험할 수 없는 비상 상황에서 새로운 예술적 소재를 찾았다. 무기의 위력이 그것이었다. 무기의 속성을 대량살상이라는 부정적 측면이 아닌 막강한 기계력이라는 긍정적 측면으로 받아들이고 이를 찬양했다. 이런 점에서 미래주의와 같았다. 다만 미래주의가 그것을 불안정하고 역동적인 비정형으로 표현한 데에 반해, 레제는 밝고 친숙한 대중적 이미지로 그렸다.

제대 후부터 1920년대 동안에는 네 가지 경향을 동시에 추구했다. 첫째, 기계주의였다. 레제는 기계에서 새로운 형태를 찾아내어 통통한 튜브 형태를 이용한 튜비즘Tubism이라는 독특한 화풍을 창출했다. 튜비즘은 주로 1916~1920년 사이에 집중되었다. 이런 기계적 형태로 다양한 주제를 그렸는데 크게 세 가지로 정리할 수 있다. '기계적 요소'라는 주제로 기계 모습을 직접 그리거나, '카드 게임 하는 사람'과 '군인'이라는 주제로 사람을 그리거나, '도시'라는 주제로 파리를 비롯해서 항구 등을 그렸다. 기계주의는 레제의 전성기인 이 시기 동안 단연 핵심 주제였다. 당시 시대 상황에서 '기계'라는 주제 자체가 갖는 의미를 '사람-기계제품-도시'로 스케일을 키워가며 다양하게 탐구했다.

둘째, 자신만의 새로운 화풍을 이루는 요소 가운데 하나로 이전부터 추구했던 '대비contrast'를 계속 실험했다. 대비는 레제가 평생 동안 탐구했던 큰 주제이자 레제만의 화풍을 결정짓는 중요한 회화적 전략이었다. 앞의 튜비즘 시기에는 튜브 형태를 이용해서 형태 차원에서 대비를 실험했다. 셋째, 1921년경부터 당시 유행하던 고전주의에 합류했다. 1920년대 유럽은 일반 사회와 예술계 모두 복고풍이 유행했다. 회화에서는 구상의 부활과 고전주

의가 대표적이었다. 초현실주의가 둘을 합한 대표 사조였는데, 레제는 완전히 초현실주의에 합류하지는 않았지만 초현실주의 분위기를 풍기는 구상 고전주의를 그렸다. 넷째, 다양한 매체로 영역을 확장하기도 했다. 회화에서 창출한 자신만의 예술 어휘와 화풍을 프린트, 출판 디자인, 일러스트, 영화, 무대 디자인, 건축 등 여러 분야에 활용했다.

1930년대는 1920년대 활동의 연장으로 볼 수 있다. 회화에서는 사실주의로 회귀하는 경향이 대표적이었다. 구상 화풍을 이어갔지만 정밀 모사 개념의 정통 구상은 아니었다. 앞 시기에 찾았던 평범한 사람에 대한 관심을 바탕으로 인문주의, 자연, 대중주의 등의 주제를 그렸다. 화풍에서는 어느 정도 초현실주의로 모아졌는데, 이번에도 그만의 독특한 화풍을 창출했다. 일차적으로는 살바도르 달리Salvador Dali, 피카소, 조르조 데키리코Giorgio de Chirico 등 스페인, 프랑스, 이탈리아 세 나라의 경향을 혼합한 것으로 볼 수 있다. 그러나 단순 혼합을 넘어서 앞의 인문주의, 자연, 대중주의 등을 더해 풍만한 인체와 단순한 형태 등 그만의 화풍을 개척했다.

회화 이외에 다양한 매체에서의 활동도 계속되었는데, 이 시기에는 특히 영화에 전념했다. 이 과정에서 회화에도 중요한 변화가 나타났는데 '사물'에 대한 관심이 새로 생긴 것이었다. 이 과정에서 비슷한 고민을 했던 건축가 르코르뷔지에Le Corbusier(1887~1965)의 순수주의Purism를 공유했다. 르코르뷔지에는 레제의 친구이기도 했는데 실내 사물의 구축성과 최적 조화를 통해 기계시대의 조형 환경을 새롭게 창출하려는 시도를 했다. 레제의 사물 소재 그림은 이런 고민을 공유했다.

1940~1946년에는 제2차 세계대전을 피해 미국에 체류했다. 미국의 경험은 레제의 후반부 이력, 나아가 예술 인생 전체에서 중요한 분기점이 되었다. 여러 곳에 머물렀는데 뉴욕 맨해튼에서 가장 많은 시간을 보냈다. 브로드웨이를 중심으로 유럽에서는 경험할 수 없는 근대적 대도시의 막대한 물

량과 역동성을 경험했다. 이런 경험은 인체를 새롭게 보는 시각과 합해졌다. 미국으로 가기 직전에 들렀던 마르세유 해변에서 다이빙 장면을 목격한 것이 결정적인 계기였다. 이후 미국으로 건너가 맨해튼의 도시적 역동성과 합해지면서 1940년대 초까지 다이버와 댄서를 주요 소재로 삼아 운동하는 인체의 역동적 동작을 그렸다. 레제는 기계주의를 추구했지만 이전까지의 화풍은 정적인 상태를 계속 유지했는데 맨해튼을 경험한 뒤 역동성에 눈 뜨게 되었다.

종전 후에도 미국에 좀 더 머물다 1946년 프랑스로 귀국했다. 돌아온 조국에서는 공산주의, 평화운동, 반전운동 등에 적극적으로 참여하는 등 사회활동에 뛰어들었다. 화풍에서는 이때까지 추구했던 여러 내용을 종합해서 〈건설 노동자들〉 연작을 남겼다. 평범한 사람과 기계주의를 근대적 대도시 안으로 합해 넣은 작품이었다. 이번에도 '사람-기계-도시'의 3종 세트였다. 이 연작은 레제 말년의 주요 작품이자 어떤 면에서는 레제 예술 전체의 대표작이기도 했다.

2_ 레제와 도시

레제는 앞에서 여러 번 언급했듯이 유럽 아방가르드에서 도시 회화를 대표하고 주도했던 화가다. 누구보다 도시와 건축에 관심이 많은 화가였다. 아마도 20세기 전반부 모더니즘 화가들 가운데 도시와 건물을 가장 많이 그린 화가 가운데 한 명일 것이다. 미래주의가 도시를 아방가르드 정신의 매개로 봤던 것과 달리 레제는 도시 자체에 관심이 많았다. 아방가르드가 아니었더라도 어떤 식으로든지 도시를 그렸을 것이다. 그래서인지 그의 예술 인생 전체에 걸쳐 도시 주제를 놓지 않고 탐구했다. 초창기 경력부터 시작해

서 세상을 떠나기 직전의 마지막 작품도 도시를 그리며 마무리했다. 이 과정에서 여러 번의 사조와 화풍의 변화를 겪었는데 그때마다 도시 주제는 중요한 실험과 창작의 통로였다. 그만큼 도시를 다양한 시각과 화풍으로 해석해 냈다.

레제의 도시 회화는 크게 네 가지 관점에서 파악할 수 있다. 첫째, 6장에서 설명했듯이 큐비즘파, 파리학파 전체 내에서의 피카소, 들로네 등과 유사하게 보는 경향이다. 큐비즘의 다면성 개념을 격자와 모자이크 등으로 다양하게 모색했으며 일부 파편화 경향도 나타났다. 역동성도 빠질 수 없는 주제인데, 소용돌이나 나선형 같은 비정형 곡선은 약하게 나타났으며 수직선, 리듬, 이동성 등을 주로 사용했다. 도시 생활과 가로 풍경에 대해서는 기계주의와 결합해서 구성 원리를 해석적으로 표현하거나 직접적 장면을 밝고 경쾌한 분위기로 그리는 등 두 방향으로 시도했다.

둘째, 그의 개인적인 예술 경력 내에서의 변화와 발전으로, 이번에도 제1차 세계대전을 기준으로 앞뒤로 나누어볼 수 있다. 전쟁 전에는 파리가 주요 주제였으며 화풍은 전통 풍경화, 큐비즘의 분해 기법, 큐비즘을 벗어난 레제만의 기법 등을 다양하게 시도했다. 큐비즘을 벗어난 기법 또한 빛과 색의 탐구, 대비, 다층원근법에 의한 즉흥성의 표현 등 다양했다. 〈푸른색의 여인, 스터디Woman in Blue, Study〉(1912)은 이런 내용을 잘 보여준다(〈그림 7-1〉).

전쟁 후에는 기계주의로 변화했다. 〈나무 사이의 집들Houses among Tress〉(1914)을 보자(〈그림 7-2〉). 형태 어휘가 특이한 기하로 갑자기 바뀐다. 순수한 화풍의 변화로 보기에는 형태 자체의 변화가 너무 심하고 기간도 짧다. 무언가 외부에서 강한 충격을 받았음을 추측케 한다. 바로 전쟁의 경험이다. 개전 초기에 전쟁을 처음 경험하기 시작한 1914년부터 시작해서 40여 년에 이르는 긴 기간 동안 여러 번의 변화 과정을 거쳤다. 기계에서 가져온 형태

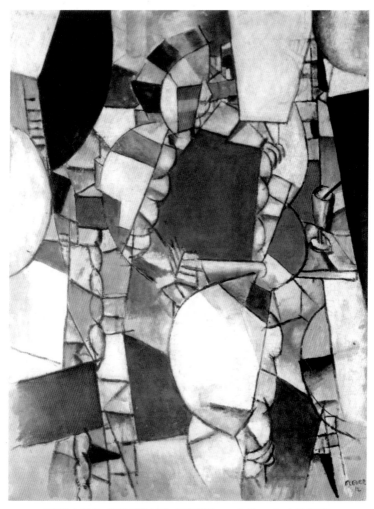

그림 7-1 레제, 〈푸른색의 여인, 스터디(Woman in Blue, Study)〉(1912)

인 튜비즘, 기하 파편에 의한 복합공간, 기하학적 구성에 의한 기계론적 구축성, 모던 라이프의 종합화, 일상성이 낳은 '신영웅주의-신인문주의-신기념비' 등이었다.

셋째, 도시 회화를 이끈 대표 사조인 미래주의와의 비교도 중요하다. 공통

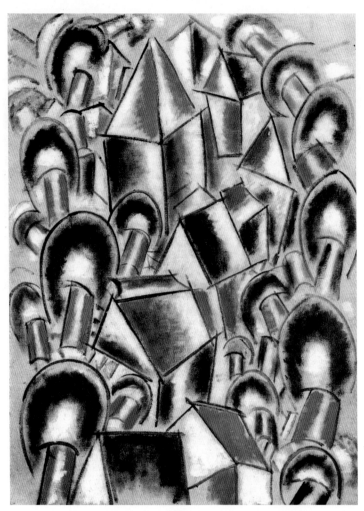

그림 7-2 레제, 〈나무 사이의 집들(Houses among Tress)〉(1914)

점과 차이점이 동시에 있다. 가장 큰 공통점은 근대적 도시 현실에 대한 이해
와 관심일 것이다. 미술사에서는 보통 레제가 미래주의 및 뒤샹 등과 함께 도
시의 역동적 경험을 표현한 것으로 평가한다. 구체적 예로, 레제 역시 미래주
의와 마찬가지로 새로운 교통수단의 높은 스피드로 경험하는 도시 공간을

신비롭게 기록하고 있다. 레제는 1914년 강연에서 자동차나 기차를 타고 가면서 보는 도시 풍경은 기술적 가치descriptive value를 상실한 대신, 종합적 가치synthetic value를 제시한다고 했다. 전통 시대의 스피드는 도시 풍경을 하나씩 보면서 기술하는 것이 가능했던 데에 반해 기계력의 스피드에서는 이것이 불가능해진 것이다. 순식간에 눈앞을 스쳐가는 여러 장면을 연속으로 모아 하나의 큰 이미지 같은 것으로 파악하는 쪽으로 바뀐 것이다. 레제는 근대적 대도시에서 일어난 이런 변화를 미래주의와 공유하고 있었다.

차이점도 분명하다. 미래주의는 이런 새로운 경험을 북적이는 군중과 빠른 이동의 충격 등 구체적인 현상과 반응으로 표현했다. 사용한 어휘도 소용돌이, 나선형, 비정형 곡선 등으로 급박하고 자극적이었다. 반면 레제의 화풍은 이에 비해 정적인 편이었다. 이동 자체를 직접적으로 표현하지 않은 대신 기계의 구축 원리 같은 안정적 구도로 풀어냈다. 이동을 표현하더라도 기하 형태 같은 구성적 요소를 사용하면서 안정적 구도 내에 머물렀다.

넷째, 그렇다고 큐비즘과 같은 것도 아니어서 큐비즘과의 분명한 차이도 중요하다. 레제의 그림은 요동치는 미래주의 화풍과 비교하면 큐비즘의 정적 화풍에 가까워 보이는 것이 사실이다. 그러나 도시를 모던 라이프가 일어나는 종합적 장으로 본 점에서는 큐비즘과도 확실한 차이가 있다. 큐비즘의 도시 관점이 대체로 풍경 개념에 치중한 것과 다른 중요한 차이점이다. 레제의 도시 회화에도 풍경 개념이 남아 있긴 했지만, 빛과 색을 이용한 대비효과와 면의 조형성으로 역동성을 표현한 점에서는 큐비즘과 다른 새로운 화풍을 창출한 것으로 볼 수 있다. 제1차 세계대전 이전의 레제 그림 전체를 보았을 때 이렇게 추가된 레제만의 새로운 관점이 큰 부분을 차지하면서 그만의 도시 회화를 탄생시켰고, 그를 도시 회화에서 최고봉으로 만들어주었다.

3_ 모던 라이프의 종합적 장으로서의 도시

이처럼 여러 가지로 분류한 레제의 도시 주제와 화풍을 아우르는 가장 큰 개념은 아마도 '모던 라이프'일 것이다. 이 말 자체는 일단 일반명사로서, 직역하면 '근대적 생활'이 된다. 여기까지는 가치 평가가 개입하지 않은 중립적이며 객관적인 정의다. 레제가 이 말을 사용했을 때에는 긍정적 평가가 개입된 좋은 뜻이었다. 근대화의 과업과 그 결과 새롭게 형성된 우리 시대의 생활과 활기라는 뜻이며, 그 속에는 이런 현대 생활을 밝고 활기찬 것으로 미화하고 찬미하는 기본 시각이 바탕에 깔려 있다.

레제의 도시 회화는 이를 테면 이런 모던 라이프가 이전 전통 시기의 생활과 다르다는 주장을 하는 것이다. 모던 라이프의 내용과 속성을 다각도에서 지속적으로 탐구했으며 근대적 대도시를 이런 모던 라이프의 종합화가 일어나는 장으로 정의했다. 레제의 도시 회화 및 그가 했던 강연과 남긴 글 등을 종합해 볼 때, 화가 레제가 본 모던 라이프 혹은 근대적 대도시의 특징은 크게 네 가지로 정리할 수 있다.

첫째, 생활의 속도와 리듬이 빨라지고 압축적이 되었다. 인구 과밀, 새로운 교통수단의 등장, 기본 스피드의 향상, 분 단위로 돌아가는 시간, 고층 건물의 등장 등 근대적 대도시를 구성하는 모든 물리적 조건이 이런 변화를 촉진시켰다. 이런 새로운 생활환경을 대표하는 특징적 현상은 역동성으로 볼 수 있다.

둘째, 전통 도시의 건축 환경은 고급 지식에 기초한 상징으로 이루어지며 이것의 예술성은 해석자의 개인적 취향에 따라 주관주의 경향으로 형성되었다. 반면 근대적 대도시는 지식이 아닌 물리적 법칙이 주도하는 객관주의로 작동하며 이에 따라 기하 질서라는 새로운 조형 환경이 창출되었다.

셋째, 전통 도시에서는 예술이 예술가의 사적 세계였으며 주로 실내에 한

정되었다. 예술 세계는 예술가의 주관주의에 기초한 정밀하고 세련된 재현이 주를 이루었다. 근대적 대도시에서는 이것이 사실상 붕괴되고 예술가들은 산업화된 세계의 공적 경험을 그려야 하는 새로운 책임을 떠안게 되었다. 주관주의는 사라지고 객관주의로 대체되었다.

넷째, 레제는 이런 객관주의의 대표적인 예로 기계주의를 들었으며, 이것에 기초한 새로운 조형 질서를 추상으로 보았다. 모던 라이프는 기계 원리에 따라 합리적이고 계산적이며 규칙적으로 돌아가는 쪽으로 변화했다. 이런 모던 라이프가 종합화된 장인 근대적 대도시 역시 기계 원리에 따라 기본 구도가 잡혔다. 이것을 그리는 도시 회화 역시 기계 원리를 따라야 하며 화풍은 추상이 되어야 한다고 보았다.

레제는 이 가운데 가장 중요한 요소로 기계주의를 꼽았다. 여기에서 큐비즘과 미래주의 모두와 구별되는 레제만의 예술 세계가 창출되었다. 큐비즘과 미래주의 모두 기계주의를 고려했는데 레제와 차이가 있었다.

먼저 큐비즘과 비교해 보면 큐비즘의 다면성과 상대주의 개념 역시 기본적으로는 기계 시대의 새로운 공간관을 회화로 표현한 것이었다. 그러나 그 범위에서 한계가 있었다. 기계를 직접 그린 경우는 거의 없었다. 기계의 작동 원리나 의미를 간접적으로 그리기는 했는데 이 경우 기계와 인간 사이의 관계를 평등하게 정의하는 방향을 택하는 편이었다. 프랜시스 피카비아의 〈보편적 매춘부Universal Prostitution〉(1916~1917)를 보자(〈그림 7-3〉). 기계 자체를 사회를 압도하며 문명을 이끌어가는 듯한 카리스마를 가진 것으로 보지 않았다. 방 안 일상의 친숙한 도구나 사물로 그렸다. 제목도 역사와 문명을 책임지는 듯한 거창한 것이 아니고 뒷골목의 직업여성으로 잡았다.

그래서인지 큐비즘의 화풍은 대체로 얌전한 편이었다. 기계의 특징을 역동성으로 보지 않았기 때문에 기계문명의 시대정신을 표현하는 화풍 역시 역동성을 피해 갔다. 이런 시대정신을 상대주의와 4차원이라는 공간 개념

그림 7-3 피카비아, 〈보편적 매춘부(Universal Prostitution)〉(1916~1917)

으로 봤으며 이에 합당한 새로운 화풍으로 '다면성에 의한 면 분해'라는 기법을 창출했다. 재현과 예술적 객관성을 새로운 공간 개념에 맞춰 새롭게 정의하는 개념이었다. 화풍은 전혀 역동적이지 않았고 매우 정적이기까지 했다. 파블로 피카소의 〈토르토사의 벽돌 공장Brick Factory in Tortosa〉(1909)은 이런 내용을 보여주는 좋은 예다(〈그림 7-4〉). 비단 이 그림뿐 아니라 큐비즘에 속하는 작품 대부분이 이런 분위기의 화풍을 공유했다. 사회적으로 보면 기계문명이 처음 등장했을 때 다수 대중이 이를 두려운 충격으로 받아들이던 것을 긍정적 시각으로 바꿔놓는 데에 기여를 했다.

반면 레제는 기계주의에서 세상을 구성하는 기본 형태를 추출했으며 이것으로 '사람-기계제품-도시'의 3종 세트 모두를 그렸다. 〈기계적 구성Mechanical

그림 7-4 피카소, 〈토르토사의 벽돌 공장
(Brick Factory in Tortosa)〉(1909)

Composition〉(1920)이라는 작품을 보자(〈그림 7-5〉). 기계를 이루는 원반, 볼트, 너트, 크랭크축 등의 부재를 직접 그렸다. 이런 부재는 기계 부품에 머물지 않고 그대로 레제의 형태 어휘가 되었다. 1914년부터 평생에 걸쳐 이런 어휘로 사람도 그리고, 기계제품도 그리고, 도시도 그렸다. 이 셋을 합하면 기계문명 시대의 존재 환경이 된다. 기계에 압도적인 카리스마를 부여한 것은 아니었지만, 기계 질서에 따라 사람 자체부터 존재 환경 전체를 새로 구축했다. 나아가 이렇게 새로 구축된 기계적 환경을 밝고 긍정적으로 그렸다. 여기에 더해 실내 공간과 사물 등도 그렸다.

다음으로 미래주의와 비교해 보면, 미래주의는 기계주의를 내연기관의 막강한 기계력 및 이것을 장착한 새로운 교통수단과 엄청난 스피드의 세계로 보았다. 이런 새로운 세계가 펼쳐지기 어려운 전통 도시를 파괴하자고 했으며 보존주의를 조롱했다. 이 연장선에서 기계의 폭력성도 찬양했다. 심지어 전쟁과 무기를 찬양하는 데에까지 나아갔다. 역사의 흐름을 기본적으로 투쟁이라 보았으며, 기계에 대해서는 그 강력한 힘을 전통을 격파하는 데에 사용해야 한다는 주장을 폈다. 기계에 막강한, 그것도 폭력적 카리스마를 부여한 것이었다. 그림도 이런 주장을 표현하는 쪽으로 그렸다.

미래주의의 이런 시각은 블랙 로맨티시즘black romanticism, 즉 검은 낭만주의로 부를 수 있다. 인간의 감성에 호소하는 낭만주의 기조를 유지했지만

그림 7-5 레제, 〈기계적 구성(Mechanical Composition)〉(1920)

이것을 유발하는 매개의 속성은 인류의 미래를 위협하는 어두운 내용으로 잡았다는 뜻이다. 이들은 인간의 감성에 호소하되 맹목적 추종과 과시주의로 접근했다. 기계를 찬양했으면서도 기계주의 사조인 추상으로 가지 않고 구상으로 남은 이유도 여기에서 찾을 수 있다.

레제는 이와 달리 기계주의 사조인 기하 추상으로 접근했다. 〈카드 게임 스터디Study for the Card Game〉(1919)가 이를 보여주는 좋은 예다(〈그림 7-6〉). 원, 육면체, 삼각형, 직선, 깔때기 등 다양한 기하 형태로 화면을 구성하고 있다. 레제는 이런 기하 추상이 기계주의를 가장 잘 표현하는 화풍이라고 보았다. 단, 몬드리안의 완벽한 도형주의나 절대적 질서와 다른 튜브 형태의 새로운 기하주의를 창출했다. 화면 구도도 비정형주의라고 할 수는 없으나 활성 에너지가 내재된 최소한의 역동성은 유지했다. 기계주의에 적합한 화풍을 확

그림 7-6 레제, 〈카드 게임 스터디(Study for the Card Game)〉(1919)

보하기 위해서 회화만으로 부족하다면 다른 장르에서 기법을 빌려오자고도 주장했다. 컬러 사진, 영화, 대중소설, 세속 연극 등이 레제가 예로 든 대표적인 장르들이었다.

레제의 이런 화풍을 기계적 회화주의mechanical pictorialism라 부를 수 있다.

'기계적'이란 과거의 시각적·감성적·재현적 소재를 버리고 기계 시대에 맞는 주제를 새로 찾아야 한다는 뜻이다. 레제는 이것의 구체적인 예로 튜비즘의 기하 형태를 제시했다. 화가의 주관적 화풍이 반영된 세련된 정밀 구상을 버리고 금속광택으로 빛나는 기계적 형태를 제시한 것이다. '회화주의' 란 화가의 최종 종착지는 여전히 회화적 세계pictorial world여야 한다는 뜻이다. 새 시대에 맞는 새로운 객관성을 찾아 표현하되 회화의 기본 심미성을 벗어나서는 안 된다는 것이었다.

4_ 건축 경력과 도시에 대한 관심

레제가 도시 화가가 된 데에는 재미있는 이력 배경이 하나 있다. 예술 교육을 미술이 아닌 건축으로 시작한 점이다. 그는 최초의 교육을 건축가 사무실에서 받았다. 1897년에 노르망디 지방의 캉Caen으로 보내져 1899년까지 건축가 사무실에서 도제 교육을 받았다. 1900년에 파리로 진출했지만 여기에서도 건축가 사무실의 제도사로 일했다. 1903년부터 정식 미술 교육을 받기 시작했는데 이때에도 건축가 사무실에서 하던 일을 계속했다.

이후 회화로 전공을 바꿔 본격적으로 그림을 공부하고 그리기 시작했는데, 이 과정에서도 건축에 대한 기억과 관심을 계속 유지했다. 그의 예술 세계는 이를 바탕으로 도시 스케일로 확장해 간 것이라고 볼 수 있다. 도시는 여러 방향으로 그릴 수 있는데, 레제의 도시 그림에는 건축계에서 통용되는 것 같은 장면이 나타나곤 한다. 이는 그의 건축 경력에서 기인하는 것으로 볼 수 있다. 양과 내용 모두에서 도시와 건축 요소를 많이 그렸다. 도시 장면은 파리를 압도적으로 많이 그렸으며 베르됭Verdun을 그린 작품도 남겼다. 건축 요소는 도시 장면에 나타난 파리 시내의 주택과 건물 윤곽을 비롯해서

지붕, 창, 실내 계단 등을 주로 그렸다. 작품 제목도 마찬가지여서, 이 두 주제와 관련된 단어가 많이 들어갔다. '도시'라는 단어 자체부터, 구체적인 도시 이름, 구체적인 건물 이름, 건축 요소 이름 등이 들어갔다.

레제는 러시아 구축주의 예술가 엘 리시츠키El Lissitzky(1890~1941)와 함께 동시대 유럽 화가들 가운데 건축 얘기를 가장 많이 했던 화가다. '건축', '건축적인', '건축가' 등의 단어를 전 생애에 걸쳐 늘 칭찬의 말로 사용했다. 1913년과 1914년에 남긴 에세이에 이미 건축 얘기가 등장했으며, 이런 기조는 1933년까지 쓴 여러 에세이에도 꾸준히 이어졌다. 1924년에는 아예 건축을 주제로 한 〈유채색의 건축polychromed architecture〉이라는 에세이도 발표했다. 1922년부터는 무대 디자인과 영화에 들어가는 건축 소재를 스스로 디자인하기도 했다. 르코르뷔지에와는 평생 친구이면서 협업 관계였다. 르코르뷔지에가 간행하던 《에스프리 누보L'Esprit Nouveau》라는 잡지에 자신의 작품을 싣기도 했다.

유럽의 예술 환경이 많이 바뀐 1920년대~1930년대에는 건축가들과 협동으로 작업한 작품도 여럿 남겼다. 레제는 두 시기에 각각 상징적인 작품을 남겼다. 1920년대에는 순수한 예술적 차원에서 예술 장르 사이의 통합과 협업이 활발히 모색되고 진행되었다. 제1차 세계대전 이전에는 회화가 주로 음악과 연계되었다. 칸딘스키가 이런 흐름을 이끌던 대표적인 예술가였다. 1920년대에 들어와서 시각예술의 여러 장르 사이의 통합으로 흐름이 바뀌었다. 데 스틸De Stijl, 러시아 구축주의constructivism, 바우하우스Bauhaus 등이 이것을 이끈 대표적인 사조였다. 건축 배경이 있던 레제에게는 건축과 회화의 통합을 시도할 좋은 기회였다.

레제는 1923년부터 데 스틸과 같은 전시회에 출품하고 교류하면서 이 사조 예술가들의 장르 통합 시도에서 영향을 받았다. 1925년 파리에서 개최된 근대 국제장식미술과 산업미술 박람회International Exposition of Modern Decorative

Arts and Industrial Arts에서는 실제 작품을 남겼다. 르코르뷔지에의 에스프리 누보 전시관Pavilion of L'Esprit Nouveau과 로베르 말레스테벵스Robert Mallet-Stevens (1886~1945)의 관광주의 전시관Pavilion of Tourism 건물이 그 대상이었다. 레제는 두 건물의 외벽과 실내 벽면에 벽화를 그리는 방식으로 건물과 회화의 통합을 시도했다. 관광주의 전시관 실내에 자신의 그림도 전시했다.

레제는 이런 벽화 작업을 통해 회화가 건축 환경, 특히 주거 실내 환경에 중요한 기여를 할 수 있다고 생각했다. 화가와 건축가가 벽면을 공통 매개로 삼아 도시 가로 환경과 실내 공간 모두를 활성화하는 데에 함께 기여할 수 있다는 믿음이었다. 단, 레제는 화가였기 때문에 구체적인 작업 방향은 '색'으로 잡았다. 보통 건물 벽면에 벽화를 더할 때에는 돋을새김을 많이 사용하는 데 반해 레제는 자신이 꾸준히 탐구해 왔던 새로운 색채 개념을 적용했다.

1920년대에 건축을 중심으로 시각예술의 여러 장르를 통합하려는 흐름이 나타난 데에는 사회 환경이 중요한 배경으로 작용했다. 제1차 세계대전 이후의 복원사업, 주택보급사업, 근대적 대도시 건설 등 유럽 전역에 건설 붐이 불어닥친 것이었다. 이에 따라 화가들 가운데 건축가나 건설업자로 전업하고 싶어 하는 사람들도 늘어났다. 레제도 넓게 보면 이 부류에 속하기는 했지만, 직접 건축 분야에 뛰어들지는 않았다. 화가라는 본업을 지키면서 건축과 도시 주제를 꾸준히 그리고, 주제와 화풍을 확장하고 다양화하는 방향을 택했다.

1930년대에도 건물 벽면에 벽화를 새기거나 그리는 경향은 가속화되었다. 이번에는 1920년대와 다른 사회 환경이 작용했다. 1930년대 유럽은 제국주의 경쟁과 전체주의 체제가 지배하게 되었다. 이에 따라 국가, 도시, 단체, 정치세력, 경제세력 등 다양한 권력 집단이 자신들의 존재를 세상에 알리고 권력을 과시하는 수단으로 벽화를 사용했다. 건물 벽면은 캔버스보다

훨씬 넓으며 많은 사람들에게 늘 노출되기 때문에 벽화를 그릴 경우 선전효과가 뛰어났다. 1930년대는 또한 이런 경쟁 구도의 일환으로 각종 박람회와 전시회가 자주 열렸는데, 여기에서도 벽화는 같은 이유로 중요한 예술 장르가 되었다.

레제는 이번에도 이런 흐름에 참여했다. 1937년에 파리에서 개최된 예술 기술 만국박람회International Exposition of the Arts and Technologies의 발명관Pavilion of the Discovery과 근대예술가 협회관Pavilion of the Union of the Modern Artists의 두 건물에 벽화 작품을 남겼다. 사회 상황은 변했지만 레제의 기본 기조는 1920년대 벽화 작품과 크게 달라진 것은 없었다. 사회 상황에 직접 뛰어들기보다는, 사회 상황이 제공하는 기회 내에서 예술가로서 본분을 지키며 자신의 예술관이 담긴 작품을 남겼다.

5_ 파리를 지붕 실내 창가에서 바라보다

레제의 작품 소재는 크게 보면 도시와 인체가 양대 산맥을 이룬다. 이 가운데 중심은 이 책의 주제인 도시다. 레제는 앞에 여러 기준으로 분류했던 것처럼 평생에 걸쳐 다양한 시각과 주제로 도시를 그렸다. 또 다른 중요한 분류 기준이 있다. 제1차 세계대전이라는 연대기적·사회적 사건에 화풍을 더한 기준이다. 레제의 도시 회화는 이 두 가지를 기준으로 앞뒤의 두 경향으로 분류할 수 있다. 전쟁 전에는 7장의 주제인 '색과 형태로 대비시킨 다층 도시'였고, 전쟁 후에는 8장의 주제인 '기계주의와 구축적 도시'였다. 차례대로 살펴보자.

'색과 형태로 대비시킨 다층 도시'는 레제가 큐비즘의 분해 기법을 파리 풍경에 적용시키면서 도시를 바라보는 레제만의 새로운 시각을 형성하기

시작한 단계다. 1910년에 처음 시작해 주로 1911~1912년에 그린 작품들에서 이런 내용을 그만의 화풍으로 표현하며 도시 회화의 첫 장을 열었다. 일종의 연작을 그렸는데, 한 가지 제목이 붙은 연작은 아니었고 '지붕-연기-창'의 세 가지를 주제로 삼은 연작이었다. 길게 보면 전쟁 후인 1920년대까지도 부분적으로 이어지면서, 특히 대비 이론을 실험하고 시도하는 장으로서 역할을 했다.

'지붕-연기-창'을 주제로 한 연작은 레제가 이사를 가면서 본격적으로 시작되었다. 1911년 봄에 자신의 작업실을 이전의 멘가Avenue du Maine에서 앙시엔 코메디가rue de l'Ancienne Comedie로 옮겼는데, 이곳의 창을 통해 보이는 파리의 옥상과 지붕 풍경을 연작으로 그렸다. 레제의 작업실은 꼭대기 층인 옥탑방rooftop에 있었는데 이곳에서는 시테Cité섬과 노트르담 성당이 보였다. 레제는 이 장면을 다양한 내용과 화풍을 바꿔가며 제목에도 변화를 주면서 최소 다섯 점의 연작으로 그렸다.

연작의 주제어를 이루는 세 단어를 살펴보면, 우선 이 연작은 옥탑방의 실내에서 바깥 풍경을 내다본 것인 만큼 기본적으로 '창' 혹은 '창가에서'라는 주제가 들어 있었다. 그러나 이 연작 가운데 창들의 모습을 직접 그린 작품은 〈창을 통해 본 파리Paris Seen Through a Window〉(1912) 한 점만 나왔다(〈그림 7-7〉). 이 때문에 보통은 '창'이나 '창가에서'는 빼고 '지붕과 연기'라는 주제로 줄여 말한다.

'연기'는 굴뚝에서 피어오르는 것을 그린 것인데 어떤 면에서는 세 단어 가운데 가장 중요하다. 부드러운 곡선으로 그려지는데, 이 곡선 부분에 빛, 색, 대비 등을 집중적으로 실험해서 큐비즘과 구별되는 레제만의 화풍이 나왔다. 이런 중요성 때문에 미술사 책에서 이 연작을 한 단어로 부를 때에는 보통 〈연기〉 연작이라고 한다.

'지붕'은 좀 더 대중적인 주제여서 '파리'와 함께 '파리의 지붕'으로 불린

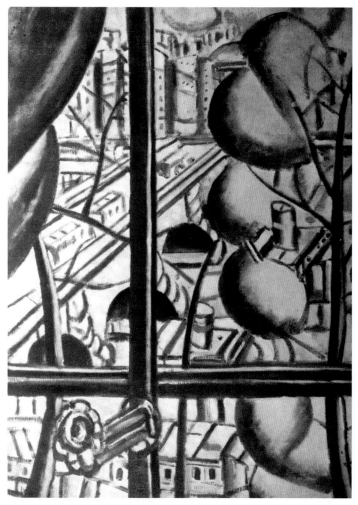

그림 7-7 레제, 〈창을 통해 본 파리 (Paris Seen Through a Window)〉(1912)

다. 이 연작에서뿐 아니라 파리를 도시 관점에서 대표하는 주제 가운데 하
나다. 현대까지도 많은 화가들이 그릴 정도로 인기 있고 유명한 파리의 풍
경 소재다. 이 연작에는 두 가지 의미가 있다. 하나는 옥탑방이라는 높은 위
치에서 내려다본다는 것이다. 이는 〈연기〉 연작이 기본적으로 전경 혹은 원

경을 그린 풍경화에서 시작했다는 것을 뜻한다. 다른 하나는 그렇게 본 건물의 모습 가운데 지붕이 보인다는 것이다. 파리의 지붕은 경사지붕이 많아 이것이 사선을 만들어내며 대비효과를 높이는 데에 도움이 된다.

세 단어의 개별적인 뜻은 이러한데, 앞서 말한 것처럼 '지붕-연기-창' 모두를 합한 것이 가장 정확할 것이다. 셋을 합해서 풀어쓰면 '파리의 지붕 굴뚝에서 나는 연기를 방 안 창가에서 바라본 풍경'이 된다. 이때 풍경을 정의하고 해석하는 시각에서 큐비즘의 영향을 기반으로 삼았고, 전통적인 풍경화 장면도 일부 남긴 했으나 궁극적으로는 이 둘 모두를 벗어나 레제만의 새로운 시각과 화풍을 처음으로 창출했다.

이런 배경 아래 '지붕-연기-창'의 연작은 두 단계로 한 번 더 나눌 수 있다. 연도 순서에 따른 것이 아니고 레제만의 새로운 도시 회화가 완성되어 가는 정도에 따른 것이다. 첫 번째 단계는 '대비를 통해 물질성을 구축하고 움직이는 공간을 형성'하는 단계로 〈흡연자〉와 〈창을 통해 본 파리〉가 대표작이다. 두 번째 단계는 '대비'를 강화하면서 다층 도시라는 새로운 도시 공간 경험을 형성한 단계다. 새로운 경험의 구체적인 세부 주제는 '차원의 대비로 표현한 혼잡과 역동성 + 다층 원근법으로 표현한 시각적 역동성 + 도시의 즉흥성과 모던 라이프의 종합적 완성' 등 세 가지로 정의할 수 있다. 〈지붕 위의 연기The Smokes on the Roofs〉(1911), 〈옥상 지붕 위의 연기Smoke on the Rooftops〉(1911), 〈파리의 옥상 지붕Paris Rooftops〉(1912) 등이 대표작이다. 대표작을 통해 두 단계를 차례대로 살펴보자.

6_ 대비로 구축한 물질성과 움직이는 공간

먼저 빛, 색, 대비 등을 도입한 〈흡연자The Smoker 혹은 Smokers〉(1911)다(〈그

그림 7-8 레제, 〈흡연자(The Smoker 혹은 Smokers)〉(1911)

림 7-8)). 앞에서 설명한 '파리의 지붕 굴뚝에서 나는 연기를 방 안 창가에서
바라본 풍경'의 전형적인 장면이다. 도시 모습을 평범한 시골 마을로 그렸는
데, 이것이 레제가 자신의 작업실에서 실제로 본 주변의 파리인지는 확실하
지 않다. 굴뚝에서 뿜어져 나온 연기가 풍경 장면을 군데군데 지울 정도로

뭉게뭉게 피어오르고 있다. 제목은 이런 연기를 담배 피우는 사람에 비유해 붙인 것이다.

〈창을 통해 본 파리〉도 비슷한 해석이 가능하다(〈그림 7-7〉). 차이는 창틀을 직접 그린 점과 파리의 풍경이 좀 더 사실적이라는 점이다. 화면 중앙을 십자가 모양의 가느다란 창틀로 구획했고 아래쪽에는 손잡이도 그렸다. 왼쪽 위에는 부드러운 곡선의 커튼이 드리워진다. 파리 모습도 대로가 가운데를 사선 방향으로 가로지르며 그 왼쪽 위에 조그맣게 센강과 다리가 보인다. 대로 건너편에는 파리의 대명사인 6~8층 높이의 아파트가 줄지어 서 있다. 여기까지만 보면 〈흡연자〉와 많이 다르지만 화면 오른쪽에 위아래로 뭉게뭉게 피어오르는 큰 연기를 그린 점에서 '지붕-연기-창'의 연작에 넣을 수 있다.

〈흡연자〉의 화풍은 큐비즘과의 양면적 관계에서 해석할 수 있다. 큐비즘의 영향을 보여주는 특징은 주로 형태와 구도에서 나타난다. 건물과 지붕을 사각형과 육면체 중심의 기하 형태로 단순화했다. 일부 장면에서는 평평한 면 요소도 등장했다. 이런 기하 요소들을 수직 구도로 짰다. 이런 구성은 다면 요소들의 수직 중첩으로 이루어진 피카소 그림과 유사하다. 이와 같은 유사성으로 인해 〈흡연자〉는 큐비즘 화풍으로 도시를 그린 경향을 일컫는 '큐비즘 도시 풍경화Cubist cityscapes' 그룹으로 분류되기도 한다.

하지만 큐비즘에서 벗어나려는 시도가 더 큰 부분을 차지했다. 크게 보면 큐비즘의 정적인 특징과 다른 레제만의 역동성과 리듬감이다. 구체적으로는 다섯 방향으로 요약할 수 있다. 다섯을 합하면 근대적 대도시의 새로운 역동성이 된다. 근대적 건물이 없는 파리라는 전통 도시에서 근대적 대도시의 특징을 찾아내 표현한 것이다. 이런 특징들은 이후 레제가 도시 회화를 통해 완성해 갈, 그만의 독특한 화풍에 대한 기초 역할을 했다. 다섯 방향은 순서대로 작동한다. 하나씩 살펴보자.

첫째, 빛과 색이다. 무엇보다 빛을 중요하게 다루었으며 이것을 색을 통

해 표현함으로써 궁극적으로 색 사용에서 큐비즘을 넘어섰다. 〈흡연자〉에서 빛은 화면 전체에 퍼져 있는 뿌연 연기처럼 묘한 분위기로 표현된다. 이를 위해 빛은 주로 넓은 면 단위로 처리되었다. 구체적으로 두 종류다. 하나는 연기를 그린 부분이고 다른 하나는 창공이나 도시 공간의 여백에 해당되는 부분이다. 또렷한 광원은 없지만 화면 전체에 말로 설명하기 어려운 묘하게 밝은 분위기를 만들어낸다. 이성적으로 추론되지는 않지만 빛의 온기가 살아 있음을 느끼게 해준다.

빛의 두 종류를 색으로 구별했다. 연기를 그린 넓은 면은 밝은 미색으로, 창공을 그린 넓은 면은 적색, 갈색, 청색, 황토색 등으로 각각 처리했다. 빛에 가까운 색은 물론 밝은 미색이다. 빛으로 차 있거나 빛이 반사된 것처럼 느껴진다. 화면의 중앙, 위아래, 모퉁이 등 여러 곳에 퍼져 있는 창공과 여백 부분도 색조가 어두워서 연기만큼 빛의 느낌이 확실하지는 않지만, 각 면 단위에서 부분적으로 밝은색을 줘서 빛의 느낌을 유지했다. 이상을 합하면 화면 전체에 다양한 색조의 빛이 섞여 넘쳐나는 것이 된다.

둘째, '대비'다. 빛과 색에 집중한 것은 일단은 이 둘 자체가 회화의 가장 기본적인 매개라서 그런 것이었다. 앞선 레제의 예술 경력에서 보았듯이 그는 끝까지 회화성을 지킨 골수 화가였다. 여기에 더해 또 하나의 중요한 회화적 전략을 실험하고 구사하기 위한 목적도 있었다. 바로 '대비'라는 주제였다. 대비는 레제가 평생에 걸쳐 다양한 주제와 소재와 매개로 실험한 중요한 회화 요소이자, 도시 회화에서도 마찬가지여서 근대적 역동성을 표현하는 핵심 요소였다. 대비를 통해 근대적 대도시 속에서 벌어지는 활기와 스트레스, 긴박함과 스피드 등을 대비를 통해 표현하고자 했다.

이런 대비를 이미 〈흡연자〉부터 탐구하기 시작했는데, 색과 형태의 두 방향에서였다. 색에서는 보색대비와 명암대비 두 가지를 사용했다. 보색은 '적색 vs. 녹색', '청색 vs. 황토색'의 두 가지로 처리했다. 명암대비는 빛을

담아낸 넓은 면을 밝게 처리하고 도시환경을 그린 부분을 어둡게 처리하는 방식으로 구사했다.

형태대비는 여러 방향으로 다양하게 구사했다. 크기에서는 '넓은 면 vs. 자잘한 요소'를, 기하에서는 '면 vs. 선'과 '사각형 vs. 원호'를, 선에서는 '직선 vs. 곡선'을, 윤곽에서는 '정형 vs. 비정형'을, 소재의 종류에서는 '나무 vs. 건물'과 '실내 정물(왼쪽 아래의 테이블) vs. 실외 도시 풍경'을, 공간에서는 '실내(정물 부분) vs. 실외(도시 풍경 부분)'과 '투명성 vs. 불투명성'을 각각 사용했다.

색과 형태의 두 가지 대비를 합해서 보면 관찰자는 시선을 한곳에 고정시키지 않고 지속적으로 움직인다. 이것은 이동성을 뜻한다. 이동성은 시각적 감상과 신체적 실제의 두 단계를 거친다. 그림을 보고 있으면 처음에는 감상 차원에서 시각적 이동이 일어난다. 조금 더 보고 있으면 내 몸이 실제 도시 안을 돌아다니는 것 같은 연상작용을 일으킨다. 이런 이동성은 다시 역동성을 만들어낸다. 레제가 본 근대적 대도시의 역동성이다. 큐비즘의 정적인 다면성과 다른 레제만의 기법이다. 레제는 〈흡연자〉에서 사용한 자신의 대비 기법에 대해 "공 같은 형태의 연기가 집들 사이에서 상승 곡선을 이루며 위로 오른다. 연기와 집은 형태뿐 아니라 '동적-정적' 특징에서도 대비를 이룬다. 여기에 색까지 가세하면 더 그렇다. 이것을 조형 어휘로 표현함으로써 대비의 강도는 더욱 세진다"라고 설명했다.

셋째, 건물의 구축적 물질성이다. 이는 추상과 구상의 통합을 통해 표현했다. 건물을 일단 큐비즘의 추상 형태 같은 육면체로 단순화했다. 덩어리 같은 물질성이다. 그러나 큐비즘에 머물지 않고 레제만의 기법을 더했다. 구상화를 통해 육면체를 기하 도형이 아닌 건물로 느끼게 한 것이다. 재현으로서의 전통적인 구상은 아니었다. 육면체 위에 사선 두 줄만 긋는 단순한 구상화였다. '추상화된 구상화' 정도로 부를 수 있을 것이다. 사선 두 줄은 지붕이 되었다. 육면체에 지붕을 얹으니 집이 연상된다. 이처럼 추상과

구상이 합해지면서 추상 형태의 덩어리 물질성은 건물이라는 구축적 물질성으로 발전한다. 건축적으로 얘기하면 석조나 콘크리트로 지은 구조물로 읽힌다는 뜻이다. 큐비즘에는 없던 레제만의 독특한 기법이었다.

여기에서 대비 처리가 중요한 역할을 한다. 형태와 크기의 두 방향이다. 형태에서는 건물의 윤곽을 직선과 사각형으로 짰고, 구름, 빛, 연기 등의 비물질적인 요소는 곡선과 원호로 짰다. 크기에서는 건물의 윤곽을 작게, 비물질적인 요소를 크게 그렸다. 건물은 단단한 고형의 물질 덩어리로, 비물질적인 요소들은 부드럽고 연약한 장막처럼 느껴지면서 대비를 이룬다. 이런 대비를 통해 건물은 구축적 물질성을 더욱 확실하게 보여준다. 비록 크기는 작지만 스타카토처럼 톡톡 튀면서 눈에 들어온다. 이 그림은 언뜻 도시 풍경화처럼 보이지만, 실제로는 단순히 눈에 보이는 풍경을 넘어서 도시의 물리적 질서인 건물의 구축적 물질성을 그린 것이다.

넷째, '움직이는 공간'이다. 두 번째 특징인 대비에 의한 이동성이 만들어 내는 새로운 공간이다. 그림은 2차원 평면이라서 실질적으로는 움직일 수 없으므로, 감상자가 이동하는 것처럼 느끼도록 연상작용을 활용한 것이다. 감상자는 화면을 보면서 도시 공간 속을 위아래나 앞뒤로 이동하는 것 같은 느낌을 받는다. 화면 구도도 수직적으로 짜여서 공간적 역동성으로 꿈틀댄다. 크고 작은 수많은 구성 요소들이 위아래 수직 방향으로 중첩되고 축적되면서 화면의 공간 구도를 짜고 있다. 이런 구도 속에 나를 고정시키면 화면, 즉 도시 공간이 움직이는 것처럼 느껴진다.

다섯째, 경험적 관찰에 기초한 일상성이다. 이는 레제가 제1차 세계대전에 참전해 참호 속에서 발견했던 평생의 관심사인 '평범한 사람'과 연계된다. 앞의 네 단계를 거치며 발전해 온 근대적 대도시의 목적이 고급 예술이나 거대 가치에 있지 않고 다수 대중의 평범한 일상을 담는 데에 있다는 뜻이다. 이는 고급 예술로 치장한 대형 공공건물이 중심을 이루던 전통 도시에 반대

하는 것이었다. 또한 수십 층의 마천루로 가득 채운 근대의 거대 도시에도 반대한다. 레제는 예술 인생의 마지막을 '평범한 사람'이라는 주제로 마무리했는데, 이것을 예견하면서 일찍이 그 출발을 끊은 것이다.

레제는 눈에 보이는 풍경을 가능한 한 있는 그대로 그리려 했다. 이때 '있는 그대로'의 의미가 중요하다. 그림에서 알 수 있듯이 전통 풍경화의 구상 재현은 아니었다. 그렇다고 큐비즘이 추구했던 재현적 보편성이라는 개념적 주제도 아니었다. 전통 풍경화의 아름다운 극화 작용과 큐비즘의 분석과 종합 등의 사변적 해석 모두를 거부한 것이다. 그 대신 실제로 현실에 존재하는 그대로의 상태를 표현했다. 이런 특징을 '일상성'이라 부를 수 있다. 보통 사람이 극화 작용과 사변적 해석 없이 있는 그대로의 현실을 경험적으로 관찰하고 느끼는 정도를 옮겼다는 뜻이다. 이 그림에서 느껴지는 즉흥적 편안함도 같은 내용으로 볼 수 있다.

7_ 차원의 대비로 표현한 혼잡과 역동성

다음으로 '차원의 대비로 표현한 혼잡과 역동성 + 다층 원근법으로 표현한 시각적 역동성 + 도시의 즉흥성과 모던 라이프의 종합적 완성'이라는 두 번째 단계를 보자. 〈지붕 위의 연기(The Smokes on the Roofs)〉(1911), 〈옥상 지붕 위의 연기(Smoke on the Rooftops)〉(1911), 〈파리의 옥상 지붕(Paris Rooftops)〉(1912) 등이 대표작이다(〈그림 7-9〉, 〈그림 7-10〉, 〈그림 7-11〉). 이 단계에서는 무려 열한 가지의 새로운 특징이 형성되면서 레제만의 도시 회화를 완성시켰다. 이것을 큰 주제로 한 번 더 나누면 '차원의 대비로 표현한 혼잡과 역동성'에서 다섯째까지의 특징이, '다층원근법으로 표현한 시각적 역동성'에서 여섯째부터 여덟째까지의 특징이, '도시의 즉흥성과 모던 라이프의 종합적

그림 7-9 레제, 〈지붕 위의 연기(The Smokes on the Roofs)〉(1911)

완성'에서 아홉째부터 열한째까지 세 가지 특징이 각각 나왔다. 이 세 가지 큰 주제를 소제목 삼아 11가지 특징을 하나씩 살펴보자. 작품에서는 세 대표작 가운데 첫 번째인 〈지붕 위의 연기〉(〈그림 7-9〉)를 주요 예로 삼고 나머지 둘은 필요한 부분에서 추가로 설명하겠다.

첫째, '대비'다. 앞의 '대비를 통해 물질성을 구축하고 움직이는 공간을 형성'한 단계의 다섯 가지 특징 가운데 두 번째였던 '대비'를 이어받고 발전시켜 그 효과를 높였다. 보색대비, 형태, 요소의 크기 등 세 방향으로 대비를 구사했다. 보색은 '청색 vs. 분홍'과 '보라 vs. 오렌지'로 완전 보색이 아닌 2차 보색 정도로 사용했다. 형태는 연기를 그린 곡선 부분과 건물을 그린 직선 부분이 대비를 이루지만, 대비의 정도가 〈흡연자〉(〈그림 7-8〉)보다는 많이 약해졌다. 그 대신 직선으로 그린 부분에서 '사각형 vs. 삼각형'이나 '직각 vs. 예각' 등 꺾인 정도에 따른 대비가 새로 나타났다. 이때 삼각형과 사각형이 만들어내는 요소의 크기 차이도 커서 대비는 이중으로 형성되었다.

그림 7-10 레제, 〈옥상 지붕 위의 연기(Smoke on the Rooftops)〉(1911)

둘째, 도시 공간의 물리적 골격이 구체적으로 형성되기 시작했다. 이 내용은 〈흡연자〉와 비교해 보면 그 특징이 확실하다. 〈흡연자〉는 도시를 전경이나 원경의 풍경화 구도로 막연하게 그렸다. 건물은 작은 기하 단위에 머물렀고 아직 도시 공간은 구체적으로 형성되지 않았다. 화면은 공간보다

그림 7-11 레제, 〈파리의 옥상 지붕 (Paris Rooftops)〉(1912)

는 풍경이 주도하고 있다. 그렇다 보니 도시의 기본 좌표 구도인 '수평-수직'
의 십자 구도가 나타나지 않고, 사선만으로 화면 구도를 짰다. '파리, 지붕,
굴뚝, 연기, 창' 등의 바탕 지식과 그림이 직접적으로 대응되지 않는다. 이와
같은 사전 지식 없이는 그림의 내용을 알기 어렵다.

〈지붕 위의 연기〉를 비롯한 세 작품에서는 이 모든 점이 달라졌다. 우선 근경으로 도시 골격을 자세히 그렸다. 이에 따라 도시 공간의 틀이 확실하게 짜였으며, 이것을 건물의 윤곽이 주도했다. 건물이 커졌고 벽, 창, 굴뚝 등이 자세하게 그려졌다. 수많은 건물이 중첩되는 도시 공간을 눈앞에서 보는 것 같다. 이렇다 보니 화면 구도가 도시의 기본 좌표 구도인 '수평-수직'의 십자 구도에 가깝게 정리되었다. 이른바 '거미줄 구도cobweb structure'라는 것인데 큐비즘과 다다이즘 등 여러 사조에서 사용하던 구도였다. 모눈종이 같은 완벽한 격자가 아니라 거미줄 같은 느슨한 격자 구도를 말한다. 이번 세 작품에서는 선과 면이 거미줄 구도를 짰다. 선이 만드는 면 단위의 중첩과 조합으로 도시의 공간 구도를 짠 것이다. 이런 면 단위에 대표 색을 배정했으며, 이 과정에서 〈지붕 위의 연기〉와 〈파리의 옥상 지붕〉에서는 보색 대비를 사용했다.

셋째, '차원의 대비'다. 이렇게 형성된 두 가지 요소인 '도시 공간'과 '대비'가 합해지면서 만들어낸 또 다른 대비효과다. 일차적으로는 앞서 말한 첫 번째 특징에서 본 회화적 대비에서 출발한다. 선과 면으로 이루어진 형태 윤곽에 색채, 꺾이는 각도, 요소의 크기 등 대비를 적용했다. 이런 대비는 여기서 끝나지 않고 '차원의 대비'라는 다음 단계의 대비로 발전했다.

차원의 대비란 도시 속에 모여 있는 수많은 사물 요소, 즉 도시의 '모든 것everything'의 배치 구도의 공간적 특성을 '대비'라는 회화적 기법으로 정의하고 표현하는 개념이다. 수많은 도시 사물들 하나하나를 독립적 차원을 갖는 요소로 보고 이것이 모여 있는 도시 공간의 특성을 '대비'로 봤다는 뜻이다. 실제 도시 공간 속에서는 이런 사물 요소들 사이의 관계를 긴장감으로 본다는 뜻이다.

넷째, '혼잡'과 '역동성'이다. 차원의 대비는 도시 공간의 성격을 기본적으로 '혼잡'으로 봤다는 뜻이다. '혼잡'은 두 가지 상황의 합으로 나타난다. 하

나는 구성 요소로 종류와 개수가 많아야 된다. 다른 하나는 이것들의 배치 구도로서 역동적으로 얽히면서 배치되어야 한다. 이런 혼잡은 근대적 대도시의 특징 중 하나이며 역동성과 연계된다. 미래주의에서는 이것을 동시성과 역동성으로 봤고 들로네는 동시주의로 봤다. 레제는 이것을 차원의 대비로 본 것이다. 이것이 도시 공간을 바라보는 레제만의 대표적인 시각이라 할 수 있다.

나를 기준으로 보면 도시의 '모든 것'이 3차원의 공간 속에서 나를 둘러싸고 끊임없이 역동적으로 움직인다. 이런 3차원의 공간 상태를 회화라는 2차원의 평면에 표현하려면 특별한 기법이 필요한데, 레제는 이것을 '대비'로 잡은 것이다. 실제로 이 세 작품을 보면 2차원 요소들이 대비를 통해 활기를 띠면서 3차원 요소처럼 살아 움직이는 느낌을 준다. 3차원 요소들 사이에 대비를 한 번 더 구사했다. 화면의 측면을 따라 배치된 건물을 유채색으로, 화면의 중앙을 차지하는 연기를 흰색으로 각각 처리하여 화면 전체에 공간의 깊이를 더했다. 이런 처리를 통해 관찰자는 실제 도시 공간 속에 있는 것처럼 느낀다. 레제는 1914년에 예술가와 학생 그룹을 대상으로 한 강연에서 다음과 같이 말했다. "내 작업실에서 내다보는 구름 같은 부드러운 곡선 형태의 연기가 직선과 각으로 이루어진 삭막한 건물에 생명을 불어넣어 주는 것을 깨달았다."

다섯째, '면의 조형성'이다. 이는 차원의 대비를 구체적으로 구사하는 레제만의 회화 어휘적 어휘와 기법이다. 이 세 그림을 보면 선이 일차적인 형태 어휘인데 여기에 머물지 않고 면으로 귀결된다. 레제는 이런 면으로 도시 공간을 구성했다. 도시는 면으로 이루어지고 이것이 상호 교합하는 방식에 따라 3차원이라는 물리적 골격이 형성된다. 또한 대비와 긴장이라는 근대적 대도시의 공간 경험도 여기에서 나온다.

면의 조형성에 대해 레제는 1914년에 바실리에프 아카데미Academie

Wassilief에서 행한 두 번째 강의에서 중요한 기록을 남겼다. 대비에 관해 말하면서 〈지붕 위의 연기〉를 설명하는 대목이다. "화면 안에 가능한 한 다양성을 주려 했다. 그러나 요소들을 분리시키면 안 된다. 면으로 처리된 여러 건물들을 최대한 교합시켰고 이것으로 화면 전체의 틀을 짰다. 건물을 이루는 면은 기본적으로 죽어 있는 것인데, 여기에 색의 대비를 가한 뒤 중첩시킴으로써 생명을 불어넣게 된다."

여기에 앞에 나온 〈흡연자〉를 설명한 레제의 글 내용을 더해 정리하면 다음과 같다. "화가는 건물 사이에서 피어오르는 연기의 조형성을 탐구하고 표현하려 노력해야 한다. 이를 위해서는 조형 요소들이 갖는 복합적 강도에 대한 연구가 필요하다. 곡선에 대해서는 전체 덩어리 윤곽을 해치지 않는 범위 내에서 가능한 한 다양성을 주는 것이 필요하다. 이렇게 형성된 곡선 윤곽을 건물의 건조하고 딱딱한 면과 대비시켜 그려야 한다. 건물의 면은 죽어 있는 면이지만 색을 칠하면 곡선 윤곽과 대비를 이루면서 이동성을 만들어낸다. 나아가 건물도 살아 있는 형태가 된다."

8_ 다층 원근법으로 표현한 시각적 역동성

여섯째, 원근법이다. 전면적이거나 확연히 눈에 띄는 것은 아니지만 최소한 〈지붕 위의 연기〉와 〈옥상 지붕 위의 연기〉의 두 작품에서는 원근법으로 그린 그림을 볼 때 느끼는 특징이 나타난다. 레제가 원근법을 사용한 것은 경험주의 화풍을 사실적으로 그리기 위해서였다. 이런 점에서 〈흡연자〉의 마지막 다섯째 특징인 '경험적 관찰에 기초한 일상성'과 같은 맥락으로 볼 수 있다. 여기에서 원근법을 거의 사용하지 않으면서 동시에 큐비즘에서 완전히 벗어나는 레제만의 도시 공간 개념이 형성되었다.

큐비즘은 소재 대상에 대한 재현의 보편성에서 실제 보이는 장면보다는 개념적으로 가정된 형태를 상상력으로 만들어 쓴 쪽에 가까웠다(〈그림 7-4〉). 재현의 대상이 되는 소재에 대해서 다면성과 동시성이라는 개념적 정의를 먼저 한 뒤, 이것을 잘 표현할 수 있는 형태를 가정한 것이다. 설사 구상적 재현성을 보이더라도 소재가 놓인 위치나 이것을 바라보는 각도 등에서는 가정된 내용이 많았다. 이런 개념적 정의에 대해 분석적 단계analytical phase로 시작해서 적절한 기하 형태를 결정한 뒤, 이것들을 조합하고 구성해 정리하는 종합적 단계synthetic phase로 마무리했다. 이와 같은 과정은 원근법에 기초해 눈에 보이는 사실성 위주로 그린 레제의 방법론과 완전히 다른 것이었다.

또 다른 차이로서 도시를 회화적으로 정의하는 기본 시각을 들 수 있다. 큐비즘은 도시를 사물로 정의했다. 이는 도시를 그릴 때 실내 정물화를 그리는 것과 같은 시각을 유지했다는 뜻이다. 즉 도시를 하나의 사물 대상으로 보고 이 자체에 집중했다. 다면성에 따른 분석 대상으로 보았으며, 동시성에 의한 종합화의 대상으로 보았다. 큐비즘은 도시 풍경을 실내로 가지고 들어와서 실내 사물처럼 대했다. 따라서 이번에도 원근법은 필요하지 않았다.

반면 레제는 도시를 공간으로 정의했다. 인간이 포함된 더 큰 환경이라는 공간 단위로 본 것이다. 레제는 기본적으로 실내에는 별 관심이 없었고 자신의 작업실 바깥의 실외에서 벌어지는 실제 생활에 관심이 컸다. 도시의 본질을 실내와는 완전히 다른 큰 환경 단위로 파악하고 그 특성을 그렸다. 레제가 도시가 갖는 회화적 대상으로서의 속성에 아주 관심이 없었던 것은 아니지만, 이보다는 도시를 주제의 중심으로 보고 포괄적으로 확장하는 데에 더 관심을 뒀다.

이런 경향은 레제가 블레즈 상드라르Blaise Cendrars(1871~1961)의 문학 세계를 평한 글에 압축적으로 설명되고 있다. 상드라르는 소설가이자 시인으로

레제의 친구였는데, 그의 성향에 대해 "(상드라르는) 자신의 주변에서 돌아다니는 모든 것을 취한다"라고 평했다. 상드라르의 성향이 자신과 잘 맞는다고 하면서 그의 포괄성을 언급한 것인데, 이는 곧 레제 자신의 성향이기도 했던 것이다. 이 문제를 회화에서 자주 사용하는 '주제 vs. 화풍'의 이분법으로 보면, 큐비즘은 화풍 중심이었고 미래주의는 주제 중심이었다. 레제는 둘의 중간 정도로 볼 수 있다. 화풍에 집중하기 위해서는 소재를 재현 대상에 국한해야 하고, 주제 중심이 되기 위해서는 소재가 확장적 경향이 되어야 한다.

일곱째, 다층원근법과 분산성이다. 원근법을 사용하기는 했는데 원근법의 상식적인 특징과는 거리가 있어 보인다. 구도, 시선, 거리감 등이 원근법을 사용한 그림에 나타나는 전형적인 장면은 아니다. 일소점 원근법에 나타나는 안정감, 집중도, 통일성 등을 찾아볼 수 없다. 이소점 원근법에 나타나는 소실감과 정리감 역시 찾아볼 수 없다. 화면 구도는 전체적으로 분산적인데 원근법을 다층으로 구사했기 때문이다. 건물 두세 개당 소점을 하나씩 따로 잡아서 결과적으로 소점이 여러 개가 나왔다. 각 소점을 따라 여러 방향으로 소실이 일어나면서 화면 전체가 분산적이게 되었다.

여덟째, 다층 도시와 시각적 역동성이다. 원근법에서는 보통 소점을 따라 공간 구도가 짜이기 때문에 원근법을 다층으로 구사했다는 것은 공간 구조가 다층이 되었다는 뜻이다. 레제의 도시 회화에 나타난 근대적 대도시의 특징 가운데 하나인 '다층 도시'가 탄생한 것이다. 이것이 레제가 생각했던 파리의 구도였다. 다층 도시라는 구조는 파리의 외관적 사실성과는 거리가 있다. 파리의 실제 모습은 레제의 그림처럼 생기지 않았다. 이 정도로 분산적이지 않다. 개발이 많이 진행된 요즘도 그런데 이 세 작품을 그렸던 1911~1912년에는 훨씬 덜 분산적이었을 것이다. 그런데 레제의 파리는 영국의 공업도시에 가까워 보이기까지 한다. 이렇게 그린 것은 파리를 다층

도시의 모습으로 제시하기 위해서라고 추측해 볼 수 있다. 다층원근법이라는 근대적 대도시의 공간 구도로 파리를 사실과 다르게 그린 것이다. 파리가 다층 도시라면 이렇게 생겼을 것이라고 제시한 것이다.

여기에서 시각적 역동성이 나온다. 도시 공간 속에서는 시선과 시각과 시점이 여러 개 형성된다. 도로와 건물 열이 형성하는 방향은 모두 소점이 된다. 내가 서서 바라보는 곳도 모두 소점이 된다. 가로가 넓어지고, 사람의 이동 속도가 빨라지고, 건물 수가 늘어나면서 건물과 건물 사이의 높이 차이가 심한 근대적 대도시라면 더욱 그렇다. 시선 각도는 수시로 다양하게 변하고, 다양한 형태 요소들이 자유롭게 나타나서 중첩되었다가 사라진다. 시각적 역동성 개념이다. 앞에서 설명한 '혼잡' 개념에 더해 역동성을 정의하는 레제만의 또 다른 시각이다. 레제의 이 세 작품에서 이와 동일한 경험을 읽어낼 수 있다.

9_ 도시의 즉흥성과 모던 라이프의 종합적 완성

아홉째, 즉흥성이라는 새로운 보편적 '미'다. 레제는 '미'가 어느 곳에나 있다고 보았다. 각자가 즉흥적 감성으로 느끼는 것이 모두 '미'라고 보았다. 실내의 식탁 위에 놓인 그릇들의 어울림도 미가 될 수 있고 거리에서 마주치는 도시민들의 일상도 미가 될 수 있다. 미는 철저히 개별적인 것이며 이런 각 개별이 대중을 이루기 때문에 대중적인 것이다. 그런데 개별적이고 대중적인 상황이 일어나는 시간과 공간이 일상이기 때문에 이는 또한 일상적인 것이 된다. 근대문명에서 미의 보편성이 이처럼 개별성, 대중성, 일상성에 있게 된다.

이런 점에서 전통 시대의 보편적 미와 반대된다. 전통 시대에 보편적 미

는 '최고의 미'였다. 신화와 철학과 종교 같은 고급 지식을 기반으로 극소수의 천재 화가들이 그린 최고의 걸작 속에만 교과서적인 형식으로 존재했다. 보편성은 선험적이고 객관적이며 관념화되고 규범화되었다. 예술은 이것을 모방하는 형식으로 진행되었고, 즉흥적 감성은 위험하고 열등한 것으로 금기시되었다. 이런 미를 이해할 수 있는 것도 이런 내용을 공부해서 알고 있는 상위 0.1%의 기득권층에 국한되었다. 중세-르네상스 시대의 왕궁과 성당의 벽화, 바로크-18세기의 살롱, 19세기의 미술관과 박물관 등이 전통 시대의 이런 보편적 미를 모아놓고 보급하던 창고였다.

레제는 이것을 해체하고 개별성, 대중성, 일상성에 기초한 즉흥성이라는 새로운 개념의 보편적 미를 정의해서 제시했다. 이런 미가 '왕궁과 성당-살롱-미술관과 박물관'보다 절대 열등하지 않을 뿐 아니라, 20세기 근대 문명에서는 새로운 보편성과 대표성을 갖는다고 주장했다.

열째, 리듬이다. 이 세 작품에서 제시한 즉흥성의 구체적인 특징으로 분산성이 만들어내는 리듬을 들 수 있다. 분산성은 산만함이나 혼돈으로 흐르지 않고 어느 선에서 멈췄다. 건물들은 소점을 각자 따로 잡기는 했지만 최소한의 공통 질서를 바탕으로 어울림을 꾀한다. 여기에서 리듬이 얻어진다. 불쾌한 불안감이 아니고 흥겨운 즐거움을 지향한다. 분산을 요소들 사이의 대립과 갈등으로 풀지 않고 적절한 주고받기로 풀었기 때문이다.

리듬은 도시와 연계된다. 이런 내용들은 곧 근대적 대도시에서 모든 시민이 각자 즐기고 감상할 수 있는 즉흥성에 해당된다. 따라서 새로운 보편적 미가 될 수 있다. 전통 도시에서 경험하는 미는 이와 반대였다. 도시 공간 속에서 발생하는 수많은 개별적 다양성은 고급 공공건물을 초점으로 삼아 정리되었다. 도시 공간에서도 미의 경험과 감상은 앞에 언급한 선험적이고 객관적이며 관념화되고 규범화된 보편성이 기준이 되었다. 이런 기준에 따라 하나의 통일된 이미지가 각 도시를 대표했다. 레제의 리듬은 이것을 해체한

다. 도시를 구성하는 개별 형태를 각자의 고유성에 맞게 유지하면서, 이것들 사이의 리드미컬한 어울림으로 회화적 역동성을 만들어낸다.

　열한째, 모던 라이프의 종합적 완성으로서의 변화무쌍이다. 새로운 보편적 미로서의 개별적·대중적·일상적 즉흥성은 모던 라이프의 종합적 완성이라는 대표적 상징성을 갖는다. 즉흥성 앞뒤로 나온 시각적 역동성과 리듬도 마찬가지다. '즉흥성-시각적', '역동성-리듬'은 근대적 대도시에서 벌어지는 모던 라이프의 특징을 압축한다. 그 본질은 끊임없이 변화하는 가변성 혹은 변화무쌍이다. 모던 라이프는 늘 새로운 것을 향해 변화한다. 레제는 이것이 새로운 예술의 소재와 주제가 되어야 한다고 했다. 새로운 예술의 원천이라고 보았다.

　이런 주장은 근대 문명, 즉 모더니즘 자체가 현실주의적이라는 인식에 기초한다. 레제는 이 시기 바실리에프 아카데미에서 행한 강연에서 "우리는 그 어느 때보다 지금 이 시점의 상황에 직접적으로 연결되어 있다. 우리의 문명은 진정으로 현실주의적이다"라고 했다. 여기서 언급한 현실주의가 바로 레제가 이 세 작품에서 표현하고 말하고 싶어 했던 근대적 대도시의 새로운 공간적 경험을 다 모은 것이다. 근대적 대도시는 개별성과 즉흥성, 일상성과 경험성, 주관성과 대중성 등이 넘쳐나는 곳이다. 무한대로 다양한 개인적 경험의 합으로 구성된다. 그리고 이런 합이 모던 라이프인 것이다.

페르낭 레제
기계주의로 파리를 새롭게 구축하다

1_ 제1차 세계대전과 기계주의

7장에서는 제1차 세계대전 이전 레제의 도시 회화인 '색과 형태로 대비시킨 다층 도시'에 대해서 살펴보았다. 이번 장에서는 전쟁 이후의 주제인 '기계주의와 구축적 도시'에 대해 살펴보자. 출발점은 레제가 전쟁에서 경험했던 기계화된 무기의 힘이었다. 이 경험을 바탕으로 레제는 급격히 기계에 대한 긍정적 시각을 갖게 된다. 급기야 긍정적 시각을 넘어 기계를 무척 사랑하며 찬양하는 데까지 이르렀다. 레제에게는 '기계주의machinism 혹은 mechanism'라는 명칭이 붙었다. 아방가르드 화가 대부분이 기계를 사랑했지만, 이 명칭을 붙일 수 있는 사람은 손으로 꼽을 정도로 극소수였다. 그만큼 레제의 기계 사랑은 대단한 것이었다.

기계 사랑은 주로 군 복무 때의 경험, 특히 전선의 참호 속에서 했던 경험에서 나왔다. 두 가지 배경이 작용했다. 하나는 엔지니어들과 함께 근무한 개인적 경력이었다. 레제는 베르사유궁에서 복무하던 기간 동안 엔지니어

들과 함께 근무했다. 다른 하나는 좀 더 일반적인 것으로, 기계화된 근대적 무기가 갖는 어마어마한 파괴력에 대한 경외감이었다. 미래주의에서 보았듯이 근대 기계문명을 예찬하는 화가들은 군사문화를 경외하고 동경하는 경향이 있다. 이는 당시 화가뿐 아니라 남자들의 정서이기도 하다. 국가를 지키기 위해 전쟁에 참전해 목숨을 걸고 싸우는 과정에서 기계가 갖는 힘에 동조하고 나아가 찬양까지 하게 되는 것이다.

레제는 이런 과정에 대해 유명한 말을 남겼다. "햇빛에 비친 75밀리 기관총의 약실을 찬양하게 되었다. 그것은 흰 금속이 뿜어내는 마술이었다." 이 문장을 잘 보면 단순한 무기 찬양을 넘어 '흰 금속'이라는 단어 속에 기계 찬양의 의미도 함께 담고 있었다. '금속'은 무기뿐 아니라 모든 기계를 만드는 기본 재료이기 때문에 실제로 레제의 이른바 '전쟁 그림war drawings'은 일반적인 전투 장면이나 무기를 그리지 않고 기계로 치환되어 나타났다.

당시 서양 미술에서 기계문명에 대한 시각은 다다이즘을 필두로 부정적 해석이 주를 이루고 있었다. 기계문명의 위험성에 대한 경고는 이미 19세기 말부터 20세기 초에 니체 등 철학자들에 의해 꾸준히 제기되고 있었다. 회화에서는 제1차 세계대전이 남긴 폐해가 결정적이었다. 대량 살상과 파괴 같은 직접적이고 물리적인 피해부터 시작해 정치체제와 사회구조의 붕괴에 이르는 광범위한 폐해가 나타났다. 세계적 차원의 대전은 자유를 가져오지 못했다. 대형 자본만 이득을 취하고 소시민은 파괴에 동원되어 살상에 노출된 채 죽어갔다. 유럽 사회는 제국의 경쟁 속으로 빨려 들어갔다. 감수성이 예민한 화가들은 기계를 이런 끔찍한 폐해의 주범으로 보고 부정적으로 그렸다. 제1차 세계대전이 끝났을 때 기계에 대한 환상적 기대는 많이 약해져 있었다. 이로 인해 파리 아방가르드 운동의 동력도 약해졌다.

그 옆에 기계문명을 긍정적으로 보는 사조도 있었다. 유럽에서는 바우하우스와 러시아 구축주의가, 미국에서는 아르데코와 정밀주의가 대표적인

사조였다. 개인으로는 레제가 단연 대표적이었다. 물론 이런 사조들이 전쟁을 찬양한 것은 아니었다. 좁게는 일상생활에서 넓게는 이 시대 문명과 역사 전개에 이르는 현실 속에서 기계문명이 가져다준 물질 풍요와 기능 효율을 긍정적으로 본 것이었다. 레제의 기계주의는 이 가운데 아르데코와 비슷했다. 바우하우스는 기계요소를 예술 사조로 한 단계 각색했다. 러시아의 구축주의와 정밀주의는 공장과 산업문명 등 사회 차원의 주제를 그린 사회사실주의였다. 레제와 아르데코는 기계요소를 사물로 삼아 밝고 긍정적 모습으로 직설적으로 그렸다. 대량생산을 긍정적으로 본 것도 또 다른 공통점이었다.

레제는 전후 복구, 제국 경쟁, 파리 아방가르드의 침체 등 어려운 시대 상황 속에서 물질과 사회 발전에 대한 긍정적 확신을 지속적으로 그리며 많은 작품을 남겼다. 시기를 보면 1914~1921년에 집중되었다. 1914년은 제1차 세계대전이 발발한 해로, 전쟁에 참전한 레제가 기계화된 무기를 접하고 충격을 받은 것으로 볼 수 있다. 이때부터 레제의 화풍은 갑자기 변해 큐비즘과 완전히 결별하게 된다. 7장에서 '지붕-연기-창' 주제로 그린 작품들과 전혀 다른 새로운 화풍이었다.

한 사람의 예술 경향이 이렇게 하루아침에 급변한, 비근한 다른 사례를 찾기 어려울 정도였다. 레제는 이런 기계의 충격을 근대 정밀공학modern precision engineering이라고 부를 정도로 살상 무기의 위험성과는 반대되는 시각으로 받아들였다. 이렇게 새로 시작된 화풍을 초현실주의로 변신하기 직전인 1921년까지 꾸준히 유지하면서 다양한 소재를 그렸다. 초현실주의가 시작된 뒤에도 1922년까지는 변형된 형태로나마 이를 유지했다.

2_ 튜비즘, 산업화된 세상은 튜브로 이루어진다

이상과 같은 레제의 기계주의는 일곱 가지 경향이 나타나는데 큰 주제로 한 번 더 나눌 수 있다. 한 가지는 기계주의, 즉 기계 자체를 바라보고 받아들이는 경향으로 네 가지 특징이 있는데, 이 중 튜비즘이 가장 대표적인 레제만의 새로운 사조였다. 다른 한 가지는 레제가 튜브로 그린 대표적인 세 가지 소재로 사물, 인체(일하는 노동자), 도시였다. 차례대로 살펴보자. 우선 첫 주제의 네 가지 경향이다.

첫째, 기계요소를 직접 그린 경향이다. 이 경향의 작품은 많지 않은데 '기계적mechanical'이라는 단어가 들어간 작품들이 여기에 해당되었다. 시작도 늦은 편이어서 1918년에 '기계적 요소들Mechanical Elements'이라는 단어가 들어간 그림 두 점을 그렸다. 이 단어를 직접 제목으로 사용한 〈기계적 요소들〉(1918~1923)이 좋은 예다(〈그림 8-1〉). 그러나 이 두 작품은 톱니나 기어나 크랭크 같은 보통의 기계요소를 중심 소재로 그린 것은 아니었다. 금속 강관, 즉 튜브만 큰 형태로 곳곳에 눈에 띌 뿐, 보통의 기계요소는 작은 크기로 암시만 되는 정도로 분산해서 그려졌다. 원반disc도 레제가 좋아했던 기계요소이긴 한데, 이것도 직접 그리기보다는 도시 장면 속에 섞어 넣는 방식으로 사용했다. 〈예인선 갑판The Deck of the Tugboat〉(1920)은 이런 내용을 보여주는 좋은 예다(〈그림 8-2〉).

둘째, 밝고 경쾌한 분위기의 구성composition이다. 기계를 긍정적으로 표현하려고 무척 노력했음을 쉽게 느낄 수 있다. 〈그림 8-1〉과 〈그림 8-2〉를 보면, 기계요소를 그린 것은 맞는데 이런 요소들이 일반적인 기하 도형, 계단, 도시 장면 등과 어울려 한 폭의 구성 작품으로 변신해 있다. 전체적인 분위기는 구성 작품이 일반적으로 지향하는 질서나 정리 기능보다는 흥겨움과 리듬에 가깝다. 순수 기계요소마저도 일반인들에게는 자칫 낯설거나

그림 8-1 레제, 〈기계적 요소들(Mechanical Elements)〉(1918~1923)

삭막하게 보일 수 있기 때문에 이것을 피해서 회화적으로 변신을 가한 것이다. 앞에 나왔던 〈기계적 구성〉도 같은 범위에 속한다(〈그림 7-5〉). 나아가 기계주의로 분류되는 거의 모든 작품에서 같은 분위기를 유지했다.

셋째, 밝은색이다. 색이 레제 평생의 탐구 대상이었듯이 이번에도 색을

그림 8-2 레제, 〈예인선 갑판〉(The Deck of the Tugboat)〉(1920)

중요하게 활용했다. 레제는 흥겨움과 리듬을 강조한 작품들, 예를 들어 〈기계적 요소들〉과 〈예인선 갑판〉 등에서 여기에 잘 맞는 밝은 원색을 주로 사용했다. 적색과 노란색의 난색 계열이 주를 이루면서 주황색과 분홍색 등으로 다양화했다. 부분적으로 청색과 녹색 계열의 한색을 섞었다. 보색은 긴장을 유발할 수 있어서 피했고, 각 색 단위를 구성 화풍에 맞게 개별적으로 배치해서 흥겨움의 효과를 도왔다. 원색의 밝은 분위기를 살리기 위해 무채색도 함께 사용했다.

넷째, 튜비즘tubism이다. 이는 레제만의 새로운 기하주의로 튜브 형태를 기반으로 한다는 뜻이다. 레제는 앞의 첫째와 둘째 특징을 주로 기하 형태로 표현했다. 그러나 추상 기하주의에서 사용하는 것처럼 도형의 이름을 붙일 수 있는 보통의 기하 형태가 아닌 레제만의 독특한 튜브 형태였다. 여러

형태로 만들어 사용했다. 기본 형태는 크게 강관, 깔때기, 원반 등 세 가지였으며 인체, 도시, 사물, 실내 등 소재 대상에 따라 다양하게 변형시켜 사용했다. 레제의 기계주의를 대표하는 주제인 데에서 알 수 있듯이 출처는 기계 혹은 기계제품이었다. 기계 역시 기하 형태로 구성되는데 가장 대표적인 형태로 튜브를 꼽은 것이다.

단순히 형태만 그런 것이 아니고 튜브는 근대 기계산업 전체의 주역 가운데 하나였다. 기계산업을 이루는 요소는 수없이 많을 텐데 의외로 '속 빈 금속관'인 튜브라는 간단한 요소가 이를 대표했다. 여러 면에서 그랬다. 금속관은 엿가락 뽑듯이 뽑으면 되기 때문에 제작이 쉽고 대량생산에 유리하다. 속이 비어서 가볍지만 강도는 무척 세서 큰 힘을 받는 여러 기계제품에 적합한 부재다. 재료와 지름만 바꾸면 다양한 기계제품에 맞출 수 있다. 자르거나 구부리는 등 제작 방식에 따라서도 다양한 형태와 길이에 맞출 수 있다. 근대 기계산업의 주역을 튜브로 잡은 레제의 생각은 이처럼 공학적 측면에서 볼 때 타당성이 있었다.

회화적 측면에서도 그랬다. 반짝이는 금속 재질은 레제가 평생 동안 추구했던 밝고 경쾌한 색을 구사하기에 좋은 대상이었다. 알루미늄에서 보듯 무채색과도 잘 어울렸다. 길게 뽑으면 선이 되지만 그림에서는 잘라서 써야 하며 최소한의 두께가 있어야 하기 때문에 면 요소를 좋아했던 레제의 형태 취향과 맞았다. 조금 두껍게 하면 통통하고 친숙한 모양이 되는데, 이는 일상성과 대중성이라는 레제의 또 다른 탐구 주제와 잘 어울렸다. 군더더기 없는 깔끔한 윤곽과 매끄러운 표면은 첨단성을 잘 드러냈고, 이는 아방가르드 정신과 잘 맞았다.

3_ 튜브로 그린 세상, '사물-인체-도시'

이상이 기계 자체를 바라보고 받아들인 레제의 네 가지 경향이었다. 다음으로 레제가 기계, 정확히는 기계 형태인 튜브를 가지고 그린 세 가지 대상을 살펴보자. 레제는 튜비즘으로 여러 소재와 주제를 그렸다. 사물, 인체, 도시, 실내 등이 대표적이다. 이 중 실내는 주로 초현실주의기에 그렸는데, 튜브 형태는 많이 약해지고 르코르뷔지에의 순수주의와 보조를 맞추었다. 이렇게 보면 튜비즘의 대표 소재 혹은 주제는 '사물-인체-도시'의 세 가지였다.

셋을 합하면 사실상 우리가 사는 세상이 된다. 사람이 주역이 되어 사물을 만들어 사용하며 이런 사람과 사물이 집적된 곳이 도시이기 때문이다. 산업화된 세상에서는 특히 더 그랬다. 사물은 모두 산업생산품인 기계제품이며 날이 갈수록 존재 환경은 도시로 집중되어 간다. 레제는 이렇게 산업화된 세상은 튜브로 이루어진다고 생각했던 것 같다. 혹은 세상은 튜브의 구성으로 치환할 수 있다고 믿었던 것 같다.

실제 생활 주변을 돌아보면 이런 생각은 타당성이 있다. 튜브는 일상생활 전반에 퍼져서 산업화 시대의 세상을 구성한다. 기계화된 근대건축 환경 곳곳에 포진되어 있다. 철근부터 가느다란 튜브 형태이며 철골 중에는 훨씬 더 직접적인 강관 형태가 있다. 실내의 온도 환경과 상하수도를 담당하는 부재는 모두 파이프로 이루어진다. 일상 생활용품도 잘 뜯어보면 튜브나 파이프로 이루어진 것이 많다. 이처럼 일상생활 여러 곳에서 매일 접하는 소재라는 사실이 레제에게는 매력적인 장점이었다. 특히 레제가 평생 동안 중요하게 여기며 추구했던 일상성 및 대중성과 강하게 연계되었다. 세 주제를 차례대로 살펴보자.

첫째, 사물이다. 튜브를 실제 사물처럼 각색한 사물화이기도 하고 튜브를 회화 요소로 다루는 기본 시각이 사물 같다는 뜻이기도 하다. 사물화는 여

그림 8-3 레제, 〈계단(The Staircase)〉(1919~1920)

러 가지다. 앞에서의 예를 보면 〈그림 8-1〉에서는 이름을 붙이기 어려우나 축음기 같은 생활 전자제품처럼 보인다. 〈그림 8-2〉에서는 항구에 정박된 대형 선박, 즉 예인선의 연통일 수 있다. 〈계단The Staircase〉(1919~1920)(〈그림 8-3〉)이라는 작품에서는 계단 난간일 수도 있다. 다른 작품들에서는 좀 더

직접적인 기계제품이기도 하고 건물 골격이나 기둥이나 글씨가 들어간 간판이기도 하다.

사물처럼 대하는 시각에서는 친숙한 형태가 중요하다. 잔 디테일 없이 통통한 형태는 자세한 관찰이나 사전 지식 같은 것을 요구하지 않고 즉각적으로 받아들이면 되기 때문에 레제가 즐겨 사용한 형태였다. 깔때기 형태도 마찬가지였다. 튜브는 보통 강관이나 파이프 형태지만 레제는 여기에 국한하지 않고 깔때기 형태를 더 자주 사용했다. 깔때기는 사선이 들어가면서 날렵한 맵시를 갖기 때문에 흥겨움을 유발하는 형태이기 때문이다.

사물을 그린 레제의 또 다른 중요한 특징으로 '다량 집적集積'을 들 수 있다. 튜비즘으로 그린 레제의 거의 모든 작품은 구성 요소가 무엇이든 간에 너무 많아서 포화 상태를 이룬다. 겹치거나 쌓거나 늘어놓는 등 화면을 수많은 구성요소가 빽빽이 포개져 채운다. 이것은 현대 산업문명의 본질인 대량생산을 암시하는 것으로, 기계주의를 '생산'이라는 다른 관점에서 표현한 것이다. 금속의 광택으로 빛나는 사물 요소들이 포개진 이런 장면은 기계에 내재된 강도와 동력의 물질성을 더욱 강조한다. 과도하게 포화되어 있지만 생활에 유용한 재료이거나 용품이기 때문에 낭비보다는 물질 풍요로 느껴진다.

사물에 대한 이런 접근은 전통적인 정물화를 대체하는 새로운 근대적 정물화로 정의할 수 있다. 전통 정물화에서는 사물의 개수를 제한한 대신 정밀 구상 재현으로 그렸다. 그 바탕에는 수공예의 미학이 있다. 수공예로 만든 것이어서 귀한 물건이었기에 개수를 제한한 것이다. 또한 장인의 솜씨를 표현해야 하며, 각 사물마다 각기 다른 특징이 있기 때문에 정밀 구상 재현 화풍으로 그렸다. 레제는 이 방식을 버리고 기계 공예의 미학을 제시하고 있다. 기계 공예로 대량생산 된 사물이라 과도한 개수를 집적했으며, 표준화된 제품이라서 추상화된 기하 형태인 튜브로 단순화한 것이다.

둘째, 인체다. 레제는 튜브 형태로 다양한 사람을 그렸다. 가장 직접적인

그림 8-4 레제, 〈정비공(The Mechanic)〉(1919)

사용은 〈정비공The Mechanic〉(1919)이라는 작품이었다(〈그림 8-4〉). 튜브 형태만으로 사람 상체를 그려서 마치 로봇처럼 만들었다. '정비공'이라는 제목도 기계주의와의 직접적인 연관성을 말하고 있다. 가장 널리 알려진 주제는 '카드 게임Card Game' 혹은 '카드놀이 하는 사람들Card Players'이었다. 이 제목으로

그림 8-5 레제, 〈카드놀이 하는 사람들(The Card Players 혹은 Soldiers Playing at Cards)〉(1917)

최소한 두 점 이상의 작품이 나왔다. 〈그림 7-6〉과 〈카드놀이 하는 사람들 The Card Players 혹은 Soldiers Playing at Cards〉(1917)이었다(〈그림 8-5〉). 〈카드놀이 하는 사람들〉은 가히 '튜브 천국'이었다. 머리와 몸통을 생략하고 카드를 쥐고 있는 팔과 손만 튜브로 처리했다. 실내 공간의 골격을 계단으로 짜서 튜브 형태와 보조를 맞췄다.

'카드 게임'이라는 주제는 레제의 평생 탐구 주제였던 '평범한 사람'과 연계된다. 비록 머리 없이 팔만 그리긴 했지만 주인공은 레제가 제1차 세계대전의 참호 속에서 만났던 다양한 인간 군상으로 알려져 있다. 이들은 프랑스 전역에서 징집되어 온 그야말로 '평범한' 국민이었다. 레제는 이런 평범성을 근대 문명의 인간상을 대표하는 보편성의 기준으로 보았다. 또한 카드 게임을 지식의 많고 적음, 지위의 높고 낮음과 상관없이 온 국민이 즐기는 가장 평범한, 따라서 가장 대표적이며 보편적인 놀이로 봤다. 얼굴을 없앤

그림 8-6 레제, 〈세 명의 동료(Three Comrades)〉(1920)

사람도 마찬가지다. 개별성을 지움으로써 보편성을 말한다. 이 그림은 이런 사실들을 말하고 있다.

'카드 게임'의 주제 이외에 〈세 명의 동료Three Comrades〉(1920) 역시 평범한 사람의 범위에 들어가는 작품이었다(〈그림 8-6〉). 초현실주의가 시작된 뒤 그

그림 8-7 레제, 〈세 명의 여성, 위대한 만찬(Three Women, Le Grand Dejeuner)〉(1921)

린 '여성' 주제에서도 튜브 형태는 약하게나마 남았다. '여성'의 주제에서는 최소한 다섯 점 이상의 작품이 나왔는데, 머리와 얼굴과 몸통을 다 갖춘 정상적인 인체로 그렸다. 〈세 명의 여성, 위대한 만찬Three Women, Le Grand Dejeuner〉(1921)도 이를 대표하는 작품이다(〈그림 8-7〉). 이 그림에서 여성 인체를 초현실주의에 맞게 다소 부풀려진 몸집으로 그렸는데, 여기에 통통한 튜브 형태의 흔적이 남아 있다.

평범한 사람과 연계된 주제 가운데 레제가 튜브 형태를 이용해서 가장 그리고 싶어 했던 주제는 카드놀이 하는 사람들도, 여성도 아니고 아마도 '일하는 노동자'일 것이다. 근대적 대도시의 노동자는 모두 기계산업 종사자일 것이고, 따라서 '튜브로 구성된 노동자'는 레제의 기계주의를 가장 집약적으로 보여주는 주제가 된다. 기계를 만지는 노동자를 기계의 구성 요소인 튜

브로 그림으로써 형태적 일치에 도달하는 것이다.

노동자는 또한 '평범한 사람'의 여러 종류 가운데 산업·기계 문명을 대표하는 계층이었다. 참호 속에서 만난 징집병은 전쟁이라는 특수 상황에서 만난 사람들이어서 산업·기계 문명을 대표하기에 부적합했을 것이다. 이때 만난 사람들을 카드놀이 하는 사람들로 바꿔서 그린 것도 이 때문이었다. 정상적인 시대 상황에서 레제는 이런 대표성이 노동자에게 있다고 보았다. 이 같은 배경 아래 '일하는 노동자'는 레제가 가장 좋아하는 주제가 되었다. 말년의 대표작 〈건설 노동자들〉은 이런 배경에서 나온 작품이었다. '일하는 노동자'에 튜브 형태를 적용하면 '튜브로 구성된 노동자'라는 주제가 되는데, 앞에 나왔던 〈정비공〉과 〈세 명의 동료〉가 바로 이 주제를 그린 작품이었다(〈그림 8-4〉, 〈그림 8-6〉). 인체는 인체인데 일반적인 조각이나 초상화 같은 객관화된 사물 대상으로서의 죽은 인체가 아니고, 근대 산업문명을 일군의 주역인 노동자의 일하는 모습이었다.

셋째, 도시다. 튜브로 도시까지 그리게 된 것인데 여기에도 그럴만한 근거가 있다. 튜브가 갖는 포괄적 특징이다. 튜브는 앞에서 본 대로 '근대성 + 기계문명 + 예술성 + 첨단성 + 일상성' 등의 여러 가지 상징성을 갖춘 종합적 소재인데, 이런 포괄성이 바로 도시의 특징이기도 하다. 여기에 더해 튜브는 '평범함 + 보편성'까지 갖춘 것으로 볼 수 있다. 이렇게 되면 도시, 특히 근대적 대도시와의 일치도는 더욱 높아진다.

튜브는 정밀하지도 않고 특이한 형태도 아니며 어려운 공학 방정식도 필요 없을 것 같은 평범한 소재다. 그럼에도 쓰이지 않는 곳이 없는 보편적 소재다. 이런 '평범함 + 보편성'이 레제가 생각했던 아방가르드의 대표성과 잘 맞았다. 튜브는 결코 시시하거나 간단하지 않은, 매우 독특한 소재였던 것이다. 결국 레제는 튜브의 이런 장점을 도시에 연관시키는 데에까지 이르렀다. 근대적 대도시가 이런 튜브로 이루어졌다고 본 것이다. 더 정확하게 말

하면 튜브의 이런 다양한 속성으로 이루어졌다고 본 것이다.

이는 근대적 대도시에 대한 통찰력 있는 정의였다. 이를 바탕으로 1914년부터 시작된 레제의 도시 회화는 기계주의와 튜비즘으로 새롭게 변화했다. 이전의 '파리의 지붕'을 그리던 시기와 완전히 다른 모습으로 나타나면서 레제의 말년인 1950년대까지 꾸준히 이어졌다. 그 내용은 다섯 번째 단계로 정리할 수 있다. 첫 번째 단계는 기하 파편과 도시의 복합공간이었다. 두 번째 단계는 '고전 구도-기계주의-정리 기능'으로 구축한 도시였다. 세 번째 단계는 뉴욕의 경험이었다. 네 번째 단계는 모던 라이프의 종합화였다. 다섯 번째 단계는 일상성이 낳은 '신영웅주의-신인문주의-신기념비'였다.

4_ 기하 파편과 도시의 복합공간

첫 번째 단계로 기하 파편과 도시의 복합공간이다. 대표작은 〈도시The City〉(1919)였다(〈그림 8-8〉). '도시'라는 일반명사 하나만으로 이루어진 제목부터 이미 레제의 생각을 담고 있다. 이 작품이 도시의 특징을 포괄적으로 대표한다고 선언한 것으로 볼 수 있는 것이다. 그것의 구체적인 내용인 기하 파편과 복합공간은 '형태 → 색 → 복합공간 → 리듬과 활기 → 통일성' 등 다섯 가지 주제의 순서대로 살펴볼 수 있다.

다섯 순서를 간단히 먼저 요약해 보면, 우선 튜브 형태를 분산적으로 사용해서 기하 파편으로 만든 뒤 여기에 밝은 원색을 배정했다. 이렇게 조합된 요소들을 재조합해서 도시의 복합공간을 표현했다. 이런 공간에서는 일차적으로 리듬과 활기가 느껴진다. 복합성은 혼란으로 가지 않고 일정한 통일성도 나타났다. 이 세 단계를 다 모으면 레제가 본 파리의 근대성이 되며 나아가 근대적 대도시의 보편적이며 전형적인archetypal 이미지가 된다. 차례

그림 8-8 레제, 〈도시(The City)〉(1919)

대로 살펴보자.

먼저 형태다. 〈도시〉에서는 도시의 공간 골격을 이루는 요소와 그 속을 채우는 어번 퍼니처urban furniture를 모두 튜브 형태의 기하 단위로 구성했다. 건물 윤곽, 벽에 뚫린 창, 지붕, 차선이 그려진 도로, 탑, 트러스, 육교, 계단, 난간, 광고판, 키오스크, 간판 등을 파편으로 자른 뒤 중첩시켰다. 최종 총합 은 구성도 아니고 콜라주도 아닌 근대적 대도시의 공간 모습으로 나타났다. 원근법을 사용하지 않은 단순 중첩이지만 앞뒤의 거리 차이를 느낄 수 있어 서 2차원 평면에 머물지 않고 3차원의 공간 깊이를 만들어냈다. 화면 전체 를 수직선의 역동성이 지배하면서 근대적 대도시의 공간 느낌을 강화했다. 이런 도시 공간 속을 사람이 오가고 있다. 인체를 덩어리 윤곽으로만 그려 서 근대적 대도시의 익명성을 상징한다.

다음으로 색이다. 색이 독특하다. 원색이되 장난감에 사용하는 것 같은 풋풋한 원색을 사용했다. '풋풋한'이란 회화적으로 조절되지 않은 색조라는 뜻이다. 원색의 색조는 여러 가지인데 몬드리안과 말레비치의 원색은 회화적으로 조절된 것이라고 할 만하다(〈그림 9-19〉, 〈그림 9-20〉). 이런 원색들은 보통 기본 원색의 범위를 지킨다. 화가들이 많이 사용하며 세련된 분위기를 준다. 〈도시〉의 원색은 원색이되 기본 원색의 범위를 조금 벗어났다. 분홍색, 자주색, 갈색, 보라색 등 주로 난색 계열에서 이런 색을 많이 사용했으며 하늘색 등 한색도 조금씩 사용했다.

회화보다는 장난감에 어울리는 색조다. '장난감'이라는 말에는 공업 생산품과 어린이라는 두 가지 뜻이 들어 있다. 과감하고 용감하며 보기에 따라서는 모호하기도 한 색조다. 그런데 화면을 이루는 형태가 튜브라서 이런 색조는 튜브에 맞는 것으로 레제가 선택한 것이라 볼 수 있다. 제목이 〈도시〉인 것을 보고 나면 최종적으로 도시 공간에 어울리는 색조라는 것을 알 수 있다.

레제 자신이 밝힌 이 색조의 출처는 '광고'다. 1946년에 레제는 이 그림을 회상하면서 이런 색채를 '순색pure color'이라 불렀다. 그림을 이루는 기하 형태와 어울리는 색으로 찾아낸 것이라고 하면서 그 출처로 광고advertising를 들었다. 이런 순수성의 힘을 처음 이해한 것이 근대 광고였다. 광고는 근대적 대도시를 이루는 중요한 요소다. 공공 게시판, 건물과 가로에 걸린 간판, 키오스크를 가득 채운 각종 잡지, 벽면에 붙은 포스터 등 대도시는 그야말로 광고로 넘쳐난다. 이렇게 보면 이 색조와 근대적 대도시와의 연관성은 더욱 확실해진다. 대도시를 이루고 대표하는 색조를 찾아내서 그것으로 도시를 그린 것이다.

다음으로 복합공간이다. 형태와 색이라는 기본 회화 매개로 완성한 근대적 대도시의 전형archetype을 복합공간이라는 구도로 발전시켰다. 일단 공간

의 골격부터 복합적이다. 기하 요소를 파편화한 뒤 재조합하는 방식으로 구성했다. 시각은 한곳에 머물지 못하고 파편을 좇아 이곳저곳으로 빠르게 움직인다. 도시를 그린 것은 분명한데 전모는 완결된 모습으로 한 번에 파악되지 못하며 도시를 구성하는 요소에 대응되는 수많은 파편으로 분산되어 파악된다. 이런 파편 요소는 각자 하나씩 공간 켜를 이룬다. 각 켜가 파편처럼 분리되면서 미로의 한 단면을 보는 것 같다. 파편들이 조합되면서 복합공간의 구도를 짠다. 화면은 도시의 완결된 전모 대신 파편 공간의 복합 구도로 짜였다.

회화 화면에서 파편화는 2차원 요소의 중첩으로 3차원 공간을 창출하는 작용을 한다. 파편 요소는 기본 색이 배정된 2차원 요소다. 형태는 튜브를 기본으로 삼되 정형과 비정형의 중간 상태를 유지한다. 아직은 기하 요소라 부를 수 있어 보인다. '기하 파편'이나 '파편 기하' 정도가 적절할 것이다. 이런 파편 요소를 중첩시킨 배치 간격이 절묘하다. 너무 떼면 공간 골격이 느슨해져서 복합성이 나타나지 않는다. 너무 붙이면 공간을 이루지 못하고 비정형 콜라주로 흐르기 쉽다. 그 중간 간격으로 복합공간을 형성했다. 기하 요소들은 적절히 밀고 당기면서 자기들끼리 여러 가지 경우의 수로 조합된다. 화면 속 네 면의 경계선이 배치된 요소는 불안전하게 잘림으로써 화면을 뛰쳐나가 밖으로 확장된다.

다음으로 리듬과 활기다. 이렇게 만들어진 복합공간은 화면 전체에 흥겨운 리듬을 만들어낸다. 짧게 끊어지면서도 멜로디 변화가 적지 않은 재즈 리듬에 비유된다. 리듬은 대도시의 활기를 말한다. 활기는 다양하게 느껴진다. 개별 형태를 불완전하게 그려서 시선이 이 형태에서 저 형태로 옮겨 다니게 함으로써 이동과 속도감도 함께 만들어낸다. 이것은 사실적 공간감으로 발전한다. 감상자는 실제 도시 공간을 돌아다니는 것처럼 느끼게 된다.

이런 도시 공간의 미학은 건축적 배경과 연관된다. 기하 면 단위로 파편

화된 도시 골격은 새로 등장한 근대적 건물 모습을 보는 것 같다. 화면 전체를 지배하는 수직선 구도는 부상하는 근대적 대도시의 역동성으로 느껴진다. 밝은색은 도시 수직선과 신건축을 가능하게 해준 기계주의의 자긍심을 말한다. 기계력의 힘을 직접 표현하지는 않은 대신 회화적 역동성으로 미화시켜 표현했다. 궁극적으로 파리라는 도시의 단면을 파편처럼 훔쳐볼 수 있게 했다. 이 같은 묘사는 레제가 건축 공간이나 도시 공간에 대한 이해도가 높았음을 보여주는데, 그 배경에 레제의 건축 경력이 있음을 알 수 있다.

마지막으로 통일성이다. 복합성은 양면적으로 읽힌다. 하나는 앞의 복합 공간 단계에서 본 것과 같이 복합성 자체로 받아들이는 것이다. 근대적 대도시의 경험이 복합성을 띠게 되는 것은 당연한데, 이 작품은 이를 정확히 표현했다. 다른 하나는 이와 반대로 통일성도 느껴진다. 파편 이면에 화면을 하나로 묶는 큰 통일성이 존재한다. 비밀은 복합성의 정도에 있다. 복합적이되 분산적으로 흩어지지 않도록 경계를 지켰다. 파편 요소들은 서로 어울리며 무언가 연속적인 큰 시각의 장을 형성하면서 통일성도 함께 주고 있다.

통일성은 도시 공간을 통해 기계문명의 승리를 노래하는 기능을 한다. 레제는 1910년대 아방가르드 화가들 가운데 기계문명을 가장 밝고 자랑스럽게 표현한 사람이었다. 이는 근대적 대도시의 바탕에 깔려 있는 낙관론 optimism과 통한다. 근대적 대도시는 과밀과 혼잡 등으로 열악한 상태지만, 그 속에서 살아가는 도시민들은 바탕에 깔려 있는 기술과 물질에 대한 낙관론으로 하루하루를 살아간다. 과밀과 혼잡을 표현하되 부정적이고 비관적인 분위기가 아닌 질서의 가능성으로 표현했다. 사람도 마찬가지다. 얼굴을 생략하고 거친 윤곽만으로 몸을 그렸는데, 이는 인간이 근대적 대도시라는 거대한 기계의 부속품임을 암시한다. 그럼에도 바탕에 깔려 있는 낙관론은 여전히 유효해 보인다. 익명의 미학을 튜브 형태, 밝은색, 흥겨운 리듬 등의 회화 기법을 통해 긍정의 미학으로 발전시켰다.

5_ '고전 구도-기계주의-정리 기능'으로 구축한 도시

두 번째 단계는 '고전 구도-기계주의-정리 기능'으로 구축한 도시다. 앞에서 말한 첫 번째 단계의 마지막 특징인 통일성에서 이어지는 주제다. 기하 파편 상태와 미로로 느껴지는 복합공간에 통일성을 주었고, 이것이 구축이라는 질서 기능을 발휘하면서 새로운 도시 개념으로 넘어간다. '구축'이라는 단어에서 알 수 있듯이 레제의 건축적 관심이 발휘되는 단계이며, 도시를 파편화한 뒤 자신만의 질서로 새롭게 구축하는 단계다.

대표작은 〈도시의 원반Discs in the City〉(1920~1921)이다(〈그림 8-9〉). 앞에서 보았던 〈도시〉에 〈원반Discs〉(1918~1919)이라는 작품을 합한 개념이다. 〈도시〉는 공간 배경을 제공했고, 여기에 〈원반〉을 넣어 근대적 대도시를 자신만의 시각으로 구축했다. 형태와 색 등 화풍은 언뜻 〈도시〉와 비슷하지만 자세히 보면 많이 다른 것을 알 수 있다. 〈도시〉는 파편화가 목적이었고 〈도시의 원반〉은 구축이 목적이었기 때문이다. 목적만 놓고 보면 두 작품은 서로 반대된다고 할 수 있다. 이렇듯 〈도시의 원반〉은 레제의 도시 회화 전개에서 이전과 180도 달라지는 큰 전환점으로 볼 수 있다. 고전 구도, 기계주의, 정리 기능 등 달라진 내용은 이 세 가지다. 차례대로 살펴보자.

우선 고전 구도다. 개별 요소의 형태에서 안정감을 확보한 뒤 이것을 배치하는 구도에서 고전적 안정감도 확보했다. 화면 중간에 큰 원반 세 개를 넣어서 복합성을 줄이고 형태적 안정감을 줬다. 다른 형태에서도 파편 처리가 약화되었고 완결성이 강해졌다. 이런 형태를 수평이 주도하는 십자 축 구도로 짬으로써 구도에서의 고전적 안정감이 형성되었다. 중앙의 세 원반은 중심을 잡으면서 강한 초점을 형성한다. 시선이 분산되는 것을 막고 중앙으로 집중시킨다. 색은 동일 계열인 난색만 사용해서 형태와 구도의 안정감을 도왔다.

그림 8-9 레제, 〈도시의 원반(Discs in the City)〉(1920~1921)

　다음으로 기계주의다. 레제가 제1차 세계대전의 경험 이후 중요하게 추
구했던 기계주의를 적용했다. 기계 모양을 직접 그린 것은 없지만, 화면 전
체적으로 어딘가 모르게 기계적인 느낌이 난다. 〈도시〉와 비교해서 비인간
적 분위기도 강해졌다. 〈도시〉에서는 공간이 복잡했지만 분위기는 사람이
사는 보편적인 도시였다. 이에 비해 〈도시의 원반〉의 배경 공간은 공장이
가득 찬 공단처럼 느껴진다. 화면 왼쪽 밑의 작은 삼각형 열은 건물보다는
공장의 박공처럼 보인다. 굵고 가는 수직선들도 공장 굴뚝처럼 보인다. 이
러고 보니 원반은 공장 속 기계를 보는 것 같다. 공산품의 재료인 금속을 보
는 것 같은 색조도 이를 돕는다.

그러나 보통의 공단 같은 삭막한 분위기는 아니다. 기계를 인간성이 상실된 척박한 디스토피아로 고발했던 다다이즘과는 다르다. 산업 풍경임은 확실해 보이지만 얼어붙지 않고 온기가 남아 있다. 그림의 목적이 다다적 고발이 아닌 도시의 새로운 구축에 있기 때문이다. 기계와 기술은 인간을 해치는 위험한 것이 아니고, 새로운 구축을 이룬 주역으로 그려지고 있다.

앞에서 말한 고전 구도가 이것을 표현한 회화 기법이었다. 고전 구도의 안정감으로 기계주의를 표현함으로써 구축성을 말하고 있다. 기계주의에 기초한 구축성은 전통 정물화의 안정감에 비유될 수 있다. 레제 자신도 이 그림을 설명하면서 "나는 기계를 그릴 때 다른 사람들이 누드화나 정물화에서 사용하는 것과 같은 (회화적) 효과와 강도를 사용했다"라고 했다. 전통적인 정물 요소를 기계요소로 바꾸어 그린 것이다. 이때 전통적인 정물 요소는 구상적 완결성으로, 기계요소는 기계적 역동성으로 각각 표현된다. 기계적 역동성에 남아 있는 파편의 느낌은 빠르게 돌아가는 도시의 시간과 공간 경험을 표현하는 것으로 읽힌다. 반대로 이것들의 조합으로 이루어지는 고전 구도는 근대적 대도시의 혼잡과 과밀을 조절하고 질서를 잡는 역할을 한다. 이처럼 고전 구도와 기계주의를 통해 새로운 도시의 물리적 골격이 구축되었다.

마지막으로 정리 기능이다. 앞에서 말한 기하 파편 단계에서는 근대적 대도시의 속성을 모던 라이프라는 생활상으로 정의했으며, 그 특징인 혼잡과 과밀을 복합공간과 흥거운 리듬으로 표현했다. 이번에는 도시 공간의 물질적 특징인 구축성을 강조해 표현함으로써 이와 반대되는 정리 기능으로 도시를 정의한다. 이는 1920년대에 유럽에 유행했던 고전 회귀 경향을 '도시 + 기계주의' 주제에 적용한 것으로 볼 수 있다. 레제도 이 그림에 대해 설명하면서 이런 사실을 밝힌다. "대중이 오가는 거리의 혼잡과 광고의 홍수에 맞서 조형적 질서를 확보하기 위해 조화에 담긴 육체적 안정과 도덕적 만족을 사용했

다." 조화는 고전 미학의 핵심으로서 정리 기능을 통해 안정적 아름다움을 구축한다.

이렇게 구축된 근대적 대도시는 네 가지의 새로운 시대정신을 말한다. 대중성, 기술결정론(기계 발전론), 기하 추상, 기능주의 미학이다. 차례대로 살펴보자.

먼저 대중성이다. 앞에서 '고전 구도-기계주의-정리 기능'이 구축한 도시의 물리적 골격에 이어 이것을 이루고 그 속에서 살아가는 인간 주체와 관련된 주제다. 〈도시의 원반〉의 화풍은 대중성이 강하다. 〈도시〉에 나타났던 장난감이나 광고 분위기가 더 강화되었다. 도시 건물 벽에 붙은 포스터나, 아예 만화를 보는 듯하다. 친근한 모습의 동심원, 세 겹 액자로 그린 창, 모서리를 둥글린 건물, 도로 위의 바퀴 세 개 등 도시를 구성하는 여러 요소도 만화풍으로 그렸다.

광고풍이나 만화풍은 대중성을 강화해 주는데, 이는 말 그대로 이렇게 구축된 새로운 도시의 주인이 '대중'이라 말한다. 전통 시대의 도시의 주인은 황제와 왕, 군주와 귀족, 주교와 고위 성직자 등 대형 권력자들이었다. 근대에 들어와서 그 주인은 시민 대중으로 바뀌었다. 도시의 구축이 그 한가운데에 있다. 도시에 지하철을 파고 도로를 깔고 건물을 짓는 일은 모두 시민 대중이 한 것이다. 공장을 짓고 그 속에서 노동을 하며 가게를 열고 물건을 소비해서 도시 경제를 돌리는 일도 모두 시민 대중의 몫이다. 〈그림 8-9〉가 강조하는 대중성은 이런 새로운 시대 상황 아래에서 도시 구축의 주역이 된 시민 대중의 역할과 존재를 알리고 있다.

다음으로 기술결정론이다. 구축성의 정리 기능을 가진 것은 여러 가지인데 이것을 기계주의로 정의하고 표현한 것은 전형적인 기술결정론의 시각이다. 기술이 도시의 골격부터 일상생활에 이르는 사회의 기본 토대를 결정한다는 주장이다. 그 바탕에는 기술이 가져다주는 물질 풍요와 편의성에 대

한 믿음이 있다. 이런 믿음은 물질 풍요와 편의성이 사회적 선*이라는 믿음과 이것을 기계의 발전만이 담보해 준다는 믿음으로 나아간다. 새로 시작한 근대라는 산업화 시대에는 기술과 기계가 가장 강력한 사회적 결정력을 갖게 되었다. 이 그림은 이런 새로운 시대 상황을 선언한다.

다음으로 기하 추상이다. 산업화 시대에는 근대적 대도시의 공간 골격과 그 속에서 살아가는 인체 모두 새로운 형태로 이루어져야 한다. 시대를 대표하고 결정하는 기계 형태여야 하는데, 레제는 앞에서 본 것과 같이 이것이 기하 형태라고 보았다. 회화적으로 볼 때 기하는 추상미술을 이루는 기본 형태이자 어휘다. 따라서 기하 추상이 된다. 이는 전통 회화의 기본 형태이던 구상과 대비되는 새로운 시대성이 있다.

레제는 근대적 대도시의 핵심과 본질을 이처럼 눈에 안 보이는 질서로서의 기계론적 구축성으로 본 것이며, 이것을 회화적 어휘인 기하 추상으로 재편성해서 표현했다. 기하 추상은 기계론적 기념비를 구축한다. 전통 시대의 기념비가 크기 위주였다면 기계시대는 새로운 구축 논리인 기하 추상 위주가 되어야 한다. 레제는 「기계 미학The Aesthetic of the Machine」(1924)이라는 글에서 "근대는 점점 기하학적 질서가 압도적으로 지배하는 세상에 살게 된다. 산업화된 기계제품은 기하학적 논리의 바탕 위에 생산된다"라며 기하 미학의 중요성을 강조했다.

마지막으로 기능주의 미학이다. 기하학적 구성으로 표현한 기술결정론은 전통적인 심미주의를 기능주의로 대체하는 것이다. 전통적인 심미주의는 구상, 색, 명암법, 구성, 스토리 등으로 이루어지며 처음부터 정해져서 선험적으로 강요된다. 이것을 표현하는 표준화된 기법이 있고 교과서적인 훈련을 통해 이런 기법을 습득해야 한다. 레제는 〈도시의 원반〉을 통해 이를 거부하며 기술문명 시대의 미는 기능에서 온다고 주장했다. 자동차의 형태가 좋은 예다. 기존과 다른 독자적인 조형성이 있는데, 이것이 기능적 미인 것

이다. 처음부터 정해지는 것이 아니고 '높은 스피드를 내기 위해 기계로 만든 제품'이라는 기능을 만족시키다 보면 저절로 나오게 되는 미라는 뜻이다.

6_ 뉴욕의 경험, '음악적 즐거움 대 망가진 자연'

세 번째 단계로 뉴욕의 경험이다. 레제는 뉴욕을 네 번 방문했다. 이 가운데 예술적으로 의미 있는 방문은 세 번째와 네 번째였다. 세 번째 방문은 1938~1939년에 영화 활동을 위한 것이고, 네 번째 방문은 1940년에 독일이 프랑스를 점령하자 이를 피해 갔던 일종의 피난으로서 1946년까지 머물렀다. 특히 네 번째 방문이 시대 상황과 체류 기간 등을 볼 때 가장 중요했다. 어떤 면에서는 레제의 예술 계획에 들어 있지 않았던 큰 사건이 중간에 끼어든 것이었다. 세 번째 방문까지는 레제가 계획했던 예술적 목적이었던 데에 반해 네 번째는 전쟁이라는 불가항력적인 역사적 사건에 의한 것이기 때문이다.

레제는 1940년 10월에 뉴욕에 도착해서 1946년 초 프랑스로 귀환할 때까지 미국에 체류했다. 미국인과는 자주 어울리지 않았으므로, 그만큼 시간적 여유를 누리며 작품 활동에 전념할 수 있었다. 뜻밖에도 맨해튼이 아닌 근교에 머물면서 이 기간 동안 무려 120점이 넘는 작품을 남겼다. 그 스스로도 "미국에 있는 동안 그 전까지의 어떤 기간보다도 열심히 잘 그렸다"라고 회상했다.

레제는 그림에 집중한 사이사이에 미국과 뉴욕을 열심히 관찰하고 경험했다. 뉴욕이라는 상황 자체는 레제의 의도와 무관하게 던져진 새로운 환경 조건이었다. 그 뉴욕이 세계 최고의 도시라는 사실은, 도시를 평생의 예술 주제로 탐구해 오던 레제에게는 생각지 못한 전화위복의 계기가 될 수도 있었다. 레제는 실제로 이 긴 이국 생활을 기회로 잘 살렸다. 그때까지 파리에

서 자신이 추구했던 도시 회화를 도시 문명의 대명사인 뉴욕과 견주어 평가해 보고 싶었을 것이다.

뉴욕은 근대적 대도시의 대명사이자 최고봉이다. 레제는 도시 회화의 최고봉이었다. 이런 레제에게 뉴욕은 일단 신세계였으리라고 추정해 볼 수 있다. 하지만 레제가 뉴욕을 받아들이고 경험했던 내용은 이것과는 차이가 있었다. 이 두 번의 뉴욕 방문이 레제 말년의 예술에 중요한 영향을 끼친 것은 사실이지만 레제가 뉴욕을 막연히 긍정적으로 받아들이거나 무조건 찬양만 한 것은 아니었다. 레제가 자신의 예술로 표현했던 뉴욕의 경험은 '음악적 즐거움 대 망가진 자연'의 양면적 상황이었다. 두 가지 점에서 의외일 수 있다.

먼저 예상과 달리 긍정성의 내용은 '음악적 즐거움'이었다. 레제는 계속해서 도시 풍경을 그려왔기 때문에 뉴욕의 근대적 상징성을 마천루로 봤을 것이라고 추측하기 쉬우며, 맨해튼을 가득 채운 고층 건물의 숲에서 감명을 받았을 것으로 추측하기 쉽다. 그러나 레제가 뉴욕에서 감명은 받은 것은 예상외로 '음악적 즐거움'이었으며, 뉴욕의 근대적 상징성 또한 이것으로 정의했다. 당시 미국은 국외 전선에만 참전하고 있었으므로 미국 국내는 직접 전쟁을 겪지 않았다. 뉴욕과 맨해튼은 전쟁의 포화가 가득한 유럽과는 달리 별천지였다. 그 핵심에 미국인의 즐거운 음악 생활이 있었다. 브로드웨이의 뮤지컬이 대표적이었다. 이는 또 다른 망명객인 몬드리안도 똑같이 파악했던 뉴욕의 대표적 특징이었다.

다음으로 뉴욕을 무조건 긍정적으로만 보지는 않았다. 그는 뉴욕에서 가슴 아픈 시대 상황을 봤다. 그것은 바로 '망가진 자연'이었다. 전쟁으로 인한 파괴로 망가진 유럽의 자연과는 또 다른 의미의 망가진 자연이었다. 전쟁이 없었는데도 인간의 문명 활동만으로 망가진 자연을 본 것이다. 레제는 두 가지를 원인으로 지목했다.

하나는 개발사업이다. 중장비로 파헤치고 무조건 지어대는 개발사업이 자연을 망친 것으로 보았다. 여기에서 파리지앵 레제와 미국 문명의 차이가 드러난다. 레제가 찬양했던 파리의 근대성은 마천루 개발사업이 아닌 모던 라이프라는 종합적 생활상이었다. 레제에게는 맨해튼의 무지막지한 마천루 숲이나 근교로 확장되던 개발사업은 모두 긍정적으로 보이지 않았다.

다른 하나는 일상 속에서 기계를 대하는 태도였다. 물질이 풍요로운 미국에서 오래된 기계는 고쳐 쓰지 않고 버리는 경제 체제를 경험한 것이다. 그런데 기계를 버리는 장소가 자연 한복판이었다. 따로 모으지 않고 아무 들판에나 내버리고 있었다. 이런 상황에 대해 레제는 "수 톤의 버려진 기계를 쉽게 발견할 수 있었다. 기계 사이에서 꽃이 자라나고 있었고 기계 위에는 새가 앉아 있었다. 이런 장면은 나에게 충격적인 가치를 갖는 것이었다. 나는 새들에게서 기하학적 형태를 찾아냈다"라고 기록했다.

이 대목은 레제의 기계주의와 좋은 비교가 된다. 레제는 기계화된 무기를 체험하면서 전쟁은 찬양했던 인물이다. 이런 그도 기계가 들판에 아무렇게나 버려져 녹슬고, 이런 기계가 꽃과 새와 어우러진 장면은 부정적 충격으로 받아들인 것이었다. 차이는 '자연'에 있었다. 전쟁 상황은 자연이 개입하지 않은 순수한 인간들 사이의 문제다. 따라서 기계화된 무기의 가공할 힘은 찬양의 대상이 될 수 있다. 그러나 자연을 망치는 기계는 이해할 수 없었던 것이다. 파괴의 정도만 보면 전쟁 쪽이 규모가 훨씬 크고 더 참혹했지만, 레제는 오히려 버려진 기계가 자연을 망치는 현상을 더 충격적으로 받아들인 것이다.

레제가 미국에 체류하는 동안 남긴 주요 작품에는 이런 두 가지 상반된 경험이 잘 드러난다. 〈숲The Forest〉(1942), 〈기계요소와 꽃Flowers in a Mechanical Element〉(1943), 〈사다리에 걸린 나무The Tree in the Ladder(1943~1944), 〈검은 바퀴The Black Wheel〉(1944), 〈낭만적 풍경Romantic Landscape〉(1946) 등이 이런 내용을 보

그림 8-10 레제, 〈사다리에 걸린 나무(The Tree in the Ladder)〉(1943~1944)

여주는 대표작들이다(〈그림 8-10〉, 〈그림 8-11〉).

　〈사다리에 걸린 나무〉와 〈낭만적 풍경〉을 보자. 일단 주제는 '망가진 자연'이다. 〈사다리에 걸린 나무〉에서는 나무가 잎과 꽃을 피우지 못하는 고목으로 그려졌다. 이파리 몇 장과 열매로 보이는 것들이 있지만 생명을 품

그림 8-11 레제, 〈낭만적 풍경(Romantic Landscape)〉(1946)

을 만큼 건강해 보이지 않는다. 이런 나무가 사다리 사이에 옥죄듯 끼워져 있고 주변은 건물이 둘러싸고 있다. 〈낭만적 풍경〉은 더 심하다. 자연이라 곤 황량한 들판 배경과 구름뿐이다. 둘 모두 동일한 죽은 회색으로 처리했 다. 이렇게 죽은 땅 위에 인간이 꼽아놓은 막대기와 버려진 쓰레기와 쇠사 슬 등이 널브러져 있다. 다다이즘과 초현실주의를 합한 분위기다.

그런데 화풍은 의외로 밝다. 이런 주제는 비판과 고발 성격이 짙은 다다 풍으로 그리는 것이 보통이다. 그러나 이 그림에서는 기하학적 형태에 밝은 원색을 배정했다. 〈사다리에 걸린 나무〉는 친근해 보이는 직선과 적당히 구 부러진 곡선이 잘 어울린다. 여기에 기본 삼원색과 녹색을 비교적 밝은 분 위기로 배정했다. 언뜻 보면 '망가진 자연'이라는 부정적인 내용을 그린 것 을 쉽게 알기 어렵다. 〈낭만적 풍경〉은 상대적으로 좀 더 스산해 보이기는

하지만, 버려진 쓰레기의 형태 윤곽은 보기에 따라서는 팝아트 계열에서 사용하는 귀여운 형태나 흥겨운 형태로 읽히기도 한다. 이번에도 기본 삼원색과 녹색을 밝은 원색으로 배정해서 죽은 회색과 대비시켰다. 대비는 이런 형태 요소들을 활기 있게 보이게 해준다.

이런 밝은 화풍은 그가 맨해튼의 긍정적 특징으로 봤던 '음악적 즐거움'을 회화로 옮겨놓은 것이다. 버려진 자연에 좌절하지 않고 이를 음악적 즐거움으로 극복하고 승화한 것이다. 향기롭고 화려한 꽃과 버려진 기계 부품을 함께 그렸는데, 갈등과 좌절보다는 그 자체로 하나의 음악을 노래하는 분위기다. 그 음악은 즐겁게 느껴진다.

이 대목이 '망가진 자연'이라는 주제가 도시와 연관성을 가질 수 있는 지점이다. 망가진 자연 속에서 일부러도 희망을 찾고 노래하고 싶었기 때문이었을 것이다. 그 힘을 음악적 리듬이라는 도시의 활기에서 찾았다. 리듬과 활기는 뉴욕의 도시적 특징인 동시에 파리의 도시적 특징이기도 했다. 이미 레제가 뉴욕으로 오기 전에 근대적 파리의 도시적 특징으로 찾아서 완성한 주제였다. 동일한 주제를 뉴욕에서도 찾았다.

그런데 파리는 전쟁으로 망가졌고, 뉴욕은 개발사업과 버려진 기계로 망가졌다. 따라서 뉴욕과 파리에서 동시에 찾은 리듬과 활기라는 도시적 특징은 서로에게 위로와 극복의 힘이 되었을 것이다. 파리의 도시 상황이 뉴욕의 망가진 자연을 치유하고 그 속에서 희망을 노래할 수 있는 근거와 힘을 주었을 것이다. 반대로 포탄에 휩싸여 파괴되어 버린 자신의 조국과 유럽 대륙에 대한 희망을 뉴욕에서 찾으려 했을 것이다.

레제는 진정한 도시 화가였다. 도시는 보통 자연을 파괴하면서 건설된다. 자연을 망치는 가장 큰 주범이기도 하다. 그런데 이렇게 망가진 자연을 치유하는 희망을 도시에서 찾아 표현한 것이다. 물론 가장 좋은 방향은 자연을 파괴하지 않고 잘 보존하는 것이다. 그러나 전쟁과 개발사업은 한 개인

그림 8-12 레제, 〈안녕, 뉴욕(Farewell, New York)〉(1946)

이 어떻게 할 수 없는 문명 현상이다. 화가는 전쟁과 개발사업을 막을 힘을 갖고 있는 권력자가 아니다. 화가가 할 수 있는 최선은 불가항력적으로 망가진 자연에 희망을 불어넣는 것이다. 레제는 이것을 자연 파괴의 주범인 도시 속에서 찾았다.

레제는 또한 진정한 화가였다. 뉴욕 생활에서 무지막지한 마천루를 취한 것이 아니었고, 형태와 색을 구사할 소재와 주제를 찾은 것이었다. 다다이즘처럼 무조건적으로 비판과 고발만 한 것도 아니었다. 망가진 자연과 기계가 하나가 되어버린 상황 속에 음악의 즐거움이 공존할 수 있는 가능성을 찾아서 표현했다. 이런 양면성이 미국 문화의 본질이라는 점을 꿰뚫어보고 이것을 흥겨운 형태와 밝은 원색이라는 회화 매개로 번안한 것이다. 화풍은

추상도 구상도 아닌 둘의 중간 상태였다. 그 대신 광기마저 느껴지는 색채의 강도를 최대한 부각시켰다. 이를 통해 어떤 절망 속에서도 살아 있음을 느끼는 힘을 표현했다.

이런 주제는 〈안녕, 뉴욕Farewell, New York〉 (1946)에서 마무리된다(〈그림 8-12〉). 제목과 연도에서 알 수 있듯이 뉴욕을 떠나면서 그린 미국에서의 마지막 작품이다. 레제는 1946년에 저널리스트 피에르 데카르그Pierre Descargues에게 이 작품에 대해서 다음과 같이 설명했다. "미국은 무한정의 쓰레기로 넘쳐 나는 나라입니다. 사람들은 물건을 고쳐 쓰지 않고 무조건 버립니다. 이 그림을 보세요. 녹슨 금속 덩어리, 기계 팔, 심지어 넥타이까지 모두 쓰레기로 버린 것들입니다. 내가 미국에 머무는 동안 가장 즐거웠던 일은 이렇게 쓰레기로 넘쳐나는 그림을 그리는 일이었습니다."

그러나 이번에도 밝은 화풍을 유지했다. 쓰레기의 형태 윤곽을 여전히 홍겹고 귀여우며 그 위를 밝은 삼원색과 녹색이 덮고 있다. 전체 화풍은 언뜻 보면 팝아트로 착각할 정도로 홍겹기까지 하다. 레제는 미국을 떠나면서 마지막까지도 희망을 그려놓고 왔던 것이다.

7_ 모던 라이프의 종합화

네 번째 단계로 모던 라이프의 종합화다. 지금까지 살펴본 근대적 대도시의 여러 주제를 종합한 최종 개념이다. 근대적 대도시란 결국 모던 라이프가 종합적으로 일어나는 장이라는 뜻이다. 대표작은 레제의 마지막 걸작인 〈건설 노동자들〉 연작이었다. 레제는 1950~1955년 사이에 회화를 비롯해서 드로잉과 프린트 등 여러 매체로 많은 작품을 그렸다. 제목은 다양한 편이어서 〈건설 노동자들, 캐릭터The Builders, Character〉 (1950), 〈건설 노동자들, 최종본The

Builders, Definitive Version〉(1950), 〈공간 속의 기계적 요소들Mechanical Elements in Space〉(1951), 〈청색 배경의 건설 노동자들The Builders on Blue Background〉(1951) 등이 대표작이다(〈그림 8-13〉).

이 연작은 아마도 레제 예술 전체를 통틀어서 대표작이라 할 수 있을 것이다. 모더니즘 미술 통사에도 레제의 대표작으로서 보통 〈건설 노동자들, 최종본〉을 수록한다. 인생의 대표작이 말년 작품인 데에서 알 수 있듯이, 지금까지 레제가 도시와 관련해서 추구해 온 여러 주제가 종합적으로 녹아 있다. 내용은 단순한 편이어서 공사 중인 철골 구조물 위에서 노동자가 즐거운 얼굴로 일하는 장면으로 요약된다. 이 속에는 밝은 원색, 대비, 기계주의, 구축성, 정리 기능, 튜비즘, 노동하는 평범한 사람, 일상성 등 레제가 도시 회화에서 평생 동안 추구했던 화풍과 주제가 종합적으로 들어 있다. 차례대로 살펴보자.

먼저 밝은 원색이다. 데 스틸풍의 삼원색과 무채색을 기본색으로 사용했다. 우선 상쾌한 청색 하늘 배경이 가장 눈에 띈다. 실외 공사 장면을 그린 것이어서 하늘 배경이 필요한데, 〈건설 노동자들〉의 여러 연작에서 이처럼 밝은 청색을 사용했다. 적색과 황색은 철골구조에 사용했다. 일직선으로 곧게 뻗은 아이빔I-beam의 단면에 적색과 황색을 배정했다. 순수 개별 원색이 모여서 화면 전체가 밝게 빛난다. 이는 도시에 내리쬐는 빛과 근대적 대도시의 활기를 상징한다.

다음으로 대비다. 이 그림에는 여러 쌍의 대비가 있다. 인공 구조물 vs. 하늘과 구름의 자연, 인공 구조물의 난색 vs. 하늘 자연의 한색, 거대한 철골 구조 vs. 작은 사람, 철골구조의 격자 질서 vs. 다양한 인간 형태 등 여러 가지다. 초기 작품의 대비가 색과 형태 등 주로 회화적 요소 사이에 있었다면 마지막 작품인 연작에서는 사회적 요소 사이로 확장되었다. 레제는 근대적 대도시를 이런 대비가 일어나는 곳으로 보았다. 대비를 근대적 대도시에 활

그림 8-13 레제, 〈건설 노동자들, 최종본(The Builders, Definitive Version)〉(1950)

기를 불어넣어 주는 대표적 특징으로 보았다.

레제는 이 그림의 대비 구도에 대해서 다음과 같이 기록하고 있다. "사람과 철골 건축과 하늘과 구름 사이의 대비를 찾았다. 인간 요소의 가치, 하늘, 구름, 철골 등의 구성 소재를 면밀히 검토했다. 노동자의 형태를 다양하게

그림 8-14 레제, 〈공간 속의 기계적 요소들(Mechanical Elements in Space)〉(1951)

해서 그들의 캐릭터를 가능한 한 개별화했다. 철골구조가 형성하는 기하 구도와 노동자를 극명하게 대비시키고 싶었다. 근대성이라는 사회 주제는 도시 속에 형성되는 이런 대비 구도를 통해 드러난다. 우리의 일상생활은 대비로 이루어진다. 지금 우리가 살아 있다는 이 순간을 지배한다."

다음으로 기계주의와 구축성이다. 철골구조가 두 주제를 동시에 대표한다. 기계주의는 안전하게 접합된 철골구조로 표현된다. 〈공간 속의 기계적 요소들〉이라는 작품은 이 모습을 클로즈업해서 자세히 그린 것이다 (〈그림 8-14〉). 철골구조의 접합을 그렸는데 제목에 '기계적'이라는 단어를 넣은 점에서 기계주의를 배경으로 하는 것을 알 수 있다. 이런 구조는 아이빔과 트러스 등 철골 부재를 튼튼하게 연결하고 조합한 것이어서 근대건축의 구축성을 대표한다. 철골은 공중으로 뻗어나가고 있지만, 그 안전성을 의심하는 사람은 없다. 시내 고층 건물 공사 현장에서 볼 수 있는 장면이다. 곧게 뻗은 강철 아이빔은 보는 것만으로도 안정감을 느끼게 해준다. 레제의 건축 배경이 도드라지는 작품이기도 하다. 〈도시〉에서는 도시 공간을 미로로 짰는데, 여기에서는 철골구조라는 안전한 구축 구도로 구성했다.

다음으로 정리 기능이다. 이런 구축성은 혼잡한 대도시를 정리하는 기능이 있다. 구상 화풍이지만 기하 추상이 섞여 있어서 형태적으로 정리되어 있다. 아이빔이 여러 개 교차했고 십자 축에서 조금 어긋났지만 기본적으로 격자를 유지하면서 구도에서도 정리 기능을 확보했다. 이것이 건축 공사 현장이어서 도시 공간을 정리하고 있다는 생각을 갖게 한다. 실제로도 이 그림은 제2차 세계대전 이후 파괴된 유럽을 복구한다는 의미가 있다. 기계주의의 긍정적 측면을 낙관적인 분위기로 그려서 질서 기능을 강조하고 있다.

다음으로 튜비즘이다. 튜브 형태는 앞 시기의 작품들보다 약화되기는 했지만 노동자의 몸에 부분적으로 남아 있다. 팔과 다리의 통통한 형태가 대표적이다. 몸을 섬세하게 그리지 않고 가벼운 비정형을 유지하는데 이런 형태는 친숙함을 주면서 일상성을 표현한다. 철골도 직선으로 펴지긴 했지만 입체감이 적어서 일직선 튜브 형태로 읽히기도 한다.

마지막으로 노동하는 평범한 사람과 일상성이다. 이 연작은 철골구조로

이루어지는 근대적 대도시를 건물 중심의 풍경으로 그리지 않고 공사를 담당한 사람 중심으로 그렸다. 그 사람은 평범한 노동자로 이 속에는 앞에서 설명한 것과 같은 일상성의 의미가 들어 있다. 일상성을 강조하는 회화적 장치도 뛰어나다. 마음씨 좋아 보이는 편안한 얼굴 표정, 검소한 옷차림, 친절하게 인사하며 올린 손, 친근감을 불러일으키는 통통한 몸매, 열심히 일에 집중하고 있는 모습, 무거운 자재를 협동해서 들고 있는 모습 등이다. 모두 일상을 열심히 살아가는 도시 소시민의 미덕이다.

이 그림은 언뜻 철골 건물을 짓는 것처럼 보이지만 실은 전기기술자가 철골 기둥 위에서 고압선을 설치하는 장면을 그린 것이다. 레제는 1950년대 들어서도 여전히 노동하는 평범한 사람을 그리고 싶었는데 어느 날 슈브뢰즈Chevreuse로 가는 길에 우연히 그 기회를 잡게 되었다. 바로 전기공사를 하고 있는 이 그림의 장면을 목격한 것이다. 노동자를 도시를 구축하고 도시 속에서 살아가는 평범한 시민으로 그렸다. 근대적 대도시는 이런 일상성의 가치로 이루어진다고 말하고 있다.

8_ 일상성이 낳은 '신영웅주의-신인문주의-신기념비'

마지막 다섯 번째 단계로 일상성이 낳은 '신영웅주의-신인문주의-신기념비'의 삼종 세트다. 앞에서 말한 네 번째 단계의 마지막 주제인 일상성을 받아서 그 의미를 세부적으로 푼 것이다. 레제의 대표작이자 마지막 연작인 '건설 노동자들'이라는 주제의 중요성을 한마디로 요약하면 '일상성'이다. 이는 레제가 본 근대적 대도시의 핵심이기도 했다. 다수의 대중과 시민의 평범한 일상이 벌어지는 장이 바로 근대적 대도시의 생명인 것이다. 이런 일상성과 그 세부 의미 세 가지를 차례대로 살펴보자.

먼저 일상성이다. 이는 근대 문명이 대도시에서 개선하려고 한 마지막 목적이었다. 대도시 안에 고층 건물이 빼곡히 들어서고 수많은 기계산업이 창출되어 토목 인프라로 설치되는 것은 그 자체가 목적이라기보다는 결국 대도시 안에서의 일상을 향상하기 위한 것이었다. '시민'은 근대문명을 일으키고 이끌어가는 정치적 주체인데, 기계문명이 가져다준 향상된 일상을 만들어냄과 동시에 그 혜택을 직접 누리는 인문 주체이기도 하다. '평범'은 레제가 평생 추구했던 '평범한 사람'이라는 주제인데, 앞에 나왔으므로 다시 설명하지는 않겠다.

다음으로 신영웅주의new heroism다. '신영웅'은 이처럼 근대적 대도시를 구축하고 그 속에서 일상을 영위하는 불특정 다수의 평범한 시민을 일컫는다. 이전까지의 영웅은 정치, 군사, 경제, 종교 등 거시 차원에서의 거대 권력자들이었다. 근대성 프로젝트라는 것은 이런 권력적 영웅 대신 불특정 다수의 평범한 사람이 주인이 되는 사회를 만드는 것이다. 이들이 집단으로 모여서 일군 것이 근대적 대도시다. 개인의 능력은 미흡하나 다수가 모여 선의의 경쟁을 하고 합심해서 열심히 일하면, 짧은 시간 안에 대도시까지도 건설할 수 있는 힘을 발휘하게 된다.

'신영웅주의'란 힘없는 개인들이 이렇게 힘을 모아서 그 힘으로 근대적 대도시를 건설하는 과정 자체, 그렇게 건설된 도시에서 거꾸로 혜택을 누리며 살아가는 새로운 생활방식 등을 모두 모은 것이다. 〈건설 노동자들〉 연작에서는 노동자가 신영웅주의를 상징한다. 이 그림의 주인공은 아무래도 도시 환경을 이루는 철골구조의 물리적 골격보다는 거기에 매달려 일하는 노동자일 것이다. 이는 레제가 예술 인생 말년에 자신의 모든 것을 모아 집중한 것이 신영웅주의였음을 말해준다.

다음으로 신인문주의new humanism다. 신영웅주의는 신인문주의로 귀결된다. 기계문명과 기술 발전이 그 자체가 목적이 되어서는 안 되고 궁극적으

로 사람을 향해야 한다는 것이다. 신영웅은 거대 권력을 휘두르는 지배자가 아니고 근대적 대도시를 일군 인문 주체다. 그 임무는 시민 대중이 협력해서 모두에게 공공서비스와 평등 교육과 물질의 풍요 같은 새로운 인문 가치를 제공하는 데에 있다.

인문주의는 15세기 유럽에서 발생한 르네상스 신문명이 인간의 해방을 주창하면서 기치로 처음 내걸었다. 이제 산업혁명이라는 또 다른 신문명이 탄생했고 20세기에 들어와서 그 결과물이 집약되기 시작했다. 기계문명은 자칫 인문주의와 반대편에 서는 것으로 생각하기 쉬우나 레제는 이것 또한 인간을 향해야 한다고 주장하고 있다. 르네상스 인문주의에 이은 새로운 인문주의라는 뜻에서 신인문주의라고 부를 수 있다.

주인공인 노동자는 근대적 대도시를 구축한 인문 주체로서의 평범한 시민이다. 이런 주인공을 힘든 노동과 저임금에 신음하는 피착취 계층이 아니라 대도시의 당당한 주역으로 그렸다. 밝고 즐거운 모습으로 자신이 하는 일을 자랑스러워하는 모습이다. 현대의 도시 생활과 노동 현실을 생각하면 이는 이상주의일 수 있지만, 어쨌든 레제가 평생의 예술 인생을 마감할 시점에 세상을 향해 가장 하고 싶었던 말일 수 있다.

마지막으로 신기념비new monument다. 신영웅이 신인문 가치 위에 구축한 근대적 대도시는 평범한 사람과 일상적 대중에게 바치는 새로운 기념비라는 뜻에서 '신기념비'라 할 수 있다. 그 기념비란 과거와 같은 절대권력자를 위한 거석구조가 아니다. 기계주의로 접합한 철골이며 그 위에서 평범한 얼굴로 열심히 일상의 노동을 하면서 나누는 평범한 대화다. 철골구조와 하나가 되어 이곳을 일터 삼아 건강한 일상을 영위하는 모습이다.

로베르 들로네의 파괴 시기

파편화로 파괴한 파리

1_ 들로네의 예술 인생

로베르 들로네Robert Delaunay(1885~1941) 역시 레제와 마찬가지로 도시라는 주제에서 중요한 역할을 했던 화가였다. 큐비즘과 추상 미술의 초기에 중요한 역할을 했지만 피카소, 브라크, 앙리 마티스Henri Matisse(1869~ 1954) 등에 비해서는 덜 알려져 있다. 도시 주제와 관련해서는 〈에펠탑〉 연작이 단연 대표작인데 근대미술사 통사에는 이 작품 한 장 정도만 나오고 넘어간다. 미술 전공자들조차도 "들로네를 아느냐"라고 물으면 "아, 그 에펠탑" 정도가 대답의 전부다.

그러나 들로네는 자신만의 독특한 화풍을 개척하며 아방가르드 회화에서 중요한 한 축을 그었다. 특히 도시 회화에서 많은 작품을 남겼다. 가히 도시 회화를 대표하는 화가라 할 만하다. 에펠탑 그림은 물론이려니와 다른 도시 작품들도 눈길을 강하게 끈다. 근대적 대도시에 대해서 자신만의 시각이 있고 이를 예술적으로 잘 표현했다.

들로네는 예술 교육을 본격적으로 받지 않고 주로 독학으로 공부했다. 초창기에는 비슷한 나이의 다른 화가들과 마찬가지로 후기인상주의, 점묘주의, 야수파, 큐비즘 등 동시대를 이끌던 여러 사조에서 영향을 받았다. 그러나 여러 사조의 화풍을 섭렵만 하며 빠르게 통과했다. 개별 화가로는 세잔과 고갱Paul Gauguin(1848~1903)에게 영향을 받았다. 이 가운데 세잔과 큐비즘으로 이어지는 면 분해 경향에서 가장 큰 영향을 받았고 가장 오래 머물렀다. 이렇기 때문에 통사에서는 들로네를 보통 큐비즘 화가로 분류한다. 회화의 기본 바탕을 이루어가던 이 시기에는 구상을 유지하며 주로 정물화, 자화상, 풍경화 등을 그렸다.

그러나 곧 큐비즘의 영향에서도 벗어나며 자신만의 화풍을 탐구하기 시작했다. 이것을 이끈 것은 레제와 마찬가지로 도시 주제였다. 상당히 이른 시기에 들로네만의 예술 세계가 본격적으로 시작된 것이다. 이는 화풍보다는 주제에 집중해서 가능했는데, 그 주제가 바로 '도시'였다. 1909~1914년의 짧은 기간 동안 도시와 연관된 무려 네 개의 연작을 거의 동시에 진행하면서 수십 장의 작품을 그렸다. 〈생 세베렝〉(1909~1910), 〈에펠탑〉(1909~1911), 〈도시〉(1909~1911), 〈창〉(1912~1914)의 네 연작이었다(〈그림 9-1〉, 〈그림 9-2〉, 〈그림 9-3〉, 〈그림 9-4〉).

도시라는 주제를 기준으로 보면 네 연작은 같은 경향으로 분류된다. 모두 파리 시내의 건축물이나 파리의 도시 풍경을 그린 작품들이다. '파리의 화가'라고 불릴 만한 관심과 집중도를 보여준다. 화풍을 기준으로 하면 파괴 시기와 구축 시기로 한 번 더 구분할 수 있다. 앞의 세 연작은 '파괴' 시기였고, 네 번째 연작은 반대로 '구축' 시기였다. 이 책에서 들로네를 9장 「파편화로 파괴한 파리」와 10장 「동시주의로 구축한 파리」로 나누어 잡으면서, 각 장에 '파괴'와 '구축'이라는 제목을 넣은 것도 이 때문이다.

연도도 구분이 가능해서 앞의 세 연작을 그린 1909~1911년이 파괴 시기

그림 9-1 들로네, 〈생 세베랭 4번(St. Severin, No. 4)〉(1909)

이고 넷째 연작이 시작되는 1912년부터 구축 시기로 볼 수 있다. 구축 시기의 끝은 명확히 정해진 것은 없다. 〈창〉 연작은 1914년에 끝나지만 '구축' 경향은 계속 시도되었다. 중간에 다소의 부침이 있긴 했으나 말년인 1930년대 말까지 계속된 것으로 볼 수 있다.

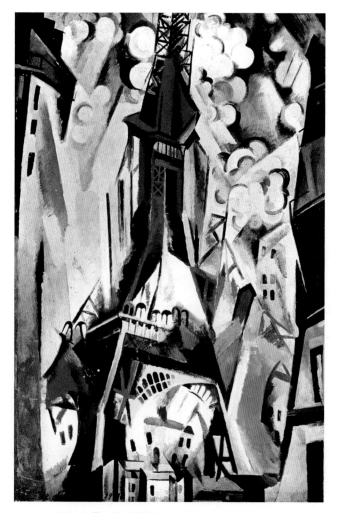

그림 9-2 들로네, 〈에펠탑(The Eiffel Tower)〉 (1910~1911)

네 연작을 마칠 때쯤인 1914년경 들로네는 유럽에서 중요한 화가가 되어 있었다. 그러나 아직은 큐비즘과의 관계 속에서 평가되던 시기이기도 했다. 특히 파괴 시기 동안 그랬다. 그는 대체로 큐비즘의 면 분해 경향 내에 드는 것으로 평가된다. 앞에서 언급했듯이 몬드리안, 레제, 뒤샹 등과 함께

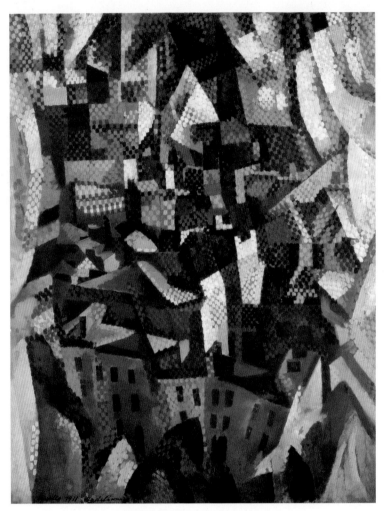

그림 9-3 들로네, 〈도시(The City)〉(1911)

1911~1917년경에 큐비즘의 영향을 받은 가장 창의력 있고 젊은 화가 네 명으로 선정되기도 했다.

그러나 〈창〉 연작을 통해 시도한 구축 경향부터 이미 들로네는 큐비즘은 물론이고 어느 사조에도 속하지 않는 자신만의 화려한 화풍을 창출했다. 빛

그림 9-4 들로네, 〈창(The Window)〉(1912)

을 탐구하면서 이를 화려한 색을 입힌 기하 단위로 표현하며 추상 쪽으로 성큼 나아갔다. 이런 화풍에 대해서는 여러 해석이 가능하다. 아폴리네르는 오르피즘으로 분류했다. 들로네는 이에 대해 레제만큼 반대하지는 않았지만 스스로를 '동시성'이라는 개념으로 설명했다.

하지만 '동시성'은 구도와 연관된 개념이지 화풍의 특징은 아니었다. 이렇게 보면 메친제가 붙인 이름이 더 설득력이 있어 보인다. 메친제는 ≪파리 저널Paris Journal≫ 1911년 9월 호에 쓴 「큐비즘과 전통Cubisme et Tradition」이라는 글에서 큐비즘의 양극단으로 들로네와 르포코니에를 들면서 들로네를 비전주의祕傳主義, esotericism로, 르포코니에를 아카데미즘academism으로 각각 분류했다. 들로네를 큐비즘의 범위로 묶어둔 것은 부정확하다고 할 수 있지만, '비전주의'라는 말은 들로네의 화풍에 적절한 이름 같아 보인다. 특히 아직 〈창〉 연작이 시작되기 이전에 붙인 이름인데도 〈창〉 연작의 화풍에 잘 어울린다.

〈창〉 연작 이후에도 〈동심원〉 연작을 통해 기하, 색, 대비 등을 탐구하며 대체로 같은 실험을 이어갔다. 이런 회화 매개들로써 자신이 생각한 역동성과 리듬을 지속적으로 표현했다. 〈동심원〉 연작의 시작은 1912~1913년경으로 〈창〉 연작과 비슷했지만, 1910년대와 1920년대를 관통하며 말년인 1930년대 후반까지 꾸준히 유지했다. 〈창〉 연작에서 완성했던 자신만의 추상 경향을 더욱 성숙하게 발전시켰다.

제1차 세계대전 기간에는 스페인과 포르투갈에 체류하면서 구상으로 돌아갔다. 종전 이후에도 1929년경까지는 당시 유행하던 구상에 치중했다. 이후 1930년경부터 다시 추상으로 복귀하면서 후반기 경향을 시작했다. 앞의 〈동심원〉 연작이 이것을 이끌었으며 〈리듬〉 연작을 새로 시작해서 1930년대 후반까지 이어갔다. 〈리듬〉 연작에서는 〈동심원〉 연작에서 표현하려고 했던 역동성을 기계주의와 결합해 근대문명의 승리를 선언했다.

이상이 들로네의 예술 인생이었다. 미술사에 기록되는 사조를 탄생시키는 데에까지는 가지 못했으나 어느 양식 사조에도 속하지 않는 자신만의 독특한 화풍을 개척한 예술가로 평가할 수 있다. 오르피즘이나 비전주의 등이 연관성이 있어 보이지만 오랜 기간에 걸쳐 다양한 시도를 했기 때문에 특정

사조로 분류하는 것은 무리가 있어 보인다. 추상 예술에 관한 이론과 글을 많이 남겨서 중요한 기여를 했다.

들로네의 독창성은 독일 표현주의 화가들 사이에서 높게 평가되었다. 이는 프랑스 화가로는 드문 현상이었다. 독일 표현주의는 파리를 중심으로 유럽 미술 전체를 이끌어가던 프랑스와 경쟁관계를 유지하면서 독일 정신이 깃든 자신들만의 예술을 창출하고 있었다. 당시 파리는 추상 형식주의의 총본산이었는데 독일은 여기에 동참하지 않고 표현주의라는 민족 사조를 탄생시켰다. 이러한 독일 표현주의는 들로네의 화풍을 받아들였다. 들로네의 그림에서 어딘가 모르게 표현주의 냄새가 나는 것도 이런 연관성을 설명해주는 좋은 단서다. 들로네 자신도 표현주의처럼 형식에 얽매이지 않고, 회화 본연의 예술성을 탐구했다는 뜻이기 때문이다. 청기사파인 칸딘스키의 초청으로 1911년에는 뮌헨 전시에 참여하기도 했다. 이는 청기사파의 첫 번째 단체 전시였는데, 여기에 성공적으로 데뷔하면서 호평을 받았다.

2_ 들로네와 도시

들로네는 레제와 함께 아방가르드 시기에 도시 회화를 대표하고 이끈 화가이자, 레제와 함께 파리를 그린 대표적인 '파리 화가'였다. 들로네는 태어난 곳부터 파리여서 어떤 면에서는 레제보다 더 뼛속까지 파리지앵이었다. 누구보다 파리를 열심히 그렸다. 파리는 고층 건물은 많지 않지만 20세기 전반부 유럽에서 모더니즘 문명을 이끌어간 대표 대도시임이 틀림없었다. 유럽과 미국의 양 대륙을 함께 보면 미 대륙의 뉴욕과 시카고에 대적할 만한 유럽 도시는 아무래도 파리였다. 물론 파리의 자랑거리는 미국 도시들처럼 고층 건물은 아니었다. 문화예술을 기반으로 한 근대적 역동성과 새로운 도

시 생활이 자랑거리였다.

도시는 들로네의 초기 경력부터 관심사 중 하나였다. 건축 배경이 있었던 레제와 달리 그 이유는 명확하지 않아서 추측에 의존해야 하는데, 세계관과 예술적 관심사 등과 연계해 볼 수 있다. 들로네는 빛이 갖는 자연 세계의 구축 능력에 특히 관심이 많았고, 이것을 색이라는 회화 매개로 옮겨서 표현하는 데에 화가의 생명을 걸었다. 그런데 이와 비슷한 구도를 보이는 것이 도시와 건축이었다. 들로네가 남긴 글 가운데 '구축적architectonic'이라는 단어가 있는 데에서 이런 추측이 설득력을 갖는다. 이 같은 배경 아래 들로네의 도시 회화는 여섯 단계로 나누어볼 수 있다. 각 단계를 먼저 간단히 요약해 보자.

첫째, 도시 풍경의 초기 단계다. 들로네가 본격적으로 작품을 남기기 시작한 1908년경부터 〈생 세베랭〉 연작을 그리기 시작한 1909년 사이의 짧은 기간이다. 〈파리 전경, 노트르담View of Paris, Notre-Dame〉(1908)이나 〈파리 풍경Landscape of Paris〉(1908~1909) 등에서 볼 수 있듯이 이때부터 이미 파리를 즐겨 그리기 시작했다(〈그림 9-5〉, 〈그림 9-6〉). 다른 도시를 그린 작품으로는 〈샤비유의 공장Factory at Chaville〉(1909)이 있다.

〈파리 풍경〉이나 〈샤비유의 공장〉은 아직까지 구상풍의 전통적인 풍경화를 벗어나지 못한 가운데 세잔, 인상주의, 야수파 등의 영향이 남아 있다. 〈파리 전경, 노트르담〉은 이러한 화풍에서 벗어나 추상에 가깝게 다가갔다. 화풍으로 봐도 〈창〉 연작에서 완성된 들로네만의 특징과 비슷하다. 이른 시기부터 다른 사조의 영향을 벗어나 자신만의 화풍을 모색하고 있음을 알 수 있다. 초창기의 주요 작품이 모두 도시를 그린 점으로 보아 그가 처음부터 도시를 소재 삼아 화가의 길로 들어섰음을 알 수 있다.

둘째, 도시 풍경의 완성 단계다. 〈생 세베랭〉, 〈에펠탑〉, 〈도시〉 등 세 연작이 진행되던 1909~1912년으로, 화풍으로는 파편화에 의한 파괴 시기에

그림 9-5 들로네, 〈샤비유의 공장(Factory at Chaville)〉(1909)

해당된다. 큐비즘의 면 분해 기법을 사용한 점에서 이 시기의 들로네는 보통 큐비즘으로 분류된다. 그러나 이를 더 진행시켜 파괴 단계까지 나간 점에서 이미 큐비즘을 벗어날 실험을 하고 있었다. 〈생 세베랭〉과 〈에펠탑〉 연작은 구체적인 건축물을 대상으로 했다는 점에서 들로네만의 독창성이

그림 9-6 들로네, 〈파리 전경, 노트르담(View of Paris, Notre-Dame)〉(1908)

돋보인다. 각각 중세와 근대를 대표함과 동시에 파리 전체를 대표한다. 〈에 펠탑〉 연작은 그의 트레이드마크가 되었다. 〈도시〉 연작은 창을 통해 내다본 파리의 도시 풍경을 그린 점에서 〈창〉 연작의 기본 개념이 이미 시작된 것으 로 볼 수 있다.

셋째, 〈창〉 연작을 그린 1912~1914년이다. 시기는 주로 1912년에 집중되었으며 1913년과 1914년에도 조금씩 더 그렸다. 화풍으로는 '구축' 시기에 해당된다. 이때부터 큐비즘을 완전히 벗어나는 새로운 화풍이 완성되었다. 당시 파리 미술계나 미술사에서는 보통 오르피즘으로 분류되지만, 들로네 자신은 신비롭고 환상적인 빛으로 밝게 빛나는 이런 화풍을 '동시주의'로 불렀다. 여전히 파리를 그렸지만 이전의 세 연작과 판이하게 달랐다. 이 시기는 앞서 파편으로 부수어 '파괴'했던 파리를 밝은색의 기하 조각으로 '구축'하는 시기였다. 구상을 벗어나 추상이 완성된 단계이기도 했다.

넷째, 〈동심원〉 연작 단계다. 동시주의를 동심원 형태로 응용한 뒤 여러 가지 구상 소재에 대응시켰다. 시기는 〈창〉 연작이 진행 중이던 1913년에 시작해서 제1차 세계대전이 끝날 때쯤인 1916년까지 집중적으로 그렸으며, 구상으로 회귀했던 1920년대에서 이따금 그렸다. 루이 블레리오(Louis Bleriot, 1872~1936)가 1909년에 세계 최초로 영국해협을 비행기로 건너는 데에 성공한 것을 기념해 그린 〈블레리오에 헌정함Hommage to Bleriot〉(1914)은 이런 내용을 보여주는 대표적인 예다(〈그림 9-7〉).

1930년대의 〈리듬〉 연작도 형태 어휘는 여전히 동심원이 핵심을 이루기 때문에 이것의 연장으로 볼 수도 있다. 들로네의 후반기 경력이 시작되는 주제인데, 〈끝이 없는 리듬Rhythm without End〉(1933)은 이 시기의 대표작이다(〈그림 9-8〉). 이처럼 〈리듬〉 연작도 〈동심원〉 연작에 포함시킬 경우 〈동심원〉 연작은 들로네의 여섯 가지 연작 가운데 가장 긴 시간에 걸쳐 진행되었다.

단순히 동심원에 머물지 않고 해, 달, 스포츠, 놀이기구, 원반, 탑, 비행기, 프로펠러, 플라멩코, 컨베이어벨트 등 다양한 소재에 대응시켜 함께 그렸다. 이 과정에서 구상도 부분적으로 섞여 나타났다. 이런 경향을 도시와의 연관성에서 보면 도시의 의미를 다양한 종합 환경으로 확장한 것으로 볼 수 있다. 종합 환경을 구성하는 다양한 요소를 앞에서 말한 세 번째 단계에서

그림 9-7 들로네, 〈블레리오에 헌정함(Homage to Bleriot)〉(1914)

한 번 구축된 기하학적 질서로 표현한 것이다.

다섯째, 1920년대의 구상 회귀 단계다. 주로 앞에 그렸던 에펠탑을 직설적 모사의 구상으로 그린 연작을 남겼다. 〈붉은 탑The Red Tower〉(1928)이 대표적인 예인데, 제목도 〈에펠탑〉 연작에서 사용했던 것을 그대로 반복했다 (〈그림 9-9〉). 사조 화풍으로 보면 당시 유행하던 초현실주의와 아르데코를 혼합한 것으로 볼 수 있다. 이 외에도 〈생 세베랭〉과 〈에펠탑〉 연작 작품을 석판화lithograph로 옮긴 작품을 남겼으며 디자인 등 다른 장르로의 확장도 있

그림 9-8 들로네, 〈끝이 없는 리듬〉(Rhythm without End)(1933)

었다. 전체적으로 새로운 시도는 없었던 시기다.

　여섯째, 후반기의 마지막 경향인 〈리듬〉 연작 단계다(〈그림 9-8〉). 그가 그린 여섯 가지의 연작 가운데 마지막이기도 했다. 시기로는 1930년에 시작해서 1933년에 집중적으로 그렸으며 1937년에 마지막 작품이 나왔다. 앞에서 말한 네 번째 단계인 동심원을 반복하되 원형의 기하 윤곽을 철저히 지키면서 크기, 개수, 색, 동심이 중첩되는 방식 등을 다양하게 응용해 말 그대로

그림 9-9 들로네, 〈붉은 탑(The Red Tower)〉(1928)

리듬감을 극대화했다. 이 단계에서는 기계제품 가운데 비행기 프로펠러 하나에 집중해서 동심원 형태를 응용해 그렸다. 도시와의 연관성은 도시의 구성과 작동 구도를 은유적 혹은 비유적으로 해석한 점에서 찾을 수 있다.

이상으로 들로네의 도시 회화를 여섯 단계로 나누어 요약해 살펴보았다.

지면 관계상 두 단계를 선별해 보도록 하자. 9장에서는 두 번째인 파괴 단계에 대해 '에펠탑'과 '도시'라는 두 연작을 중심으로 살펴보겠다. 10장에서는 구축 시기에 해당되는 〈창〉 연작과 동시주의 단계에 대해서 살펴보겠다.

3_ 참사의 통찰력, 전위로 파괴한 에펠탑

먼저 〈에펠탑〉 연작에서 시도한 파괴 기법이다. 여섯 개의 연작 가운데 들로네가 가장 공을 많이 들이고 또한 가장 많은 수의 작품을 남긴 주제로, 주로 1909~1911년에 집중되었다. 유화 10점과 종이 위에 그린 그림을 최소한 10점을 남겼으며, 스케치는 셀 수 없이 많이 그렸고 1920년대에는 석판화 한 점을 만들었다. 가히 들로네의 대표작이자 트레이드마크인 연작이다.

들로네는 이 연작에서 '파괴'라는 자신만의 화풍을 실험했다. 이 직전의 〈생 세베랭〉 연작에서는 아직 그만의 독창성이 완전히 드러나지 않았다. 표현주의 기법이 가미된 구상 화풍에 빛 개념을 적용해서 색을 바꿔가며 연작을 그렸다. 이곳 에펠탑에서 비로소 그만의 화풍이 처음 시작되었다. 큐비즘의 면 분해를 받아들였지만, 단지 '분해'에 머물지 않고 '파편화에 의한 파괴'로까지 발전시켰다. 들로네는 이 과정에서 다음과 같은 여러 가지 회화적 실험을 했다. 연작을 다 모아놓고 보면 언뜻 비슷해 보이지만 실제는 에펠탑을 다양한 방식으로 다루었다.

〈에펠탑〉 연작은 작품의 개수가 많고 일부에서는 큐비즘과 레제의 영향도 나타나는 등 화풍의 편차도 큰 편이라 일일이 살펴보지는 않겠다. '파괴' 기법을 잘 보여주는 대표작 두 점을 중심으로 파괴 기법을 살펴보자.

'대표'의 기준은 여러 가지일 테지만, 여기에서는 들로네가 직접 '파괴 시기destructive phase'라는 말을 붙인 작품인 〈붉은 탑Red Tower〉(1911)을 들어 설

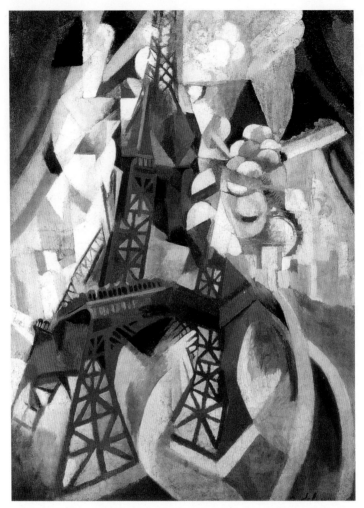

그림 9-10 들로네, 〈에펠탑, 혹은 붉은 탑(Eiffel Tower, or The Red Tower)〉(1911)

명하겠다. 이 작품의 원래 제목은 〈에펠탑, 혹은 붉은 탑Eiffel Tower, or The Red Tower〉(1911)인데, 줄여서 〈붉은 탑〉이라고 부른다(〈그림 9-10〉). 붉은색은 들로네가 에펠탑에 배정한 대표 색이었다. 〈에펠탑〉 연작은 물론이고, 다른 작품 중 30여 곳에 등장하는 에펠탑도 대부분 붉은색으로 그렸다. 1920년대

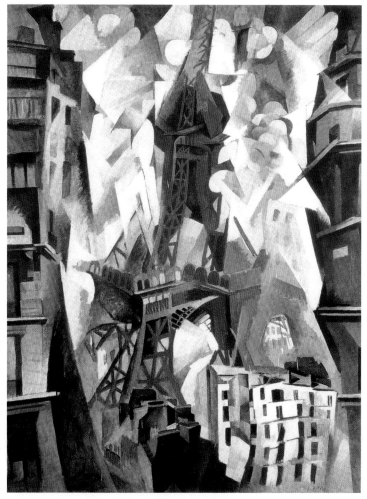

그림 9-11 들로네, 〈마르스 광장, 붉은 탑(Champ de Mars, the Red Tower)〉(1910~1911)

구상 회귀 시기에 그린 〈그림 9-9〉가 좋은 예다.

따라서 〈붉은 탑〉은 색을 기준으로 할 때 들로네가 그린 여러 에펠탑 버전들을 대표하는 별칭일 수 있다. 개별 작품을 기준으로 하면 〈그림 9-10〉의 〈에펠탑, 혹은 붉은 탑〉이 이 주제를 대표한다. 제목에 '붉은 탑'이라는

단어가 들어간 작품은 이외에도 〈마르스 광장, 붉은 탑Champ de Mars, the Red Tower〉(1910~1911) 한 점이 있다(〈그림 9-11〉). '파괴'된 정도는 〈그림 9-11〉이 더 심하고, 그 기법도 더 전형적이어서 〈에펠탑〉 연작의 또 다른 대표작이 될 수 있다.

들로네가 자신의 '파괴 시기'를 설명하면서 예로 든 작품은 〈그림 9-10〉이었다. 설명문에서는 "참사의 통찰력catastrophic insight"이라는 단어도 사용했다. 그만큼 무언가 부수고 싶은 마음이 간절했음을 알 수 있다. "참사의 통찰력, 대청소를 하고 싶은 바람, 오래된 것과 과거를 묻어버리고 싶은 바람. 유럽은 급변하고 있다. 광기의 숨을 몰아쉰다. 미래주의는 이론보다 먼저 이렇게 하고 있다. 사물을 연속적으로 전위轉位, dislocation시키는 것이다."

'파괴'를 '전위'로서 설명한다. 사전상 뜻은 말 그대로 위치를 옮기는 것이다. 들로네의 이 글은 안정적 구도를 구축하는 구성 요소들을 원래 자리에서 다른 곳으로 옮긴다는 뜻이다. 안정적 구도는 정역학 위에 건설한 전통 건축물일 수도 있고 조화의 원리 위에 그린 전통 회화일 수도 있다. 들로네는 이런 것들을 '오래된 것'과 '과거'로 부르면서, 급변하는 새 시대에는 이런 것들을 대청소하고 묻어버려야 한다고 말한다. 이 같은 행위를 '참사의 통찰력'이라는 역설적인 말로 부르면서, 미래주의의 광기를 사례로 들면서 이것이 새로운 예술의 책임이라고 주장하고 있다.

구조물을 소재로 삼아 파괴시킨 장면을 그렸기 때문에 건축과 미술 사이의 장르 차이도 있다. 〈그림 9-10〉과 〈그림 9-11〉의 장면은 현대 건축에서의 해체주의에 가까운데, 들로네는 이것을 '해체deconstruction'가 아닌 '전위'라고 불렀다. 공사 현장에서 구조물을 시공해야 하는 건축에서 보면 '전위'는 약하고 '건설construction'을 '부정de'한다는 뜻의 '해체'가 적합할 것이다. 반면 들로네는 화가였다. 그림에서는 이와 같은 의미에 '전위'라는 말을 붙이는 것이 적합하다고 본 듯하다.

〈에펠탑, 혹은 붉은 탑〉과 〈마르스 광장, 붉은 탑〉, 이 두 작품에 나타난 '전위'로서의 '파괴' 내용을 살펴보자. 파괴된 대상을 에펠탑과 주변 도시 환경으로 나눠볼 수 있다. 에펠탑 자체는 두 그림이 비슷하다. 에펠탑은 삼단으로 구성되어 300미터의 높이를 삼등분한다. 각 단이 위아래로 매끄러운 곡선으로 연결되면서 전체 윤곽 또한 부드러운 수직선을 이룬다. 〈그림 9-11〉에서는 이것이 파괴되어 있다. 삼단이 각자 어긋나 따로 논다. 탈골된 느낌인데 이런 점에서 '전위'라는 들로네의 단어 선택은 적절해 보인다. 각 단이 원래의 위치에서 이탈해 있다.

개별 단위의 이탈도 일어났다. 맨 아랫단의 네 모서리에는 기둥과 기초를 겸한 큰 구조물 덩어리가 있는데 이것이 변형되었다. 콘크리트 기단이 땅 위에 세워져 있고, 그 위에서 기둥과 아치를 겸한 철골 구조물이 올라간다. 이런 구조가 헝클어졌다. 일부는 철골만 있고 일부는 콘크리트 덩어리만 있으며 또 일부는 방향이 틀어져 있다. 중간 단과 꼭대기 단에서는 구조부가 뒤틀리거나 잘라져 나가고 없어서 곧 무너지기라도 할 것 같다. 이에 따라 전체 윤곽도 매끄럽지 못하고 삐뚤삐뚤하다. 부드러운 수직선의 대명사 에펠탑이 지진이라도 맞은 듯이 울퉁불퉁한 모습으로 뒤틀렸다. 이런 변형은 모두 '전위'에 해당되며 무너질 것 같다는 점에서 '파괴'에도 해당된다.

도시환경을 이루는 주변 건물도 파괴되고 있다. 주변 건물이 큐비즘의 분해 기법을 이루는 작은 면 단위로 처리되었다. 각 면은 따로 놀거나 반대로 서로 관입하면서 큐비즘의 다면성 개념을 표현한다. 여기에서 '따로 놀거나'와 '관입'이 전위에 해당된다. 단단한 석조 구조물들이 흐물흐물해진 것은 파괴에 해당된다. 이 그림 속 에펠탑은 거대한 힘 앞에서 인형의 집doll's house이나 종이 집처럼 무력하게 휩쓸려 한쪽으로 기울어졌다.

주변 건물에서 일어나고 있는 이와 같은 파괴의 주체는 둘로 볼 수 있다. 하나는 지금까지 본 것처럼 순수하게 형태 자체가 어긋나고 뒤틀리고 파괴

된 것이다. 다른 하나는 '빛'의 작용이다. 에펠탑과 도로와 화면의 양쪽 끝부분은 어두운 색으로 처리했고, 주변 건물 부분만 그 사이에서 밝게 빛나고 있다. 형태의 전위와 파괴가 에펠탑만큼 심하지 않고 자세히 묘사되지도 않았다. 그저 빛이 퍼지듯 미색으로 밝게 빛나는 면 요소들이 산란한다. 혹은 빛줄기 사이에서 부유하듯 떠다닌다.

4_ 파괴된 에펠탑이 파리의 근대성을 획득하다

이처럼 에펠탑이라는 소재 하나를 가지고 다양하게 구사한 이 연작은 큰 반향을 일으켰다. 에펠탑은 여러 면에서 상징성이 큰 주제였다. 파리의 한 가운데에 에펠탑이 있었다. 사실 20세기 초에 파리가 내세울 만한 고층 구조물은 에펠탑이 전부였다. 그나마도 정식 건물이 아니라 탑이라는 단순 구조물이었다. 그러나 파리에 축적된 문화예술의 역량이라는 것이 있었다. 에펠탑은 단순한 탑 구조물을 넘어 이런 역량이 집결된 거대한 상징물이었다. 단순한 철골 구조물을 넘어 거대한 문화예술체가 되어가고 있었다.

파괴의 대상으로 에펠탑을 선택한 것은 절묘했다. 감히 파리의 대표적 상징물을 파괴하는 과감한 행위는 사회적으로 큰 흥미를 일으키고 관심을 끌었다. 새로운 화풍을 파리의 상징물 에펠탑을 소재로 삼아 시도했으므로 예술적 파급력도 컸다. 순수하게 회화로만 보아도 310m의 높은 탑 구조가 녹아내리는 것 같은 장면은 형태적 측면에서 파괴의 효과가 컸다.

당시 유럽 예술계에서도 호평을 받았다. 파리 미술계에서도 신선하게 받아들였지만 가장 큰 찬사를 보낸 것은 독일 표현주의였다. 특히 큐비즘을 벗어난 점에서 큐비즘과 경쟁 관계에 있던 표현주의의 찬사를 받았다. 큐비즘은 실내의 정물과 초상에 집중했던 데에 반해 〈에펠탑〉 연작은 근대 문명

의 상징물인 실외 대형 구조물을 소재로 삼았다. 표현주의는 실내를 박차고 도시 속으로 들어가서 에펠탑을 파괴시킨 들로네의 행위를 진정한 창의력이라고 보았다.

프랑스에서는 도시 주제에 전도되어 있던 작가들에게 인기를 끌었다. 아폴리네르, 루이 아라공Louis Aragon(1897~1982), 상드라르 등이 대표적인 인물들이다. 이들은 들로네와 그의 작품에 헌정하는 시를 썼다. 아폴리네르의 「창Windows」(1912), 아라공의 「탑이 말을 한다The Tower Speak」(1910), 상드라르의 「탑Tower」(1913) 등이 대표적이다. 멀리 칠레에서도 비센테 우이도브로Vicente Huidobro(1893~1948)가 「에펠탑Eiffrl Tower」(1917)을 헌정했다.

들로네 개인에게도 마찬가지였다. 에펠탑은 들로네가 가장 사랑했고 자랑스러워했던 파리의 대표 상징물이었다. 들로네에게 에펠탑은 단순히 파리의 랜드마크나 유명 관광지 이상의 것이었다. 파리지앵, 나아가 프랑스인의 정체성을 지탱하는 지주 같은 것이기도 했다. 그래서인지 〈에펠탑〉 연작 외에 다른 작품에서도 30여 차례 등장시켰다. 〈도시〉, 〈창〉, 〈동심원〉 등 세 연작의 배경 여러 곳에 등장했으며, 1920년대 구상 회귀 기간에는 구상 화풍으로 에펠탑을 직접 그린 작품이 몇 점 있다. 〈에펠탑〉 연작을 포함해서 그의 전 생애에 걸쳐 지속된 가장 큰 주제였다.

에펠탑은 들로네가 자신의 예술적 생명을 걸었던 주제로서 이 연작을 통해 파리라는 도시를 세상에 알렸다. 더 정확히 파리의 도시적 정체성을 예술적으로 승화했다. 파리라는 특정 도시의 의미를 사회적, 예술적 양 측면에서 성화聖化시킨 것이다. 프랑스인으로서 파리에 대한 사랑과 자부심을 에펠탑이라는 상징물로 표현했다. 에펠탑을 너무 사랑해 파괴했다는 역설이 성립될 정도였다. 아마도 에펠탑이 오늘날과 같은 파리의 대표성과 세계적인 명성을 얻은 데에는 들로네의 이 연작이 일정한 역할을 했을 것이다.

이와 같이 〈에펠탑〉 연작은 단순한 회화운동이 아니었으며, 아방가르드 도

시 회화 전체의 문을 연 작품으로서 그 의미가 더욱 컸다. 에펠탑을 매개로 형성된 파리의 근대성을 예술적으로 찬양하는 것이었다. 에펠탑은 1889년 만국박람회의 기념탑으로 건립된 구조물이었다. 1851년의 런던 대박람회 이후 19세기 말에 열린 만국박람회는 공산품의 경연장으로, 근대 기계문명을 촉진하고 이끈 중요한 사회경제적 국제행사였다. 유럽 여러 나라와 미국 등에서 십수 회에 걸쳐 개최되었는데, 1889년 파리 만국박람회는 두 가지 요소덕에 그 대표성을 획득했다.

하나는 프랑스대혁명 100주년을 기념하는 해였고, 다른 하나는 바로 에펠탑의 등장이었다. 프랑스대혁명은 근대 시민정치를 대표하는 사건이고, 에펠탑은 근대 철강산업을 대표하는 구조물이다. 에펠탑이 등장함으로써 파리는 정치와 산업 모두에서 근대성을 대표하는 도시라는 명성을 얻게 되었다. 에펠탑은 1889년의 파리 만국박람회를 프랑스만의 국가 행사를 넘어 근대를 대표하는 역사적 사건으로 승화했다. 산업혁명과 기계문명을 역사적 희망으로 키워 전 세계의 대중에게 제시하는 정치사회적 역할을 했다. 근대 기술을 정서적 기적으로 둔갑시키는 힘을 발휘했다.

이런 에펠탑을 '파괴'할 생각을 했다는 점이 파리에 근대적 대도시의 의미를 부여하는 창의력의 비밀이었다. 에펠탑을 있는 그대로 그렸다면 그것은 1889년에 머무는 것이다. 〈에펠탑〉 연작을 그린 1910년경은 더 새로운 도약이 필요한 시기였다. 에펠탑의 근대성은 19세기 후반부의 제1차 산업혁명을 대표한다는 점이다. 1910년경은 자동차가 대도시를 누비고 하늘에는 비행기가 날기 시작했으며, 일상에서도 공산품이 수공예품을 밀어내며 기계문명의 시대가 본격적으로 시작되고 있었다. 근대적 대도시에도 새로운 의미가 요구되었다. 들로네는 과감하게 에펠탑을 파괴하는 실험을 통해 이런 요구에 부응했다. 이로써 에펠탑이 상징했던 1889년의 근대성은 오히려 역사적 사건으로 보존되는 역설이 성립되었다. 이와 동시에 1910년대의 아

방가르드 정신에 적합한 새로운 의미도 형성되는 일거양득의 효과를 얻을 수 있었다.

에펠탑의 파괴는 근대적 대도시와 관련해 유럽이 처한 어려운 상황을 극복하는 묘수였다. 근대적 대도시에는 고층 건물이 필수 조건이라 할 수 있다. 그런데 당시 유럽의 대도시는 미국의 뉴욕이나 시카고처럼 고층 건물이 쉽게 들어설 수 없는 상황이었다. 그럼에도 1910년대 아방가르드 예술에서 근대적 대도시의 의미를 찾는 도시 회화운동은 유럽이 주도하고 있었다. 미국에서는 이 운동을 아르데코와 정밀주의가 주도했는데, 이는 1920년대와1930년대에 유행하던 것이었다. 한마디로 유럽은 도시 회화를 주도했지만, 고층 건물이 들어선 실제 사례는 아직 등장하지 않은 양면적 상황에 처해 있었다.

들로네는 이런 상황을 19세기 근대성의 대표 상징인 에펠탑을 파괴하는 역설적 창의력으로 돌파했다. 1910년의 파리는 시카고나 뉴욕 같은 근대적 대도시라고 할 수는 없었다. 굳이 분류하면 아직 전통 도시라 할 수도 있었다. 따라서 도시 모습을 직접 그리는 것으로는 근대적 대도시의 의미를 살리기 어려웠다. 승부는 도시 풍경을 바라보고 해석하는 새로운 시각에 걸어야 했다.

에펠탑의 파괴는 이런 새로운 시도였다. 요즘으로 치면 하나의 퍼포먼스 같은 것이었다. 단순히 형태만 파괴한 것이 아니었고 다음에 살펴볼 '시선의 동시성', '복합원근법', '복합풍경' 등의 아방가르드 도시미학을 새롭게 창출했다. 파리를 대상으로 삼아 근대적 대도시를 예술적 창의력으로 정의한 것이다. 이를 바탕으로 파리는 근대적 대도시의 대표성을 띠게 되었다.

연작의 여러 제목 끝에 다양한 도시 이름을 붙인 것도 이런 대표성을 상징적으로 보여준다. 〈에펠탑〉이라는 기본 제목 뒤에 뉴욕을 필두로 카를스루에Karlsruhe, 바젤Basel, 에센Essen 등의 도시 이름을 붙였다. 예를 들어 〈에펠탑, 에센Eiffel Tower, Essen〉(1910~1911) 하는 식이다(〈그림 9-12〉). 모두 전통 시

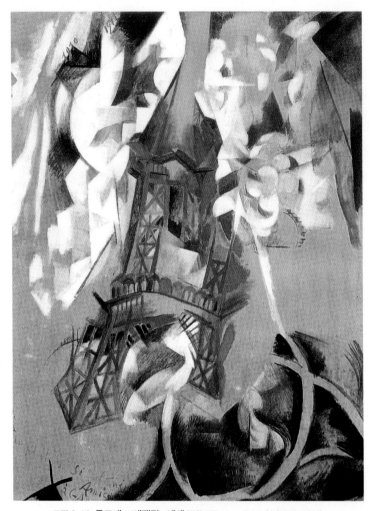

그림 9-12 들로네, 〈에펠탑, 에센(Eiffel Tower, Essen)〉(1910~1911)

대부터 근대에 이르는 동안 나름대로 발전 스토리를 간직한 도시들이었다.
이처럼 도시 이름들을 붙임으로써 에펠탑이 서구 사회의 대표 도시들을 모
두 아우른다는 상징성, 즉 국제성을 대표한다고 말하고 싶었을 것이다. 근
대적 대도시의 대표성과 상징성이 고층 건물에 있지 않고 세계 여러 나라와

도시와 국민들 사이의 국제적 소통에 있다는 전환적 선언이었다. 근대성의 핵심을 국가와 국민 사이의 소통, 국가 사이의 국제적 소통으로 본 것이었고 에펠탑이 이것을 대표하고 상징한다고 선언한 것이다.

5_ 복합원근법으로 파괴해서 시선의 동시성과 복합 풍경을 얻다

이상에서 에펠탑에 가한 파괴의 구체적인 기법과 이를 통해 파리라는 도시의 근대성을 정의한 내용을 살펴보았다. 이런 파괴가 1910년이라는 시대 상황에서 도시 회화와 관련해 갖는 의미는 '동시성'으로 요약할 수 있다. 동시성은 동시주의로 발전하며 들로네의 도시 개념에서 핵심을 차지한다. 이는 10장의 주제인 〈창〉 연작에서 절정에 달하는데, 이미 〈에펠탑〉 연작에서 '동시성' 개념이 등장한 것이다.

동시성은 미래주의를 근대적 대도시의 대표적 특징으로 보는 등 도시미학에서 여러 의미가 있다. 〈에펠탑〉 연작에서는 '시선'의 동시성으로 정의될 수 있으며, '복합원근법'이 이것을 화면에 구현한 구체적인 기법이었다. 시선의 동시성과 복합원근법의 순서대로 살펴보자.

〈에펠탑〉 연작이 동시성의 관점에서 언급된 곳은 최소한 네 곳이었다. 세 곳은 들로네가 직접 언급한 것이고, 한 곳은 비평문에 나온 것이다. 차례대로 살펴보자. 첫째, 이 연작의 제목 가운데 '동시적'이라는 단어가 들어간 작품은 〈동시적 탑The Simultaneous Tower〉(1910)이다(〈그림 9-13〉). 제목에 이 단어가 들어갔다는 것은 본인이 이런 개념 위에 분해와 파괴를 가했음을 일컫는 것이다. 둘째, 연작의 아홉 번째 그림인 〈에펠탑, 에센Eiffel Tower, Essen〉(1910년 혹은 1911년경~1912)이다(〈그림 9-12〉). 이 그림에서는 왼쪽 아래에 'G. 아폴리네르에게a G. Apollinaire'라는 글귀와 함께 '동시성simultaneite이라는 단어

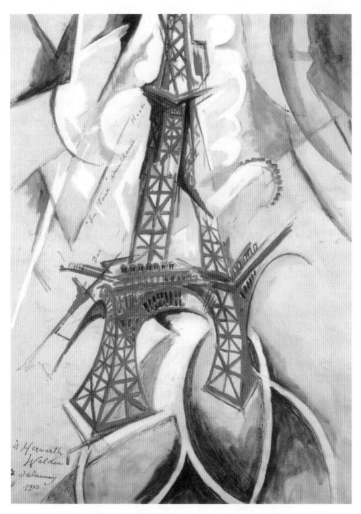

그림 9-13 들로네, 〈동시적 탑(The Simultaneous Tower)〉(1910)

가 쓰여 있다. 이 역시 이 그림을 동시성의 관점에서 그렸음을 말하는 것이다.

셋째, 앞에서 본 '참사의 통찰력'을 설명하는 들로네의 말 속에 기본 뜻이 내포되어 있다. 앞서 나온 인용문의 마지막 문장인 "사물을 연속적으로 전위시킨다" 다음에 "복수의 시선과 형태와 시간의 동시성multiple viewpoints and

the simultaneity of form and time"이라는 말이 나온다. '동시성'이라는 말이 직접 붙은 것은 '형태'와 '시선'이지만, 이것은 결과를 말하는 것이고 '동시성'을 유발하는 것은 '복수의 시선'임을 말한다.

넷째, 들로네의 친구 상드라르가 〈에펠탑〉 연작을 보고 평했던 말에도 동일한 개념이 등장한다. 상드라르는 '시선'이라는 말을 직접 쓰지 않은 대신 두 단계로 나눠 '복수의 시선' 개념으로 '동시성'의 구체적인 내용들을 제시했다.

하나는 파리 시내의 여러 곳에서 실제로 에펠탑을 볼 수 있는 다양한 시선의 종류를 나열한 내용이다. "전통적인 조형적 정의plastic definition로는 에펠탑을 표현하지 못한다. 리얼리즘은 에펠탑을 난쟁이처럼 만들 뿐이다. 이탈리아 원근법은 에펠탑을 잘게 썰어놓는다. 에펠탑은 멀리서 보면 파리 위로 날씬한 머리핀처럼 솟아오른다. 멀어져 가면 꼿꼿한 수직선으로 파리를 지배한다. 가까이 가면 관찰자 위로 굽어져 기울어진다. 1층에 올라가서 보면 코르크 따개처럼 뒤틀려 보인다. 건물 옥상에 올라가서 보면 다리가 분리되고 목이 접혀 들어간 듯 축소되어 보인다."

설명은 계속된다. "우리는 모든 소점을 시도했다. 여러 다른 각도에서 에펠탑을 연구했다. 에펠탑이 보이는 도시의 모든 지점에서 바라보았다. 수천 톤의 강철 보와 기둥과 아치로 이루어진 310미터 높이였다. 이와 같은 강철로 이루어진 네 개의 아치는 땅에서 수백 미터를 솟아올랐다. 이런 현기증 나는 거인이 우리에게 추파를 던졌다."

다른 하나는 들로네의 이 연작이 다양한 시선과 각도로 에펠탑을 표현하고 있음을 설명한 내용이다. 앞 문장에 이어 비슷한 내용이 나온 다음, 들로네가 에펠탑을 다룬 다양한 처리 기법에 대해 설명한다. "들로네는 에펠탑을 탈골시켜 구조의 속살을 드러냈다. 300미터의 현기증 나는 높이를 감추기 위해 위아래를 잘라서 길이를 줄인 뒤 옆으로 기울였다. 10곳의 시선과

15개의 원근법을 선정해서 탑의 한쪽 위에서 다른 쪽 부분을 내려다보거나 반대로 올려다볼 수 있게 했다. 주변의 주택들은 오른쪽 시선에서도 보고 왼쪽 시선에서도 봤다. 하늘을 나는 새의 시선에서도 보고 땅 속의 시선에서도 봤다."

이상이 〈에펠탑〉 연작과 관련해서 동시성을 언급한 네 곳이다. 이 가운데 자세한 설명을 한 곳은 마지막 상드라르의 비평이다. 이 내용을 바탕으로 들로네가 생각했던 동시성을 '시선'의 동시성으로 정의할 수 있다. 아울러 이 정의를 실제 그림에 적용해서 '복합원근법'이라는 기법을 찾아낼 수 있다. 차례대로 살펴보자.

우선 상드라르의 이런 설명 내용을 실제 그림 모습과 비교하면 일치도가 매우 높음을 알 수 있다. 또한 상드라르의 두 설명문에서 묘사한 에펠탑의 모습도 일치한다. 사용한 단어는 서로 다르지만 시선의 종류와 그에 따라 드러내는 에펠탑의 모습은 같다고 할 수 있다. 예를 들어 실제로 본 모습 가운데 "다리가 분리되고 목이 접혀 들어간 듯 축소되어 보인다"와 들로네의 그림을 설명한 문장 가운데 "위아래를 잘라서 줄인 뒤 옆으로 기울였다"는 같은 장면을 가리킨다.

실제 그림에서는 이렇게 다양한 시선 각도에서 보는 여러 모습을 하나의 탑 안에 조합하듯 섞어 사용했다. 다층 시선이라 부를 수 있는데, 시선의 동시성을 정의할 수 있는 대목이다. 이로써 들로네가 생각했던 동시성의 의미가 정의되었다.

다음으로 이것을 구현하는 구체적 방법인 복합원근법이다. 연작 그림을 자세히 살펴보거나 상드라르의 설명을 잘 읽어보면 그 뜻을 찾아낼 수 있다. 에펠탑의 여러 모습을 서로 다른 원근법으로 처리한 뒤 이것들을 개별 요소로 삼아 큰 구조물로 조합한 것이다. 기단 속으로 들어가서 트러스 구조의 안쪽을 본 모습, 공중에서 내려다본 모습, 눈높이에서 본 모습, 멀리서

원경으로 본 모습, 가까이서 봐서 뒤틀린 모습 등이 한 그림 안에 모아졌다. 에펠탑은 네 다리를 벌리고 서서 여러 각도에서 바라본 다양한 원근법을 한 몸에 담아냈다. 탑은 끊임없이 변신한다.

이런 기법을 '복합원근법'이라 부를 수 있다. 에펠탑을 개별 단위로 분해하는 기준이 바로 이 복합원근법을 구성하는 각 개별 원근법이었던 것이다. 이 속에 '파괴'의 비밀이 숨어 있다. 각기 다른 원근법 단위로 그린 개별 단위를 모았기 때문에 단순한 분해를 넘어 파괴까지 나아간 것이다. 한 구조물 안에 소점이 다른 원근법 여러 개가 섞여 있는 것이다. 하나의 장면 안에 복수의 시선이 공존한다는 것과 같은 뜻이다.

이상과 같이 들로네는 복합원근법이라는 그만의 창의적인 기법으로 동시성을 시선의 동시성으로 정의해 냈으며, 이것으로 큐비즘의 '분해' 기법을 그만의 '파괴' 단계로 격상시켰다. 이런 창의성은 에펠탑이 파리라는 도시환경에서 갖는 공간적 관계에서도 동일하게 나타난다. 안과 밖, 즉 실내와 실외 사이에 상호 관입하고 교류하는 양면성을 확보한 점이다. 그 내용은 이렇다.

상드라르의 두 인용문은 에펠탑을 중심에 두고 설명한 것이다. 밖에서 안을 향하는, 혹은 실외인 주변에서 실내인 초점을 향하는 시선으로 본 것이다. 그런데 실제 연작을 다 모아놓고 보면 이와 반대의 시선으로 보는 해석도 가능하다. 에펠탑을 중심에 둔 것까지는 같지만 장면의 핵심을 에펠탑에 두지 않고 주변 도시 공간에 두는 것이다. 연작 전체를 보면 주변 환경을 그린 장면들이 일부 같은 곳이 있지만, 대부분은 다르다. 다른 정도도 별로 다르지 않은 것부터 전혀 다른 것까지 다양하다. 이는 들로네가 시선의 관점을 안에서 밖을 향하는, 즉 실내의 한 초점에서 실외인 주변을 향하게 잡았음을 말해준다고 볼 수 있다.

이럴 경우 이 연작은 에펠탑이 아닌 파리 시내 곳곳을 그린 것이 된다. 에펠탑을 가이드로 삼아 주변 도시 공간을 돌아다니며 소개하는 셈이다. 이것

은 분명히 창의적인 발상이다. 이를 테면 전통 풍경화의 '파노라마panorama' (전경, 연속풍경)를 잘게 잘라 연작의 각 작품에 분산시켜 그린 것으로 해석할 수 있다. 이런 점에서 이번에도 '복합'이라는 말을 써서 '복합풍경'으로 부를 수 있다. 분해와 파괴를 에펠탑에만 가한 것이 아니라 파리의 도시 공간에도 가한 것이다. 전통 풍경화의 단일 시선을 시선의 동시성으로, 단일원근법을 복합원근법으로 바꾼 데 더해 풍경 장면도 단일 전경에서 복합풍경으로 바꾼 것이다.

6_ 에펠탑을 넘어 파리를 파괴하다

에펠탑을 파괴하고 있을 즈음 들로네는 새로운 연작을 또 시작했다. 〈도시〉 연작으로 에펠탑을 넘어 파리를 파괴했다. 1909~1911년에 진행되었는데, 작품의 개수는 〈에펠탑〉 연작보다 적어서 유화 여덟 점, 수채화 한 점, 여러 점의 스터디 작품 등을 남겼다. 큰 방향은 에펠탑에 적용했던 '파괴' 기법을 파리의 도시 전경에 적용한 것이다. 이번에도 에펠탑이 등장하는데 그림에서 차지하는 비중이 양면적이다.

먼저 크기로 보면 에펠탑을 포함한 도시 전경을 그린 것이어서 에펠탑은 화면 위쪽 같은 배경에 작게 들어갔다. 〈에펠탑〉 연작에 비해 에펠탑의 비중이 현저히 줄어들었다고 할 수 있다. 반면 에펠탑을 여전히 주인공으로 볼 수도 있다. 전경의 초점이 에펠탑을 바라보는 장면인 점, 눈길을 끄는 다른 중요한 소재가 없는 점, 주변을 어두운 청회색이나 한색 계열로 처리하고 에펠탑만 붉은색으로 처리해서 강조한 점 등이 그 근거다. 파리 시내에서 나올 수 있는 무한히 다양한 전경 가운데 에펠탑을 초점으로 삼은 점은 공간의 스케일만 확장한 것일 뿐 에펠탑의 대표성과 상징성은 유지하고 있는 것

으로 볼 수 있다.

시선의 방향은 에펠탑을 남서쪽 구역에서 바라본 것이다. 이 구도는 파리를 전통 풍경화 개념으로 그린 초창기 작품 〈파리 풍경〉에서 먼저 사용한 것이다. 에펠탑은 파리 전역에서 보이지만, 이 방향을 선택한 데는 두 가지 이유가 있다.

하나는 들로네가 가지고 있던 우편엽서다. 에펠탑을 주인공으로 만든 우편엽서는 1889년 만국박람회 당시부터 여러 종류가 만들어졌고, 이후에도 (현재까지) 꾸준히 만들어지고 있다. 만국박람회 당시에도 비행선을 타고 내려다본 공중 전경, 센강 건너편에서 본 전경, 가까이서 올려 찍은 근경 등 다양하게 만들어졌는데 남서쪽 구역에서 바라본 것도 그중 하나였다(〈그림 9-14〉). 에펠탑을 누구보다 사랑했던 들로네가 이 엽서를 가지고 있었다는 것은 널리 알려진 사실이다. 또한 엽서의 이 구도는 실제로 다음에 나오는 〈도시〉 연작의 구도와 매우 흡사하다.

다른 하나는 그랑오귀스탱가Rue des Grands-Augustins에 있는 자신의 스튜디오다. 들로네는 이곳에서 1914년까지 살았는데, 이곳에서 창을 통해 내다본 파리 시내 전경을 그린 것이다. 이곳에서 에펠탑을 바라보면 이번에도 실제로 〈도시〉 연작의 구도와 같은 장면이 나온다. 그렇다면 우편엽서와 작업실의 시선이 같다는 것이다. 아마도 자신이 가지고 있던 이 우편엽서의 장면이 너무 맘에 들어, 이 사진을 찍은 구역에 작업실을 구했을 것으로 추측해 볼 수 있다.

〈도시〉 연작은 지금까지 봤던 〈생 세베랭〉과 〈에펠탑〉 연작, 그리고 다음 장에서 볼 〈창〉 연작 등 다른 연작들과 달리 그림의 종류가 다양하며 이 그림들 사이의 편차도 크다. 도시 연작의 그림들만 최소한 네 종류, 또는 네 단계로 구분할 수 있다. 단계의 구별 기준은 추상화가 되어가는 정도, 혹은 〈창〉 연작에서 시도하는 동시주의가 완성되어 가는 정도다. 우편엽서 장면을 기본

그림 9-14 1889년 파리 만국박람회 당시 우편엽서

모델로 삼아 에펠탑과 주변 건물들의 형태, 윤곽, 재현 정도, 단순화 정도, 색 등을 조금씩 달리해 가면서 '주제-변주' 개념으로 여러 가지 실험을 하고 있다.

첫째, 아직 구상의 윤곽이 남아 있는 단계다(〈그림 9-15〉). 건물의 본래 형상을 유지하면서 층수와 창문 개수까지 정확하게 표현한 것, 건물임을 알 수

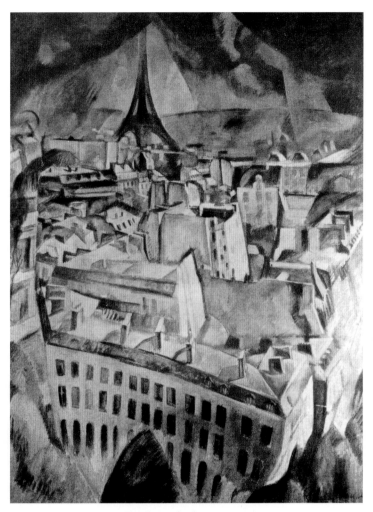

그림 9-15 들로네, 〈도시 1번(The City No. 1)〉(1910)

있지만 큰 덩어리로 표현한 것, 그리고 건물임을 알기 어려울 정도로 뭉개진 것 등 구상의 남아 있는 정도를 다양하게 처리했다. 이 단계에서도 여러 그림이 있는데, 그 가운데 하나인 〈그림 9-15〉는 제목부터 〈도시 1번The City, No.1〉(1910)으로 붙였다. 이는 들로네도 〈도시〉 연작 내에서의 종류 구별을

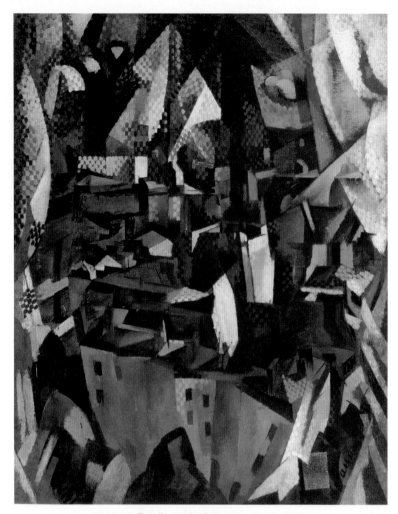

그림 9-16 들로네, 〈도시 2번(The City, No. 2)〉(1910)

염두에 두고 있었음을 말해준다.

둘째, 추상화 정도가 많이 진행된 단계다(〈그림 9-16〉). 그러나 최소한의 구상 흔적도 남아 있어서 구상과 추상 가운데 어느 한쪽으로 단정 짓기 어렵다. 둘 사이의 경계 상태나 둘의 공존 상태로 볼 수 있다. 앞 첫 단계에 〈에펠

탑〉 연작에서 시도했던 분해와 파괴를 가한 것으로 볼 수 있다. 두 번째 단계에도 여러 그림이 있지만, 서로 비슷해서 자세히 보지 않으면 구별하기 어렵다. 〈그림 9-16〉은 화면 양옆에 커튼을 그려서 실내 창가에서 내다본 것임을 알려주며, 중앙에는 파리의 도시를 채운 건물이 군집해 있다. 커튼은 밝은 미색으로, 도시 전경은 청회색이나 갈색 등의 어두운 색조로 각각 처리했다. 화면 위쪽에 붉게 칠한 에펠탑을 넣었다. 〈그림 9-16〉의 제목이 〈도시 2번The City, No.2〉(1910)인데, 〈그림 9-15〉와 함께 보면 들로네 자신도 〈그림 9-16〉이 두 번째 단계임을 말하고 있는 것을 알 수 있다.

셋째, 제목에 '창'이 등장하면서 구상으로 회귀하고 밝은 화풍으로 바뀐 단계로, 〈창에서 내다본 도시The Window on the City〉(1910~1914)가 대표작이다(〈그림 9-17〉). 구상으로 회귀한 것은 첫 번째 단계로 돌아간 것으로 볼 수 있지만, 화풍이 밝아지고 제목에 '창'이 들어간 것은 두 번째 단계보다 진일보한 것이다. 들로네의 도시 회화가 완성되는 〈창〉 연작으로 넘어가는 과도기에 접어들었기 때문이다. 아직 〈창〉 연작과 같은 모자이크와는 거리가 먼 구상에 머물렀으나 색조는 거의 비슷해졌다.

넷째, 추상이 훌쩍 진행되어서 화면에 모자이크 구성 분할이 나타난 단계다. 제목은 대체로 '창에서 내다본 도시'를 유지하면서 뒤에 번호를 붙여 구별했다. 〈창에서 내다본 도시 3번The Window on the City No.3〉(1911~1912)이 좋은 예다(〈그림 9-18〉). 완전 추상이라 해도 좋을 정도로 추상화가 많이 진행되었다. 건물 일부와 에펠탑 정도가 아주 희미하게 분해된 상태로 자기 형태를 유지하고 있다.

분해 기법을 기준으로 하면 건물과 도시 전경에 대한 '파괴'가 완성된 단계로 볼 수 있다. 추상화와 파괴가 완성된 정도를 기준으로 보면 두 번째 단계 다음에 나타나야 할 단계다. 그러나 이번에는 색조가 첫 번째 단계의 어두운 색조로 돌아갔다. 두 번째-세 번째-네 번째, 이 세 단계를 함께 보면 '추

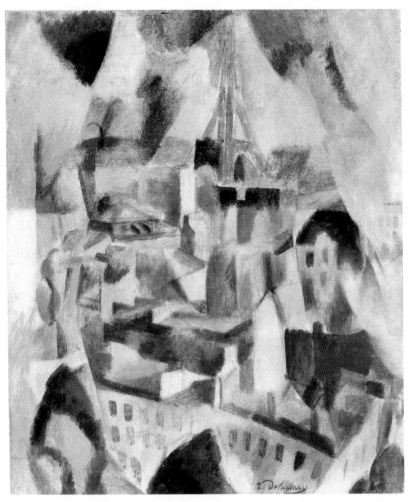

그림 9-17 들로네, 〈창에서 내다본 도시(The Window on the City)〉(1910~1914)

상화에 따른 파괴의 완성 – 모자이크 구성 분할 – 밝은 색조'의 세 가지가 들로네가 생각했던 근대적 대도시의 완성된 회화적 조건임을 알 수 있다. 세 조건을 모두 만족하는 것이 10장에 나오는 〈창〉 연작인데, 〈도시〉 연작은 〈창〉 연작으로 가는 과정으로 볼 수 있다.

그림 9-18 들로네, 〈창에서 내다본 도시 3번(The Window on the City 3)〉(1911~1912)

7_ 파괴와 구축이 공존하는 파리의 도시 공간

'중간 과정'이라는 말 속에는 '파괴와 구축의 공존'이라는 뜻이 들어 있다. 〈에펠탑〉 연작의 파괴 기법으로부터 〈창〉 연작의 구축 기법으로 넘어가는 과정에서 두 기법이 공존한다는 뜻이다. 〈창〉 연작에서 도달한 구축 기법의 세 조건은 동시주의라는 개념으로 새로운 화면을 구축한 들로네만의 화풍 기법이었다. 이는 〈에펠탑〉과 〈도시〉 연작에서 파괴된 파리를 새로운 질서로 구축한다는 의미가 있다. 〈도시〉 연작에서는 아직 이런 완성에 이르지 못했다.

그렇다고 〈도시〉 연작이 단순한 과도기의 불완전한 작품이라는 뜻은 아니다. 크게 세 가지 점에서 나름대로 중요성이 있다. 파괴 기법에서 〈에펠탑〉 연작보다 더 발전한 점, 파괴와 구축이 공존한다는 사실 자체, 이런 공존을 통해 큐비즘을 완전히 극복하게 된 점 등이다. 파괴 기법, 구축 기법, 큐비즘을 극복한 내용 등을 차례대로 살펴보자.

먼저 파괴다. 네 가지 요소로 이루어지는데, 넷을 합하면 에펠탑보다 진일보한 파괴 기법을 보여준다. 파괴의 정도도 심해졌고 내용도 다양해졌다. 첫째, 형태의 파편화다. 지금까지 본 것과 같이 큐비즘의 면 분해를 기본으로 삼아 파편화로 진행시켜 얻은 것이다. 〈그림 9-16〉에서 건물을 이루는 사각형과 육면체가 분해되기 시작했으며, 〈그림 9-18〉에서 전체적으로 삼각형이 주도하는 모자이크로 진행해 갔다.

둘째, 빛의 존재다. 〈그림 9-16〉에서는 파편화된 건물의 면 단위를 상호 관입하는 빛의 리드미컬한 연속 작용처럼 보이게 처리했다. 〈그림 9-17〉에서는 청색과 녹색의 한색이 주조를 이루면서 그 사이사이에 밝은 미색을 섞었다. 〈그림 9-18〉에서는 무지개를 구성하는 여러 색이 산란하듯 모자이크로 조합되었다. 세 그림의 빛 처리는 모두 형태 단위의 파괴를 가속화하는 효과를 냈다.

셋째, 리듬이다. 리듬이라는 단어는 앞서 언급한 빛 처리에서 나왔다. 〈그림 9-16〉에서는 건물의 사각형과 육면체를 분해한 면 단위가 파도치듯 꿈틀대며 리듬을 만들어낸다. 〈그림 9-18〉에서는 색 단위가 리듬을 넘어 모자이크로 산란한다. 꿈틀거림과 산란 역시 형태의 파괴를 가속화한다.

넷째, 점묘주의다. 〈그림 9-16〉에서 화면 위쪽의 양옆에 나타났으며, 〈그림 9-17〉에서 사라졌다가 〈그림 9-18〉에서 화면 전체를 뒤덮었다. 〈그림 9-18〉은 완전한 점묘주의로 분류할 수 있을 정도다. 점의 크기는 쇠라 작품보다 훨씬 커서 언뜻 보면 그림이 손상되어 캔버스 바탕이 드러난 것이 아닌

가라는 생각이 들지만, 이 그림은 처음부터 점묘주의로 그린 것이다. 점묘주의는 쇠라 등에 의해 처음 등장했을 때부터 '분해'를 목적으로 삼았다. 〈그림 9-18〉에서 점의 크기가 커지면서 분해를 넘어 파괴 단계로 발전했다.

다음으로 구축이다. 구축은 색이 주도하는 추상이 만들어낸다. 색만으로 구축되는 새로운 추상 세계를 창출했다. 형태와 협동 작업을 통해서다. 분산된 기하 형태 단위에 색을 더해 추상을 강화했다. 〈그림 9-16〉, 〈그림 9-17〉, 〈그림 9-18〉 모두 기하 단위 자체만으로는 형태 윤곽이 흐릿해서 아직 구축 기능을 확보하지 못했다. 색을 더함으로써 세계가 구축되었다. 〈그림 9-16〉에서는 파괴된 형태가 색을 얻어 파리의 도시 윤곽을 구축했다. 이것이 자칫 파괴가 덜 진행된 구상의 잔재로 읽힐 수도 있다면 〈그림 9-18〉에서는 완전히 파괴된 뒤 색만으로 이루어지는 새로운 세계를 구축했다. 이로써 추상이 갖는 기본적 의미인 '새로운 세계의 구축'이라는 범위 안으로 들어오게 되었다.

추상이되 기하 추상보다는 색 추상에 가깝다. 기하만의 형태적 축조성은 약하거나 거의 없다. 기하 형태는 화면 속에 색의 존재를 확보해 주고 색의 세계를 구축하는 보조 작용에 머문다. 〈그림 9-16〉은 청색을 기본 기조로 한 무채색의 세계를 구축했다. 〈그림 9-17〉은 밝은 청색과 녹색에 미색을 섞어서 청명한 세계를 구축했다. 〈그림 9-18〉은 무지개의 구성 색을 사용해서 변화무쌍한 색의 향연을 구축했다.

앞에서 파괴의 요소였던 빛과 리듬이 색 추상의 세계에서는 구축 작용을 돕는다. 회화에서는 빛을 색으로 표현한다. 〈그림 9-16〉, 〈그림 9-17〉, 〈그림 9-18〉의 세 그림에서 빛을 표현한 색 처리는 명암대비였다. 세 그림 모두 강하지는 않지만 어느 정도의 명암대비를 줬다. 명암대비는 색에 리듬을 준다. 명암대비를 줬다는 것은 한 가지 색을 여러 가지로 분화시켜 사용할 수 있다는 뜻이다. 색의 다양성은 화면에 리듬을 준다. 색이 다양해질수록 화

면 장악력도 높아진다. 이상의 과정을 거쳐 색 하나만으로 새로운 세계가 구축되었다.

8_ 전통 구도를 파괴하고 새로운 공간을 구축해서 큐비즘을 극복하다

마지막으로 큐비즘을 극복한 내용이다. 극복은 화면에 새로운 공간을 구현하는 방식으로 나타났다. 파괴와 구축의 공존을 공간에도 적용해서 전통 공간을 먼저 허문 뒤 새로운 공간을 구축한 것이다. 이번에도 다층원근법이 주역이었다. 〈그림 9-16〉을 보면 파괴된 파편 조각들이 각자의 원근법을 형성하는데, 이것이 〈에펠탑〉 연작보다 더 자잘해지면서 도시 공간은 무한대로 나뉘었다. 에펠탑의 파괴 기법인 다층원근법이 더 자잘하게 분화되며 도시 공간을 파괴한 것이다. 〈그림 9-18〉에서는 이에 맞춰 색도 점묘와 모자이크로 산란하고 분산되었다.

공간의 파괴는 '선-형태-색-음영-상징가치' 등으로 구성되던 단일 원근법의 전통 구도를 무너뜨렸다. 〈그림 9-16〉과 〈그림 9-18〉에서는 형태에 따라붙던 상징가치도 완전히 사라졌다. 이런 파괴는 큐비즘, 나아가 몬드리안과 말레비치의 기하 추상도 도달하지 못한 것이었다. 이들은 전통 구도를 대체할 새로운 구도를 창출했지만, 모두 전통 요소를 남겨두고 있었다. 큐비즘은 선과 원근법 사이의 절대적 의존관계를 극복했지만, 선에는 여전히 묶여 있었다. 몬드리안과 말레비치의 기하 추상은 형태와 색 사이의 절대적 의존관계에 묶여 있었다(〈그림 9-19〉, 〈그림 9-20〉). 그러나 들로네의 공간 파괴는 이 어느 것에도 묶이지 않았다. 전통 구도를 파괴하고 뛰쳐나왔다.

다음으로 새로운 공간의 구축이다. '복층 켜로 구축한 전도된 공간'이라는 새로운 공간이 탄생했다. 이는 두 가지 요소의 합으로 이루어진다. 하나

그림 9-19 몬드리안, 〈적, 황 그리고 청을 이용한 구성
(Composition with Red, Yellow and Blue)〉(1927)

는 복층의 공간 켜다. 〈그림 9-16〉을 보자. 파편 형태와 각진 형태가 서로에게 스며드는 관입 구도에 밝은색과 어두운 색의 명암대비를 대응시켰다. 명암대비는 원래 2차원 평면에 3차원을 구축하는 가장 기본적인 기법이다. 이것을 수없이 많은 형태 관입 구도에 적용함으로써 3차원 공간 역시 수없이 많은 복층 켜가 되었다.

다른 하나는 점묘 기법에 의한 공간의 전도다. 〈그림 9-16〉을 계속 보자. 점묘 부분은 화면 양옆 위쪽에 그려졌는데 이는 창틀과 커튼에 해당된다. 그런데 이 점묘 부분을 집중해서 보고 있으면 그 밖의 경치가 앞으로 돌출해

그림 9-20 말레비치, 〈슈퍼마티즘(Supermatism)〉(1915)

보이는 것을 느끼게 된다. 앞과 뒤가 전도된 것이다.

　〈그림 9-18〉에서는 복층 켜와 점묘의 구사가 이와 비슷하면서 조금 차이
가 있다. 점묘가 화면 전체를 뒤덮은 가운데 사이사이에 조금씩 평평하게
그려진 부분이 섞여 있다. 점묘 부분과 평평한 부분은 각각 하나씩의 막을

형성한다. 화면 전체는 두 개의 막을 겹친 것으로 읽힌다. 그런데 두 개의 막모두를 자잘한 기하 단위로 나누어서 막의 개수를 무한대로 늘렸다. 이는 무한대의 복층 켜로 읽힌다. 이때 각 기하 단위가 앞뒤로 상호 관입하면서 복층 켜의 공간은 앞뒤 순서가 무너져 무한대의 전도가 일어난다.

이상과 같이 '복층 켜로 구축한 전도된 공간'이라는 새로운 공간이 탄생되었다. '전도되었다'라는 것은 차원이 사실상 무의미해졌다는 뜻이다. 차원의 한계를 지웠다. 공간의 복층 켜는 소용돌이처럼 작동한다. 몸은 소용돌이에 빨려 들어가 함께 도는 것 같다. 리듬도 만들어낸다. 시선은 리듬을 따라 춤추면서 이동하는 듯 착각을 불러일으킨다. 점묘가 일으키는 공간의 전도도 이런 착각을 돕는다. 공간의 깊이가 강하게 만들어지는데, 그것이 몇 차원인지를 따지는 것이 무의미해졌다.

파괴 단계에서 이미 큐비즘의 영향을 벗어난 데에 이어 완전히 새로운 공간을 창출함으로써 들로네는 자신만의 화풍을 창출하는 단계에 이르렀다. 이렇게 완성된 단계는 다음 장에서 나올 〈창〉 연작에서 동시주의로 성숙되며 완전한 구축을 이룬다.

큐비즘을 극복한 들로네의 화풍을 미술사적 흐름에서 보면 세잔의 영향권 내에서 완성된 것으로 볼 수 있다. 모더니즘 화풍의 발전 과정은 '큐비즘 vs. 세잔-들로네'의 대립 구도로 설명할 수 있다. 앞에서 '큐비즘 → 몬드리안 → 말레비치'로 이어지는 계보의 한계에 대해 설명했다. '선-형태-색' 사이의 절대적 의존관계를 남긴 것이다. 이뿐만 아니라 정작 이들의 그림에서는 이 세 요소 사이의 직접적이고 필연적인 연관성이 없었다. 재현의 완결을 위해 콜라주로 재조합된다는 전제 아래에서만 최소한의 연관성이 있었다. 이렇게 보았을 때 이들의 화풍은 개념적 해석에 의존해야 하는 전통의 한계를 여전히 안고 있었다.

세잔에서 들로네로 이어지는 계보는 달랐다. '선-형태-색'의 세 요소에서

그림 9-21 세잔, 〈생 빅투아르 산(Mont Sainte-Victoire)〉(1902-06)

선과 형태를 파괴함으로써 이들 사이의 절대적 의존관계를 벗어났다. 서양 미술사에는 이 의존관계를 벗어나려는 시도가 여러 번 있었다. 이미 오래전에 레오나르도 다빈치Leonardo da Vinci(1452~1519)는 드로잉 밑그림 없이 그리는 '스푸마토sfumato' 기법으로 선을 지웠다. 그러나 구상 형태를 유지하면서 색과 상징가치에 얽매였다. 점묘주의도 알고 보면 선으로 그리는 드로잉을 점을 찍어 대신한 것이었다. 선은 없어졌지만 이번에도 형태와 색 사이의 의존관계는 남았다.

　세잔에서 들로네로 이어지는 계보는 이 관계를 최종적으로 극복했다. 세잔의 〈생 빅투아르 산Mont Sainte-Victoire〉(1902~1906)를 보자(〈그림 9-21〉). 세잔은 이 산을 연작으로 그렸는데, 그의 예술관이 집약적으로 완성된 대표 연

작이다. 들로네의 〈그림 9-16〉과 〈그림 9-18〉과 비교해 보면 공통점이 있음을 알 수 있다. 선과 형태를 버리고 색만으로 화면을 구성하는 새로운 시도였다. 세잔의 그림에는 아직 선과 형태의 잔재가 남아 있긴 하지만 적어도 '선-형태-색' 사이의 절대적 의존관계는 벗어나고 있다고 할 수 있다. 들로네는 이것을 받아 의존관계를 완전히 벗어나면서 색과 빛 중심으로 화풍과 화면 세계를 재편했다. 예술 세계에서 개념적 해석을 몰아내고 회화적 즉흥성과 즉물성만으로 이루어지는 완전히 새로운 예술 세계를 구축한 것이다.

로베르 들로네의 구축 시기

동시주의로 구축한 파리의 근대성

1_ 파괴'에서 '구축'으로, 색채 추상을 구축하다

9장의 '파괴' 시기에도 이미 '구축'이라는 단어가 등장했다. 〈도시〉 연작
에서는 파괴와 구축이 공존하면서 사실상 '구축'이 시작된 것으로 볼 수 있
다. 이런 공존은 들로네가 에펠탑과 파리를 분해하고 파괴한 것이 그 자체
가 목적이 아니고 다시 구축하기 위한 것이었음을 말해준다. 파리를 새로운
예술 세계로 구축함으로써 근대적 대도시의 정체성을 정의하려는 것이었
다. '불파불립(不破不立: 파괴하지 않으면 세울 수 없다)'이라는 사자성어도 있듯
이, 세우기 위해서는 파괴가 선행되어야 하기 때문이다. '파괴 후 구축'은 레
제도 동일하게 밟았던 순서였다. 두 화가는 파리를 근대적 대도시로 정의하
는 순서를 동일하게 생각했던 것이다.

들로네는 〈도시〉 연작에서 '구축'의 가능성을 확인한 뒤 본격적으로 '구
축 시기constructive phase'에 돌입했다. 〈도시〉 연작에서 큐비즘을 극복한 들
로네는 자신감을 얻었다. 〈도시〉 연작의 마지막 작품에서 도달했던 새로운

화풍의 단서를 발전시켜 근대라는 새로운 세계를 회화로 구축했다. 이를 위해 여러 가지 회화 기법과 전략을 시도했는데 크게 보아 '색과 기하 추상에 기초한 동시주의'가 대표적인 것이었다. 색과 기하는 이 시기 유럽 아방가르드 화가들이 대부분 집중했던 방향이었으므로 들로네만의 새로운 방향은 동시주의라고 할 수 있다.

이런 동시주의를 회화적으로 구현하기 위해 〈창〉이라는 또 하나의 연작을 그렸다. 네 번째 연작이었다. 이 연작을 통해 파리는 완전히 새로 구축되었다. 19세기까지의 전통적인 풍경화는 물론이고 20세기 초의 후기 인상주의, 점묘주의, 야수파, 큐비즘 등까지도 일거에 뛰어넘은 완전히 새로운 예술 세계였다. 가장 영향을 많이 받은 쇠라와 세잔과도 완전히 결별한 들로네만의 예술 세계였다. 이런 점에서 〈창〉 연작은 〈에펠탑〉 연작과 함께 들로네를 대표하는 양대 연작이 되었다.

두 연작은 여러 면에서 좋은 대비를 이루었다. 〈에펠탑〉 연작이 '파괴'를 대표한다면 〈창〉 연작은 '구축'을 대표하면서 '파괴 대 구축'의 쌍 개념을 완성했다. 〈에펠탑〉 연작이 소재에서 파리를 상징하고 대표했다면 〈창〉 연작은 화풍에서 들로네를 대표했다. '소재-파리'와 '화풍-들로네'의 또 다른 쌍 개념도 형성되었다.

'창'은 서양미술사에서 애용하는 주제다. 전통 회화부터 그랬으며 이 책에서도 앞의 여러 곳에 등장했다. 들로네도 마찬가지여서 9장의 〈에펠탑〉과 〈도시〉 두 연작에서 이미 창 프레임을 사용했다. 일부 작품에는 제목에 '창'이라는 단어도 사용했다. 이것이 〈창〉 연작에서 아예 연작 전체의 대표 주제로 사용되면서 더 발전했다.

이런 발전의 중간에 과도기적 변화를 보여주는 작품이 있었는데 〈오렌지 커튼이 쳐진 창Window with Orange Curtains〉(1912)이었다(〈그림 10-1〉). 이 작품은 제목에 '창'이라는 단어가 들어가지만 화풍을 기준으로 해서 보통 〈창〉 연

그림 10-1 들로네, 〈오렌지 커튼이 쳐진 창(Window with Orange Curtains)〉(1912)

작에 넣지 않는다. 그렇다고 〈도시〉 연작에 넣는 것도 아니다. 어느 연작에도 들어가지 않고 단독으로 존재한다. 그런데 이 그림에서 〈도시〉 연작에서 〈창〉 연작으로 넘어가는 과도기적 변화를 추적해 볼 수 있다. 이 그림을 〈도시〉 연작의 마지막 두 작품인 〈창에서 내다본 도시 4번The Window on the City No.4〉(1910~1911)과 〈창에서 내다본 도시 3번〉과 비교해 보자(〈그림 9-18〉, 〈그림 10-1〉). 형태와 '빛-색'의 두 요소 사이에 교차적으로 변화했다.

〈도시〉 연작의 두 작품, 특히 〈창에서 내다본 도시 3번〉은 1912년 1월에 그린 것으로 〈도시〉 연작의 마지막 작품이자 사실상 〈창〉 연작이 시작된 작품이다. 색조가 아직 청회색 계열이 주를 이루는 가운데 부분적으로 밝은 색이 섞여 나타난다. 이 연작의 다른 작품들보다 전체적으로 밝다. 형태에서는 구상이 거의 사라지고, 화면 전체가 삼각형을 기본으로 한 색의 모자이크로 구성된다. 화면이 보색을 배정한 면 단위들로 단순화되면서 추상화되어가는 중간 단계를 보여준다. 도시 이미지는 색의 모자이크로 분해되었다. 그러나 기하 형태의 윤곽이 흐릿해서 기하 추상이라고 보기에는 어려울 것 같다.

〈오렌지 커튼이 쳐진 창〉은 〈창에서 내다본 도시 3번〉 직후 그린 것인데 첫인상부터 완전히 다르다. 〈창에서 내다본 도시 3번〉의 특징이 반대로 일어났다. 형태는 중앙의 에펠탑과 주변 건물을 인식할 정도로 아직 구상이 남아 있다. 그런데 이것을 분할하는 기하 단위의 윤곽은 경계가 많이 또렷해져서 부분적으로 기하 추상이라 부를 만한 장면이 나타난다. 색조는 화면 전체가 밝아졌지만 아직 밝은 빛을 표현한다고 볼 단계는 아니다. 이 작품 바로 뒤이어 시작된 〈창〉 연작에서는 이 가운데 구상을 지우고, 기하 추상에 새로운 색채 이론을 적용해 색채 추상이라는 들로네만의 예술 세계를 구축했다.

2_ 비정형 기하 추상을 밝은 무지갯빛 색으로 물들이다

이상의 여러 과도기를 거쳐 〈창〉 연작이 탄생했다. 1912년 4월부터 시작한 이 작품은 이전의 파괴 시기에서 구축 시기로 넘어가는 대전환으로서 중요한 의미가 있다. 이 연작은 들로네의 여섯 연작 가운데 전체 작품의 숫자,

그린 연도와 장소 등 여러 가지 기본 기록이 가장 불분명하다. 전체 숫자를 보면 회화와 드로잉을 합해 총 23점의 작품을 남긴 것으로 알려져 있고, 나중에 석판화 한 점을 추가로 남겼다. 그러나 더 있을 가능성도 배제할 수 없다.

그린 연도의 경우, 1914년이라는 연도가 붙은 작품이 한 점 있기는 하지만 〈창〉 연작은 보통 1913년 1월에 끝난 것으로 얘기된다. 이처럼 〈창〉 연작의 많은 그림은 1년이 채 안 되는 길지 않은 기간 동안 집중력을 발휘해서 그렸다. 그러나 개별 작품의 정확한 연도는 정확히 알려지지 않은 것이 많다. 1912년 4월에 그린 것이 확실한 작품이 세 점, 6월이 확실한 것이 두 점, 12월이 확실한 것이 한 점 정도이고, 나머지는 모두 불확실하다.

그린 장소도 마찬가지다. 이 연작을 시작한 1912년 4월에 들로네는 여름을 보내기 위해 슈브뢰즈 계곡으로 떠났다. 이 연작은 대부분 1912년 여름에 그린 것이 확실한데, 들로네가 이 계곡에 언제까지 머물렀는지는 확실하지 않다. 이렇게 볼 때 몇 점을 여기서, 그리고 나머지 몇 점을 파리에서 그렸는지도 불확실하다.

작품의 모습도 모두 비슷비슷하다. 연작 전체가 무지개 색조를 기본으로 삼아 완전히 추상으로 넘어간 데에다 기하 요소, 전체 구도, 색조, 화면의 분위기 등이 매우 비슷해 구별하기가 쉽지 않다.

제목도 크게 차이가 나지 않는다. 중심 단어는 '창'과 '창에서 내다본 도시' 두 가지다. '창'의 경우 정관사 'the'나 부정관사 'a'를 붙이기도 했고, 관사 없이 쓰기도 했다. '창'이라는 단어 하나만 사용한 경우도 있고 앞이나 뒤에 '동시적', '동시적으로 열린open simultaneously', '세 개', '세 폭으로in three parts' 등의 수식어를 붙이기도 했다. '창에서 내다본 도시'인 경우에는 대체로 다른 수식어가 없으며 일부 작품에 번호를 붙였다.

'창'만 사용하거나 '창에서 내다본 도시'를 사용한 두 경우 모두 뒤에 '부분part', '모티브motif', '동시적 대비simultaneous contrast' 등에 번호 순서가 매겨진 단

어를 붙이는 경우가 많았다. 예를 들어 '첫째 부분, 2차 모티브1st Part, 2nd Motif'
나 첫째 부분, 첫째 동시적 대비1st Part, 1st Simultaneous Contrasts' 같은 식이다.

이상을 배경으로 대표적인 작품 제목을 보면, 〈창The Window〉(1912), 〈창
에서 내다본 도시 3번, 1차 모티브, 첫째 부분The Windows on the City No.3, 2nd
Motif, 1st Part〉(1912), 〈동시적으로 열린 창, 첫째 부분, 셋째 모티브Windows
Open Simultaneously, 1st Part, 3rd Motif〉(1912), 〈동시적 창, 2차 모티브, 첫째 부분
The Simultaneous Windows, 2nd Motif, 1st Part〉(1912), 〈창에서 내다본 도시, 첫째 부
분, 첫째 동시적 대비Windows on the City, 1st Part, 1st Simultaneous Contrasts〉(1912),
〈세 폭으로 그린 창Windows in Three Parts〉(1912), 〈창Window〉(1912~1913), 〈창에
서 내다본 도시The Window on the City〉(1914) 등이다.

앞에서 〈오렌지 커튼이 쳐진 창〉은 〈창〉 연작에 넣지 않는 것이 보통이
라고 했다. 그러나 이 작품에서 〈창〉 연작의 전체적인 방향을 습작했던 것
으로 추측할 수 있다. 바로 다음 작품부터 〈창〉 연작의 특징이 완성도 높게
나타났기 때문이다. 이렇게 탄생한 〈창〉 연작의 첫째 작품은 보통 〈창에서
내다본 도시, 첫째 부분, 2차 모티브The Window on the City, 1st Part, 2nd Motif〉
(1912)가 거론된다. 그런데 이 작품은 미완성이어서 연작의 대표성을 갖기
는 어렵다.

완성작으로서의 첫 작품은 〈도시를 내다본 동시적 창Simultaneous Windows
on the City〉(1912)이었다. 연작 전체의 기본 유형을 잡으면서 대표성을 확보한
작품으로는 1912년 4월에 그린 〈동시적 창, 첫째 부분, 2차 모티브, 첫째 복
사The Simultaneous Windows, 1st Part, 2nd Motif, 1st Replica〉(1912)를 들 수 있다(〈그림
10-2〉). 이후 다른 작품들도 이와 거의 비슷한 화풍을 유지하면서 조금씩 변
화를 주었다(〈그림 10-3〉, 〈그림 10-4〉).

〈창〉 연작의 화풍은 한마디로 색채 추상이다. 기하 추상으로 분할된 형
태 단위에 밝은 원색을 배정해서 화사하게 빛나는 화면을 창출했다. '그

그림 10-2 들로네, 〈동시적 창〉, 첫째 부분, 2차 모티브, 첫째 복사
(The Simultaneous Windows, 1st Part, 2nd Motif, 1st Replica)〉〈1912〉

렸다'기보다는 '물들였다'는 말이 어울릴 정도로 색채 구사가 뛰어나다. 들로네 개인이나 당시 유럽 회화 모두에서 찾아볼 수 없는 완전히 새로운 개념이었다. 에펠탑과 파리를 파편화해 파괴한 뒤 기하와 '빛-색'으로 다

그림 10-3 들로네, 〈창(The Windows)〉(1912)

시 구축한 새로운 회화 세계였다.

굳이 기하 종류를 따지자면 삼각형이 주를 이루지만 도형 이름을 붙이기 어려운 비정형에 가깝다. 기하 단위의 경계선도 빛이 반사되듯 불분명하다. 기하주의라고 부를 정도는 되지만 '기하화'된 정도가 약하다. 기하 자체가 목적이 아니고 밝게 빛나는 빛의 세계가 목적임을 알 수 있다. 이런 빛을 표

그림 10-4 들로네, 〈창에서 내다본 도시 3번, 2차 모티브, 첫째 부분
(The Windows on the City No. 3, 2nd Motif, 1st Part)〉(1912)

현하는 데에 구상보다는 기하 추상이 더 적절해서 기하를 사용한 정도로 읽힌다.

　이런 독창성은 기하 추상이라는 유럽 아방가르드의 큰 흐름 내에서 다른

화가들과 비교해 봐도 잘 알 수 있다. 현대 추상회화의 경향을 분류하는 기준은 여러 가지인데, 그중 하나가 '기하화된 정도'다. 몬드리안이나 말레비치 등은 기하 단위의 경계선을 또렷하게 구획했다(〈그림 9-19〉, 〈그림 9-20〉). 사각형을 중심으로 경계가 또렷한 기하주의로 귀결되었다. 구상 요소는 깨끗이 지워졌다. 구상과 추상을 이항대립 요소로 보고 완전 추상을 택했다. 이런 기하 단위에 색을 한 가지씩 배정했는데 '빛' 개념이 거의 반영되지 않은 팔레트 위의 물감 색이었다. '빛-색'의 짝에서 빛은 빠지고 색만 남은 것이다. 몬드리안과 말레비치의 이런 기하주의는 들로네와 완전히 다른 것이었다.

3_ 색의 동시성으로 도시의 즉물성을 표현하다

〈창〉 연작의 색채 추상은 화풍만 보면 화면 전체가 온통 색으로만 가득 차 있다. 그야말로 '색 잔치'다. 추상이라고 하지만 기하 단위의 화면 장악력이나 회화적 결정력은 크지 않다. 기하는 색이 있어서 존재한다. 이 때문에 표면적으로는 사실성이 결여된 것으로 보일 수 있다. 색 자체는 물리적 현상이라서 독자적인 상징이 없기 때문이다. 그 색이라는 것도 한두 가지를 또렷하게 쓰지 않고 여러 가지를 섞어서 언뜻 혼란스럽기도 하다. 무엇을 말하려는지 알기 어렵다. 눈으로 관찰한 사실적 현실을 그리지 않고 조화와 보색 등, 색에 한정된 색채 놀이 같은 예술 세계 자체에 함몰된 것으로 생각할 수 있다. 그의 친구 아폴리네르는 이런 특징을 '비현실적 색채 추상'이라는 의미로 오르피즘이라 명명했다.

그러나 이는 표면적 현상만 본 것이다. 색채 추상은 그 자체가 목적이나 종착점이 아니다. 이를 통해 다른 사실을 말하고 있다. 바로 도시와의 연관성이다. 지금까지 살펴본 대로 〈창〉 연작은 〈에펠탑〉과 〈도시〉 두

연작의 연장선에 있다. 단순한 연장선이 아니고 앞 두 연작에서 표현하려고 했던 내용을 받아 발전시켜 완성했다. 앞 두 연작은 파리의 도시 공간을 표현하고, 이를 통해 파리의 근대적 정체성을 정의했다. 〈창〉 연작의 색채 추상이 표현하고 말하고자 했던 것은 최종적으로 이것이었다. 두 가지를 통해서다.

하나는 구상 요소다. 구상 요소를 추상에 섞음으로써 도시와의 연관성을 직접적으로 말해준다. 언뜻 기하 추상으로만 보이지만 자세히 보면 구상 형태를 사용했다. 화면이 파리의 도시 공간임을 밝히기 위해 화면 중간을 비롯해 여러 곳에 약한 구상 형태로 에펠탑과 건물의 창을 그렸다. 그림 중심부에 삼각형이 있는데, 자세히 보면 양옆 변이 완만한 곡선으로 휘어져 있음을 알 수 있다. 이것이 에펠탑인 것이다. 색은 대부분 녹색으로 처리했고, 일부는 청색 등 다른 색을 썼다. 건물의 창은 밝은 면 바탕 위에 점 두 개를 찍어서 표현했다.

구상 요소는 파리라는 도시와의 연관성을 말하기 위해 넣었지만 '추상 대 구상'의 전형적 이분법에서도 독창적인 것이었다. 추상 화가들 가운데에는 추상을 추구하면서도 완전 추상으로 가지 못하고 중간 상태에 머무는 경우들이 많다. 중간 상태를 표현하는 방식도 화가들마다 다른데, 들로네는 아주 약한 구상의 흔적을 남기는 방식을 사용했다. 구상과 추상을 이항대립 요소로 보지 않고 둘 사이의 경계를 흐릿하게 유지했다.

이런 특징은 앞에서 보았듯이 완전한 추상을 대표하는 몬드리안과 말레비치의 순수 기하 작품과 비교하면 더욱 뚜렷해진다. 이들의 작품은 현실과의 관계에서 들로네와 중요한 차이가 있다. 이들의 순수 기하 추상은 현실과 직접적 연관이 없는 '예술을 위한 예술'의 세계에 함몰되었다. 이는 앞에서 본 이들의 화풍 특징인 '빛이 빠진 색'의 연장선에 있는 것이기도 하다. 빛은 구상 형태보다는 덜 하지만 일정하게 현실과 연관성이 있는데, 이것마저

빠진 그야말로 '색을 위한 색'만으로 화면을 구성한 것이다. 구상 요소도 완전히 사라졌고 현실과의 관계는 순수 관념 세계 속에서 개념적 해석을 통해서만 가능해졌다.

다른 하나는 10장의 큰 주제인 동시주의simultaneism다. 도시와의 연관성을 구현하는 구체적인 회화 기법으로 들로네는 동시주의를 완성해서 연작 전체에 사용했다. 미래주의도 근대적 대도시의 대표적 특징으로 꼽았던 '동시성'을 바탕 삼아 하나의 사조로까지 발전시킨 것이다. 〈창〉 연작의 특징을 한 줄로 요약하면 '파리'라는 현실의 도시 공간을 모델로 삼아 그 분위기를 밝고 화사한 빛으로 표현'한 것인데, 이것을 구현한 자신만의 이론과 회화적 기법을 완성시킨 것이다.

앞에서 보았듯이 들로네는 이미 〈창〉 연작 이전의 여러 작품에서 '동시성'을 표현했으며 제목에도 '동시적'이라는 단어를 사용하고 있었다. 〈창〉 연작에 오면 '동시성'은 화풍과 제목 모두에서 가장 핵심적인 역할을 하게 된다. 그렇다면 무엇의 '동시성'일까. 미래주의에서는 주로 감각의 동시성을 제시했다. 이는 도시를 현장 주제와 이를 감상하는 관점에서 접근했다는 뜻이다. 들로네의 동시성은 색, 빛, 대비, 공간 등 네 가지였다. 이는 도시를 회화적 구도와 이를 그리는 화가의 관점에서 접근했다는 뜻이다. 들로네의 네 가지 동시성을 차례대로 살펴보자.

일차적으로는 단연 '색'의 동시성이다. 우선 여러 번 언급한 대로 화면을 가득 채우며 주도하는 색 자체의 역할이다. 〈창〉 연작이 앞 시기 연작의 완성이라는 의미에는 색 또한 들어 있다. 색에 대한 탐구는 '파괴'보다 먼저 시작되었다. 색은 1909년의 첫째 연작 〈생 세베랭〉부터 들로네만의 새로운 화풍을 창출하는 중심 매개로 탐구되었다. 〈생 세베랭〉 연작에서는 동일한 장면에 색을 바꿔가며 적용해 빛의 효과를 색과 연결시키고, 색으로 표현하는 실험을 했다.

이런 실험은 이후 3년 동안 진행된 〈에펠탑〉과 〈도시〉라는 두 연작으로 이어지면서, 드디어 이곳 〈창〉 연작에서 색채 추상이라는 새로운 화풍으로 완성되었다. '색채 추상'이라는 말 속에 이미 색의 중심성과 대표성이 들어 있다. 추상을 기하가 아닌 색으로 정의한다는 뜻이다. 앞에서 언급한 '선-형태-상징 가치-색' 사이의 절대적 의존관계, 더 정확히는 선과 형태와 상징 가치 등이 색에 대해 가지고 있던 전통적인 우위를 뒤집는 것이었다. 2차 요소였던 색을 1차 요소로 올린 것이다. 여기에 머물지 않고 다른 2차 요소 자체를 두지 않으며 색만으로 구성되는 예술 세계를 정의했다. 색이 회화적 구축pictorial construction에서 유일하면서 절대적인 매개가 된 것이다. 19세기까지의 전통 구상 화풍은 물론이고 아방가르드의 기하 추상 모두를 벗어나는 들로네만의 새로운 예술관이었다.

　들로네 자신도 〈창〉 연작에서 시도했던 새로운 색채 탐구에 대해 설명했는데, 그 중심 개념을 요약하면 '색의 즉물성'이다. 색이 갖는 본래의 속성을 되찾겠다는 뜻이며, 이것만으로 기능하는 회화 세계를 창출하겠다는 뜻이었다. 그 본래의 속성은 무엇일까. 색은 그 자체로 형태이자 주제라는 것이다. 혼자만으로도 여러 가지 회화적 의미, 즉 회화 세계를 창출한다. 음악에서 작곡이나 화음과 같은 구성적 속성이 있다. 전통 회화에서는 색이 선과 형태와 상징 주제 등의 하부 요소여서, 이런 본래의 속성이 가리고 묻혔다. 들로네는 색을 여기에서 빼내어 그 본래 속성을 살린 것이었다. 〈창〉 연작의 색채 추상에서 화면에 사용한 모든 색은 묻히는 것 없이 각자의 작용을 발휘하며 존재감을 확보하게 되었다. 색은 단독으로 기능하며 화면을 결정하고 예술 세계를 창출했다.

　색의 즉물성은 도시와 연관성이 있다. 근대 도시는 석조건물이 가로를 주도하던 전통 시대의 상징 해석이 필요 없다. 오로지 구조물의 축조성과 도로 위의 이동 같은 물리적 즉물성이 주도한다. 물리적 즉물성은 도시를 구

성하는 1차 기본 요소다. 이런 새로운 석조건물의 특성을 그림에 비유하면 색 하나만으로 창출되는 예술 세계가 되는 것이다. 이것을 표현하는 회화 매개 역시 즉물적인 것이 적합한데, 들로네는 이것을 색으로 잡은 것이다.

4_ 색과 빛의 동시주의로 그린 파리의 역동적 희망

다음은 '빛'의 동시성이다. 들로네의 작품에서 색은 곧 '빛'이다. 〈창〉 연작은 그 절정을 보여준다. 앞서 다룬 색의 동시성에서 1차적 회화 요소로서의 색의 독립성을 복원했다. 그럼에도 색은 그 자체로 목적이 아니었다. 팔레트에 짜낸 물감의 색도 아니었다. 빛을 표현하기 위한 회화적 매개였다. '빛'을 표현하는 색이었다. 색의 동시성은 '빛'의 동시성이 되었다.

색에 빛을 실어내고, 색이 빛을 표현함으로써 화면은 더 없이 밝고 경쾌하고 기분 좋게 되었다. 색에 생명의 기운이 돌게 되었다. 〈창〉 연작의 화면을 색이 주도한다는 것은 곧 빛이 주도한다는 것으로 나아갔다. 이런 화풍에서 기하 윤곽은 중요하지 않다. 굳이 명확한 경계가 있을 필요가 없다. 이렇게 하면 오히려 빛을 가두어버리게 된다. 그러나 빛은 그 속성이 비물질이므로 갇히지 않는다. 〈창〉 연작에서 기하의 경계선이 허물어진 것은 빛이 실제 기하 요소에 작동했을 때의 상태를 보여주는 것일 수 있다.

여기가 도시와의 연관성이 발생하는 지점이다. 파리가 그 중간 매개다. 〈창〉 연작이 파리의 도시 공간을 그린 것이라는 점은 앞에서 설명되었다. 그런 공간을 밝은 빛으로 화사하게 빛나는 곳으로 그리고 있다. 하지만 파리의 실제 도시 공간은 이것과 거리가 있다. 사실 일조량이 그리 좋은 도시는 아니다. 파리에서 태어나고 자랐으며 파리에서 활동해 온 들로네가 이를 몰랐을 리 없다. 그럼에도 들로네는 〈창〉 연작에서 파리의 공간 분위기를

사실과 반대로 그리고 있다. 왜 그랬을까. 세 단계로 설명이 가능하다.

첫째 단계에서는 단순한 희망을 표현한 것일 수 있다. 파리는 외지인이 볼 때 그다지 빛이 좋은 도시가 아니다. 유럽 전체로 보면 남유럽 지중해권의 도시들이 이른바 '빛의 도시'다. 베네치아의 별명이 바로 이 '빛의 도시'라는 사실이 좋은 예다. 남의 나라라 비유가 적절하지 않다면 프랑스 내에서도 리옹 같은 남부 도시들이 단연 빛이 좋다. 파리는 우중충한 날이 많으며, 파리의 대중가요로 서정적인 샹송이 발달한 것도 이런 기후의 영향이 컸다. 파리는 10월부터 다음 해 3월까지 5~6개월의 긴 기간이 우기라서, 이 동안은 햇빛이 정말 그립다. 이런 그리움에 대한 희망을 표현한 것일 수 있다.

두 번째 단계에서는 '근대적 역동성'을 표현한 것이라는 비유적 해석이 나온다. 자연 상태의 실제 빛이 아니고, 근대적 대도시로서의 파리가 창출한 희망적이며 역동적인 분위기를 표현한 것이라는 해석이다. 즉, 이 책에서 '역동성'은 거의 모든 화가에게 지속적으로 언급되는데, 이것을 표현한 들로네만의 기법으로 볼 수 있다. 이런 기준이면 1889년이라는 매우 이른 시기에 에펠탑을 세우고 부르주아들의 고급문화 놀이터가 된 파리는 가히 근대적 역동성을 대표하는 도시가 될 만하다. 오래된 중세 성당, 쭉 뻗은 불바드, 이런 대로변에 새로 들어선 고급 아파트와 백화점, 제1제국을 상징하는 개선문, 파리 부르주아의 문화 향연을 상징하는 오페라하우스 등이 어우러진 파리의 도시 분위기는 마천루로 가득 채워진 맨해튼과 다른 매우 독특하면서도 고유한 역동성이 있는데 이것을 표현한 것이다. 파리는 근대적 대도시의 정체성을 마천루가 아닌 문화적 역량으로 정의한 대표적인 도시였다.

세 번째 단계에서 한 번 더 비유가 가능한데, 이 비유에 따르면 근대적 대도시의 보편적인 역동성을 '투명성'으로 치환해서 표현한 것이다. 근대적 대도시가 역동성을 지향했고, 역동성으로 가득 차 있다는 사실은 이 책에서 여러 번 반복했기 때문에 더 이상 설명하지 않겠다. 단, 이것을 표현하는 화가

들의 기법은 각기 다양한데, 들로네는 〈창〉 연작에서 이것을 투명성으로 제시했다고 해석할 수 있다. 투명성은 들로네뿐 아니라 많은 건축과 도시 전공자들이 근대건축과 도시의 대표적 특징으로 든다. 재료, 공간 구조, 기능과 사용 행태, 바탕 개념 등 모든 면에서 전통 도시의 특징은 불투명성이고, 근대적 대도시의 특징은 투명성인 것이다. 들로네는 이런 도시적 투명성에 회화적 투명성을 대응시킨 것이다.

〈창〉 연작의 화풍은 단연 투명한 색으로 빛난다. 회화적 투명성이 넘쳐난다. 색과 빛을 연결해 주는 가장 좋은 고리가 투명성이다. 색은 불투명 물질이고 빛은 투명 비물질이다. 빛이 불투명 물질이 될 수는 없다. 불투명 물질을 투명하게 구사하는 것이 가장 좋은 방법이다. 〈창〉 연작은 이것을 멋지게 성공시켰다. 덧칠과 명암대비의 두 가지 기법을 사용했다. 부분적으로 색을 덧칠했는데, 투명한 셀로판지를 포갠 것 같은 색감으로 그렸다. 군데군데 흰색과 미색으로 빛나는 부분은 그 자체로 투명성을 표현하고 있다.

이런 회화적 투명성은 비유적 투명성을 통해 파리의 도시적 투명성을 표현한 것이다. 근대성 프로젝트를 도시에 적용하면 좁은 도로와 무거운 돌 건축으로 이루어졌던 전통 도시를 파괴하고 새로운 도시를 구축하는 것이 된다. 이때 새로운 도시는 넓은 도로와 산업 건축으로 이루어지는데, 이런 도시의 분위기를 투명하다고 부를 수 있다. 투명성의 관건은 '빛'이다. 가장 대표적인 현상이 유리를 통해 안과 밖이 서로 들여다보이는 유리 건물이다. 이는 직접적이고 일차적인 현상적 투명성이다. 그런데 파리는 당시는 물론이고 지금도 유리 건물이 많지 않다. 현상적 투명성은 불가능하다는 뜻이다. 들로네는 비유적 투명성을 택했다. 앞에서 설명한 파리 특유의 역동성을 밝은 빛에 비유해 표현한 것이다.

이렇게 되면 〈창〉 연작은 매우 훌륭한 도시 회화 작품이 된다. 언뜻 색에 한정된 기하 추상으로 읽히지만, 들로네의 예술 흐름 속에 위치시켜 섬세하

게 해석하면 이처럼 도시 회화의 한 획을 그은 중요한 작품이 된다. 색과 빛이라는 핵심적인 예술 매개를 통해 시적이며 서정적으로 비유한 도시 회화다. 도시를 직설적으로 그린 구상 계열과 구별되는 은유적인 도시 회화라는 새로운 장르를 구축했다.

5_ 동시주의의 이론적 배경: 슈브뢸의 색채 이론

다음으로 대비의 동시성이다. 이것 역시 색을 구사하는 방법에 관한 것이다. 회화 이론에서는 '동시적 대비simultaneous contrast'라는 말로 통용된다. 색의 동시성은 색 하나에 머물지 않고 대비의 동시성과 함께 작동한다는 뜻이다. 〈창〉 연작 가운데에도 제목에 '동시적 대비'라는 단어가 들어간 작품이 있다. 〈창에서 내다본 도시, 첫째 부분, 첫째 동시적 대비〉 등이 좋은 예다. '동시적 대비'라는 이론은 미셸 외젠 슈브뢸Michel Eugene Chevreul(1786~1889)의 색채 이론과 쇠라의 점묘주의에서 영향을 받은 것이었다. 그러나 들로네는 단순히 남에게서 받은 영향에 머물지 않고 자신만의 이론으로 발전시켰다.

슈브뢸은 프랑스의 화학자이자 색채 이론가였다. 색을 과학적 방법으로 분석하고 연구한 근대적 색채 이론의 선구자 가운데 한 명이다. 그는 화학에서도 염색과 재료학 등 색채와 관련이 높은 분야의 전문가였다. 이런 직업적 배경 위에 근대적 색채 이론의 선구자가 되었다.

그는 염색 공장의 공장장으로 있었는데 염색된 옷의 최종 색깔이 칙칙해 보이거나 심지어 염색에 사용한 원래 염료의 색과 다르게 나온다는 항의를 지속적으로 받았다. 이 문제를 해결하기 위해 염료의 고유색과 염색된 옷 색깔의 불일치를 최소화하기 위해 노력을 기울였다.

그 결과 이런 차이는 화학적 문제가 아니고 시각적 문제임을 알아냈다.

즉 옷의 진짜 색깔과 사람이 눈으로 보는 색감 사이에 차이가 있다는 것이다. 착시 현상이 색에서 일어난 것이었다. 이런 차이를 유발하는 요인으로 인접한 두 색은 서로 옆 색에 영향을 끼친다는 것을 깨달았다. 해당 색의 보색이 옆 색에 더해져 보인다는 것이다. 예를 들어 노란색과 파란색이 인접할 경우 사람의 눈은 노란색을 파란색의 보색인 주황색이 가미된 색으로 보이고, 파란색은 노란색의 보색인 보라색이 가미된 색으로 보인다.

이와 같은 발견은 염색을 넘어 회화에도 적용될 수 있는 획기적인 것이었다. 슈브뢸은 자신의 발견을 회화로 확장시켰다. 그림의 색을 대상의 실제 자연색과 가능한 한 동일하게 보이도록 하는 방법을 연구하기 시작했다. '실제 자연의 색-물감의 색-그림으로 그려진 색' 사이의 불일치를 없앨 수 있는 색채 이론을 세우고자 한 것이다. 그 결과 나온 것이 '동시적 대비'라는 이론이었다. 인접한 두 색이 서로에게 일으키는 변색 작용이 상호적이라는 점에서 '동시적'이라는 말을 사용했다. 그런 변색 작용이 상대 색에 자신의 보색을 가미한다는 점에서 '보색'이라는 말을 사용했다.

이로써 '동시적 보색'이라는 개념이 완성되었다. 이 내용을 모아서 『색채의 동시적 대비 법칙에 관하여De La Loi du Contraste Simultane des Couleurs』(1839)라는 저서를 출간했다. 이 법칙을 회화에 적용해 실제 자연색처럼 보이게 하려면 보색 효과를 계산해서 색을 정해야 된다. 동시적 보색의 변색 작용은 착시 현상이 색에서 일어난 경우이므로 색을 선정할 때 이런 착시를 보정하는 작업을 해야 하는 것이다. 앞서 예를 든 '노란색-파란색' 조합의 경우 노란색에는 붉은 기가 더해져 보이므로 실제보다 더 밝게 칠해야 실제 노란색으로 보이게 되는 것이다.

그는 변색 작용을 세밀하게 파악하기 위해 1855~1861년에 적황청의 기본 삼원색과 무지개의 일곱 색에 기초한 색환chromatic circle diagram을 완성해 발표했다. 모두 72칸으로 잘게 나눈 색환이었다. 이를 기초로 인접한 색 사

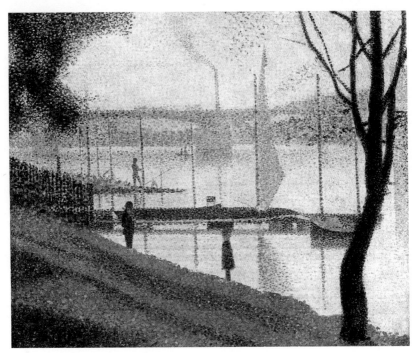

그림 10-5 쇠라, 〈쿠르부부아의 다리 (The Bridge at Courbevoie)〉 (1886년경)

이에서 일어나는 변색 작용에 대해 수천 가지 경우의 수를 실험했다.

그 결과 '동시적 보색'의 법칙에 맞먹는 또 다른 중요한 사실을 한 가지 더 발견했다. 그림을 그릴 때 실제 자연색과 같아 보이게 하기 위해서는 색을 아주 작은 점 단위로 쪼개서 칠해야 한다는 것이었다. 면, 형태, 기하, 선 등 은 면적이 넓어서 동시적 보색의 변색 작용이 큰 단위로 일어나므로 정밀한 보정이 불가능하기 때문이다. 정밀성이 보장되기 위해서는 각 색이 차지하 는 면적이 아주 작은 점이어야 한다는 것이었다.

슈브뢸의 이론은 당시 진행 중이던 후기인상주의에 결정적인 영향을 끼쳤다. 이 이론을 그대로 받아들인 것이 후기인상주의 가운데 점묘주의와 분 할주의였다. 특히 쇠라의 점묘주의는 사실상 동시적 대비 이론을 그대로 그

림에 옮겨놓은 것으로 볼 수 있다. 넓게 보면 인상주의 이후의 발전 단계로 진행된 '분해' 경향의 일환이기도 했다. 이런 분해 시도는 쇠라와 세잔이 거의 비슷한 시기에 색을 가지고 먼저 시작했으며 1907년경부터는 큐비즘에서 형태를 가지고 이어받았다. 쇠라와 세잔은 색의 분해 경향에서 차이를 보였다. 쇠라는 슈브뢸의 발견을 받아들여 완전 점으로까지 잘게 부쉈다. 많은 작품이 그러한데 〈쿠르브부아의 다리The Bridge at Courbevoie〉(1886년경)도 그중 하나다(〈그림 10-5〉). 반면 세잔은 자연 형태의 구성에서 기하가 갖는 역할을 인정하면서 완전 점으로까지 나가지 않았다(〈그림 9-21〉).

6_ '동시적 대비 → 이동성과 리듬 → 파리의 근대성'

들로네는 슈브뢸, 쇠라, 세잔 3인 모두에게서 영향을 받았다. 세잔에서는 앞에서 본 대로 색이 주도하는 기하 추상의 완결을 이끌어내는 경향에서 영향을 받았다. '슈브뢸-쇠라'에서는 그런 색을 사용하는 기법에서 '동시적 대비'와 점묘주의의 영향을 받았다. 들로네는 1905~1907년에 신인상주의와 점묘주의를 연구할 때 슈브뢸의 이 이론을 접했으며, 아울러 쇠라의 그림 역시 이 이론을 그림으로 옮긴 것이라는 사실도 알게 되었다.

쇠라의 점묘주의는 폴 시냐크Paul Signac(1863~1935) 등이 이어받으며 일정한 영향을 끼쳤지만 큐비즘이 등장하면서 대체로 사라졌다. 들로네는 앞에서 본 대로 1910년에 그려진 〈도시〉 연작에서도 여전히 점묘주의를 사용하고 있었다. 피카소의 친구이자 수학자로서 큐비즘이 탄생하는 데에도 일정한 역할을 담당했던 모리스 프랭세Maurice Princet(1875~1973)는 1912년에 쇠라에 대해 쓴 비평에서 들로네의 이 기법을 언급하면서 "이제는 들로네만이 쇠라의 기법을 계속 사용하고 있다"라고 했다. 그 이유는 밝히지 않았는데 크게

두 가지로 추측할 수 있다.

하나는 점묘주의가 '동시적 대비' 이론을 그림으로 옮긴 것인데, 들로네가 '동시성'을 특히 중요하게 생각하면서 이 이론을 늦게까지 잡고 있었기 때문이다. 즉 들로네가 유지한 것은 엄밀히 말하면 쇠라나 점묘주의 자체라기보다는 슈브뢸의 '동시적 대비'라는 이론으로 볼 수 있다. 이것을 자신의 색채 추상에 적용하는 과정에서 거치는 실험 단계에 쇠라의 점묘주의를 사용한 것으로 볼 수 있다.

다른 하나는 그럼에도 쇠라의 색 사용에서 들로네가 받아들이고 싶은 것이 있었기 때문이다. 쇠라는 보색을 좋아한 화가에 속했지만, 갈등보다는 조화를 추구했다. 보색을 사용하되 면이나 선 단위로 구별해서 대비시키지 않고 작은 점을 섞는 방식으로 칠했다. 이때 '동시적 대비' 이론에 의하면 인접한 점들은 상대 색의 보색이 더해져 보이게 된다. 그런데 인접한 색들은 서로 보색이다. 상대방에 더해져 보이는 색이 자신의 색이라는 뜻이다.

이 과정에서 보색대비에 의한 갈등은 줄어들고, 화면은 전체적으로 조화로운 색채가 지배하게 된다. 그러나 처음부터 조화 색을 쓴 것이 아니었으며, 보색을 통한 조화였기 때문에 통상적인 색채 조화의 안정적이고 부드러운 색감은 나타나지 않았다. 뿌옇고 신비롭거나 반대로 또렷한 색감으로 나타났다. 들로네는 이런 분위기를 좋아했다. 〈창〉 연작의 화풍도 이런 특징을 보였다. 기하 단위의 경계가 흐려지면서 뿌옇고 신비로운 분위기가 지배한다. 그러면서도 눈을 강하게 찌르는 또렷한 색감이 동시에 드러난다.

결과적으로 들로네가 〈창〉 연작에서 새롭게 구축하고 싶어 했던 색채 추상에는 슈브뢸의 동시적 대비와 쇠라의 독특한 색감 모두가 요구됐던 것이다. '선-형태-색'의 절대적 의존관계에서 선과 형태를 모두 떨쳐버리고 색만으로 구성되는 화면 세계에는 이 두 선례가 꼭 필요했다. 특히 세잔의 영향마저 벗어던지며 기하 형태의 윤곽을 뿌옇게 흩뜨리면서 빛으로 가득 찬 밝

은색을 구사하기 위해서는 더욱 그랬다.

그렇다고 들로네가 표절을 한 것은 아니다. 슈브뢸의 이론은 그림이 아니라 이론이기 때문에 화가가 이것을 받아들인 것은 표절 대상이 되지 않는다. 영향을 받았다거나 수용했다는 정도가 정확할 것이다. 쇠라에 대해서도 앞선 그림을 보면 알 수 있듯이, 두 사람은 처음에 세잔과 함께 모두 같은 계열에 속했지만 들로네가 세잔마저 뛰어넘어 자신만의 색채 추상을 완성해가는 과정에서 완전히 다른 갈래로 분리되었다. 쇠라는 아직 전통 회화의 구상 재현에 머문 데에 반해 들로네는 〈창〉 연작에서 추상 미술의 새로운 경지를 개척했던 것이다. 특히 점을 사용한 직접적 점묘주의는 〈도시〉 연작의 마지막 두 작품에만 사용했고, 〈창〉 연작에서는 사라졌다.

이상이 '동시적 대비'를 둘러싼 탄생 배경과 실제 회화에 적용된 내용 등 다양한 배경이었다. '동시성'이라는 단어 자체에 대해 들로네는 '대비'에 한정했으며, 이것을 구현하는 회화 매개 역시 '색'에 한정했다. 회화에서 대비를 구현하려면 형태, 스케일, 색, '구상-추상' 등 구체적인 매개가 필요한데, 이 가운데 색에 한정한 것이다. 들로네는 매개를 한 가지로 한정함으로써 오히려 동시성의 효과가 더 명확히 표현될 수 있다고 믿었다. 한 가지 매개로 미시적으로 표현함으로써 화면 세계에서는 거시 차원의 회화적 효과를 얻을 수 있다고 본 것이다.

이제 실제로 〈창〉 연작에 동시적 대비가 어떻게 적용되었는지 살펴보자. 우선 연작에 전체적으로 보색대비를 쓴 것이 쉽게 확인된다. 연작은 다소 산만하거나 분산적으로 보이지만 자세히 보면, 일단 세 가지 표준 보색인 '적색-녹색', '청색-주황색', '보라색-황색'을 구사했다. 보색대비의 효과도 즉각 확인할 수 있다. 화면 전체가 화사하고 밝은 가운데에도 어딘지 모르게 묵직한 집중력을 느낄 수 있는데, 이것이 보색에서 오는 효과다. 그렇다고 대비의 일반적인 효과인 강한 자극이나 긴장감은 크게 느껴지지 않는다. 무언

가 다른 목적을 말하고 있다.

어떤 목적일까. 파리의 근대성을 표현하는 것이다. 이 연작은 추상을 색채로 정의하는 작품이기 때문에 자연색을 재현하려던 슈브뢸의 이론이나 구상 화풍을 유지한 쇠라와 목적이 달랐다. 그 목적은 색채 추상으로 파리의 흥겹고 희망에 찬 도시 분위기를 표현함으로써 파리의 근대적 정체성을 새롭게 구축하는 것이었다. 이를 구현해 주는 회화적 효과로 이동성과 리듬이라는 역동성을 택했다. '동시적 대비 → 이동성-리듬-역동성 → 파리의 근대성'의 세 과정이 순서로 작동한다고 보았던 것이다.

이 순서에서 핵심은 중간의 '이동성-리듬-역동성'이다. 이런 느낌이 근대적 대도시의 대표적 특징이라는 사실은 상식적으로 알 수 있으며 지금까지 여러 번 설명했다. 따라서 색의 동시적 대비가 이런 느낌을 만들어내는 과정만 설명이 되면 세 과정의 순서는 성립된다. 들로네는 2차 보색을 사용해서 이 과정을 구현했다. 세 가지 표준 보색 이외에 2차 보색도 함께 사용한 것이다. 2차 보색이 주는 동시적 대비효과를 통해 '이동성-리듬-역동성'을 만들어냄으로써 파리의 근대적 정체성을 구축하는 것이었다.

2차 보색의 의미와 이것이 '이동성-리듬-역동성'을 만들어내는 과정을 보자. 2차 보색은 색환에서 보색을 이루는 색의 옆 칸에 있는 색으로 이루어진다. 〈창〉 연작의 여러 작품에서 애용한 '오렌지-녹색'이 좋은 예다. 완전한 보색은 아니지만 넓은 범위의 보색으로 볼 수 있다. 이런 보색을 2차 보색, 혹은 약한 보색이라고 부를 수 있다.

2차 보색은 안정을 희구하는 심리 작용을 일으킨다. 그 과정은 다음과 같다. 언뜻 보아 보색인 줄 알았는데 자세히 보니 보색이 아님을 알게 된다. 사람은 자극이 올 때 안정을 찾으려는 본성이 있다. 이때 가장 좋은 안정은 조화다. 그러나 이미 보색이라는 주제를 던졌기 때문에 조화를 찾기는 불가능하다. 이럴 경우 사람의 인지력은 보색을 더욱 확실히 구축하는 쪽으로 작

동한다. 중간에 모호한 상태로 남는 불확실성 또한 불안감을 일으키는 요인 중 하나이므로 확실성을 확보함으로써 안정에 도달하려는 것이다. 보색이라는 구도를 제시했지만 정작 그 구도가 불완전하게 남아 있는 것인데, 이럴 때 가장 쉽게 안정에 도달하는 길은 이 구도를 완결시키는 것이다.

이 과정에서 동시적 대비 법칙이 작동한다. 오렌지에는 녹색과 보색인 적색이 더해지고, 녹색에는 오렌지의 보색인 청색이 더해진다. '오렌지-녹색'의 보색 짝에 더해 '적색-청색'의 또 다른 보색이 더해진다. 이런 보색 구사는 관찰자의 시각에 일상을 뛰어넘는 변주를 유발한다. 기본 구도는 2차 보색이어서 일단 완전 보색의 자극은 피했다. 완전 보색이 만들어졌지만 추가로 작용하는 부수적 요소이기 때문에 그 효과는 직접적이지 않고 크지도 않다. 그런데 이와 같이 두 보색이 동시에 작용하면서 자극의 종류와 양상이 다양해졌다. 색채의 종류도 다양해졌다. 다양성은 변주로 작동한다.

들로네는 이런 동시적 대비 현상을 이동성과 리듬이라고 했다. 더 정확히 말하면 이동하고 싶은 마음이나 이동 상태를 보는 것 같은 느낌을 유발한다. 이동성에는 리듬이 수반된다. 이동성은 보통 교통수단의 스피드로 표현되지만, 여기서는 리듬으로 표현했다. 그 리듬은 징검다리를 깡충깡충 뛰어 건너듯 색 단위를 옮겨 다니는 시각 작용으로 만들어진다. 들로네는 이런 이동성과 리듬으로 파리에 새롭게 형성되기 시작하던 '역동적 모던 소사이어티'를 표현하고 있는 것이다. 이동성과 리듬은 역동성에 속한다는 것이 아방가르드 회화의 상식인데, 이런 상식을 지킨 것이다. 파리의 근대적 정체성도 역동성과 다르지 않다. 들로네의 독창성은 이것을 회화의 순수 매개인 색 하나로 정의하고 구축해 낸 데에 있다. 들로네의 글에서도 이런 사실을 밝히고 있다. "동시적 대비의 색채로 구사되는 예술 세계만이 회화가 구축할 수 있는 유일한 현실이다. 이것은 시각으로 확인되는 이동성을 그려냄으로써 가능하다."

7_ '에펠탑'과 '도시'의 두 연작에 나타난 공간의 동시성 다섯 가지

마지막으로 공간의 동시성이다. 이 개념은 '에펠탑'과 '도시'의 두 연작에서 먼저 다양하게 제시되었다. 〈창〉 연작은 추상화임에도 사실은 〈에펠탑〉과 〈도시〉 두 연작의 연속이었다. 에펠탑 장면은 세 연작을 하나로 묶어주는 공통 매개다. 앞에서 보았듯이 〈창〉 연작에도 구상 요소의 흔적으로서 주로 녹색 처리한 곡선의 형태로 에펠탑을 그려 넣었다.

〈창〉 연작에서 에펠탑이 확인되고 나면 화면을 채우고 있는 기하 단위들은 앞의 두 연작에서 파괴시킨 파리의 도시환경을 색채 추상으로 구축한 것임을 알 수 있다. 즉 〈창〉 연작은 소재, 구도, 시선 각도 등이 〈에펠탑〉 연작 및 〈도시〉 연작과 같다는 뜻이다. 세 연작은 동일한 내용을 공유하면서 이것을 표현하는 기법에서 '구상의 파괴(〈에펠탑〉 연작) → 구상과 추상의 공존에 의한 구축의 첫 단계(〈도시〉 연작) → 색채 추상에 의한 구축의 완성(〈창〉 연작)'으로 발전한다.

이런 공유가 전제될 경우 공간의 동시성 개념도 공유하게 된다. 세 연작이 에펠탑이라는 소재를 비롯해 에펠탑이 파리의 도시 공간 속에 놓이는 구도와 그것을 바라보는 시선의 각도 등을 공유한다면, 그 과정에서 형성되는 '동시성' 개념도 공유하는 것이 당연하다. 이때 배경이 도시 공간이기 때문에 동시성은 공간의 동시성이 될 수 있는 것이다. 실제로 〈에펠탑〉 연작에서 〈도시〉 연작으로 이어지는 파괴와 구축 과정을 통해 공간의 동시성에 대한 기본 개념이 형성되었다.

이런 배경 아래 두 연작에 나타난 공간의 동시성을 먼저 살펴본 뒤, 이것이 〈창〉 연작에서 동시주의로 발전하는 과정을 차례대로 살펴보겠다. 두 연작에 나타난 공간의 동시성은 다음의 네 가지로 세분화할 수 있다.

첫째, 〈에펠탑〉 연작에서 제시한 '시선의 동시성'이다. 이 연작에서는 공

간의 동시성을 이루는 초기 개념이 형성되었다. 제목에도 '동시적 탑'이 있는 등 일찍부터 '동시성'이라는 단어를 공유했다. 구체적인 내용은 '복합원근법으로 얻어낸 시선의 동시성'이었다. 앞에서 이 개념을 언급한 상드라르의 인용문 가운데 "우리는 모든 소점을 시도했다. 여러 다른 각도에서 에펠탑을 연구했다. 에펠탑이 보이는 도시의 모든 지점에서 바라보았다"라는 문장이 이를 압축적으로 설명해 준다.

둘째, 에펠탑이라는 대상이 된 소재 자체가 갖는 공간 동시성의 가능성이다. 세 연작 모두에서 에펠탑을 중심 소재로 공유한 것은, 물론 들로네의 에펠탑 사랑이 첫째 이유일 것이다. 여기에 더해 이 소재가 들로네의 예술적 목표였던 파리의 근대성을 새로운 도시 공간으로 구축하는 작업에 적합하다는 이유도 있었다. 이 대목에서 정물과 인물에 집중한 큐비즘과 다른 들로네만의 공간적 독창성을 알 수 있다. 에펠탑은 인체와 사물보다 거리에 따른 다양성과 변화가 더 심하다. 에펠탑을 공간 속에 배치한 뒤 이런 다양성과 변화를 모으면 소재를 기준으로 한 공간의 동시성이 된다. 에펠탑을 소재로 삼았다는 사실에서 들로네가 처음부터 공간의 동시성을 염두에 뒀던 것으로 추측할 수 있다.

셋째, 이것이 발전한 현상학적 동시성이다. 〈에펠탑〉 연작의 실제 그림에서는 에펠탑뿐 아니라 주변 환경도 같은 모습으로 파괴되면서 또 하나의 새로운 동시성을 제시했다. 바로 대상과 주변 환경의 일치라는 개념으로서의 현상학적 동시성이다. 현상학phenomenology은 독일의 철학자 에드문트 후설Edmund Husserl(1859~1938)이 주창한 철학 사조였다. 기본 방향은 '사상事象', 즉 사물의 모습 그 자체로 돌아가라는 명제 아래 사물의 본질은 관찰자의 감정이 직관으로 작용함으로써 드러난다는 것이었다. 이는 사물의 본질을 정신적 가치로 정의하던 선험적 형이상학을 뒤집는 새로운 시각이었다.

이때 사물은 대상이고 관찰자는 그 밖에서 사물을 둘러싸는 환경의 일부

다. 따라서 이 기본명제를 확장하면 대상의 존재는 주변 환경과의 관계 속에서 발생하는 '현상'으로 정의된다는 주장으로 발전할 수 있다. 도시미학과 연관이 있는 것은 이 주장이다. 도시 공간은 이렇게 작동하는 주변 환경의 한 종류이기 때문에, 이 주장은 공간의 동시성 개념을 뒷받침하는 중요한 이론이 될 수 있다.

넷째, '복층 켜'다. 〈도시〉 연작에서는 동시성의 개념이 지금 살펴보고 있는 '공간의 동시성'에 좀 더 근접한다. 복층 켜를 형성해서 전도된 공간을 구축하는 것이다. 〈에펠탑〉 연작의 동시성이 파괴를 목적으로 했고 그 결과 나타난 것이었다면, 〈도시〉 연작의 동시성은 '구축'을 목적으로 하고, 그 결과 나타난 것이었기 때문이다. 실제로 내용을 보아도 '복층 켜'가 공간의 동시성과 공통점을 갖는다. 〈에펠탑〉 연작의 복합원근법이 주로 시선의 관점에 한정된 것이었다면 〈도시〉 연작의 복층 켜는 공간으로 확장된 것이다.

8_ 공간의 동시주의로 그린 파리의 근대성

이상이 〈에펠탑〉과 〈도시〉의 두 연작을 거치면서 형성된 공간의 동시성의 네 가지 종류다. 이것이 〈창〉 연작에서 동시주의를 이루는 내용으로 발전했다. 크게 다섯 가지로 이루어진다. 차례대로 살펴보자.

첫째, 빛의 활성 에너지다. 앞에서 〈창〉 연작의 색이 '빛'을 표현한 것이라고 했다. 빛 가운데에서도 활성 에너지를 만들어낸 것인데 여기에 공간의 동시성 개념이 들어 있다. 화면은 잘게 분할된 기하 단위에 색을 배정한 색채 추상으로 구축되었다. 이때 밝은 색조를 기반으로 한 명암대비는 빛의 존재를 전면에 드러내면서 3차원 공간을 형성한다. 이것을 받아내는 기하 단위는 잘게 분할되었을 뿐 아니라 형태에서도 비정형의 경계에 서면서 정

지 상태를 깨고 분산적 역동성을 만들어낸다. 이런 장면이 화면 곳곳에 형성되면서 공간의 동시성이 만들어진다.

둘째, 이동성이다. 활성 에너지는 이동성을 유발한다. 그런데 이동은 공간이다. 이동은 공간 속을 오가는 것이기 때문에 공간을 전제하며 공간을 이룬다. 이때 이동은 리듬 같은 활성 에너지로 표현되므로 이것이 이루는 공간 또한 경계를 그은 고정된 차원이 아니다. 리듬이 튀듯 발걸음이 이동할 때마다 동시다발적으로 일어났다 사라진다. '동시다발'이라는 말에서 '공간의 동시성'이 형성되었다.

들로네는 〈프란츠 마르크에게 쓴 편지Letter to Franz Marc〉(1912)에서 이동성에 대해 언급하면서, 이를 공간과 연결시키고 있다. '색의 이동성'이란 무엇인가. 물리학의 격언인 "모든 사물은 이동한다"를 본뜬 말이다. 그러나 나는 이런 물리학을 얘기하는 것이 아니고 예술적 조화로서의 이동성을 얘기하는 것이다. 그것은 '동시성'이다. 동시성은 공간의 깊이를 뜻한다."

이동성은 이미 앞의 세 번째 동시성인 대비의 동시성, 즉 동시적 대비 법칙에 의해서도 유발된다는 것을 살펴보았다. 들로네는 동시적 대비가 이동성을 유발하는 근거로 시각의 속성을 들었다. 사람은 인접한 색을 보는 순간 마음에 이동의 충동이 인다는 것이다. 비밀은 색 사이의 관계에 있다. 색이 인접했다는 것은 색 사이에 관계가 형성된다는 뜻인데 이런 관계가 시각을 자극해서 몸에 활성 에너지와 이동성을 불러일으킨다는 것이다. 색채 심리학에서 얘기하듯 색은 어떤 식으로든지 사람의 심리 상태에 영향을 끼친다. 이것은 결코 억제될 수 없다. 들로네는 이것을 이동성으로 본 것이다.

특히 색 사이의 관계가 보색일 때 이동성은 가장 크게 나타난다. 슈브뢸과 쇠라가 색의 동시적 대비 법칙을 자연색에 가까운 화면의 색을 찾아내는 데에 적용했다면, 들로네는 이 법칙이 이동성의 효과를 준다고 보았다. 색을 동시다발적 대비로 구사한 결과 나타나는 효과를 이동성으로 본 것이다. 여

러 색을 동시에 보이되 색띠를 단순히 병렬시킨 것이 아니라 보색 위주로 중첩시키면서 대비적으로 사용했다. 이는 동시적 대비가 중첩되며 동시다발로 일어난다는 뜻이다. 여기에서 이동성과 동시성이 함께 나온다. 둘을 합하면 공간의 동시성이 된다. 들로네의 순수 색채 추상이 추구했던 것은 단순한 색채 놀이가 아니라 이처럼 물리적 법칙으로서의 이동성을 예술적 체험으로서의 이동성으로 승화하는 것이었다.

셋째, 역동적 형태dynamic form다. 새로운 종합적 형태로, 회화적 에너지pictorial energy의 기반 위에 지각적 개념perceptual concept으로 구축된다. 이번에도 대비의 동시성, 즉 동시적 대비에서 비롯된다. 들로네가 생각한 동시적 대비의 효과는 '이동성-리듬' 이외에 한 가지가 더 있었는데, 바로 새로운 종합적 형태의 구축이었다. 이때 형태는 인체와 사물 같은 전통 구상이나 기하 같은 추상이 아닌 제3의 새로운 종합적 형태다. 바로 회화적 에너지가 형성하는 지각적 개념이 구축하는 형태였다.

관건은 '색'이다. 앞에서 색이 '선-형태-상징 가치'에 종속되어 있던 것에서 해방되어 단독으로 회화적 결정력을 갖게 되었다고 설명했다. 이것의 구체적인 내용으로 색이 형성하는 형태를 들 수 있다. 색은 회화의 가장 기본 매개이므로 색의 이런 결정력을 '회화적 에너지'라고 부를 수 있다. 〈창〉 연작에서 색이 만드는 형태는 사물 이름을 알 수 있거나 명확한 기하 윤곽을 갖춘 정적인 형태가 아닌, 매 순간 살아 움직이는 역동적 형태다. 윤곽도 전통적인 단일원근법에서처럼 고정되어 있지 않고 수시로 움직이며 변한다.

색이 생성하는 '회화적 에너지'의 구체적인 예로, 실제 화면을 보면 투명성과 불투명성, 즉 투명 부분과 불투명 부분의 충돌이 여기에 해당된다. 기하 단위의 윤곽을 명확한 선이나 단일원근법으로 확정하지 않았기 때문에 충돌 양상은 무한대로 다양할 뿐 아니라 수시로 이동한다. 이것을 파악할

수 있는 것은 상징이나 형상 같은 고정된 사물이 아니라 찰나에 작동하는 인간의 지각뿐이다. 그 지각도 머물지 않고 늘 움직이며 무한대로 다양하게 작동한다. 최종 형태는 이런 무한한 다양성을 감각에 의해 통합하는 종합적 형태로 나타난다.

들로네의 설명을 인용하면 "동시주의는 형태를 창조한다. 색이 만드는 깊이, 형태, 이동이 합쳐진 새로운 미학이다. 이때 깊이는 원근법에서 벗어난 비연속적 상태로 동시성을 갖는다. 이런 새로운 미학은 모든 공예를 포괄한다. 깊이에 이동이 더해져 종합적 형태가 구축된다"라고 했다. 여기에서 원근법과 연속성은 모두 시간적 개념인데, 이것을 부정하고 감각적 개념을 형태의 형성 요소로 제시했다.

넷째, 시각의 즉흥성이다. 앞의 감각의 종합적 작용 가운데 그림을 보고 받아들이는 것은 시각이다. 그런데 색만으로 구성되는 〈창〉 연작에서 시각 작용은 찰나적이다. 이것을 다른 말로 하면 즉흥성이 된다. 들로네가 시각 작용에 특히 관심을 갖게 된 것은 레오나르도 다빈치의 글을 접하면서부터다. 당시 다빈치의 글이 프랑스어로 번역되어 널리 읽히고 있었는데 들로네도 이것을 보고 영향을 받았다.

들로네가 다빈치의 『노트북Note Book』 가운데 '파라 358(Para 358)'을 인용한 부분을 요약하면 다음과 같다. "다빈치는 자신의 노트북에서 사람의 눈이 갖는 지능적 우월성intellectual superiority을 밝혔다. 그 우월성은 시각이 작동하는 동시성에서 기인한다. 눈은 영혼의 창으로서 마음이 자연의 영원한 작품을 관찰할 수 있는 첫째 감각이다. 시각 기능은 연속적 기능에 의존하는 청각보다 우위에 있다(시각은 동시에 여러 개를 보는 기능을 가지고 있다). 〈창〉 연작에서는 색 자체를 위한 색만이 유일한 중요성을 갖는다"라고 했다. 이미 다빈치도 시각에서 '동시성'의 기능을 찾아냈고, 들로네가 이것을 받아들여 다양한 의미로 발전시켰음을 설명하는 것이다.

들로네의 「빛에 관하여On Light」(1912)라는 글에도 이와 비슷한 구절이 나온다. 인용·요약하면, "눈은 가장 상위 감각으로, 우리의 뇌와 인식과 밀접하게 소통한다. 살아 이동하는 세상과 도 밀접하게 연관되어 있다. 이 이동은 동시적으로 일어난다"라고 했다.

다섯째, 마지막으로 도시 연관성이다. 특히 근대적 대도시와의 연관성이다. 이는 자연스러운 귀납적 결론이다. 지금까지 살펴본 네 가지 공간의 동시성은 모두 근대적 대도시가 실제로 작동하는 방식이다. 또한 그 속을 살아가는 사람이 도시 공간을 인식하고 경험하는 방식이다. 이는 곧 들로네가 찾아내어 그림으로 표현하고자 했던 파리의 근대적 정체성이기도 하다.

〈창〉 연작의 실제 화면을 보면 근대적 대도시의 여러 가지 공간적 특징과 경험을 비유적으로 연상할 수 있다. 리듬과 이동성은 실제 도시 공간을 활보하는 발걸음을 연상시킨다. 건물과 도로 등 도시의 물리적 윤곽이 겹치면서 형성하는 다양한 거리 스케일을 느끼고 이것에 따라 다양하게 끊어지는 수많은 형태 요소를 조합함으로써 형태의 다양성 역시 무한대로 연상된다. 이런 작용이 일어나는 도시 공간은 다차원의 깊이가 있다. 그 차원을 따지고 세어서 확정하는 것은 무의미하다. 안팎의 관계도 전도되었다. 투명성과 불투명성이 충돌하는 부분이 특히 그렇다. 투명 부분은 안으로 읽히기도 하고 밖으로 읽히기도 한다. 어느 경우건 불투명 부분은 그 반대가 되면서 안팎 사이의 전도가 수시로 일어난다.

이런 내용들이 종합적으로 작용하면서 도시 공간이라는 거대한 전체를 이룬다. 그리고 그것은 혼잡하고 정신없지만 일정한 질서를 유지한다. 아방가르드 화가는 존재 환경의 이런 새로운 특징을 빛과 색이라는 가장 기본 매개[화가의 크래프트(craft)]로 분석하고 표현하는 사람이어야 한다.

이상이 동시주의의 마지막 요소인 공간의 동시성을 이루는 다섯 가지 내용이었다. 공간의 동시성이 들로네를 대표하는 세 연작에 공통적으로 등장

했다는 것은 이 주제가 그만큼 중요하다는 뜻이다. 미래주의와 레제도 동시성 개념을 중요하게 다룬 데에서, 이 개념이 아방가르드 도시 회화에서 핵심 주제였음을 알 수 있다. 그리고 들로네는 동시성을 특히 중요하게 여겨 동시주의라는 사조로까지 발전시켰다.

1. 모던 아트

Bullock, Alan and R. B. Woodings(ed.). 1983. *The Fontana Biological Companion to Modern Thought*. London, UK: Fontana.

Chipp, Herschel B(ed.). 1968. *Theories of Modern Art, A Source Book of Artists and Critics*. Berkeley, CA: University of California Press.

Conrad, Peter. 1998. *Modern Times, Modern Places: Life & Art in the 20th century*. London, UK: Thames and Hudson.

Foster, Hal et al. 2004. *Art since 1900*. London, UK: Thames and Hudson.

Florence de Méredieu. 1995. *Histoire Matérielle and Immatérielle de L'Art Moderne*. Paris, FR: Bordas.

Golding, John. 1994. *Visions of the Modern*. London, UK: Thames and Hudson.

Haftmann, Werner. 1976. *Painting in the Twentieth Century: An analysis of the artists and their work*. New York, NY: Praeger.

Hughes, Robert. 1993. *The Shock of the New: Art and the century of change*. London: Thames and Hudson.

Kaplan, Patricia E. and Susan Manso(ed.). 1977. *Major European Art Movements, 1900~1945*. New York, NY: E. P. Dutton.

Lynton, Norbert. 1989. *The Story of Modern Art*. London, UK: Phaidon.

Nicholls, Peter. 1995. *Modernisms, a literary guide*. Berkeley, CA.: University of California Press.

Russell, John. 1981. *The Meanings of Modern Art*. New York, NY: Harper and Row.

Timms, Edward and David Kelley(ed.). 1985. *Unreal City: Urban experience in modern european literature and art*. Manchester, UK: Manchester University Press.

Walther, Ingo F.(ed.). 1998. *Art of the 20th Century*, Vol. I. Köln, DE: Taschen.

Waters, Malcolm(ed.). 1999. *Modernity: Critical concepts*, Vol. I - IV. London, UK: Routledge.

2. 미래주의

Apollonio, Umbro(ed.). 1973. *Futurist Manifestos*. Boston, MA.: MFA Publications.

Braun, Emily(ed.). 1989. *Italian Art in the 20th Century*. Munich, DE: Prestel-Verlag.

Depero, Fortunato. 1996. *Fortunato Depero: Futuriste, de Rome à Paris 1915~1925*. Paris, FR: Musées.

Godoli, Ezio. 2001. *Il Futurismo*. Roma, IT: Editori Laterza.

Hulten, Pontus. 1992. *Futurism and Futurisms*. London, UK: Thames & Hudson.

Kozloff, Max. 1973. *Cubism / Futurism*. New York, NY: Icon Editions.

Lemaire, Gérard-Georges. 1995. *Futurisme*. Paris, FR: Editions du Regard.

Rainero, Romain H(ed.). 1993. *Il Futurismo: Aspetti e problemi*. Milano, Italia: Cisalpino.

Sborgi, Franco., Juliane Willi-Cosandier and Fondation de l'Hermitage. 1998. *Futurisme, L'Italie Face á la Modernité 1909~1944*. Lausanne, CH: La Fondation de l'Hermitage.

Schneede, Uwe M. 1994. *Umberto Boccioni*. Stuttgart, DE: Verlag Gerd Hatje.

Tisdall, Caroline and Angelo Bozzolla. 1989. *Futurism*. London, UK: Thames and Hudson

3. 레제, 드로네, 큐비즘

Antliff, Mark and Patricia Leighton. 2001. *Cubism and Culture*. London, UK: Thames and Hudson.

Blau, Eve and Nancy J. Troy(ed.). 1997. *Architecture and Cubism*. Cambridge, MA: The MIT Press.

Cooper, Douglas. 1994. *The Cubist Epoch*. London, UK: Phaidon.

Cottington, David. 1998. *Cubism in the Shadow of War*. New Haven, CT.: Yale University Press.

Cox, Neil. 2000. *Cubism*. London, UK: Thames and Hudson.

Düchting, Hajo. 1994. *Robert and Sonia Delaunay: The triumph of colour*. Köln, DE: Benedikt Taschen.

Fry, Edward F. 1978. *Cubism*. London, UK: Thames and Hudson.

Golding, John. 1988. *Cubism: A history and an analysis 1907~1914*. Cambridge, MA.: The Harvard University Press.

Harrison, Charles, Gill Perry and Francis Frascina. 1993. *Primitivism, Cubism, Abstraction*. New Haven, CT.: Yale University Press.

Kozloff, Max. 1973. *Cubism / Futurism*. New York, NY: Icon Editions.

Néret, Gilles. 1993. *F. Léger*. London, UK: Cromwell Editions,.

Rosenthal, Mark. 1978. *Visions of Paris: Robert Delaunay's series*. New York, NY: Guggenheim Museum Publications.

Rosenblum, Robert. 1976. *Cubism and Twentieth-Century Art*. New York, NY: Harry N. Abrams.

Vargish, Thomas and Delo E. Mook. 1999. *Inside Modernism: Relative Theory, Cubism, Narrative*. New Haven, CT: Yale University Press.

용어

* 인명은 성(last name), 이름(first name)의 순서대로 나열했으며, 「작품명」에서 굵은 고딕으로 표기된 쪽수는 그림이 들어간 페이지이다.

작품명

문헌

지은이

임석재

건축사학자이자 건축가로, 1961년 서울에서 태어났다. 서울대학교 건축학과를 졸업한 뒤 미국 미시간 대학교에서 석사학위를 받았으며 펜실베이니아 대학교에서 프랑스 계몽주의 건축에 관한 연구로 건축학 박사학위를 받았다. 1994년에 이화여자대학교 건축학과를 창설하며 1호 교수로 부임한 이래 현재에 이르고 있다.

건축을 소재로 동서고금을 넘나드는 폭넓고 깊이 있는 연구로 지금까지 모두 57권의 단독 저서를 출간했다. 탄탄한 종합화 능력과 날카로운 분석력, 그리고 자신만의 창의적인 시각으로 건축을 인문학 및 예술 등과 연계·융합시키며 독특한 학문 세계를 일구었다. 주 전공인 건축사와 건축이론을 토대로 시간과 공간을 넘나드는 폭넓은 주제를 다루어왔으며, 현실 문제에 대한 문명 비판도 병행하고 있다. 연구와 집필에 머물지 않고 그동안 공부하면서 깨달은 내용과 떠오른 아이디어를 실제 설계 작품에 응용하는 작업도 병행하고 있다.

대표 저서로『임석재의 서양건축사』(전 5권),『'예(禮)'로 지은 경복궁』,『집의 정신적 가치, 정주』,『한국 건축과 도덕 정신』,『우리 건축 서양 건축 함께 읽기』,『서울 골목길 풍경』,『건축과 미술이 만나다』,『서울, 건축의 도시를 걷다』,『기계가 된 몸과 현대건축의 탄생』,『유럽의 주택』,『지혜롭고 행복한 집 한옥』,『광야와 도시』,『극장의 역사』 등이 있다.

아방가르드 회화와 도시미학

미래주의, 레제, 들로네가 그린 초기 근대도시

ⓒ 임석재, 2021

지은이	임석재
펴낸이	김종수
펴낸곳	한울엠플러스(주)
편집책임	최진희
편집	이동규

초판 1쇄 인쇄 2021년 6월 10일
초판 1쇄 발행 2021년 6월 21일

주소	10881 경기도 파주시 광인사길 153 한울시소빌딩 3층
전화	031-955-0655
팩스	031-955-0656
홈페이지	www.hanulmplus.kr
등록	제406-2015-000143호

Printed in Korea.
ISBN 978-89-460-8072-0 03600(양장)
 978-89-460-8073-7 03600(무선)

* 책값은 겉표지에 표시되어 있습니다.
* 이 책은 강의를 위한 학생용 교재를 따로 준비했습니다.
 강의 교재로 사용하실 때에는 본사로 연락해 주시기 바랍니다.